2021년 11월 10일 초판 1쇄

**지은이** 당로
**옮긴이** 전은숙
**펴낸곳** 하다
**펴낸이** 전미정
**책임편집** 최효준
**교정교열** 강찬휘
**디자인 편집** 윤종욱 정윤혜
**출판등록** 2009년 12월 3일 제301-2009-230호
**주소** 서울 중구 퇴계로 243 평광빌딩 10층
**전화** 02-2275-5326
**팩스** 02-2275-5327
**이메일** go5326@naver.com
**홈페이지** www.npplus.co.kr
**ISBN** 978-89-97170-67-8 03600

**정가** 18,000원

# 거장 장대천의 삶과 예술

──────── 500년 중국화의 1인자

당로 지음 | 전은숙 옮김

**HadA**

# 거장 장대천의 삶과 예술

———— 500년 중국화의 1인자

## 차례

# 사납고

# 고집스럽고

# 불안정한

# 유년기의 고달픔

# 검은 원숭이가 환생한 장씨 집안의 여덟째

"풍요의 땅天府之國"1이라고 불리는 사천성四川省 중남부의 내지에는 산천이 수려하고 명주실처럼 구불구불한 타강沱江2이 사방으로 날렵하게 둘러싸여 있는 풍요로운 작은 마을이 있다. 한나라漢朝 때는 한안漢安이라 하였고, 북주北周 시대에는 중강中江으로 이름이 바뀌었다. 수나라隋朝에 이르러 문제文帝의 아버지인 수국공隋國公 양충楊忠의 이름을 피하기 위하여 다시 내강內江으로 바뀌었는데, 이 지명이 오늘날까지 계속 사용되고 있다. 내강은 산천이 수려하고 풍경이 부드럽고 아름다운, "산세가 높고 험준하고, 기복이 촘촘히 널려 있고, 사면을 강이 에워싸고 있는, 진정으로 백 리 안에 지세가 뛰어난" 마을이다. 청나라 광서光緒 24년1898년, 500년 만에 보기 드문 대홍수가 나서 풍요롭고 아름다운 내강을 덮쳐 버렸다. 내강성은 피해가 너무 심하고 아수라장이 되어 옛 모습을 찾아볼 수 없게 되었다. 굶어 죽은 시체가 도처에 널리고, 눈에 보이는 모든 것이 처참하고 황량하였다. 세상의 종말이 온 것 같이 백성들은 삶을 이어갈 수가 없었다.

내강현內江縣 성서문城西門 밖 멀지 않은 곳, 안양리安良里 상비취象鼻嘴 안당만堰塘灣이라고 불리는 지역에 한 집안이 살고 있었다. 가옥은 동서로 굽어지고, 집 밖에는 낡아빠진 옷과 이불보가 널려 있었다. 산비탈 위에 홀로 있는 집은 그 영락한 처지를 능히 짐작할 수 있었다.

이 집의 주인은 장충발張忠發이라는 사람이다. 자字는 회충懷忠, 호號는 비생悲生으로, 함풍咸豊 10년1860년에 태어났다. 그는 성실해 빠진 "고생 그 자체"인 사람으로, 물을 날라다 주거나 품을 팔거나 잡일을 하며 생활을 꾸려나갔다. 안주인 증우정曾友貞은 내강현 사람으로, 함풍 11년1861년에 출생하였다. 성정이 어질고 총명하며, 외모는 단정하였다. 책을 가까이하고 그림 그리는

것을 좋아하였는데, 특히 색을 사용하지 않고 선으로만 그리는 그림白描에 매우 능하였다. 그녀는 공필工筆3 화훼를 꽤 잘 그려서 주위 사람들이 "장화화張畵花"라고 칭했다. 또한 사람들에게 자수용 꽃 그림을 그려주며 집안 살림에 보태었다. 홍수가 내강 지역을 덮친 그해에 장씨네는 이미 3남 1녀와 민며느리가 하나 있어, 식솔이 모두 일곱 명이었다. 이는 장회충이 그야말로 "중노동으로 먹고 살아야" 한다는 것을 뜻했다. 증우정은 그림을 대신 그려 주기도 하고, 자수와 바느질을 하여 번 보잘것없는 돈으로 생활을 꾸려 나갔다. 입에 풀칠하며 먹고사는 모습이 말 그대로 "옷깃을 여미니 팔꿈치가 나오는捉襟見肘" 꼴이었다. 그런데다 생각지도 못한 재난이 닥치고, 또 마침 보릿고개인 때라 장씨네는 이때부터 생활고에서 벗어나지 못해 끼니를 잇지 못하였다. 영특하고 솜씨가 야무진 안주인은 비록 적지 않은 재주를 가진 여인이었지만, 쌀이 떨어지자 영락없이 땅이 꺼지도록 한숨만 내쉬고 있을 수밖에 없었다.

바로 이런 생활고에 허덕이고 있을 때, 증우정은 아이를 가져 출산이 임박해 있었다. 인생에서 자식을 얻는 것이야 당연히 경사로운 일이겠으나, 이런 시점에서의 자식은, 부양할 여력이 없는 부모의 입장에서는 정말 때를 잘못 타고났다고 생각할 수밖에는 어찌할 도리가 없는 것이었다! 이 아이의 출생 전에, 장씨네 집은 이미 7남 1녀로 모두 8명의 아이를 낳았었다. 그러나 가난과 기아와 질병으로 넷은 이미 황천길로 떠나 버렸다. 즉 장남, 5남, 6남과 7남이 죽고, 현재 남은 아이는 둘째, 셋째, 넷째와 외동딸 경지瓊枝가 있었다.

그 시절에는, 대갓집의 며느리 같으면, 행랑어멈과 계집종이 모두 곁을 떠나지 않고, 분주하게 차를 내놓고 물을 나르며 추운지 따듯한지 물어보고 한시도 쉬지 않고 보살폈다. 그러나 찢어지게 가난한 집의 임산부는 쉬기는 커녕 밥도 짓고 빨래도 하고, 논밭일과 잡일까지 해야 했다. 증우정은 불룩한

배를 억지로 지탱하며, 잡다한 집안일을 다 처리하고 나서, 상에 엎드려 그림을 그리고 수를 놓았다. 그녀는 아이를 낳기 전에 어떻게든 조금이라도 더 많이 수를 놓고 그림을 그려, 가능한 돈으로 바꾸어 놓을 요량이었다.

증우정은 이런저런 근심 속에서 그림을 그리고 바느질을 하다가, 어제 마흔 생일을 맞은 남편이 누더기옷을 입고 힘든 일을 하러 나간 것이 떠올랐다. 이어 밥 한 끼도 제대로 먹지 못하고, 먹는다고 해도 기껏해야 나물이나 고구마 뿌리 삶은 것이고, 술 한잔도 입에 대지 못한 것이 생각났다. 그녀는 남편이 아이들에게 "복 많이 오래오래 살게 해 주십시오"라고 빌 때, 그의 눈동자에 충만한 그 처량하고 슬프고 마음 쓰라린 어찌할 수 없는 고통을 분명히 보았다. 정말로 "빈곤한 집은 모든 일이 다 비통한 일이다!"

그녀는 깊은 생각에 빠져들었다. 그때 흐트러진 머리칼과 때가 꼬질꼬질한 얼굴로, 여위어 허약하기 그지없는데, 말과 행동거지는 오히려 점잔을 빼며 걸식하는 노인네와 겁이 많고 연약하기가 콩나물 같은 여자아이 하나가, 그녀의 그릇 속의 산나물 죽과 고구마 뿌리를 지켜보다가 침을 꿀꺽 삼키는 것이었다. 그런 행동은 오직 며칠을 연이어 굶은 사람에게서만이 자기도 모르게 저절로 나오는 것이다. 심성이 착한 증우정은 결국 자신의 배고픔을 참고, 그릇에 있는 죽과 고구마 뿌리를 자기보다 더 곤궁한 할아버지와 손녀 두 사람에게 주어 버렸다. 그 노인의 집에는 원래 그래도 재산이 좀 있었다. 하지만 홍수에 피해를 크게 입은 이재민들과 마찬가지로, 홍수가 그의 대부분의 가산을 휩쓸어 갔을 뿐 아니라, 그의 아내까지 덮쳐 버려 모두 흔적도 없이 사라져 버렸다. 바로 연이어 전염병이 유행하더니, 아들과 며느리도 잇따라 비명횡사하여, 결국에는 패가망신하였다. 그런데 지금 또다시 가뭄이 닥치니, 농작물이 모두 말라 죽어 낟알을 수확할 수 없으니 할아버지와 손녀 둘이서 길거리에서 구걸할 수밖에 없게 된 것이다. 이때부터 풍찬노숙

과 업신여김, 수시로 들개와 독충이 들이닥치는 것을 흠씬 당하게 되니, 그야말로 살아 있어도 죽은 것만 못한 것이 되었다.

증우정이 베푼 은혜에 대해 노인은 보답할 것이 없었지만, 마침 그는 귀곡鬼谷4의법과 마의관상술麻衣相術5에 대해 공부한 적이 있어 마음을 다해 증우정에게 점을 쳐 주었다. 그는 먼저 그녀의 관상을 보고 나서는 또 그녀의 사주팔자를 물었다. 손가락을 꼽아 계산해보더니, 마침내 허벅지를 힘차게 내리치며 말했다. "축하해요, 축하해. 당신 정말 상팔자네! 당신의 운명을 보니, 지난날과 지금은 운이 좋지 않았고, 앞으로도 고생은 좀 하겠으나, 조만간 전기를 맞이하게 되고 나날이 좋아지게 될 거야. 사탕수수가 먹으면 먹을수록 달듯이, 후일에 필시 부자가 되고 귀히 될 것이오. 일품 고명부인의 복을 타고났네!"

증우정은 듣고서 비록 반신반의하였으나, 그래도 속으로는 매우 기뻤다. 내친김에 아예 노인에게 그녀 배 속 아이의 운도 점을 쳐달라고 부탁하였다. 노인은 처음에는 내키지 않아 했다. 왜냐하면 태어나지도 않은 아이의 운명은 평생토록 점쳐본 적이 없었기 때문이다. 증우정이 끈덕지게 청하니 차마 그 마음을 거부할 수 없었다. 마침 그는 의학서적에 대해서도 약간의 지식이 있어, 아이의 성별과 출생일시를 대략이나마 판단할 수 있었다. 그리하여 정신을 집중해 아직 태어나지도 않은 아이의 운명을 봐주게 되었다. 점을 치고 또 치자 노인은 우선 정신이 숙연해지더니, 이어서 얼굴에 희색이 나타났다. 그리고는 하하 큰소리로 웃으며 벌떡 일어섰다. 공손하게 손을 앞으로 모으고 허리를 굽혀 인사하며, 기뻐서 미친 듯이 말했다. "축하해요! 축하해! 이 늙은이가 축하드려요! 당신 배 속 귀공자의 운명은 말이야, 두말하면 잔소리야, 그야말로 당신보다 훨씬 좋아! 이 늙은이가 귀곡선생의 역술을 깊이 있게 연구한 이후 이렇게 좋은 운은 본 적이 없네그려. 이거야말로 정말 큰 부

자가 되고 크게 귀하게 될 운이야. 지위가 높은 대신이 되고, 복이 넘치고 장수하며, 모든 것을 다 가졌네! 이 아이는 장래 일품 고관이 되고, 부귀영화가 지극하니, 아주머니 당신은 그냥 일품 고명부인이 되는 것을 기다리기만 하면 돼. 이 늙은이가 보증할 수 있다니까, 하하…"

증우정은 듣고 나니 더욱 기뻤다. 이내 노인을 향해 인사하고, 한편으로는 만면에 웃음을 띠며 말했다. "노인장께서 이렇게 우리 모자가 함께 평안하고, 생활이 풍족하다는 덕담을 해 주시니 마음이 흡족하네요. 감히 어떻게 무슨 일품 고관과 고명부인을 바랄 수 있겠어요…" 점쟁이가 간 뒤, 증우정은 여전히 점쟁이 노인의 예언에 깊이 빠져 마음속이 기쁨으로 가득 찼다. 갑자기 배 속 아이의 움직임이 심상치 않아졌다. 엎치락뒤치락하며 증우정은 후줄근히 식은땀을 흘렸다. 게다가 지금 막 준비했던 먹을 것을 모두 그 노인과 손녀 둘에게 주어 버렸던 터라, 더 힘이 없고 기진맥진해 자기도 모르는 사이에 잠이 들어 버렸는데…

그녀는 꿈을 꾸었다. 처음에는 홍수가 범람하는 처참한 광경이, 그러고 나서는 돌연 한편의 신선이 사는 산과 계곡의 경치가 펼쳐졌다. 햇빛은 찬란하고 초목이 무성하고, 새들이 지저귀고, 폭포가 끊임없이 흘러내렸다. 산과 계곡은 푸르고, 싱싱하고 짙푸르게 무성하고, 아름답고 온화하여 사람을 매혹하였다. 증우정은 먼저 자연의 아름다운 풍경을 실컷 즐긴 후, 다시 신바람이 나서 열심히 야생과일을 따서 배를 채우고, 맑고 시원한 약수로 목을 축였다. 바로 그때 백발홍안의 흰 수염이 난 노인이 그녀의 등 뒤에서 해맑은 웃음소리를 내고 있었다. 얼핏 보아하니 선인의 풍채와 도사의 모습을 지니고, 기질도 범속을 초월한 듯했다. 그 노인이 증우정에게 부드럽게 말을 건넸다. "하하, 과일을 다시 딸 필요 없네. 당신 증우정이 맞지?" 그녀가 매우 이상하게 생각하고 있는데, 노인이 커다란 금빛이 도는 쟁반을 그녀에게 주면서, 절

대로 깨뜨리지 말라고 신신당부를 하였다. 그녀가 쟁반을 자세히 들여다보니, 그 위에 귀엽고 매우 총명해 보이는 검은 원숭이 새끼 한 마리가 있었다. 게다가 검은 원숭이 새끼가 그녀를 바라보는 눈길이 어찌나 따뜻하고 살갑게 보이는지 그녀는 가슴이 두근거리며 이내 사랑하지 않을 수 없었다.

하얀 수염을 한 노인이 그녀에게 말하기를, "하하하, 좋아, 그럼 그것을 가지고 가서 천천히 보게나. 오랫동안 보아도 상관없어. 지금 이 늙은이가 이 검은 원숭이를 당신에게 줄 터이니 데리고 가서 정성껏 잘 보살펴 주게나. 그것이 분명 당신에게 행운을 가져다줄 것이야. 다만 이것만은 꼭 기억하게나. 이 물건은 두 가지를 피해야 하네. 첫째는 비린 것을 무서워하는 것이고, 둘째는 달빛을 겁내는 것이네. 부디 잊지 말게나!" 노인의 말이 떨어지자마자, 커다란 쟁반 속의 새끼 원숭이가 이미 움직이기 시작하여 증우정의 목을 끌어안고, 털이 보송보송한 작은 머리 위로 다정스럽게 문지르며, "엄마, 엄마, 엄마…" 하고 응석을 부리고 있었다.

남편 장회충이 일 나간 아이들을 데리고 집에 돌아올 때쯤 비로소, 증우정은 꿈에서 깨어났다. 그녀는 방금 꾼 꿈이 매우 궁금했다. 점쟁이 노인의 말이 떠오르고, 방금 꾼 꿈도 분명하게 해석이 안 되어, 그 노인이 한 말과 방금 꾼 꿈을 집안 식구들에게 하나도 빼놓지 않고 말해 주었다. 집안 식구들은 이를 듣고서는 기뻐서 난리가 났다. 비록 노인의 말에 반신반의하였으나, 멋진 미래에 대한 일말의 희망이 소박하게 드러난 것이다. 재난, 기아, 가난에 찌든 이런 시기에 일품 고관, 일품 고명부인은 고사하고, 일개 말단 관리이면 어떠한가. 가족 모두에게 큰 영광과 부를 가져다 줄 수 있을 것이다. 이는 말할 것도 없이 장씨네에서 곧 태어날 아기는 점쟁이 노인의 예언에 따르면, 대부호에 신분이 귀하게 되고 고관이 되며, 복과 장수 모두를 가졌다. 게다가 신선장씨 가족 모두가 소박하게도 흰 수염 노인은 신선의 화신이라고 생각했다이 꿈속에서

부탁하였으니. 그리하여 어른이나 아이나 식구 모두가 이 기근의 해에 태어나는, 원래는 태어나서는 안 되는 때의 아이에 대해 일종의 말로 표현할 수 없는 기대와 희망이 충만하였다.

마침내 장회충은 여러 가지 시와 글을 읽고서는, 뼈가 있는 말을 했다. "너희 엄마가 꾼 꿈이 도대체 좋은 것인지 나쁜 것인지, 화인지 복인지, 무슨 징조인지 우리는 도저히 알 수가 없구나. 그러나 어쨌든 이 아이를 신선이 꿈에서 부탁해도 좋고, 검은 원숭이가 태아로 바뀌어도 좋고, 또 아들이든 딸이든 상관없다. 다 우리 장씨네 아이인데, 그것이면 됐지. 그저 무사히 낳을 수만 있다면, 그저 천지신명께 감사한 일이야. 이 아이가 이후에 어떤 사람이 될지는 그 애의 운에 달린 것이지. 물론 집안의 가장으로 아이들이 모두 인재가 되어 출세하기를 간절히 바라고, 이름난 선비가 되기를 바라지. 너희들 엄마의 꿈이 실현되면 더욱 바랄 나위가 없고. 그러나 모두 '낮에 생각한 것이 밤에 꿈에 나타난다'고 하잖니. 꿈은 결국은 꿈이야. 아직 태어나지도 않은 갓난아기가 우리 장씨 집안에 얼마나 행운을 가져올지 미리 기대할 필요가 없어. 그냥 편안하게 태어나, 무탈하게 건강하게 자라기만 하면 고맙지. 이후의 운명은 나처럼 고달프지 않으면 그것으로 족하니 하느님의 가호를 빌 뿐이다." 이어서 아이들에게 말했다. "너희들 모두 반드시 기억하거라. 너희 엄마의 점이나 꿈 같은 것은 절대로 밖에 떠들고 다니지 말거라. 밖에서 횡설수설하지 말아야 해. 집안에 분란을 일으키고 이 어수선한 세상에 위험이 더할라."

말이 채 끝나기도 전에 증우정은 참을 수 없을 정도로 배가 아파왔다. 장회충은 황망히 둘째 아들 장선자張善子에게 산파인 왕王 아주머니를 불러오라고 했다. 이윽고 왕 아주머니는 장회충에게 부리나케 축하를 건넸다. "축하해요. 장씨 아저씨, 도련님 하나를 더 얻었네! 보살님이 보우하사 모든 것이

순조롭고 평안하니 당신은 정말 복도 많아요! 듣자 하니 당신은 어제로 막 마흔이 되었다던데, 오늘은 또 귀한 아들을 얻었으니, 두 가지 경사가 겹쳤네. 지금부터 당신이 이런 복을 누리게 될지 몰랐겠지! 호호! 아이고, 어서 방에 들어가 새 도련님을 한번 보구려! 호호!"

온 가족이 새로 태어난 아이를 에워싸고 기뻐하고 있을 때, 겨우 여섯 살난 누나 경지가 홀연히 큰소리로 외치기를, "엄마! 아빠! 어째서 아기 남동생의 얼굴에 주름이 가득하지? 한 줄 한 줄이 겉늙은 사람 같지 않아요? 또 뭔 솜털은 이렇게 많은지, 게다가 검기까지 하고. 체구도 말라빠진 것이, 솔직히 말하면 마치 검은 원숭이 같지 않아?" 집안 식구들이 다 듣고 나서는 크게 웃지 않을 수 없었다.

광서光緖 25년 음력 4월 1일, 즉 1899년 5월 10일에 빈궁하고 배고픈 가정에서 태어난 원숭이처럼 활달한 이 아이가 세상에 이름을 떨치고, 화단을 휩쓴 한 시대의 중국화의 대가장대천(張大千)가 될 줄은 그 누구도 생각지 못했다.

## 형제 간의 정이 깊고 어머니와 누나에게 가르침을 받다

장회충은 머리를 쥐어짜내어 아이에게 장정권張正權이라는 이름을 지어 주었다. 장씨 집안의 족보에 따르면 항렬은 다음 "복福, 우佑, 덕德, 진鎭, 응應, 용用, 조朝, 충忠" 여덟 개 자이다. 장회충은 "충" 자 항렬이다. 이 여덟 개 자를 제외하고도 많이 있었으나, 안타깝게도 장회충이 어릴 때 불이 나 집이 다 타 버려, 정식으로 글을 배운 장회충 자신이 20개 자를 직접 입안하였다. 즉 "정심선성의正心先誠意, 국치본가제國治本家齊, 온량공험랑溫良恭儉讓, 자손영보지子孫永保之"이다.

"장정권"은 곧 "정正" 자 항렬이고, "권權" 자의 해석에 대하여 장회충은 겸연쩍게 말했다. "권 자는 말이야, 즉 권력, 권리, 힘, 권세가 있고 지위가 높고, 권문, 권력가문 등등의 뜻이야. '정권正權' 자는 즉 '정권政權'인 것이지! 요컨대, 우리 아이가 복도 많고 명이 길고 운세도 좋고, 장래에 커서 관직에 나가 관인을 꽉 잡아, 조상과 가문의 영광을 높이고 집안을 빛내기를 바라는 것이지." 잠시 후에 또 말했다. "이 '권' 자가 가지고 있는 뜻은, 또 권략權略, 권모權謀, 권지勸機, 권술權術, 권변權變, 권기權奇, 권수權數 등등이야. 지혜와 용기가 있고, 지모智謀가 뛰어나고, 영민하고, 솜씨가 뛰어나고 다채로우며, 대담하여 배포가 크다는 것이다. 우리 아이가 자라서 줏대가 있고, 남의 사기와 속임수에 넘어가지 않기를 바란다. 너무 고지식해도 안 되지, 너무 고지식해도 손해야. 내가 보기에 이 아이는 말이야, 장성해서 남보다 뛰어나든 아니든 상관없이, 반드시 지략과 지혜는 있을 것이야."

본래부터 입이 무겁고 말수가 적은 장회충은 자식에게 이름을 지어줄 때는 오히려 조금도 대충 대충하지 않고, 이렇게 장광설을 쏟아내어 집안 식구들을 참으로 놀라게 하였다. 그가 자식을 얼마나 절절히 사랑하는지 알 수 있었다. 이외에도 그는 또 집안 식구들에게 말했다. "'권' 자에는 또 몇 가지 해석이 있단다. 첫째는 권은 황색의 황인데, 《이아爾雅6·석초釋草》에서 칭하기를: '권, 황화黃華7이다'《釋草》도 역시 해석하기를: '권, 황영黃英이다' 그러므로 색이 노란색이면, 모두가 권력이라 할 수 있단다. 우리 집이 비록 기독교를 믿지만, 그래도 우리는 필경 염황의 자손炎黃子孫8이 아니냐. 여전히 황색 피부를 가진 중국인이고, 그러니 우리 아이들은 반드시 이 점을 기억해야 한다. 앞으로 어떤 시기가 와도, 어디를 가도 언제나 자신이 중국인임을 잊어서는 안 된다. 다음으로는 황영黃英이란, 즉 국화 중의 준걸俊杰이지, 국화는 비록 민간에서 나와 출신이 높지는 않으나, 웅건하고 힘이 있고 품격이 맑고 우아

하며, 서리를 잘 견디고 고상하고 순결하다. 이 때문에 자식이 국화같이 되기를 바라는 것이야. 비록 출신은 가난하나, 강산을 주무르고, 향이 사방 가득하고, 바람을 맞아도 머리를 숙이지 않고, 서릿발도 두려워하지 않는 한 사람의 군자, 꽃 중의 준걸이지!"

장회충이 온갖 지혜를 다 짜내어 아들에게 지어 준 바로 그 이름은 본명이 "장정권"인데, 후세에 이르러 "장대천"이란 이름으로 온 세상을 뒤흔들어 오히려 세상 사람들에게 잊혀 버리고 말았다.

장씨 집안의 조상들은 이전에 내강 주위 수백 리에서 명성이 자자한 집안이었다. 기록에 의하면, 장씨 집안의 본적은 사천이 아니고, 광동성廣東省 번우현番禺縣이었는데, 후에 호북성湖北省 황주부黃洲府 마성현麻城縣으로 이사를 갔다. 강희康熙 22년1683년에 장씨네 4대조인 장덕부張德富가 관직을 얻었다. 조정의 명을 받아 후보자로 낙점되어 사천 내강현으로 가서 지현知縣9의 일을 맡게 되었고, 곧이어 가족 모두를 내강으로 이사시켰다. 그의 성격이 대범한데다가 임기 동안 나라가 태평하고 백성이 편안하여 해야 할 일도 별로 많지 않다 보니, 손님이 매우 많았다. 시를 음미하고 그림을 평하지 않을 때는, 자연을 노닐며 즐겼다. 아무런 구속도 받지 않고 자유롭게 지냈다. 임기는 순식간에 끝났는데, 장덕부는 충직하고 온후하여 권세를 빌어 이익을 취하는 사람이 아니었다. 그는 나이도 많았고, 내강은 사람들이 순박하고 인정이 두텁고, 물산이 풍요로워 가족들이 살기에 좋은 지방이라는 것을 잘 알고 있었다. 그래서 아름답고 풍요로운 내강에 정착하게 되었고, 이때부터 장씨네는 내강 사람이 된 것이다.

장덕부 어르신의 조강지처는 성이 이李씨로, 호남성湖南省 장사부長沙府 귀양현貴陽縣 사람이다. 그녀는 마음씨가 착하고 남에게 베풀기를 좋아하였는데, 80살까지 병 없이 살다가 죽었다. 장씨와 이씨 부부는 아들을 둘 낳았다.

회충이 6대손으로, 회충은 차남이고, 장남은 장충재張忠才이다. 장씨네 6대는 7품 말단관리였던 장덕부를 제외하고는, 모두 재산도 지위도 없는 백성이었다. 게다가 대대로 몰락하였다. 장회충의 부친인 장조서張朝瑞는 조상의 위신을 되살리려고, 두 아들을 열심히 공부시켰다. 장회충과 그의 형 장충재는 책을 꽤 많이 읽었는데, 갑자기 집에 불이 나 그나마 있던 가산의 대부분이 타 버렸다. 설상가상으로 부친 장조서는 병들어, 불행히도 세상을 뜨고 말았다. 이로 인하여 장씨네는 패가망신하여 형제 둘의 학업은 중단할 수밖에 없게 되었다. 비록 공부는 많이 하였으나, 과거시험을 치르기에는 한참 모자라 출셋길에서는 더욱더 멀어졌다. 그 후에는 먹고사는 데 급급해, 암담하게도 서생의 대열에서 탈퇴하고 스스로 살길을 찾는 수밖에는 다른 도리가 없었다.

가세가 기우는 것이 안타까웠던 장회충은, 가업을 일으키려는 아름다운 소망과 젊은 기운에 불타는 열정을 품었다. 그러나 한 장사꾼의 번지르르한 허풍에 넘어가 가진 재산을 모두 팔거나 저당 잡혔다. 여기저기서 돈을 빌리고, 남은 밑천을 다 걸어 최후의 승부를 걸었다. 또 점쟁이를 찾아가 팔자를 자세히 물어보았다. 그리고는 솟구치는 야망을 품고 장씨 집안의 모든 가산과 방도를 찾아 마련한 돈을 가지고, 그 장사꾼과 함께 자공自貢10에 새 염전을 팠다. 그때는 증우정이 장씨네로 시집온 지 얼마 되지 않은 때였다. 그녀는 남편의 행동이 무모하다고 생각했지만, 말려도 소용없다 보니 일말의 요행을 기대하며 진정으로 집안을 일으켜 잘살게 되기를 바랐다.

그러나 하늘은 사람이 바라는 것과 달랐다. 장회충이 가슴 가득히 품은 희망과 쏟아부은 가산은, 그에게 큰돈을 벌게 해 줄 것이라고 장담하던 장사꾼과 함께 자취를 감추었다. 장회충은 3년의 시간 동안 가산을 탕진하였고 생활전선에서 가혹한 수업료를 낸 꼴이 되어 버렸다. 부자가 되려는 그의 꿈도 물거품이 되어 버렸다. 집안의 아내와 아이들을 생각하면, 너무 고통스러워

살고 싶지 않았다. 그야말로 백번 죽어 마땅했다.

그는 비틀거리며 집으로 돌아갔다. 이 불행한 소식을 들은 증우정은 억장이 무너졌지만, 넋이 나간 남편을 위로하기 위하여 억지웃음을 지었다. 장회충이 자공에 있던 3년여 동안에 그녀는 자신의 뛰어난 자수와 회화 실력에 의지하여 매일 수를 놓아 가족의 호구지책으로 삼았다. 비록 가난하고 고달픈 나날들을 보냈지만 재미도 있었다. 그녀는 장회충을 다독이며 가족을 부양할 수 있는 노동에 충실하도록 하였다. 처음에는 장회충이 자신은 점잖은 선비라고 여겨, 체면 때문에 몸으로 생계를 꾸리는 막노동은 하지 않으려 했다. 그러나 자기와 가족이 먹고살아야 하니, 그는 옷을 바꿔 입고, 멜대를 메고, 품을 팔아 생계를 이어가는 땀 흘리며 사는 길을 가게 되었다. 이때부터 세상의 쓴맛과 고통을 있는 대로 다 맛보았다.

장회충의 부인인 증우정은 1861년생으로 내강 사람이다. 그녀의 친정은 내강현의 서쪽 마을인 안인리安仁里 신정구新井溝의 몰락한 명문가였다. 그녀는 원래 외동딸로 용모가 단정하고 손재주가 좋았다. 어릴 적부터 아버지가 아들처럼 교육시켰다. 손재주를 익히고, 책을 읽고 글을 쓰며, 수놓고 그림 그리는 것을 다 해냈다. 게다가 교양이 있고 사리에 밝았고, 지모를 겸비하였다. 그녀는 책 읽기를 즐기고 그림 그리는 것을 좋아한 데다가, 바느질까지도 기본이 되어 있어서 그녀의 회화는 민간예술과는 아주 다른 일종의 문인화文人畵의 분위기를 나타내었다. 색이 우아하고, 참신하며 격조가 범상치 않았다. 특히 일상에서 흔히 보는 화초를 그리는 것에 매우 익숙해 자유자재로 그렸다. 매우 생생하여 사람들이 "장화화張畵花"라고 칭했다. 내강성 안팎으로 "장화화"라고 하면 칭찬하지 않는 사람이 없을 정도가 되었다.

저명한 학자이자 장서가이고, 전국교육총장을 네 번이나 연임한 부증상傅增湘 선생은 증우정 그림의 공필 채색 화조도인 《모질도耄耋圖: 장수의 뜻을

담은 그림》11를 보고 크게 탄복하며, 특별히 이 그림에 한 단락의 장문의 발문跋文12을 달아 소개하며 칭찬하였다. "고양이가 춤추는 나비를 희롱하는 이 그림은 내강 사람인 증우정이 그린 것이다. 부인은 내 친구인 장회충의 아내로, 고상하고 우아한 재주를 가져, 조달매趙達妹13 씨의 기機, 침針, 사絲 삼절三絶이라고 칭한다. 이것은 비록 작은 폭으로 그려졌지만, 풍운風韻이 고요하고 뛰어나다. 정식으로 서徐, 황黃의 법을 취하였다.14 무릇 우리 가까이 있는 물건이야말로 가장 그리기가 어렵다. 선화宣和15 관청에 소장하고 있는 고양이를 그린 사람은, 이애지李藹之, 왕응王凝, 하존사何尊師 셋뿐이다. 이는 어려운 것이다. 본래부터 이런 훌륭한 재주를 가진 자가 있다니…"

증우정도 미처 생각지 못했다. 그녀가 규방에서 배운 회화, 자수 기술이 남편 장회충의 사업이 망해 막다른 골목에 이르렀을 때, 생각지도 못하게 모든 식구들을 먹여 살릴 중요한 수단이 되리라는 것을. 장회충은 밖에 나가 막품팔이를 했다. 늘 억지로 이러쿵저러쿵하는데, 품삯은 형편없었다. 증우정이 남을 대신해 그림을 그려 주고 수를 놓아 주는 대가로 받은 돈도 역시나 보잘것없었다. 그래도 가족의 버팀목이 되어 주었다. 바로 증우정의 힘든 일에 의지하여 장씨네도 열심히 집안의 가장 청빈하고 힘든 시기를 견뎌냈다.

가장 보기 드문 것은 증우정이 원대한 식견을 가진 여인이라는 점이다. 그녀는 부친의 가르침을 가슴에 새겼다. 만일 일찍이 자신에 대한 어르신의 엄한 가르침과 어린 시절 배웠던 기예가 아니었다면, 장씨네의 이러한 형편은 매우 견디기 어려웠을 것이다. 그녀는 자식들의 교육을 매우 중시하였다. 설령 아무리 어려운 시절이라 하더라도, 자식들이 책을 읽고 공부하는 것을 조금도 소홀히 하지 않도록 하였다. 집안이 가난하여 서당 선생을 모시지는 못하여도, 그녀가 몸소 아이들에게 글자를 익혀 공부를 가르치고, 아울러 그림 그리기와 인간다운 삶을 살도록 가르쳤다. 그리하여 그녀의 자식들 하나

하나가 모두 학문의 소양을 갖추었다. 교양이 있고 사리에 밝으며, 온화하고 친절하며, 자상하고 효성스럽고, 남 돕기를 즐겨 하고, 선량하고 정직하였다. 또한 모두 그림에도 능하여 그림을 그리면 나무랄 데가 없었다. 어릴 적 기초를 튼튼하게 쌓고 익힌 것들이 자식들의 장래를 위한 교육과 예술적인 성취의 훌륭한 기초를 마련해 주었고, 중요하고 결정적인 역할을 하게 되었다.

특히 둘째 아들 장선자가 가장 잘 그렸다. 유년기에 벌써 어머니의 유능한 조수가 되었고, 후에는 호랑이를 그리면서 유명해져 국내외에 이름을 날리게 되었다. 그녀의 여덟째 아들인 장정권, 즉 후에 전 세계에 이름을 떨친 장대천은, 일찌감치 이름을 날렸는데, 어렸을 때부터 그림으로 명성이 자자했다. 자식 가운데서 둘이나 세계적인 회화의 거장이 나온 것은 증우정의 엄격한 양육과 떼려야 뗄 수 없다.

장대천이 태어나기 전, 장씨 부부는 모두 7남 1녀 여덟 명의 아이를 낳았다. 질병과 가난, 재난으로 네 명이 요절하였는데, 즉 장남, 5남, 6남과 7남이다. 형제 간의 실제 순서에 따라, 장대천은 여덟째가 되었고, 부모나 손위 형제 모두 그를 "여덟째八兒"라고 불렀다. 형들과 누나는 그를 "여덟째 아우八弟" 또는 "소팔小八"이라고 불렀다.

장씨네는 자식이 많았는데, 장대천의 둘째 형인 장선자는 광서 8년 음력 5월 27일, 양력으로 1882년 7월 12일에 출생하였다. 그의 이름은 외자로 택澤이고, 본명은 장정란張正蘭이며, 그의 형과는 쌍둥이였는데, 형인 장정형張正榮은 태어난 지 얼마 되지 않아 요절하였다. 장남이 요절했기 때문에, 장회충은 덕과 재주를 겸비한 훌륭한 자제芝蘭玉樹 등에 관한 고전에 근거하여, 선자의 이름은 란蘭, 택澤으로 하고, 또한 자는 "선자"라고 지었다. 이로써 형이 일찍 죽은 것을 기리고, 앞으로 후손을 많이 낳고 그 아이들이 출세하기를 축원하였다. 장선자는 소싯적부터 그림 그리기를 좋아하였고, 어머니에게 적지 않은

지식을 배웠다. 나중에 성인이 되어서는 특히 호랑이를 그리는 것을 좋아했다. 또 호랑이를 기르기도 하였는데, 호랑이를 잘 그려 이름을 떨쳤다. 스스로 "호랑이에 미친 사람虎痴"이라고 불렀는데, 사람들은 그를 "호공虎公"이라고 불렀다. 여덟째 동생인 장대천을 물심양면으로 도와주고, 가르치고 보살펴 주어, 장대천도 이 큰형을 대단히 존경하고 우러러보았다.

셋째 형 장정제張正齊는, 외자 이름이 신信, 자는 려성麗誠이다. 광서 10년 음력 2월 초엿새, 즉 양력 1884년 3월 3일에 태어났다. 그는 사람 됨됨이가 진실하고 온후하며, 성실하고 자신감이 있었다. 성격도 활달하고, 도량이 넓고 낙관적이며, 일 처리가 믿음직하였다. 후에 사업에 발을 들여, 아주 큰 이윤을 보았다. 장사로 큰돈을 벌어 토지와 가옥을 구입하고, 주택을 건축하는 데 썼다. 장씨네는 이로부터 가난을 벗어나 점점 부유해졌다. 나중에는 장려성은 사람들과 동업하여 복성福星선박주식유한공사, 흥창興昌담배회사를 창업하여 수입이 상당하게 되었다. 이렇게 되어 장대천의 학업과 예술에 드는 돈을 충당하게 된 것이다. 장려성은 원래 본성이 순수하고 착하고, 총명한 사람이라, 사업이 커져도 그 자신은 여전히 소박하고 학문에 깊이가 있고 태도가 점잖았다. 가족과 친척들에게는 관대하여 멀고 가까운 사람 모두 그를 "유상儒商, 학자풍의 상인"과 "총명하고 후덕한 상인"이라고 불렀다.

넷째 형인 장정학張正學은 외자 이름이 집輯이고, 자는 문수文修이며, 광서 11년 음력 12월 21일, 즉 1886년 1월 25일 출생하였다. 그는 천성이 영리하고, 책 읽기를 좋아하였으며, 글을 짓는데 정통하였다. 18세에 과거에 급제하여 내강성內江城을 뒤흔들었던 수재秀才16였다. 후에 과거가 폐지되자, 붓을 내던지고 군대에 입대하였는데, 전쟁터에서 살육하는 것을 견디지 못해 제대하고 교편을 잡았다. 공부하는 분위기가 날이 갈수록 나빠지자, 그도 상업에 종사하게 된다. 생각지도 못하게 아버지의 뒤를 이어 사기를 당했고, 실의

에 빠져 산에 들어가 나무를 심으며 시와 책을 많이 읽었다. 그는 어려서부터 의술에 관심이 많아 산에서 은둔하는 동안 더욱 많은 의서를 읽고, 뛰어난 의술을 습득하였다. 후에 세상에 나와 의술로 많은 사람을 구했는데, 이후 죽을 때까지 직업이 되어 일대 명의가 된다. 그의 학식과 수양은 여덟째 동생인 장대천에게 큰 영향을 끼쳤고 많은 가르침을 주었다.

누나인 장정항張正恒은, 아명이 경지瓊枝이다. 광서 19년, 즉 1893년에 태어났다. 장대천의 하나뿐인 누나이다. 그녀는 용모가 수려하고, 인품이 고상하고, 총명하고 영리하였으며, 활달하고 귀여웠다. 어려서부터 어머니에게 그림과 자수를 배워 바느질을 하였는데, 기예도 훌륭하게 배웠다. 어머니와 마찬가지로 장대천에게 회화의 기초를 가르치는 스승 노릇을 하였다. 누나와 동생 간의 정이 매우 돈독하였으나 안타깝게도 미인박명이라고 너무 일찍 세상을 떠나 버렸다.

나중에 장대천의 집에는 부모와 형 셋과 누나 하나 외에도, 3남 장려성이 장가를 간 민며느리 라정명羅正明이 있었다. 그녀는 장려성보다 다섯 살 어렸고, 장대천보다는 열 살이 많았다. 내강현성 사람으로, 성품이 선량하고, 순박하고, 온화하고, 부지런하였다. 철도 일찍감치 들어 장씨네의 중요한 노동력으로 증우정을 도와주니 장씨네 집안사람들이 매우 좋아하였다. 라정명은 장대천이 어렸을 때 애정을 갖고 그의 일상을 보살피는 데 전심전력을 다했다. 모친인 증우정이 영양결핍으로 장대천에게 줄 젖이 모자랄 때 라정명은 매일 칭얼대는 여덟째 시동생을 등에 업고 몇 리 길을 오가며 시내에 있는 큰어머니 집에 가서 젖을 물렸다큰어머니가 막 아기를 낳았을 때인데 그 아기가 젖을 다 먹지 못했다. 라정명은 몸집은 작았지만 고생을 마다하지 않았기에, 여덟째 시동생은 장성한 뒤 이 일을 생각할 때마다 감개무량해서 "큰형수가 어머니 노릇을 하였다"라고 진심으로 말했다.

장씨네는 아이들은 어리고, 셋째인 장려성은 가게에서 직공으로 일했고, 넷째인 장문수는 내강성 안에 있는 한 집에 묵으며 직업을 얻었으나 수입은 여전히 보잘것없었다. 부친 장회충이 노동을 해서 집안에 생활비를 보탰다. 이제는 나이가 들어 기력이 마음을 따라 주지 않아 오로지 아내를 도와 물건을 사고 보내주고 해서 품삯을 받았다. 그런데 이렇게 되자 증우정은 비로소 그림 그리고 수를 놓는데 전력할 수 있었다. 장씨네는 간단히 말해 자수공방이 된 것이다. 온 집안에 그림과 자수가 쌓여갔다. 딸 경지는 수년간의 학습으로 그림을 썩 잘 그리게 되었고, 어머니에게 큰 힘이 되는 조수가 되었다.

어느덧 장대천이 셋째 형수 라정명의 정성 어린 보살핌으로 다섯 살이 되었다. 그해 광서 30년1904년에 장씨네는 아이 하나가 더 태어났다. 이름은 정새正璽, 자는 군수君綬로 외모가 뛰어나게 준수하였다. 군수 이전에 증우정은 아이 하나를 더 낳았으나, 요절하여 군수는 열째가 된다. 장씨네의 막내로 온 집안의 귀여움을 독차지하였다. 집안 살림은 기본적으로 라정명이 도맡았다. 몇 년간 여덟째를 보살피느라 경험이 많아진 그녀는 이제는 막내를 돌보기 시작했다. 그제서야 여덟째는 어머니와 누나 곁으로 돌아갔다.

소싯적에 장대천은 늘 어머니와 누나가 밤늦도록 그림 그리는 것을 보았을 뿐 아니라, 그림을 팔아 사탕이나 떡을 살 수 있다는 것도 점차 알게 되었다. 어느 날 밤, 그는 어머니와 누나가 여전히 그림을 그리고 있을 때, 침대에 누워 있다 일어나 말했다. "엄마, 누나, 두 사람 다 안 자고, 나도 잠을 안 자고 있으니, 나도 같이 그려 볼래." 어머니와 누이가 그를 보고 비웃었더니, 그는 정색하며 말했다. "나도 그림 배울래! 그림 그리면 돈을 벌 수 있으니, 나중에 그림 많이 그려 팔아서 돈이 많아지면 엄마, 아빠, 누나, 셋째 형수, 형에게 줄 거야… 모두 고생하지 않게." 장대천이 이렇게 철이 든 것을 보고, 어

머니와 누나는 매우 감동하여 그에게 그림을 가르쳐 주기로 결심하게 된다.

증우정은 장대천에게 회화의 기초를 가르쳐 줄 때, 진지함과 인내심을 가졌다. 먼저 장대천의 조그마한 손을 깨끗이 씻게 하고 단정하게 앉힌 후, 그에게 어떻게 종이를 펴고, 어떻게 먹물을 갈며 붓을 드는지, 그림은 어떻게 그리는지 등을 가르쳤다. 또 열심히 시범을 보이고, 수시로 그의 여러 부정확한 자세와 방법을 바로잡아 주었다. 장대천은 타고나기를 총명해 회화 기본의 일부를 빨리 파악하였다. 이는 증우정을 매우 기쁘게 하였다. 장대천에게 옳고 그른 것을 깨닫게 하려고 그녀는 간곡히 말했다. "얘야, 잘 기억해라, 속담에 훌륭한 말이 있지. 집안에 재산이 아무리 많이 있어도 다 자기 수중에 있는 것은 아니라고. 이 그림 그리는 것은 말이야, 배우기 매우 어려운 기예라고 할 수 있단다! 정말 열심히 해야만 배울 수 있는 거야. 잘 배우면, 조상을 빛낼 수 있고, 동서고금의 큰 화가가 되어 이름을 날릴 수도 있지. 설령 네가 그런 큰 화가들만큼 그릴 정도로 익히지 못하더라도, 한발 양보해서, 네가 그 기술에 의지하여 어디서나 밥벌이라도 할 수 있지 않겠니. 곤궁해지면 안되지. 그러면 네 아버지처럼 막노동을 할 수밖에 없거든."

경지 누나도 열심히 그를 가르쳤다. "이 그림 그리는 것은 말이야, 참 재미있기도 해. 봐봐, 이게 원래는 한 장의 흰 종이잖니. 그런데 네가 일단 그림을 그리면 산도 있고, 물도 있고, 꽃도 있고, 새도 있고, 물고기도 있고, 집도 있고, 사람도 있잖아. 그리고 이렇게 말할 수도 있지. 네가 생각하는 뭐든지 그냥 그리면 되는 거야. 네가 무엇을 그리면 뭐든지 있게 되는 거지. 이거 얼마나 재미있니! 물론 우선은 말이야, 그림을 그럴듯하게 그리고, 잘 그리고, 자세히 그리고, 규범에 맞게 그려야지. 그렇지 않니. 심지어 자신이 봐도 잘 모르겠는 것을 보고, 남이 알아주지 않는다고 뭐라 하면 안 되지! 엄마와 누나가 너를 가르치고 있으니, 너는 그냥 딴생각 말고 배우고, 연습하면 당연히

잘 그릴 수 있게 될 거야. 우리 여덟째는 총명하니, 배우기만 하면 할 수 있어. 그렇지, 동생아?"

어머니와 누나의 정성을 다한 가르침과 인도로 장대천은 그림 그리는 것을 배우기 시작했다. 그는 그림 그리는 것을 매우 좋아했고, 종종 한번 붓을 잡으면 놓지 않으려고 했다. 하루 종일 그림 그리는 것을 멈추지 않았고, 늘 비교하며 끊임없이 고쳐 나갔다. 유년기의 장대천은 회화에 강렬한 관심과 흥미를 보였고, 또 매우 집착하였다. 통찰력이 뛰어났고, 어머니와 누나의 마음과 힘을 다한 가르침이 더해져 매우 빨리 발전하였다. 회화의 기본 원리를 매우 빨리 파악하였다. 그의 유치함과 아이의 취향이 가득 찬 그림도 점차 모양을 갖추게 되었다. 어머니와 누나도 매우 칭찬하고, 셋째 형, 넷째 형도 보고는 "대단해, 대단해" 하고 칭찬하였다.

넷째 형 장문수는 동생의 그림은 꽤 괜찮으나, 글자 쓰는 것이 비뚤비뚤하자, 글자를 가르치며 타일러 말했다. "아우야, 그림을 그릴 때는 말이야, 그림만 잘 그려서는 안 되고, 글자도 잘 써야 한단다. 이 글자는 그림과 함께해서 서로 보완할 수 있는 것이지. 말하자면 그래야 더욱 보배로운 것이 되는 거야. 사람들이 더 좋아하고. 어떻게 하면 글을 잘 쓸 수 있을까? 그야 당연히 글을 알아야 하고, 공부를 해야 하지. 그러고 나서 열심히 연습하고, 많이 써보아야 너의 글씨를 차츰차츰 다 쓸 수 있을 것이야. 여덟째야, 네 나이도 이제 적지 않으니, 공부해야 한다. 그래야만 앞으로 너의 그림에 큰 도움이 될 것이야."

이때부터, 장대천은 어머니와 누나에게는 그림을 배우고, 넷째 형에게는 학문과 글을 배웠다. 머리를 흔들면서 『삼자경三字經』, 『제자규弟子規』, 『소아어小兒語』, 『주자가훈朱子家訓』 등 아동용 교육서적을 음송하였다. 또한 나중에는 『천가시千家詩』를 학습하였다. 그는 특히 『천가시』에 큰 흥미를 가졌다. 항상

열심히 음송하며 시의 뜻을 곰곰이 생각하였는데, 이것이 이후 그의 문학 수양에 큰 도움이 되었다.

## 호랑이 고기로 육식을 시작하고, 처음으로 그림을 팔다

장대천은 어머니와 누나, 그리고 둘째 형 장선자, 넷째 형 장문수 등의 세심한 지도로 그림과 서예가 매우 빨리 발전하였다. 그는 열두 살에 이미 첩첩한 산봉우리가 있는 산수화, 잎이 무성한 수목과 화초, 날렵하고 민첩한 달리는 짐승, 생동감이 있는 새들과 세밀하고도 정제된 아름다운 인물을 그릴 수 있게 되었다. 많은 사람들의 칭찬을 받으니, 세상 물정 모르는 어린 장대천에게 교만한 태도가 나타나지 않을 수 없었다. 이에 증우정은 마음이 편치 않아, 장대천을 엄하게 꾸짖으며 의미심장하게 말했다. "달은 차면 기우는 것이고, 물은 차면 넘치는 것이다. 예로부터 몇몇 재능 있는 사람들이 결국에는 뽐내고 자만해 머리를 쳐들다가 손해를 보는 것이야! 벼는 익으면 고개를 숙이는 것이란다. 너의 기량은 지금 다른 사람들과 비교해 아직도 멀었다. 신동이 열심히 갈고닦지 않으면 어찌 신이겠느냐? 옛말에, 학문이란 두 글자는 마치 물을 거슬러 배를 젓는 것逆水行舟이고, 앞으로 나아가지 않으면 퇴보한다不進則退고 하지. 더 열심히 해야지, 그렇지 않으면 반드시 곤두박질칠 것이야."

어머니의 말은 일종의 경종과 같았다. 이후 그는 더욱 정진하였을 뿐 아니라 겸손해졌다. 어머니의 훈육으로 장대천은 그녀의 훌륭한 조수가 되었고, 사람들의 주문을 항상 고품질로 조금도 빈틈없게 완성하였다.

장대천이 열두 살이 되던 해이다. 그가 갑자기 큰 병이 나서 토하며 설사를 하고, 몸이 불에 덴 것처럼 식은땀으로 뒤범벅이 되었다. 아버지가 직접

약재를 구해왔는데, 이를 먹은 후 오히려 열이 나더니 정신이 혼미해져 사람도 못 알아볼 정도가 되었다. 어머니는 다급해져 허둥지둥하고, 아버지는 급히 의사를 찾아 나섰다. 어렵사리 소위 "화타華佗17가 다시 살아왔다"는 별명이 호발모糊拔毛인 호지능糊之能을 청하여 부랴부랴 집으로 돌아왔다. 의사는 호랑이약 몇 첩을 지어 주고는, 빙그레 웃으며 진찰료와 왕진비로 뭉칫돈을 받아 갔다.

힘들어하던 장대천은, 호발모의 약을 먹은 후, 얼마 지나지 않아 얼굴이 벌겋게 상기되더니 침상에서 초조하게 엎치락뒤치락하고, 필사적으로 손으로 머리를 두드렸다. 자기 머리를 잡아당기며, 밤새 미친 듯이 소리를 질러댔다. 두 번째 첩약을 먹고 나서, 장대천은 걱정이 되고 초조하기도 하여 소리 질러 울기 시작하더니, 이어 목이 쉬고 힘이 다 빠져버렸다. 나중에는 자기 손으로 목구멍을 가리키며, 아파서 "아, 아" 하고 쉰 소리만 질러대었다. 머리가 한 움큼씩 빠져 버렸다. 호발모가 처방한 약을 두 첩 먹고 나니 장대천은 대머리와 벙어리가 되어 버렸다. 만약 한 첩을 더 먹었으면, 그 결과는 어떻게 되었을지 아무도 모르는 일이 되었을 것이다.

이 결정적인 시간에, 증우정이 약사발을 엎어 깨뜨렸다. 다급한 마음에 아들을 거의 죽게 만들었다고 호발모에게 고래고래 욕을 해댔다. 장회충은 호발모가 원망스러워 죽을 지경이었으나, 어쩔 도리가 없어 다시 가서 의사를 부르고 약을 살 수밖에 없었다. 그러나 부른 의사도 머리를 흔들며, 어서 뒷일을 준비하라고 하였다.

넷째 형 장문수는 조급한 가운데 내강의 명의, 학자 의사라고 불리는 유선청劉先靑이 생각났다. 그는 수재秀才를 통과한 친구인데, 그를 집으로 불렀다. 장씨네는 마지막 희망을 모두 유 의사에 걸었다. 그가 묘수를 발휘해 이 중병을 낫게 해 주어 사경을 헤매고 있는 동생을 구해 주기를 바랐다.

유 선생은 명의라는 이름에 손색이 없게, 보자마자 호발모라는 약이 호랑이약이라는 것을 알아냈다. 그리고 독기가 환자의 뱃속에 비집고 들어가 장대천의 병세를 비정상적으로 악화시키고, 곧바로 매우 위험한 상태로 몰아넣었다는 것을 알아냈다. 그가 말하기를, 다행히도 세 번째 첩약을 먹지 않았기 망정이지 안 그랬으면 벌써 죽었을 것이라는 것이다. 유 의사는 일필휘지로 약 처방문을 써 주었다. 장씨네는 황급히 약을 지어와 달였다. 증우정은 직접 장대천에게 약을 먹였다. 온 집안이 두려움에 떨며 불안하게 기다리던 중, 장대천은 아무런 부작용도 보이지 않고, 깊은 잠에 빠져들었다. 호흡도 점차 평온을 되찾았고, 부대끼는 증상도 없어졌고, 열도 점차 가라앉았다.

　장대천은 이틀이 되자 말도 할 수 있게 되어, 밥을 달라고 소리까지 쳤다. 장씨 가족들의 기쁨은 이루 말할 수 없었다. 장문수는 매우 공손한 태도로 유 의사를 모셔왔다. 가족 모두가 이 명의에게 말로 다 표현할 수 없는 감격을 열정을 다해 표시하였다. 유 의사는 약을 몇 첩 다시 처방하였다. 장대천은 약을 지속적으로 먹으면서 병이 크게 호전되었고, 머리카락도 점차 자라났다. 다만 체력이 여전히 많이 허약하여 천천히 몸조리를 해야만 했다. 이렇게 유 의사는 가까스로 염라대왕을 만날 뻔한 장대천을 구해 주었다. 그는 물론 알지 못했다. 그가 구해 준 소년이 바로 후에 세계화단에서 회화 거장의 위업을 달성하게 된다는 것을.

　장대천 큰 병을 앓고 막 회복되던 시기에 몸이 매우 허약했다. 그때까지 약을 끊고 먹은 적은 없으나, 항상 힘이 없고 허약해서 길을 걷는 것도 힘들어했다. 집안 식구들은 이대로 가다가는 어떻게 살아갈까, 사회에 나가 자립을 할 수 있을까 걱정이 태산 같았다. 장씨네는 어떻게 하면 그의 체력을 회복시킬 수 있는지 사방 친지에게 부탁하고 친구들에게 물어 방도를 찾았다. 장대천이 복도 많고 명도 긴지, 멀리 사는 친척 하나가 한 사냥꾼이 암컷 호

랑이 태반을 판다는 소식을 듣게 되었다. 마침 그때 유 의사도 장씨네 집에 있었는데, 그 소식을 듣고 매우 기뻐하였다. 장문수에게 방법을 가리지 말고 얼른 얻어올 것을 권하였다. 장대천의 몸이 허약한 것을 치료하는 데 의외의 효과가 있을 것이라고.

장문수 등은 급히 있는 돈을 다 모아, 부랴부랴 밤길을 떠나 호랑이 태반을 사러 갔다. 결국 신선한 호랑이 태반 하나를 사 왔다. 유 선생은 우선 호랑이 태반을 잘게 잘라 깨끗한 물로 씻고, 약한 불로 뭉근히 달인 후 고기나 탕과 함께 장대천에게 먹이도록 권했다. 매일 한 사발씩 먹으면, 태반을 다 먹을 때쯤에는 그가 체력을 회복하는 데 큰 도움이 될 것이라고 하였다.

그런데 장대천은 어려서부터 지금까지, 줄곧 채식만 했고, 고기와 생선은 젓가락도 못 대었다. 고기를 먹기만 하면, 속이 울렁거려 토하기를 그치지 않았다. 생선기름이든 뭐든 모두 속에서 받지를 않아 토해 버려, 거의 매번 "여덟째에게 고기 먹으라고 하지 마라"고 하였다. 이는 이미 장씨 집안의 금기사항이었다. 또한 더 기이한 일이 하나 더 있었는데, 장대천은 달만 보면 큰 소리로 울며 그치지 않았다. 이 두 가지 일과 증우정이 그를 임신했을 때 꾼 바로 그 꿈이 기이하게도 꼭 들어맞았다. 꿈속의 흰 수염 노인은 특별히 다음과 같이 신신당부하였다. "이 검은 원숭이는 첫째는 비린 것을 싫어하고, 둘째는 달을 무서워합니다. 잊지 마시오!" 장씨네는 모두 여덟째가 검은 원숭이가 변한 것이라고, 철석같이 믿어 의심하지 않았다. 얼마 지나지 않아, 경지 누나가 가만히 신선로에 고기를 쪄서 동생을 달래어 먹였다. 그러자 그는 토하고 설사를 하고, 거의 예전의 병이 도지는 듯했다. 어머니는 몹시 화가 나서 경지를 크게 혼을 내고, 모든 집안 식구들에게 절대로 이 아이에게 고기를 먹이지 말 것을 경고하였다.

지금 유 의사도 장대천에게 노린내가 이렇게나 많이 나는 호랑이 태반을

먹으라고 권하였는데, 그러면 어떻게 다시 먹을 수 있겠는가? 식견이 풍부한 유 의사에게는 여전히 방법이 있었다. 햇수가 오래되지 않은 기왓장을 깨끗이 씻어 그늘에 말린 후에, 태반을 잘게 잘라 기와 위에 놓고, 약한 불에 쬐어 말린 후에 그것을 가루로 만들어 끓어오르는 감주에 넣고 한번 끓여낸 후, 그 감주를 물과 함께 마시는 것이다. 이렇게 장대천은 매일 태반 분말을 조금씩 복용하였다. 그 기간 동안 장대천은 둘째 형과 무술을 연습하기 시작했다. 유 의사가 말한 것과 같이 장대천은 호랑이 태반을 복용한 후에 현저하게 기운을 차리고 얼굴색도 발그레해졌다. 다 빠져 버린 머리카락도 다시 빨리 자라기 시작했다.

장대천의 장티푸스가 나은 후에, 유 의사는 다시 한동안 잘 요양할 것을 권하였다. 바로 그해 가을에 그는 큰아버지 집에 보내져 휴식을 취하게 된다. 큰아버지와 사촌 누나는 그를 잘 보살펴 주었다. 요양하는 동안 공부도 안 하고 아무 걱정이 없었다. 큰아버지 집의 크고 작은 집안일도 그가 도울 필요가 없어 그냥 집에 있는 것이 마냥 자유롭고 만족스러워 장대천은 꽤 즐겁고 기분이 좋았다. 그곳에서 그가 가장 좋아한 것은 사촌 누나가 여기저기 데리고 놀러 다니고, 새소리를 듣고, 물고기와 새우를 잡는 것 외에 여전히 그림을 그리는 것이었다. 그의 작품이 큰아버지 집 거의 모든 공간을 가득 채웠다. 심지어는 벽장, 탁자 위에도 있었다. 큰아버지 집에 머문 한 달 정도의 시간 동안 그가 그리는 그림의 명성은 사방팔방에 전해졌다.

이 거리 저 골목을 돌아다니며 점을 보는 어떤 여자 점쟁이가<sup>사천사람들은 평소 "하남녀(河南女)"라고 불렀다</sup> 사방팔방에 수소문하고 있었다. 그녀는 운을 점치는 제비뽑기 종이패를 그려 달라고 하려고 그림을 잘 그리는 사람을 찾고 있던 것이다. 뜻밖에 대천의 "명성"을 듣고 왔으나, 때마침 대천 본인을 만났는데도 알아보지 못했다. 장대천이 땅 위에 그린 그림을 보아하니 아주 생동감

이 넘쳐, 그녀는 장대천에게 그림을 그려 달라고 했다. 사례금으로 소전小錢18 80개를 주기로 약속하였다. 그는 그녀가 가지고 있던 원래의 옛날 화투를 모방하지 않고 상상력을 발휘해 창의적으로 변형하여 원래의 것보다 훨씬 더 생동감 있게 그려내었다. 하남녀는 진정으로 반색하며, 자신이 찾던 바로 그 "꼬마 화가"임을 알아보았다. 그녀는 한 푼도 틀리지 않게 소전 80개를 세어 장대천에게 건네주며 여러 번 고맙다고 하고는 흡족하게 여기며 돌아갔다.

이는 장대천이 "그림을 판" 첫 경험이었으며, 자기 힘으로 생각지도 않게 두둑한 보수를 받게 된 것이었다. 일시에 모든 것을 잊어 버릴 정도로 기뻤다. 이 그림의 수입은 그의 어린 시절의 치기 어린 그림에 대한 가장 좋은 증명이고, 그의 그림에 대한 흥미와 열정을 더욱 북돋아 주었다. 물론 가정교육을 잘 받은 그는 먼저 이 돈을 큰아버지에게 드려야겠다고 생각했다. 큰아버지는 돈의 실상을 알고 매우 흡족해했고 그 효심도 칭찬했지만, 장대천의 '거금'은 절대 받지 않았다. 그는 사촌 누나에게 주고 싶었으나, 그녀도 받으려고 하지 않아 할 수 없이 그냥 자신이 갖고 있었다.

열두세 살 난 아이에게 소전 80개는 '거금'인 것이 확실해 어떻게 써야 할지 꽤 이리저리 생각하였다. 사촌 누이는 사촌 동생이 고기를 먹지 않는다는 것을 알고 있었지만, 믿지는 않았다. 한번은 국수를 먹을 때 고기 고명을 장대천의 그릇에 넣어 주었는데, 맛있게 먹고 전혀 불편한 기색이 없자 그녀는 기뻐하며 부모님께 이야기했다. 이렇게 해서 10여 년 동안 고기를 먹은 적이 없던 장씨 아들이 큰아버지 집에서 고기를 먹기 시작한 것이다. 물론 이 고기야 말린 고기일 뿐이었다. 후에 그 돈을 품고, 매일 소전 네 개로 장조림 가게에 가서 말린 고기를 사 먹었는데, 아주 맛있게 먹었다. 그러던 어느 날, 멀리서 예전보다 더 맛있는 냄새가 났다. 원래 주인이 직접 만든 쥐고기였다. 장대천은 자신에게 남은 소전 32개를 전부 꺼내 쥐고기 4냥을 사서는 기다

릴 여유도 없이 허겁지겁 먹어 버렸다. 그는 여태까지 이렇게 맛있는 음식을 먹어보지 못했다. 세상에서 가장 유혹적인 맛이라고 생각했다. 수년 후에 생각이 나서, 여전히 참지 못하고 찬탄하기를 "아, 그 고기는 정말 고소하고, 진짜 맛있었어! 나는 지금도 생각만 하면, 입에 침이 고여."라고 했다.

장대천의 둘째 형 장선자는 열정이 넘치는 적극적이고 진취적인 열혈청년이었다. 그는 불만스러운 마음을 갖거나 공정하지 못한 일에 대해 평생 견디지를 못했다. 한 번은 그가 몇몇 친구들과 함께 대족현大足縣 용수진龍水鎭 거리를 구경하던 중 갑작스런 함성을 들었다. "서양 놈들이 부녀자를 희롱하네! 저놈들이 우리 여자들을 업신여기다니!" 화가 치민 그들 중 몇몇이 앞장서서 시골 처녀들을 희롱하고 있는 서양 선교사들을 때려 다 달아나게 하였다. 장선자는 팔을 휘두르며, 격노한 중국인들을 이끌고 성당에 가서 서양 놈들을 붙잡았다. 꼭 닫혀 있는 성당 정문 앞에서 장선자와 그들은 커다란 나무토막을 잡고 성당 대문을 마구 두드렸다. 사방을 찾아보았으나, 서양 불량배들의 그림자도 찾을 수 없었다. 격분한 군중들은 악당을 찾지 못하자 교회 물건들에 분풀이하며 한바탕 짓부수었다. 갑자기 어떤 사람이 외쳤다. "관병이 왔다. 모두 빨리 가자. 도망가!" 사람들은 뿔뿔이 흩어져 버릴 수밖에 없었고, 장선자는 하는 수 없이 대족현의 시골에 있는 친구의 집으로 피신했다.

장선자가 앞장서서 한 일이라, 관가에서는 서슬이 시퍼렇게 그의 집을 덮치려 달려갔다. 몇몇 흉악한 부하들이 번쩍이는 쇠칼을 들고 장씨네 초가집 나무 문을 차 버렸다. 문밖에 병졸들이 일렬로 서 있어 장씨네 집안사람들을 놀라 자빠지게 하였다. 그들은 삽시간에 집안을 난장판으로 만들었다. 각종 가재도구들이 무수히 깨지고, 조금이라도 값어치가 나가는 물건들은 모두 그들이 지나가는 족족 약탈됐고, 방문도 관병이 부수어 버려 너덜너덜해졌다. 때마침 장회충은 집에 남은 얼마 되지 않은 모아둔 돈을 꺼내 우두머리 하급

관리에게 주었다. 그 하급 관리는 장씨네를 학문깨나 한 사람으로 생각하고, 값싼 인정을 베풀듯이 손을 내저으며 사람들을 데리고 뿔뿔이 흩어졌다.

장선자가 며칠 뒤 깜깜한 밤중에 조용히 집에 들어왔다. 부모는 놀라며 기뻐했다. 그 일의 자세한 내막을 안 뒤에도 그는 크게 혼나지 않았다. 어머니 증우정은 서둘러 고구마를 한 대접에 가득 담아 주었다. 아들이 급하게 삼키는 것을 보니 몹시 걱정되고 마음 아팠다. 장선자의 안전을 위하여 부모는 아들이 집을 떠나 아주 멀리 가는 것에 동의하였다. 장선자는 아쉬움으로 얼굴 가득 눈물을 흘리면서 자신을 키워준 부모와 정든 집을 정처 없이 떠나갔다.

무창武昌19봉기20 이후, 독립 후의 각 성 대표들이 남경南京에 모여 손중산孫中山21을 임시정부 대총통으로 선출하였다. 1912년 1월 1일, 손중산이 남경에서 중화민국 임시대총통 취임선서를 하고, 중화민국 창건을 정식으로 선언하였다. 2월 12일에는 마지막 황제 부이溥儀가 퇴위를 선포하였고, 그해 봄에 성도成都에 사천 군軍정부가 수립되었다.

당시 촉군蜀軍 제1사단 사단장이자 중경重慶 진수사鎭守使인 웅극무熊克武22는 원래 동맹 회원이었고, 장선자와는 동창이었다. 장선자가 신해혁명辛亥革命23에서 공을 세웠고 '병학兵學 특기'를 겸하고 있었기 때문에, 그를 촉군 제1사단 제2여단 소장少將여단장으로 임명하였다. 장선자 이 소장여단장이라는 것은 사천군 정부의 새빨간 큰 도장이 찍힌 "소장여단장 임명장" 이외에도 정말 제 값을 하는 것이었다. 하지만 실제로는 외톨이 장수로, 수하에 병졸이 하나도 없었다. 모든 사병을 자신이 직접 모집하는데 의지하여야 했다.

2차 혁명이 실패한 이후, 전국에 다시 한번 칼과 검이 번득이기 시작했다. 1913년 8월 12일, 원세개袁世凱24는 "총통령"을 발동하여 웅극무가 "반역의 무리를 추종한다", "배반을 도모한다"라는 등 웅극무의 군대 계급과 군직을 박탈하는 명령을 하달했다. 웅극무는 쫓겨나다시피 멀리 일본으로 갔다.

그 '잔당'을 모조리 없애고 후환을 없애기 위해, 사천 총독 호경이胡景伊가 원세개의 뜻을 받들어, 국민혁명당을 "반역의 무리"라고 선포하였다. 사천 각지에 사천의 원세개를 타도하는 데 참여한 혁명당원을 고발하고 수색하여 체포하도록 명령을 내렸다. 파촉巴蜀25 일대에 군경이 빽빽이 배치되고, 순찰이 도처에 널려 분위기가 살벌했다.

한편 한바탕 살인의 화마가 장선자에게 덮쳐오고 있을 때, 그때까지도 그는 조용히 집에 들어앉아 아무것도 모르고 있었다. 원래 그는 이미 원씨의 앞잡이에 의해 전국 지명 '수배범'의 명단에 올라 있었다. 게다가 원세개가 '친히 거명한'의 수배범이었다. 어느 날 그는 그림을 그리고 있었는데, 갑자기 한 큰 무리의 관병이 그의 집으로 막 달려오는 것을 보았다. 한 혁명동지가 원씨 앞잡이가 도처에서 혁명당원들을 체포하고 있다고 알려준 것이 불쑥 생각이 났다. 그러자 장선자는 즉시 '사내대장부는 발등에 떨어진 불을 피할 줄 알아야 한다'고 마음먹고, "관병들이 오고 있으니, 나는 도망간다"고 큰소리로 가족들에게 말하고는 즉시 뒷문으로 쏜살같이 달음질쳤다.

장씨 가족들이 멍하니 정신을 차리기도 전에, 우악스럽고 둔탁한 문 부서지는 소리가 들려왔다. 장회충이 문 앞에 도착하기도 전에 관병들이 대문을 부수어 열어 버렸다. 그들은 사방을 미친 듯이 수색했지만, 장선자를 찾을 수 없었다. 대대를 거느린 군관은 화가 치밀어 장회충의 코에다 삿대질을 하고 욕설을 퍼부으면서, 장선자를 내놓지 않으면 큰 고초를 당할 것이라고 협박하였다. 그러다가 마지막으로 이런저런 말로 설득하더니, 은전과 반지를 받고는 장씨네 두 어린아이 장대천과 장군수는 놓아주고, 장려성과 장문수를 인질로 잡아갔다.

후에 가족들은 장선자가 외할아버지 집에 가서 숨었다는 것을 알게 되었다. 셋째 형, 넷째 형이 다 잡혀가 버렸고, 아버지는 이미 연로하고, 그 나머지

는 모두 부녀자들이니, 둘째 형 장선자에게 세탁한 옷과 전할 말, 편지를 가져다주는 일을 장대천에게 맡길 수밖에 없었다. 집에서 외할아버지 집으로 가기 위해서는 주인 없는 한 공동묘지를 지나가야 했다. 장대천은 용기를 내어 마지못해 지나갔다. 결국에는 안전하게 외할아버지 집에 도착하여 마침내 둘째 형을 만났다. 형과 외할아버지도 아직 잠자리에 들지 않고, 닥친 일을 상의하고 있었다. 장대천은 집에서 일어난 일을 자세하게 외할아버지와 둘째 형에게 전달하였다. 장선자는 동생에게서 셋째, 넷째가 관병들에게 끌려갔다는 소식을 듣고 머리를 감싸며 통곡을 그치지 않았고, 걱정을 금치 못하였다.

장대천은 다시 묘지를 헤치고 밤새 달려가 부모와 가족에게 형의 상황을 전달했다. 이상하게도 이번에는 그는 더 이상 두렵지 않았다. 오히려 공동묘지의 주위를 자세히 관찰하였다. 희미한 달빛 아래에서 어수선하게 흩어져 있는 무덤 사이사이 뒤섞여 있는 잡초와 키 작은 시든 나무들과 스산하고 황량한 모습에서 비장의 아름다움이 보였다. 이렇게 장대천은 이후에도 여러 차례 외할아버지 집에 편지나 물건을 갖다주러 오가니 공동묘지에 대한 무서움은 사라져 버렸다.

장려성과 장문수는 감옥에 갇혀 온갖 고초를 겪었고, 장문수는 병이 나 버렸다. 엎친 데 덮친 격으로 어머니 증우정마저 화병으로 몸져눕게 되니 온 집안이 곤경에 빠져 속수무책이 되어 버렸다.

결국 장대천의 외할아버지 증曾 노인장이 묘수를 생각해 내어, 그제서야 장씨네 집안은 곤경에서 벗어나게 되었다. 사연인즉슨 장회충에게 큰 잔치를 벌이고, 그 자리에서 "분가"를 선포하라는 것이었다. 장씨 집안의 "분가문서"를 다음과 같이 아주 분명하게 썼다. '이날부터 장정란선자, 장정제려성, 장정학문수 등 세 사람은 스스로 가정을 꾸린다. 그들은 제각기 따로 살고 있는데, 그 후에 자기 집에 일이 생기면 각자가 책임을 지며, 다른 사람은 관여하

지 않는다. 말로만 해서는 신빙성이 없을까 염려되니, 이 증서를 써서 증거로 삼는다.' 이 문서에는 분가한 사람들의 서명이 있고, 각자의 재산이 얼마이고, 가옥이 어느 정도인지, 면적은 얼마인지 조금도 모호한 것이 없었다. 그 위에 많은 보증인들의 서명이 있었다. 가장 절묘한 것은 낙관落款26을 찍은 시간으로 "중화민국 원년 정월 초하루"로 하였다. 이날은 원세개가 임시총통이 되기 전에 세 형제가 분가하였음을 뜻한다. 분가서류에 장려성과 장문수의 서명은 장대천이 형들의 필적을 베껴 대리로 서명한 것이다.

손님들을 대접한 후 장회충은 아낌없이 모든 재산을 다 쓰고, 위아래로 뇌물을 주어 암암리에 청탁을 하였다. 결국 장려성과 장문수는 감옥에서 풀려났다. 외할아버지 증 노인장은 자기 노후의 생계가 될 땅을 처분하여 돈을 마련해 장선자를 일본에 보내 잠시 숨을 돌리게 하였다. 장선자는 떠나면서 몰래 집으로 돌아와 부모와 아내, 동생들과 작별 인사를 하였다. 장선자는 아내와 혼인한 지 1년이 채 안 지났는데, 눈앞의 아내가 만삭이어서 출산이 임박한 것을 생각하니 가슴이 찢어지고 쓰라리지 않을 수 없었다.

## "미인" 화가의 명성이 나기 시작하다

장대천의 셋째 형 장려성은 장사를 배우는 견습 기간을 다 마쳤다. 라정명과도 이미 혼인을 하였다. 부부간의 금실이 더할 나위 없이 좋았고 아이도 가진 상태였다. 식구들도 나이가 들어가고, 또 아이도 낳아야 하고, 여덟째와 열째도 학교에 가야 했다. 집안의 씀씀이가 점차 커지고 있는 것에 생각이 미치자, 장려성은 집안 식구들과 함께 의논해 내강 시내에 잡화점을 하나 열기로 결정하였다.

사업을 규모 있게 잘 꾸리고, 장회충, 장려성 부자가 신용이 있고 성실하며 인심이 좋아 신기하게도 장사가 잘되었다. 나중에는 포목점, 신발가게 등을 경영하여 많은 이윤을 얻게 되었다. 마침내 장씨네는 먹고 살 만하게 되었다.

장대천은 천주교 복음당이 설립한 교회 부설학교인 화미華美초등소학당에 입학해 영어, 산수 등을 공부하기 시작했다. 그는 매일 막내 남동생 군수을 데리고 학당에 가서 공부하였으며 시간이 나면 여전히 그림을 그렸다. 예전에 비해 취미가 더욱 농후해져 어떤 그림 주제이든 형식의 폭이 넓었다. 동시에 그는 끊임없이 서예를 연마하였는데, 북송 시기의 대서예가 황정견黃庭堅27의 서체를 가슴에 깊이 새겼다. 그의 글자는 점점 소탈하면서도 늠름하고, 자유분방하고, 준수하고 힘이 있으며, 원대하면서도 진기하였다. 장대천은 자기만 그림을 그린 것이 아니라, 열째 동생 군수에게도 그림을 가르쳐 주었는데, 자신의 모든 기술을 동생에게 다 가르쳐 주지 못하는 것을 안타까워했다. 혈육의 정이 깊다고 할 수 있겠다. 그런데 열째 동생 군수는 천부적으로 회화에 재능을 가지고 있었다. 배우면 즉시 통하고, 배우기만 하면 능숙하며, 또한 무엇이든 그럴듯하게 그렸다. 심지어 장대천보다 더 나았다. 이를 장대천은 부끄럽게 생각하면서도 동생을 위해서는 더욱더 기뻐하였다.

후에 장대천의 넷째 형은 중경 구정求精중학교에서 일자리를 찾았다. 학교 측과 의논하니 그들은 장대천이 입학하는 것에 동의하였다. 번화한 중경에 가서 공부를 한다는 소식은 어려서부터 내강현에서 성장한 장대천에게 있어 그야말로 뜻밖의 기쁨이었다.

민국 3년1914년의 봄은 여태까지 집을 떠난 적이 없는 장대천에게 하나의 중대한 도약이라고 할 수 있었다. 그는 산 너머에 산이 있음을 알고 세상이 얼마나 큰지를 알게 되었다. 또한 그가 내강을 넘어 광활한 세상으로 나아가는 이정표이기도 하였다. 셋째 형 장려성이 장대천을 중경에 데려다주

었다. 넷째 형 장문수는 구정중학교의 국어 교사를 하고 있었다.

구정중학교는 기독교 학교로서 미국 선교사 루이스가 광서 17년1891년에 설립하였다. 중경의 상청사上清寺 증가암曾家岩에 있었는데, 시내에서 그리 멀지 않으며 중경과 사천 동부에까지 명성이 높은 학교였다. 서양식 교육을 위주로 하는 학교로 교사 대부분이 선교사였다. 상당수의 과목 수업이 전부 영어로 진행되어 학생들이 졸업할 때쯤에는 영어 기초가 튼튼하고 기초지식도 탄탄하였다. 정예화된 학생들은 졸업할 때 취업이나 진학에 대해 걱정할 필요가 거의 없었다. 만약 계속해서 대학에 진학하고 싶은 학생은 곧바로 교인들의 교회학교인 화서협화대학華西協和大學에 진학할 수 있었다. 혹은 학교 측의 추천을 받아 미국, 캐나다 등의 명문대학으로 유학을 가 공부할 수도 있었다. 좀 더 일찍 취업하고 싶으면, 세관, 우체국, 외국인 상사 등 보수가 좋은 직장에 응시할 수 있어 '철밥통'은 따 놓은 당상이었다. 따라서 구정중학교에 입학한다는 것은, 평생 믿을 것이 생기는 것과 마찬가지였다.

물론 사실 학교에 입학해 공부하는 것이 쉬운 일은 아니었다. 만일 넷째 형 장문수와의 관계가 없었다면, 장대천은 구정중학교에 입학할 수 없었을 것이다. 장문수가 동생을 구정중에 오라고 한 것은 그의 당연한 도리이다. 동생의 미래를 생각해서만이 아니라, 원세개에 의한 "백색테러"28가 자욱한 중경의 위기가 사방에 잠복해 있는 것을 고려했기 때문이다. 당시 사천 총독 호경이는 중경 출신으로, 역시 구정중학교를 졸업했다. 자연히 구정중학교는 보호 아래 있었고, 당연히 구정에서 공부해야 안전을 보장할 수 있다고 생각했다. 게다가 구정중학교는 기독교 학교라서 공포가 만연한 중경에서 가장 좋은 피난처가 되었다. 이듬해 열째 장군수도 중경 구정중학교로 와서 장대천과 동창이 되었다.

장대천, 장군수 형제 둘이 연이어 서양인이 운영하는 교회학교에 와서 공

부를 하게 된 또 하나의 원인은 그들의 부모와 가족이 모두 배운 사람들이고, 기독교에 대한 믿음이 깊었기 때문이다. 그들의 부모인 장회충과 증유정은 참화에 시달리는 생활을 하며, 핍박이 막심하여 매우 곤고하였다. 그 가운데서도 아이들이 하나둘 태어났고, 맏이와 다섯째, 여섯째와 일곱째가 차례로 세상을 떠나자, 부부는 너무나 고통스러워 견딜 수가 없었다. 빈궁하게 살아가는 것이 재미가 없고, 있는 것이라곤 쓰라린 고난뿐 이었다. 바로 그 시기에, 서양 선교사들은 천당의 생활을 그들의 유창한 말솜씨로 말로 표현할 수 없을 정도로 행복하고 즐겁다고 마구 선동하였다. 고난이 한꺼번에 닥치는 현실 생활과 비교하여 그야말로 신선이 유유자적하며 즐기는 아름답고 기묘한 경지와 같았다. 그리고 선교사들은 누구에게나 차별 없이, 편견 없이 가난한 사람들에게 소위 "행복의 피안彼岸으로 통하는" 대문을 활짝 열어 주었다.

장씨 부부는 소박한 삶에 대한 바람 때문에, 경건하고 마음을 다해 종교에서 안위와 해탈을 찾았다. "인자하고 전능하신 하나님"이 현실의 가난과 고난을 벗어나게 해 주시고, 고해의 바다를 건너 행복의 피안으로 다다를 수 있도록 해 주기를 기원했다. 이렇게 그들은 내강 최초로 하나님을 믿는 사람들이 되었다.

장대천이 구정중학교에서 받은 교육은 전반적인 것이었다. 그가 배우는 과목은 모두 합해서 10여 과목이나 되었다. 국어, 영어, 종교, 박물, 수학, 물리, 화학, 생물, 역사, 지리, 음악, 체육 등등. 기타 과목에 대해 그는 모두 열정과 흥미를 갖고 있었고, 수업도 흥미진진했다. 숙제를 하는 데도 어려움이 없었으나, 유독 수학만은 그야말로 "극도로 싫어하였다." 수학 시간만 되면, 그는 "나무토막", 다시 말해 "얼이 빠져 우두커니" 있었다. 마치 황제의 조서를 듣는 거나 마찬가지였다.

장대천이 구정중학교에 들어왔을 때, 다른 학생들보다 며칠 늦어 소위

"편입생"이 되었다. 보이지 않는 사이에 다른 동기들보다 "머리 하나가 작았다." 마침 그때가 이상하리만치 추워 그는 내강 같은 시골에서 만든 검은색 무명 두루마리를 입고 있었다. 이것이 매우 비대하고 촌스럽게 보여, 중경의 학우들이 보기에 정말 "촌스러웠다." 게다가 장대천이 정통 내강 사투리까지 쓰다 보니, 중경에서 자란 친구들은 경멸하듯이 그를 '촌놈', '시골 사람', '촌뜨기'로 불렀다. 이것이 장대천에게 억울함과 열등감을 가지게 하였다. 또한 수학 시간에 선생님이 자주 학생들 앞에 세워서, 소위 "생선을 말렸다." 즉 신체가 왜소한 장대천은 태양 아래에서 얼굴이 땀투성이가 되고, 거무튀튀한 피부는 더욱더 까맣게 빛나, 솔직히 말해 "몽둥이" 같았다. 학우들은 몰래 작당하여 그에게 "가물치"라는 별명을 붙여 주었는데, 정말 듣기 싫었다. 사천사람들은 현지에서 나는 일종의 물고기를 "가물치"라고도 불렀는데, 살이 많고, 온몸이 검고, 머리가 둥글납작하고, 전체적으로 체구가 둥글둥글한 것이다.

장대천은 넷째 형과 학우들과 함께 중경의 명승고적을 구경하러 갔다. 이때 시야를 넓히고, 얻은 것이 아주 많았다. 통원문通遠門에 올라가 "천 년의 웅장함"을 보았고, 또는 임강문臨江門에서 "역경에 굴하지 않는 튼튼한 기둥江流砥柱29"을 구경하였다. 남기문南紀門에 내려가서 "남병옹취南屏擁翠30"를 감상하거나, 태평문太平門에서 "옹위촉동擁圍蜀東31"을 보고, "고유古渝32옹관雄關33"의 조천문朝天門을 실컷 감상했다. 장대천은 중경의 샤부샤부와 간식을 너무 좋아하여 늘 친구들과 함께 가서 맛보았다. 그렇게 길지 않은 기간에 그는 오복궁五福宮, 연화지蓮花池, 바만자巴蔓子34의 묘, 나한사羅漢寺, 장안사長安寺, 순양동純陽洞, 중경부 문묘, 파현巴縣 문묘, 관악묘關岳廟, 동악묘東岳廟, 동화관東華關 등 중경의 명승고적을 거의 다 돌아보았다.

차츰 장대천은 중경을 더 둘러볼 마음이 없어졌다. 이때 그는 다시 회화

에 흥미를 가지게 된다. 처음에 중경에 와서 모든 것이 새로웠기 때문에, 주변의 모든 새로운 환경이 신기하였고, 이에 적응하고 공부에 매진하기 위해 할 수 없이 자신이 좋아하는 그림을 포기했었다. 그러나 이제 점차 환경이 익숙해지자 재미있고 신선한 것들에 가졌던 흥미가 없어졌다. 장대천은 시간이 날 때면 다시 붓을 들었다.

장대천은 어린 시절 어머니, 누나에게 배울 때부터 심도 있는 회화의 기초를 닦았다. 화조, 인물, 산수 모두 아주 즐겨 그렸다. 기숙사 룸메이트인 부연희傳涓希는 대나무를 즐겨 그린 반면, 장대천은 고대의 복장을 한 미인을 즐겨 그렸다. 마치 살아 있는 듯 정교하고 자태가 아름다우며 늘씬하고 눈은 곁눈으로 흘겨보듯이 아름답게 그려냈다. 이 미인화들은 이성에 눈을 뜨기 시작한 소년들을 사로잡았다. 그림은 학우들 사이에서 장대천이 그린 것이라는 소문이 점점 퍼져, 매일 누군가 찾아와 그림을 그려달라고 하니 너무나도 바빠 "장사"가 잘 되었다. 그는 또 학우들의 서로 다른 취향과 요구에 맞추어, 키를 크게도 작게도, 통통하거나 날씬하게도 그려주었는데, 동서고금을 막론하고 다른 여러 형식의 미인을 그렸다. 또한 똑같이 그리지 않기 위해 온갖 지혜를 짜내고, 다시 새로운 모양을 만들었다. 한 폭의 작품마다 더 완벽함을 추구했고, 모든 일에 최선을 다했다. 그는 자신의 일에 대한 애착이 매우 강했다.

일부 학우들은 이런저런 자수 삽화나 사진 혹은 아토타이프35 인쇄물 등을 가져와 그에게 모방하거나 수정할 때 참고하라고 주었다. 이러한 과정을 거쳐 그가 그려낸 미인화가 더욱 출중해졌고, 그의 시야도 갈수록 넓어졌다. "가물치"가 절세미인을 칠 줄 안다는 소문이 구정 교정에 퍼지면서 미인 그림을 얻기 위해 그를 찾는 학우들이 더 많아졌다. 이에 장대천은 기쁘기는 하였으나, 그림을 많이 그리니 종이나 물감을 감당해 낼 수 없었다. 다행히

셋째 형 장려성의 사업이 갈수록 번창했고, 항상 그에게 돈을 좀 보내주었다. 그리고 넷째 형 장문수도 종종 그를 도와주었다. 부잣집 아이들은 더 많이 그려달라고 하며 참지 못하고 장대천을 들들 볶아대었다. 할 수 없이 직접 종이와 붓, 물감을 사고, 몇 가지 방법을 강구하고서야 장대천의 미인화 사업은 순조롭게 진행되었다.

구정에서 지낼 때, 장대천은 서예를 매우 열심히, 진지하게 연마하였다. 또한 넷째 형에게 전문적으로 가르쳐 줄 것을 청하였다. 넷째 형의 지도하에 그는 많은 서첩字帖을 접하였는데, 그중 하나인 《석문명石門銘》36 마애摩崖 해서楷書 비첩碑帖이 있었다. 글씨체가 힘이 있고 묵직하며, 자연스럽고 우아하며, 품격이 세련되어, 조상들이 책들 가운데 신품神品37이라고 하는 책이었다. 이 책이 특히 장대천을 사로잡았다. 각고의 연습으로 장대천의 서예는 점차 능숙하고 아름다워지기 시작했다.

이외에도 구정중학교에서 발생한 두 가지 사건은 그에게 큰 영향을 주었다. 첫째는 더위를 식히려고 강물로 가 수영하다가 염라대왕을 만날 뻔한 일이다. 두 번째는 당시 체육 교사인 유백승劉伯承의 가르침이다. 중경의 여름은 마치 난로같이 더워서 숨이 꽉 막힐 지경이다. 장대천과 동창인 부연희, 부교장 혁영성赫榮盛, 나이는 스무 살 남짓인데 늘 학생들과 어울렸다은 자주 가릉강嘉陵江에서 수영을 했다. 한 번은 큰비가 내려 물살이 매우 급해 헤엄쳐 강을 건너기에는 굉장히 위험했다. 혁영성은 진즉에 포기하였으나, 장대천과 부연희는 기어이 헤엄쳐 가기를 고집했다. 부연희는 맞은편 기슭으로 헤엄쳐 갔는데, 장대천은 체력 소모가 너무 많아 당황한 사이에 눈앞에서 물살에 떠내려갔다. 부연희가 죽을힘을 다해 장대천을 구했기 망정이지 그렇지 않았다면, 미래의 한 시대를 풍미한 대가는 흐지부지 강으로 사라져 버렸을 것이다.

이 사건은 장대천에게 큰 감동을 주었다. 그는 더 열정적으로, 더 친절하

게, 더 기꺼이 다른 사람을 도우며 하루 종일 즐거운 시간을 보냈다. 후에 그는 강에서 헤엄칠 때, 다시는 그렇게 멀리 헤엄치는 것을 뽐내지 못했다. 목숨을 매우 아끼게 되었다. 다시 경전과 고사를 인용하며 말했다: "신체발부身體髮膚, 수지부모受之父母라, 절대 가벼이 다치게 해서는 안 되지!"

체육 교사 유백승의 인간적인 매력과 세심한 가르침은 장대천에게 일생 동안 큰 도움이 되었다. 민국 5년1916년, 위풍당당하고 뛰어난 기상을 가진 유백승은 구정중학교 학생들에게 깊은 인상을 주었다. 문무를 겸비하였는데, 책을 폭넓게 읽고, 학문이 넓고 깊이가 있고, 중국과 서양에 대해 지식이 있고, 유머와 해학이 있고, 친절하고 우애가 있으며, 겸손하였다. 그는 국문과목을 동시에 가르쳤다. 학생들에게 국문강의를 하니 말 그대로 '집안의 보물' 같았고, 말이나 행동에 조리가 있었다. 원래 체육과목을 싫어하던 장대천은 동기들과 마찬가지로 유 선생의 지도하에 체육과목을 매우 좋아하게 되었고, 또한 적극적으로 체력단련에 참가하고 열심히 학습하여 신체도 갈수록 건장해져 일생의 도움이 되었다.

## 백 일 "참모師爺"가 "시인"이 되다

장대천은 구정중학교에서 학업뿐 아니라 그림도 그렸는데, 모두 장족의 발전이 있었다. 하지만 아쉽게도 좋은 시절은 오래가지 않았다. '풍요의 땅' 파촉사천같이 넓은 땅에서도, 책상 하나를 평온한게 둘 자리도 찾기가 쉽지 않다. 민국 4년, 즉 1915년 1월, 원세개는 "황제 등극"이라는 한바탕 활극을 벌였다. 이러한 시대의 흐름에 역행하는 행위는 역시 전국 인민의 커다란 분노를 일으키게 하였다. 채악蔡鍔38 등은 운남에서 독립을 선포하고, "호국군"을

조직해 원세개를 토벌하는, 즉 호국운동을 일으켰다. 원세개는 성토 과정에서 철저하게 민심을 잃었다. 이어 광동, 절강浙江, 강소江蘇, 안휘安徽, 산동山東, 사천, 섬서陜西, 호남, 복건福建 등이 잇달아 독립을 선언하고, 원세개의 퇴위를 압박하였다. "홍헌39활극洪憲鬧劇"은 원세개가 황천길로 가는 바람에 어영부영 막을 내렸다.

호국운동 당시, 사천의 호국전쟁이 결정적인 역할을 하였다. 채악이 이끄는 운남, 귀주貴州, 사천 3성의 연합군은 원세개의 주력 대군과 사천 지역에서 싸웠다. 특히 사천 동부와 남부 지역이었다. 중경시는 사천성 동부에 위치해 있고, 원세개 군대의 지휘부는 중경에 있었다. 전쟁의 불길이 휘날리는 통에 백성들은 흉흉한 나날을 보내게 되고, 뿔뿔이 흩어지는 수밖에 없었다. 한편 중경에 있는 구정중학교는 불필요한 희생을 줄이기 위해 여름방학에 들어갔다.

학교에 더 이상 머물 수 없어 장대천은 동생 장군수를 데리고 본가가 영천永川, 영현榮縣, 융창隆昌, 내강, 안악安岳 등인 몇몇 학생들과 의논해서 함께 집까지 걸어서 돌아가기로 하였다. 넷째 형 장문수는 이미 구정을 떠나 내강으로 돌아와 셋째 형 장려성을 도와 장사를 돌보러 갔다. 전쟁이 빈번하여 중경과 내강은 이미 연락이 끊겨 있었다. 멀리 내강에 있는 가족들도 대천과 군수 형제의 소식을 모르고 있었기 때문에 부득이하게 자기들끼리 결정할 수밖에 없었다.

당시 사천은 크고 작은 무장병력, 북군, 운남군, 귀주군, 사천군, 호국군에다가 각지의 민간군과 토비土匪40까지 있었다. 각자 제멋대로 하고, 도처에 즐비해 서슬이 퍼렜다. 혼란이 극에 달하고 곡소리가 진동했다. 그들은 걸어서 집으로 갈 수밖에 없었고, 그들이 처할 수 있는 좋지 않은 상황 중에서도 토비를 만나는 것이 무척 두려웠다. 그러나 모두가 가난한 학생이며, 땡전 한

푼도 없어, 토비들은 돈을 빼앗지 못할 것이고 그들의 인육까지 먹지는 않을 것이라는 생각이 들었다. 그리하여 몇몇 마음에 맞는 소년들이 걸어서 집으로 돌아가기로 결정하였다. 그리고 가면서 한 친구를 그네 집에 데려다주면 그 집에서 1원을 주기로 하고, 그 돈으로 가는 길에 나머지 학생들의 식비를 하기로 하였다.

첫날은 아주 순조로웠다. 그날 저녁, 그는 중경에서 약 40~50리 떨어진 백시역白市驛에 도착했다. 이곳에 사는 한 친구를 집에 데려다주었고, 그의 부모는 그들에게 1원을 주었다. 이튿날 그들은 아주 빨리 떠났다. 그런데 뜻밖에 유백승 선생님을 만났는데, 선생님이 아주 반갑게 인사하며 붙잡고는 푸짐한 식사 한 끼를 사 주었다. 떠날 때 그들을 배웅하면서 1원을 주고 안전에 절대 주의하라고 신신당부하였다. 장대천과 유백승은 1916년 5월 29일에 서로 헤어졌다. 장대천은 이날이 그가 존경하고 사랑하는 유백승 선생과 영원히 작별하는 날이라는 것을 꿈에도 생각지도 못했다. 그 이후로 스승과 제자는 각자의 일에 전념하면서 만나지 못했다. 이후 1980년대 초반까지, 이미 대만에 머물고 있던 장대천은 본토에 있는 아들의 전화를 받을 때마다, 늘 유백승 선생님의 안부 묻는 것을 잊지 않았다. "한번 스승이 되면, 평생 아버지와 같이 존경하고 모셔야 한다"[41]는 옛 말씀을 진정으로 지켰다.

영천에 사는 동기를 집에다 데려다주고, 그들은 계속 서쪽으로 갔는데, 갈수록 이상한 느낌이 들었다. 인적이 드물고 어쩌다 마주치는 행인들의 행색이 분주하고, 표정도 황급하더니 이내 사람의 그림자마저 사라졌다. 이때 장대천 일행은 여섯 명으로, 큰 아이 네 명과 작은 아이 두 명밖에 남지 않았다. 안전을 위해 그들은 둘로 나누어 길을 가기로 하였다. 각 조에 세 명씩, 앞뒤로 가기로 하였다. 장대천과 같은 내강 사람인 번천우樊天佑가 후배인 양소제楊小弟를 데리고 선두로 가고, 다른 두 명의 큰 학생이 군수를 데리고 갔다.

장대천 일행은 몇 걸음도 못가 토비를 만났다. 그들은 총부리로 학생의 허리를 짓누르고 강제로 몸수색을 했다. 어떤 것도 찾아내지 못하자 그들은 장대천이 매고 있던 가죽띠를 빼앗았다. 낡은 삼노끈을 던져주며, 바지를 매라고 하더니 욕하고 화내며 그들에게 가 버리라고 하였다. 학생들은 놀라기도 하고 기쁘기도 하였다. 그들은 아주 짧은 시간 안에 토비 다섯 명을 만났는데, 가난한 학생들이라 실제로 어떤 떡고물도 얻을 것이 없어 토비 떼는 그들을 풀어 줄 수밖에 없었다. 한 토비가 말했다. "중경 같은 대도시의 양놈 학교 학생들은 돈이 있을 거 아냐, 정말 생각지도 못했네, 너희들 같은 서양 먹물 먹은 놈들이 의외로 우리 같은 '둘째'<sup>토비를 말함</sup>처럼 다 불쌍하구나. 됐다 됐어, 이 알거지들아, 썩 꺼져 버려."

그들은 가까스로 우정포진郵亭鋪鎭에 도착하였는데, 그저 밥을 먹고 싶은 생각밖에 없었다. 마을 전체가 문을 닫고 장사를 하지 않았다. 죽은 듯이 침침하고, 주민들도 공포에 질려 불안해하고 있었다. 나중에 한 성당을 찾아 하룻밤을 묵으려고 하였는데, 생각지도 못하게 목사가 아연실색하며 거절하는 것이었다. 긴장된 분위기 속에서 모골이 송연해지는 공포가 밀려왔다. 장대천과 일행은 지칠 대로 지치고 배도 고파 교회 밖에서 노숙할 수밖에 없었다. 잠시 후 느닷없이 요란한 총소리와 사람들의 각종 공포의 함성이 들려왔다. 활활 타오르는 불길이 하늘을 붉게 물들였다. 그리고 토비들의 함성이 들려왔다. "살아 있는 것들을 잡아라!" 학생들도 이런 장면을 본 적이 있었다. 여섯 명은 미친 듯이 달려 도망쳤다. 환란의 한가운데서 장대천도 동생 군수가 어디로 달아났는지 몰랐다.

장대천은 달아나다가 뒤통수를 한 대 얻어맞고 토비들에게 붙잡혔다. 뒤통수에서 핏방울이 떨어지고, 지치고 배도 고프고 두렵기도 하였다. 갑자기 학우 번천우가 잡힌 대열에서 다른 네 명은 보이지 않는 것을 발견했다.

그렇게 장대천과 번천우는 "살찐 돼지"토비들은 인질들을 살찐 돼지라고 불렀다로 납치됐다. 장대천과 포로들은 토비 두목 구화유邱華裕의 천막에 하나씩 끌려가 심문을 받았다. 차례가 되자 장대천은 자신은 구정중학교 학생이고 방학이라 집에 돌아가는 상황을 설명하며 간청을 하였다. 결국 구화유는 그의 말을 믿어 주었다. 그렇지 않았다면, "파각爬殼"토비의 비속어로 '민간인 병사'라는 뜻으로 잘못 알고 목숨은 일찌감치 사라졌을 것이다.

이어서 구화유는 장대천에게 집으로 돌아가려면 자기의 몸값 내야 한다는 편지를 쓰게 하였다. 토비들이 입에서 뱉는 대로 하는 말이 은화 4조1조는 은화 1,000냥이다를 요구하여 장대천을 기겁하게 만들었다. 그러나 토비들의 위협하니 그는 편지를 쓰지 않을 수 없었다. 그런데 뜻밖에도 편지를 다 쓰기도 전에, 옆에서 머리를 내밀고 바라보던 토비 하나가 큰소리로 칭찬하였다. "이 학생 글씨를 써 내려가는데, 빠르게 잘도 쓰네. 우리 먹물 선생 하나 없지 않나? 내 생각에는 차라리 애를 그냥 남겨 두고 참모로 써먹는 게 나을 것 같은데." 주변의 토비들이 장대천의 총명함과 침착함을 칭찬해 마지않았다. 모두 부화뇌동 하였다. 장대천은 토비가 될 생각은 전혀 없어, 못 들은 척하며 계속 편지를 썼다. 토비 두목 구화유는 탁자를 툭툭 치면서 큰소리로 야단치며 말했다. "야 이놈아, 귀먹었냐? 들었어, 못 들었어. 그만 쓰라고 하지 않아. 우리 너희 집 돈 필요 없다. 남아서 우리에게 참모 노릇이나 해."

따르지 않으면 총살 당하기 때문에 토비들의 위협과 다그침에 장대천은 "대장부는 눈앞에 닥친 위험은 감수하지 않는다"고 자기 자신도 어쩔 도리가 없었다. "쫓기어 부득이 양산梁山42으로 도망친" 신세가 되었다. 단지 글씨를 쓰고 그림을 그릴 수 있을 뿐인데, 당당한 구정중학교 학생이 갑자기 생각지도 않게 여태까지 너무나 미워하던 토비들의 "필묵참모" 노릇을 하게 된 것이다. 게다가 울지도 못하고 웃지도 못하게 토비들이 "도跳, 튀어 오른다는

뜻. 역주 참모"라는 이름을 지어 주었다. 도적놈들의 규정에 따르면, 그 누구도 직접 이름을 부를 수는 없게 되어 있다. 만일 어느 날 체포되어, 정부 관리가 만약 자신의 이름을 알게 되면, 가족이나 친척까지 연루될 수 있기 때문이다. 그래서 토비들은 각자의 별명을 가지고 있었다. 장대천은 성이 장이므로, 토비들은 "장황실조張皇失措, 당황하고 어쩔 줄 몰라 하다. 역주", "황황장장慌慌張張, 허겁지겁하다. 역주", 마음이 두렵고, 사람이 당황하면 자연히 뛰어오르게 되니, 그래서 이름을 "도 참모"라고 지어 주었다.

장대천은 동생 군수와 다른 학우들의 안위를 걱정하고 있었다. 또한 유백승 선생님의 당부를 따르지 않은 것을 후회하였다. 지금 도적 소굴에서 입이 있어도 말하기 어렵고, 고초도 이루 말할 수 없었다. 그러다가 정말로 너무 지쳐서 곯아떨어져 버렸다.

이튿날이 밝자 토비들은 장대천을 깨웠는데, 알고 보니 고포집高鋪集 마을에 출동하려는 것이었다. 새 참모가 도망칠까 봐, 그를 위해 특별히 탈 것 하나를 준비하였다. 토비가 마을로 들어가 마구 금품과 보석을 강탈할 때까지 기다리다, 장대천은 예술작품을 한 번 도둑질하였다. 그는 주인집의 『시학함영侍學涵英』이라는 책 한 권을 꺼내 펴보았다. 책은 토비들이 재수 없다고 여기기 때문에 훔쳐서는 안 된다. 그는 또 사방을 돌아볼 수밖에 없었다.《백인도百忍圖》라고 네 쪽 족자가 눈에 들어왔다. 매우 고색창연하여 그냥 들어내고는 토비들이 보지 않는 틈을 타, 다시 그 『시학함영侍學涵英』이라는 책을 그림에 싸서 가지고 갔다.

장대천은 토비소굴 생활을 감당할 수가 없었다. 뜻밖에도 도적 두목 강씨네 집 식구들이 그를 잘 대해 주었다. 강씨 누이동생이 더욱 그랬는데, 그를 보는 눈에 애정이 가득했다. 이에 장대천은 매우 당황하였다. 만약에 도적 여자를 아내로 맞이하고 자식을 낳게 되면, 이 어찌 조상님의 이름을 욕되게 하는

것이 아닌가. 그러나 실제로는 강씨네에게 감히 밉보일 수는 없었다. 토비 두 목이 일단 마음이 바뀌기라도 하면 자신의 목숨을 부지하기 어려울 것이었다.

장대천은 토비소굴로 돌아온 후, 그《백인도》를 자신의 방에 걸어 놓았는데, 갑자기 책 냄새가 토비소굴에 가득하기 시작했다. 그는 돌연 발견했다. 네 폭의《백인도》에는 각각 춘추시대의 "월왕越王 구천句踐의 와신상담臥薪嘗膽 대업", 진秦나라 말의 "한신韓信이 장군의 가랑이 사이를 기어가다", 서한西漢 시대에 "사마천司馬遷이 궁형을 받고『사기史記』를 쓰다"와 한무제漢武帝 시대에 "소무蘇武가 양 떼를 방목하며 북해에 거처하니 큰 명절이 되었다"는 고사를 그린 것이었다. 이 네 이야기는 역사적으로 유명한 것으로 치욕을 참으며 난관을 극복하고, 후에 자신의 포부를 펼쳐 대업을 이룬 고사이다. 장대천의 당시 처지를 놓고 볼 때, 치욕적으로 맡고 있는 "도 참모"는 실제로는 부득이한 일이니, 오로지 기회를 엿보아 위험한 지경에서 벗어나야 했다.

토비들은 한 번 출동하려면 일정 시간 쉬면서 정비를 해야 하기 때문에, 장대천같이 서생 참모는 실제로 관리하는 재무업무 외에 할 일이 거의 없었다. 여유 시간이 있으면, 그는 "빼앗아" 온『시학함영』을 꺼내어 자세히 읽었다. 읽으면 읽을수록 좋은 책이라고 생각했다. 나중에 자조하며, 이 책은 그래도 "빼앗아" 온 것이 옳았어, 라고 말했다. 이는 그가 자아를 탐구하고 시 쓰는 것을 배우는데 기초가 되는 서적이 되었다. 그는 종종 책 속의 고사와 예문을 참조하여 읊었다. 위험한 도적들의 소굴에서 시 짓기 공부에 몰두하기 시작하였다. 그가 머리를 흔들며 시구들을 읽으려 할 때, 도적놈들은 참지 못하고 서로 눈짓하며 크게 웃기 시작했다. "이건 정말 '흑선풍黑旋風'[43] 이규李逵[44] 앞에서 '돈을 벌기 위해 글을 써서 파는' 거야! 우리 도 참모야, 또 식초를 몇 단지나 마셨는지 모르겠네! 하하하하…"

그러던 중 장대천은 우연히 한 분의 진사進士 선생을 만나게 되었다. 원

래 토비들은 대족현大足縣의 진사 나리를 "고기표"로 포박하였다. "특대 살찐 돼지"로 보고, 그에게 집에서 은화 10조, 즉 은화 10,000냥을 가지고 오면 풀어 주겠다고 한 것이다. 가엾은 진사 어르신은 그 지역의 유명인사였지만 집에 돈이 하나도 없었는데, 말하자면 청렴결백한 사람이었다. 민국 이후에 관직을 그만두고 집에서 지내다, 농사도 짓고 책도 읽는, 집이 비록 입고 먹는 걱정은 없었으나, 10,000냥이나 되는 돈을 마련하기란 터무니없는 이야기였다. 그래서 가족들은 좀처럼 돈을 주고 그를 데려가지 못했다. 토비들은 기한이 다 되자, 노인을 흠씬 두들겨 패며 분풀이를 하고 자주 괴롭혔다. 노인은 거의 죽다 살아나 숨이 간들간들하였다.

이런 상황을 알게 된 장대천은 노인을 매우 동정하였으며, 강씨네가 자신에게 상으로 준 은화를 꺼내 주려고 손짓하였다. 노인은 손짓에 눈을 뜨고 돈을 보고 "도 참모"의 얼굴을 쳐다보았다. 노인이 육체적인 고통을 받지 않도록 하려는 것을 보고는 그는 감격해 마지않았다. 말하는 중에, 노인은 장대천이 몸은 토비소굴에 갇혀 있어도 시 쓰는 것을 잊지 않고 있다는 것을 알게 되었다. 노인장은 자신이 할 수 있는 모든 것을 장대천에게 알려 주었다. 시간이 흘러, 장대천은 제법 그럴듯한 시구를 지어낼 수 있게 되었다. 노인과 어린아이는 점점 더 마음이 맞고 의기투합하였다. 그러나 어느 날 장대천이 시와 문장을 논하기 위해 노인장을 찾으니 노인이 갇혀 있던 방은 텅 비고 아무것도 없었다. 노인은 그렇게 신기하게 사라졌다. 노인을 지키던 토비에게 물으니 역시 모른다고 변명을 하였다. 그 이후에 장대천은 그 진사 노인에 대한 일말의 소식도 다시 들을 수 없었다. 그는 마음이 매우 아팠고, 돌연 시를 짓는 것도 흥미를 느끼지 못하게 됐다. 그러나 토비의 소굴에서 얻은 시사詩司의 학습은 그에게 평생의 유익이 되었다.

처음 함께 집으로 돌아간 학우 중 중경에서 가까운 곳에 집이 있는 친구

는 안전하게 돌아갔고, 그 외에 여섯 명은 동생 장군수를 비롯해 모두 연락이 되지 않았다. 그때 가장 절친한 친구 번천우가 토비에 납치되어 몹시 괴롭힘을 당하고, "살찐 돼지"로 여겨져 그의 집에 돈을 내놓으라고 위협을 당하고 있었다. 번천우를 구하기 위해 장대천은 강 두목에게 부탁을 하였다. 번천우를 납치한 토비 "절름발이"는 매우 음험하고 악독해서, 강 두목의 부탁도 들어주지 않았다. 나중에는 온갖 이런저런 이야기를 하더니, 장대천의 머리를 담보로 내주되, 800냥에서 한 푼도 모자라서는 안 되고, 기한 열흘 안에 주어야 그를 놓아주겠다고 했다. 장대천은 친구를 구하기 위해, 비록 "절름발이"가 어떤 사람인지 잘 알았지만, 결국 마음을 크게 먹고 승낙하였다. "절름발이"에 몸을 던진 겨우 몇 분의 시간 동안 장대천은 인생의 준엄한 시련을 겪었다. 이 같은 시련은 고상한 인품과 강렬한 의협심이 없으면 견디지 못하는 것이다.

　　얼마 후에 번천우는 자유를 얻었다. 토비의 소굴에서 내강까지는 아득히 먼 길이라 번천우와 장대천의 집에서는 열흘이 되도록 돈을 보내주지 못했다. 장대천은 자기도 모르게 몹시 놀라고 두려워서 하루도 버틸 수 없을 것 같았다. 강 두목은 태연하게 말했다. "참모, 너는 내 사람이야. 그래, 안 그래? 그 '절름발이'는 수중에 돈이 얼마나 있지? 설마 감히 계란으로 바위를 치는 식으로 나한테서 너를 억지로 빼앗아갈까 봐?" 강 두목의 말로 "안정제"를 얻은 셈인 장대천은 마음이 많이 안정되었지만, "절름발이"가 이성을 잃고 미쳐 날뛰는 생각을 하면 여전히 앞날을 예측할 수 없고, 불길하기만 해 마음이 심란하였다.

　　나중에 강 두목은 전체 병력을 거느리고 머물던 작은 마을을 떠나, 래소진來蘇鎭이라는 지방에 주둔하였다. 한편으로는 강 두목이 장대천을 구하기 위해 "절름발이"와의 무력충돌을 피하려는 것이었고, 다른 한편으로는 토비

라는 위험하고 불명예스러운 생활에 염증을 느껴 투항할 생각이 있었기 때문이었다. 그는 일부러 래소진에 와서 무력의 개편을 받아들였다. 강 두목과 그 부하들은 모두 "국군"으로 편입되었다. 정말 "늙은 암탉이 오리가 되었다." 토비가 "국군"으로 바뀌고, "서생 참모" 장대천도 "사서司書"45가 되었다. 그러나 누구도 알지 못했다. 이번 투항은 사실 가짜였으며, 나중에 강 두목을 비롯한 모든 개편된 토비들도 모두 가짜 투항의 희생물이 되어 거의 전부가 전멸되었다. 강 두목은 본래 토비들에게 민가에 불을 지르는 척하고 기회를 타서 도망치려고 했는데, 부하들이 불 지르는 것을 큰소리로 못 하게 할 때, 빗나간 탄알에 명중되었다. 나중에 이 사실을 알게 된 장대천은 강 두목을 생각할 때마다 마음이 아팠다. 그는 강 두목에게 "녹림호걸綠林好漢"46의 기질과 성격이 있다고 생각했었다. 비록 토비였지만 장대천 마음속 그의 모습은 결코 닭과 개가 짖어대는 도적들과 같지 않았다.

다행히 장대천은 래소진의 교회당으로 가서 친구에게 집에 편지를 보내 달라고 부탁하여 운 좋게 재난을 면했다. 나중에는 쫓고 쫓기다가, 국군의 포로로 잡혀갔다. 또 3당 합동 심사 때 장대천은 냉정하고 침착하게 자신의 정체와 어떻게 투항하여 사서를 하게 되었는지 처음부터 끝까지 사실대로 말하였다. 다행히도 그는 학생이었고, 그가 만약 토비였다면 당장에 끌어내어 총살형을 받아야 했을 것이다. 이때 사격기술이 떨어지는 민간인 군대를 만나면 한 방에 죽지 못하고, 또 한 번의 총질을 기다려야 한다. 그것이야말로 참으로 비참한 일이 아닐 수 없을 것이다.

소위 3당 합동 심판이란 "비적 토벌"을 지휘하는 대대장이 군부를 대표하고, 이 구역의 오동해吳東海 구청장이 정부를 대표하고, 전임 왕王 구청장이 지방을 대표하여 3인이 함께 연석하여 심문하는 것이다. 그들이 장대천의 말을 반신반의하는 사이에 래소진 성당의 목사와 장대천의 동창생이 황급히

달려와 장대천의 증인이 되어 주었다. 심지어 그를 위해 기꺼이 담보를 서 줄 용의가 있었다. 이렇게 되어 3당 합동 심판을 하는 사람들의 의심을 사라지게 하였다. 단 그들은 장대천을 당장 석방하려 하지 않았으며, 왕 구청장이 그를 잠시 맡아 보기로 결정하였다.

간사하고 교활한 왕 구청장은 처음에 좋은 술과 음식으로 한껏 장대천을 대접하더니, 아니나 다를까 재물을 탐하는 그의 정체를 드러내었다. 입만 열면 장대천에게 집으로 편지를 보내 은화 1,000냥을 가져와야 석방이 된다고 하였다. 돈이 모자라면 800냥도 괜찮다고 하며, 좋게 말해 "석방비"와 "몸값"이라고 했다. 왕 구청장이 이익을 위해 남을 미혹하고 압박하는 통에 장대천은 집에 편지를 쓸 수밖에 없었다. 왕 구청장이 사람을 시켜 내강에 편지를 전달하게 했다. 나이가 어린 장대천은 도무지 이해가 가지 않았다. 어떻게 왕 구청장처럼 이렇게 간사한 사람이 선량한 얼굴을 할 수 있는 것일까?

며칠 후 장대천의 넷째 형 장문수가 내강에서 돈을 가지고 황급히 달려왔다. 비록 짧은 3개월이었지만, 장대천은 마치 다른 세상에서 산 것 같았다. 두 형제는 손을 꼭 잡고, 살아서 다시 헤어질까 두려웠다. 넷째 형이 막내 군수는 그날 밤에 다행히도 토비들의 포위에서 한달음에 도망쳐 다른 학우인 효행曉行과 길거리에서 걸식하며 내강으로 돌아왔다고 말해 주었다. 번천우는 토비들의 소굴에서 나온 후, 시간을 벌기 위해 조금도 지체하지 않고 내강에 도착한 후 즉시 장씨네에 소식을 전했다. 번천우의 집은 매우 가난하여 은전 800냥을 구하지 못하였고, 대신 장씨네 집에서 사방에서 돈을 모아 그 작은 마을에 다다랐을 때는 장대천은 이미 그 마을에 없었다. 장문수가 도처에 물어보아도 소득이 없어, 낙담하여 돌아갈 수밖에 없었다. 그러던 중 장대천의 친구가 대신 보내온 편지와 왕 구청장의 사람이 가져온 편지를 받고는 장문수가 급히 돈을 가지고 밤낮으로 길을 재촉하여 진영으로 와서 동생을

구한 것이다.

장대천이 우정포에서 토비에게 납치된 이후 그는 다시 자유를 얻었다. 그날은 1916년 9월 10일이었다. 꼬박 104일이 지나 있었다. 얼떨결에 토비를 위하여 "백 일 참모"를 했던 장대천은 이 짧디짧은 날 동안 교차했던 기쁨과 슬픔의 기억, 구사일생의 곡절 많고 어지러우며 기이하고 특별했던 경험은 그의 일생에 영원히 지워지지 않는 흔적을 남겼다.

기문麑門47을

처음 지나고

일본에서

기술을 배우다

## 이성에 눈뜨고 쏜살같이 지나간 소년 시절

장대천은 토비소굴에서 내강으로 돌아온 후, 진한 혈육의 정과 안정된 생활에 감개무량하였다. 그야말로 '난리 통의 사람은 태평 시대의 개만 못 하다'는 말이 맞았다. 그때 이후, 갑자기 그의 성정性情이 평소와 달리 크게 바뀌어 전혀 딴 사람 같았다. 성숙해지고 낙관적이고 활달해졌다. 그리고 남 돕기를 좋아하며, 시간을 소중하게 여기고, 일은 번개같이 해치웠다. 그러나 "정치"에 대해서는 매우 냉담해졌다.

둘째 형 장선자는 여덟째 동생이 토비에게 납치당하여 생사가 불명이라는 것을 전해 듣고 마음이 타들어 가는 듯해, 다급히 일본에서 내강으로 돌아와 여덟째 동생을 구출하기 위한 계획을 세웠다. 그가 내강으로 돌아온 후 여덟째 동생이 이미 안전하게 집에 와 있는 것을 보고는 가족과 함께 매우 기뻐하였다. 당시 사천은 정세가 매우 혼란하였다. "호국운동" 중에 사천으로 진군한 운남, 귀주 군부는 사천의 정권과 땅, 재산을 빼앗기 위하여 사천군과 교전을 벌였다. 사천 지역은 난장판이 되고, 사람들은 뿔뿔이 도망치고, 연성성連省城도 전쟁의 불길이 끊이지 않았다. 심하게 유린당한 백성들은 공포에 질리고 불안에 떨었다. 정치와 돌아가는 형세에 매우 민감한 장선자는 장대천을 일본에 유학시킬 준비를 했다.

일본에 유학 가는 일은, 장대천이 새로운 모든 일에 흥미를 느끼는 덜떨어진 소년이라면 당연히 바라는 바였을 것이다. 그러나 얼마 전 막 험난한 토비소굴에서 따뜻하고 달콤한 집으로 돌아와서 가족들의 깊은 정에 젖어 있던 장대천에게는 오히려 너무 갑작스럽게 느껴졌다. 특히 막 이성에 눈을 뜬 그는 사촌 누이, 즉 그의 약혼녀와 헤어지고 싶지 않았다. 그의 사촌 누이의 이름은 사순화謝舜華인데, 장대천보다 3개월 손위였다. 그들은 일종의 네

가 마음에 들면 나도 마음이 있다는 식이었는데, 이심전심으로 감정이 서로 통하고 의견이 일치하는 한 쌍이었다. 사 사촌 누이는 줄곧 그를 감싸고, 늘 그의 편에서 그를 생각해 주었다. 그녀는 총명하고 현숙하며, 자태도 곱고 우아하였다. 장대천이 공부하고 그림을 그릴 때, 항상 옆에서 묵을 갈고, 물을 따라주는 등 아주 온화하고 정숙하였다. 장대천이 구정중학교에서 공부하고 있을 때 양가 부모가 그 둘을 정혼시켰는데, 서로 떨어져 있어 둘 다 매우 그리워하며 힘들어 했다.

장대천이 토비에게 끌려가 있는 동안 생사를 알 길이 없자, 사 사촌 누이는 눈물로 날을 보냈다. 온종일 밥 생각도 없었고 차도 마시지 않았다. 근심이 쌓이고 불안해졌으며, 바늘방석에 앉은 것 같았다. 장대천이 무사히 돌아오기를 학수고대하며, 그녀는 걱정으로 몸이 여위고 쇠약해졌다. 지금 사랑하는 사람과 함께하고 있으니, 말로 다 할 수 없는 달콤한 사랑과 정이 흘러넘쳤다. 장대천은 차마 일본에 유학 간다는 말을 꺼내지 못했다. 그녀의 마음에 상처를 줄까 걱정도 되고, 그녀가 이러한 충격을 견디지 못할까 봐 더 걱정되었다.

한편 아버지 장회충과 셋째 형 정려성의 사업은 갈수록 번창해 갔다. 그중에도 염직업종이 매우 전망이 있어 보였다. 그들은 염직공장을 열 준비를 하였지만, 기술자가 없어 곤란을 겪고 있었다. 장선자가 여덟째가 유학 가야 한다고 말하기만 하면 그들은 흔쾌히 승낙할 것이었다. 장대천이 일본에 가서 염색기술을 배워 돌아오면 독자적으로 할 수 있으며, 부자, 형제 모두 힘을 합하면 장씨 집안의 사업은 의심할 바 없이 금상첨화처럼 승승장구할 터였다. 어머니 증우정과 넷째 형 장문수도 이에 적극 찬성하였다. 온 가족이 모두 이렇게 유학 가야 한다고 주장했지만, 장대천은 침묵으로 일관하며 이렇다 저렇다 아무 말을 하지 않았다.

    둘째 형 장선자는 간곡하게 에둘러서 장대천에게 도리를 설명하며 정에 호소하였다. "아우야, 지금 너의 속마음을 잘 알고 있단다. 네가 이번에 고생을 단단히 했지. 이제 막 토비소굴에서 도망쳐 왔으니 가족과 부모님, 특히, 사 사촌 누이를 차마 떠나지 못하겠지. 그야 인지상정이고 이상한 일도 아니고, 나도 물론 이해할 수 있단다. 그러나 생각해 보았니? 눈앞의 사천성 전부가, 아니 전국이 지금 난리 속이라 불안정하고 국세가 혼란하고 군벌은 서로 싸우고 있는데… 그런데 너는 지금, 나이도 아직 어려 학업에 더 분발하여야 하는 시기잖니. 동양東洋[48]은 비록 멀리 떨어져 있지만, 그곳은 환경이 안정되어 있고, 과학이 발전되어 있어서 네가 앞으로 학업을 깊이 있게 파고드는 데 분명히 큰 도움이 될 것이야. 생각해 봐라. 만일 고향에 남아 눈앞의 안락함만 누리고 견문과 지식을 쌓지 않으면, 이는 틀림없이 자신의 앞날과 발전을 헤치게 될 것이란다. 아우야, 넌 어려서부터 성현의 학문을 탐구하고 대의를 깊이 아는 사람이라, 이제는 당연히 당당한 사나이로서 나라와 백성을 위해 공을 세우고 큰일을 할 줄 알아야 한다. 그런데 어찌 가정에만 미련을 두어 아침저녁으로 여자한테만 빠져 있을 수 있겠느냐? 『후한서後漢書』에서 일찍이 말하기를 '대장부는 마땅히 숨어 지내지 않고, 뜻을 품고 기세를 떨쳐야 한다雄飛雌伏.' 했고, 한漢나라 복파伏波장군 마원馬援이 말하기를 '사내라면 당연히 나라를 위해 변방의 전쟁터에서 싸우다 죽어, 군마의 가죽으로 시체를 싸매고 돌아와 묻혀야지! 어찌 침상에 누워서 여자의 수중에 빠져 헤맬 수 있겠는가!' 했단다. 그래서 나는 줄곧 생각했지. 사람이 이 세상에 나면 원대한 포부를 품고 나라를 위하여 덕을 쌓거나, 공을 세우거나, 바른말을 해야 오래도록 갈 수 있을 거라고. 그래야 퇴보하지 않을 수 있지! 설령 백번 양보해 말하더라도, 비록 자신이 재능이 없고, 운도 없고, 덕과 공을 쌓을 수 없고, 후세에 모범이 될 만한 훌륭한 말[49]을 하지 못한다 하더라도, 하물며 참새가

지나가면 울음을 남기고, 기러기가 날아가면 소리를 남기는데, 사람이 한 번이 세상에 와서 살다 가는데, 뭐라도 좋은 것을 조금은 남겨야지 않겠어? 그래야 이것이 천지신명의 기대와 부모가 키워주신 은혜를 저버리지 않는 것이란다. 사람이 그래야 평생 헛살지 않을 수 있는 거야! 아우야, 내 말이 맞니, 틀리니?"

장대천은 일장연설에 마음으로도 감복하고 말로서도 탄복했지만, 묵묵히 고개를 끄덕이기만 하고 아무 말도 하지 않았다. 장선자는 동생이 수심에 가득 찬 모습을 보자 태도가 좀 나아졌다. "아우야, 내가 이전에 일본에 있을 때, 손일선孫逸仙50 박사가 우리에게 늘 이런 말을 했다. '젊은이는 뜻을 세우고 큰일을 하려고 해야지, 고관이 되려고 해서는 안 된다.' 그러나 큰일을 하려면 먼저 자신의 능력을 갈고닦고, 기초를 충실히 하고, 많이 보아 식견을 넓히고, 포부를 크게 가지며, 가능한 한 자신에게 충실해야 해. 너는 지금이 바로 기초를 닦고, 훈련하여 뜻을 세워야 할 때야. 시간은 쏜살같이 눈 깜짝할 사이에 지나간단다. 하루에 새벽은 두 번 오지 않고, 젊은 시절은 다시 오지 않지. 시간과 기회를 잘 잡고 멀리 내다보지 않으면, 장래에 후회막급을 피할 수 없을 것이야. 더욱이 말이야, 너와 사 사촌 누이의 나이는 아직 어리잖아. 남녀 간의 정은 아직 창창하단다. 이렇게 잠시는 아무것도 아니지. 네가 학업을 마치고 돌아오면, 그때 가서 다시 신방의 촛불을 켜고, 부부의 정을 도탑게 하는 것도 늦지 않아. 이렇게 하는 것이 자립하고 가정을 이루는 것 둘 다 그르치지 않을 텐데, 어찌 더 낫지 않겠니? 아우야 말해 봐, 형 말이 맞는지 틀리는지?"

둘째 형의 일장연설은 흠잡을 데가 없었다. 설득하기 위해 최선을 다하고 간절하기까지 했다. 그는 평소에는 거의 말이 없었는데, 부드럽고 따뜻한 고향에 빠져 버린 장대천에게 일본으로 유학 갈 것을 권유하기 위해 무진 애를

썼다. 둘째 형이 보여준 혈육의 정에 장대천은 감동했다. 온 가족의 간절한 기대 앞에서, 아무리 핑곗거리를 찾아봐도 실제 통할 만한 것이 없었다. 비록 억지로 응낙하였지만, 사촌 누이를 향한 타오르는 마음만은 여전히 샘솟아 그녀의 다정한 눈빛을 떠올리니 마음이 찢어지는 듯했다. 다정다감한 사촌 누이는 언제나 장대천을 먼저 생각했지만, 사실 예민한 그녀는 일찌감치 가족들과 이야기하면서 은연중에 장대천의 일본 유학 계획을 알게 되었다.

장대천은 그녀와 만나기를 기다려 어떻게 입을 열까 고민하고 있는데, 그녀가 미소를 지으며 먼저 입을 열었다. "권權 동생, 집에서 너에게 동양으로 유학 가라고 하는 일, 나는 벌써 알고 있어. 지금 네가 하려는 말 나도 이미 다 들었어. 둘째 형이 하는 말이 맞아. 둘째 형과 부모님도 역시 우리를 위해서 그러시는 거지. 요 며칠 나는 생각하고 또 생각했어. 너는 장래를 위해서 지금 가야 하고, 씩씩하게 배우고 또 배워서 능력을 키워야지. 나는 너를 방해해서는 안 된다고 생각해. 그러니 안심하고 가. 나는 신경 쓸 것 없어. 콜록콜록…"

비쩍 마른 사촌 누이가 심하게 기침하기 시작했다. 연약하고 힘겹게 가쁜 숨을 헉헉거리는 모습에 마음이 아팠다. 이어 사 사촌 누이는 그를 안심시키며 말했다. "권 동생, 나는 이미 다 알고 있어. 어릴 때부터 너와 함께 많은 즐거운 시간을 보낼 수 있었고, 너는 나에게 즐거운 시간을 참 많이 주었지. 매우 기쁘고, 감격스러워. 또한 부모님께도 감사해. 나를 싫다고 하지 않고 당신의 며느리로 받아주시고, 나의 마음을 도와주시고. 나의 가장 좋은 안식처이지. 얼마 전까지 네가 토비소굴에 있을 때, 나는 부처님에게 소원을 빌었어. 네가 안전하게 돌아올 수만 있다면 설령 내 목숨과 바꾸더라도 나는 기꺼이 그렇게 하겠다고. 네가 안전하게 돌아와 다시 볼 수 있어서 천지신명께 감사해. 얼마나 기쁜지 말로 다 할 수 없어. 더 바랄 것이 없었지! 권 동

생, 난 살아도 너의 장씨 집 사람이고 죽어도 장씨 집 귀신이니, 난 이미 만족하고 있어. 그러니 마음 놓고 가, 내 걱정하지 말고. 너 자신의 학업과 앞날만 생각해. 나는 집에서 부모님 잘 모시고 있을 테니. 안심하고 가. 거기서 열심히 공부해. 나는 네가 학업을 마치고 돌아오기를 기다릴게…"

사촌 누이의 깊은 의리와 사랑의 고백에 장대천은 무척 감동했다. 이렇게 가면, 언제 다시 사랑하는 사촌 누이와 만날 수 있을까, 하는 생각이 들어, 사랑하는 사람의 머리를 부둥켜안고 눈물을 흘리기 시작했다.

둘째 형 장선자는 서둘러 일본행 일정을 잡았다. 두 형제는 뱃길로 가는 길을 준비했다. 먼저 목선을 타고 노주瀘州51로 간 다음 배를 타고 중경에 도착한 후, 다시 장강을 따라 상해로 내려가 상해에서 일본으로 가는 것이다. 그들이 출발할 때는 이미 엄동설한이었다. 찬 바람이 매섭게 몰아치고 소슬하고 황량하였다. 추위가 심하여 고독하고 쓸쓸했다. 마치 장대천의 비통한 심정을 대변하는 듯했다. 온 가족이 애틋한 눈으로 배웅하는 가운데, 그들이 갑판에 올라 배를 타려는 순간, 그는 갑자기 "정권아, 잠깐만…" 하는 사 사촌 누이의 절규하는 고성이 들려왔다. 오랜 시간이 지난 후에도 이 외침 소리는 계속 그의 마음속 깊은 곳에서 맴돌았으며 오래도록 사라지지 않았다.

장대천이 몸을 돌려 보니, 사 사촌 누이 얼굴이 종잇장처럼 창백하였다. 주위를 아랑곳하지 않고 그를 향해 달려와 그의 손을 가슴에 꼭 쥐었다. 손이 얼음같이 찼다. 온몸을 떨며 혼신을 다해 장대천을 보려고 하였다. 흡사 그의 모습을 마음 깊은 곳에 영원히 새기려고 하는 듯했다. 마치 이대로 사랑하는 그를 영원히 잃어버릴까 두려워하는 듯. 굵게 쏟아지는 눈물방울이 그녀의 야위고 수척한 얼굴을 따라 흘러내렸다. 마지막으로 자기 목에 두른 목도리를 풀어 천천히 그의 목에 둘러 주면서, 눈물로 눈앞이 흐려진 채 말했다. "동생, 잘 가. 기억해, 꼭 건강 조심하고, 나를 잊지 마…"

장대천은 예리한 칼이 가슴을 에는 듯했다. 마음이 아파서 눈물이 샘솟듯 흘렀다. 사랑하는 사 사촌 누이를 영원히 안고 있을 수 없어 안타까웠다. 하지만 배는 이미 떠났다. 강기슭에서, 바람이 휘휘 몰아치는 중에 사촌 누이의 그 연약한 그림자가 아직도 남아 있었다. 그는 사촌 누나의 체온과 향기가 나는 목도리를 만져 보았다. 갑자기 매우 공허한 감정이 들며, 일종의 심상치 않은 예감이 엄습해 왔다. 마치 이 이별이 이 세상, 이 생애에서 사랑에 빠진 연인과 다시는 만날 수 없는 이별을 하는 것 아닌지, 가슴이 울고 있었다. 쌀쌀한 한기 속에서 눈물이 흩날려 떨어졌다… 어찌 이 이별이 영원할 것 같은…

## 굳은 의지로 기술을 배우고 교토에서 그림을 팔다

목선은 꽤 빨리 중경에 도착하였다. 토비소굴에서 구사일생으로 살아난 경험 때문에 장대천은 익숙한 거리의 풍경을 다시 보았을 때, 마치 딴 세상 같은 느낌이 들었다. 그의 스승 유백승은 원세개를 토벌하는 전투에서 많은 전공을 세워 대대장과 여단 참모장 등의 지위에 올랐으나, 아쉽게도 이때는 부대를 거느리고 밖에서 한창 싸우는 중이라 선생님을 뵙지 못하였다. 두 형제는 중경에서 얼마간 잠시 쉬면서 재충전하고는 이내 중국인 선박회사의 서양선박을 타고 천강川江을 따라 내려가면서 동쪽으로 상해를 향해 달려갔다.

모래톱이 빠른 천강만川江灣에는 암초가 빽빽이 들어차, 소용돌이가 치고 파도가 용솟음쳐 자칫하면 배에서 떨어져 목숨을 잃고, 순식간에 흔적도 없이 씻겨 나갈 판이었다. "촉도蜀道가 하늘길에 오르는 것보다 더 어렵구나." 이는 천강의 뱃길을 묘사하는데 조금도 지나치지 않다. 천강의 배들은 이전

에는 모두 인력으로 노를 젓거나 끌고 다녔다. 나중에 영국의 이천호利川號, 1899년가 의창宜昌에서 중경까지 시험 항해에 성공함으로써, 사천강의 목선이 천하를 관통하던 역사는 막을 내렸다.

천강은 각양각색의 외국 깃발을 건 배들이 도처를 휩쓸면서 천강의 수상운수를 독점하려는 형국이었다. 정부에서도 일부 중국 해운회사를 세워 외세에 대항하려고 시도하였다. 하지만 그 시대의 모든 민족공업과 마찬가지로 허약하고 기반이 부족하여 유서 깊은 제국주의 산업과 맞서기 어려웠다. 외국 선박은 날렵하여 중국의 배를 함부로 방해하며, 제멋대로 활개 치고 다녔다. 중국의 작은 선박은 상대가 되지 않아 외국 선박 소리를 들으면 피할 수밖에 없었다. 천천히 피하면 그냥 배가 뒤집힐 판이었다. 장대천은 외국 선박의 못된 행위를 직접 목도하며 의분이 치밀었다. 쇠약한 민국 정부에 대해 비애를 금치 못하였다. 중국의 기선은 가격 경쟁력도 없고, 시설도 낙후하여 민족 산업을 지지하는 사람들만이 중국 기선을 이용하려 할 것이다. 장대천과 둘째 형은 일종의 소박한 정의감으로 중국 소형기선을 선택해 중경에서 상해까지 가기로 했다. 작은 선박이 항로에 막 들어섰을 때 갑자기 큰 마력의 외국 기선 한 척이 상류에서 내려오더니 까닭도 없이 앞에 있던 중국 배의 길을 차지하였다. 외국 선박은 일부러 마력을 내어 작은 배의 뱃전을 스치며 지나갔다.

그때 거대한 풍랑이 넘실거리더니, 단번에 중국 선박의 갑판 위에 있던 승객들의 온몸이 흠뻑 젖었다. 그야말로 남을 아주 무시하는 행위였다. 장대천은 분이 가라앉지 않았으나, 어쩔 도리가 없었다. 그저 묵묵히 살아남기만 하면 자신의 나라와 중국인들을 위해 있는 힘을 다하겠다고 결심했다.

장대천과 둘째 형은 줄곧 장강의 풍경을 실컷 구경하였다. 귀성풍도鬼城豊都52에 깊은 인상을 받았는데, 풍도는 풍경이 그렇게 출중한 곳도 아니고, 평

범하고 특출난 생산물도 없는 곳이다. 하지만 이곳은 일반적인 고장에서는 찾을 수 없는 장소가 있었다. 거의 대부분의 사람이 모두 "귀성"이라는 이름에 흥미를 갖는데, 이 역시 대중에 영합하고 남과 다른 주장을 하는 것이라 말할 수 있으나, 그런 까닭에 이름을 온 누리에 떨치게 되었다. 이를 기회로 장선자는 한 발을 내딛더니 장대천에게 명확하게 설명해 주었다. "그것과 같은 이치이지. 무릇 출세를 하고 싶은 사람은 다른 사람에게는 없는 자신만의 독자적인 것을 가지고 있어야 해. 능히 끌어들일 수 있고, 사람들의 생각에 부합하고, 혹은 최대한 많은 사람의 관심과 좋아하는 것을 만족시켜야지. 그렇다면 설령 외모가 출중하지 않고, 말로 사람들을 감탄시키지 않아도 왕왕 그 '독창성'에 의하여, 상대방이 생각 못 한 방법으로 승리해 모든 것을 압도하는 것이야."

이후 그들은 운양현성云陽縣城에 도착하였다. 운양현은 장강 북쪽 기슭에 있는 많은 장강 연안도시와 별반 다를 것이 없었으나, 장비묘張飛廟로 이름을 떨쳤다. 배 위에 서서 난간을 짚고 멀리 바라보니, 유리 지붕과 분홍색 벽이 있는 금빛 찬란한 궁전이 보였다. 바로 그 이름도 혁혁한 장비묘다. 장비묘는 비봉산飛鳳山을 뒤에 두고, 문은 고성 랑중闐中 방향으로 향하여 있고, 큰 강폭을 마주하고 있다. 부지 면적이 매우 넓고 배치는 빈틈이 없으며 기세가 웅대하였다. 묘 안의 장비상은 정신을 잘 구현하여 형상이 정신을 겸비하였다. 장비가 비록 무장이나, 운양의 장비묘는 '문묘'로서 '문조文藻의 명승지'로 불린다.

장강 연안에 전해 내려오는 이야기에 대하여 장선자는 속속들이 알고 있어, 막힘이 없이 생동감 있게 이야기를 이어나갔다. 장대천은 들으면서 흠뻑 빠져들었고, 둘째 형님에 대하여 존경하고 우러러보는 마음이 차올랐다. "묘 안의 고목과 넝쿨 아래, 기둥과 대들보를 채화로 화려하게 단청하고, 역대

서화비석, 마애석각과 목각서화 등이 진열되어 있단다. 모두 합해 400~500여 점이 되지. 갖가지 훌륭한 작품이 매우 많아 이루 다 셀 수가 없지. '일품逸品'53이라 불리는 한나라의 예서隸書54『장표비張表碑』, 당나라의 대서예가 안진경顔眞卿의 초서草書, 송대 대서예가 황정견의 대자행초서大字行草書, 소동파의 『전·후 적벽부』, 그리고 명나라 개국 황제 주원장朱元璋이 악비岳飛의 서예를 읽은 후 황제가 친필로 쓴 것을 악비가 비각을 한 것 등등 그야말로 소장품이 아주 많단다." 이어서 더욱 재미있었던 것은 장선자가 자기 작품도 절의 주지가 고이 소장하고 있다고 소개한 것이다.

유람선이 장강삼협長江三峽에 이르렀을 때, 선원들은 매우 긴장한 표정이었다. 어느덧 풍경이 가장 독특하고 웅장하고 험준한 곳에 도착하였기 때문이다. 삼협은 구당협瞿塘峽, 무협巫峽, 서릉협西陵峽이라는 세 개의 협곡이 함께 이어져 있는 곳이다.

서쪽 백제성白帝城에서 시작하여 동쪽은 호북성湖北省 의창宜昌 남진관南津關까지이다. 동쪽은 사천성과 호북성 양쪽 지역의 봉절奉節과 무산巫山, 파동巴東, 자귀姊歸와 의창 등 다섯 현에 걸쳐 있다. 총 길이가 약 200키로미터에 달해, 세계에서 제일 큰 협곡 중 하나이다. 그 풍경이 수려하고 장관을 이루며, 지금에 이르러 이미 전 세계적으로 유명한 곳이다.

장대천의 눈에는 삼협의 험준함이 중국에서 으뜸가고 풍경이 수려하고 조금도 나무랄 데 없는 명산대천이었다. 삼협의 입구가 되는 기문夔門은, 또한 구당관瞿塘關으로 칭하기도 하는데, 물결이 소용돌이치고, 거센 파도가 해안을 때리고 있었다. "모든 물이 기부夔府55에서 모이고, 구당 한 문에서 다투네", "구당이 백뢰관百牢關보다 험하다"56고 하는데 진짜 하늘까지 닿을 기세였다. 사람들이 "기문夔門이 세상에서 가장 험하다"고 하는데, 기문의 험준함은 세계에서 보기 드문 자연경관이다.

배는 저명한 무산巫山의 열두 봉우리에 도착했다. 삼협 중 풍광이 가장 수려하여 사람을 매혹시키는 곳이다. 옛사람의 시에 "배 아래는 무협이 있고, 마음에는 열두 봉우리가 있네"라는 말이 있는데, 그 깊고 고요한 매력을 볼 수 있다. 무산의 풍경은 변화무쌍하고, 산마다 모습이 다르며, 모두 아름다운 전설을 가지고 있다. 무산 열두 봉은 장강 북쪽 기슭에 있는 등용登龍, 성천聖泉, 조운朝雲, 신녀神女, 송만松巒, 집선集仙 여섯 봉, 남쪽 기슭에는 정단淨壇, 기운起雲, 비봉飛鳳, 상승上乘, 취병翠屛, 취학聚鶴 여섯 봉이 있다. 또한 아름답고 신비한 신녀봉이 있는데, 늘씬하게 구름 속에 우뚝 솟아 있어, 사람들에게 신녀의 화신같이 보였다. 사람은 도저히 만들 수 없을 정도로 정교하고 아름다운 신녀봉을 마주하니, 장대천은 자기도 모르게 당나라 대시인 유우석劉禹錫57의 시 「무산 신녀묘에 부쳐」를 읊었다. 신녀봉을 묘사한 전문은 다음과 같다:

巫峰十二郁蒼蒼, 片石亭亭号女郎.
曉霧乍開疑卷幔, 山花欲謝似殘妝.
星河好夜聞清佩, 雲雨歸時帶异香.
何事神仙九天上, 人間來就楚襄王?

무산 열두 봉우리가 정말 무성하구나,
그중에 몸매가 빼어난 산석이 있는데 사람들이 여인이라 부른다.
새벽안개가 걷히니 사람들은 그녀가 장막을 걷어 올린 건가 의심하는데,
산속의 꽃이 시드니 마치 그녀가 화장을 지우는 것 같다.
별이 빛나는 밤에는 신녀의 몸에 달린 낭랑한 옥패 소리가 들리고,
구름과 비가 돌아올 때 야릇한 향기가 나누나.
당신 천상의 신녀여 무슨 일로,
세상에 내려와 초상왕을 만났는가?

두 형제는 한편으로 이야기를 나누고, 한편으로는 두 기슭의 경치를 즐겼다. 평소 과묵한 둘째 형이 이렇게 깊은 지식과 학문을 가지고 있다는 사실에 장대천은 감탄하고 경탄해 마지않았다. 또 이어서 장선자는 먼 산 위에 있는 운무를 가리키며 동생에게 말했다. "동생아, 당대 시인 원진元稹59의 무산에 관한 명언이 있는데, 너 알고 있니?" 장대천은 한참 생각하고는, 갑자기 영감이 떠오르더니 마침내 생각이 났다. "일찍이 큰 바다를 본 적이 있어 하천은 대수롭게 여기지 않고, 무산을 제외하고는 구름이 구름이 아니다! 맞지 않아요?" 시의 의경意境60을 음미하며, 다시 눈앞의 운무를 보니, 모락모락 피어오르고 가물가물하고 희미하게 변하고, 몽롱한 구름안개가 서려 구름 같기도 하고 안개 같기도 하였다. 고요한 봉우리 사이를 떠돌고 있어 마치 꿈처럼 환상적이고 아름다워서 절대로 다른 곳의 아름다움과 비교할 수 없었다.

배가 호북성 자귀姊歸, 남방 초국楚國의 발원지에 도착했다. 두 명의 혁혁한 유명 인물이 나왔는데, 초나라 삼려대부三閭大夫61인 애국시인 굴원屈原과, 흉노와 화친한 미인 궁녀, 왕소군王昭君이었다. 이후 서릉협을 지나면서 "신탄新灘, 설탄洩灘을 빠져나가는 것은 그리 어려운 일이 아닌 것이 공령崆嶺이야말로 생사의 갈림길이네"라는 것을 뼈저리게 느꼈다. "세 개의 연꽃이 소용돌이를 친다"는 무시무시하고 정교하면서도 아름다운 풍경을 목도하였다. 마치 아주 얇은 얼음판을 밟듯이 "웃고 있는 물", 일종의 소용돌이치는 물결을 지나갔다. 마지막으로 남진관南津關에 도착하니, 의창성宜昌城이 어렴풋이 보였다. 그제서야 선원이든 승객이든 관계없이 모두가 조마조마한 마음을 간신히 내려놓았다. 이때야 장강은 비로소 그 기세 웅장하고, 거대하고 광활한 수면을 새롭게 펼쳐 보였다. "외로운 돛의 먼 그림자마저 푸른 속으로 사라지고, 오직 보이는 것은 하늘 끝까지 흘러가는 장강뿐"62의 웅장하고 위대한 장관을 다시 보여주었다.

두 형제는 의창에서 상해로 직행하는 대형 여객선으로 갈아탔다. 속도가 소형 화력선에 비해 훨씬 빨랐다. 무한武漢, 구강九江, 안경安慶, 무호蕪湖, 남경南京을 거쳐 마침내 상해에 도착했다. 장대천은 살아생전 처음 배를 타고 중국의 거의 반 이상을 보았다. 연안의 부드럽고 아름다운 풍광이 세상에 대한 눈을 뜨게 했다. 그는 마음 깊은 곳에서 천지만물의 타고난 천성에 대한 깨달음으로 온몸에 전율을 느꼈다. 이는 그에게 이후의 산수화 창작에 무시할 수 없는 영향을 주었다.

십리양장十里洋場63의 상해는 고층빌딩이 즐비하고, 번쩍번쩍 화려하고 웅장해서, 막 내지에서 온 장대천은 꿈을 꾸는 듯하였다. 둘째 형이 그를 서화상점과 서점에 데리고 다녔는데, 그는 너무 좋아서 마음속에 번뜩 한 가지 생각이 떠올랐다. 원래부터 일본에 염색기술 같은 것은 배우러 가고 싶지 않았는데, 상해의 서화계가 실력이 대단하니, 차라리 상해에 남아 전심전력을 다해 그림을 배우는 게 낫겠다 싶었다. 그가 용기를 내어 이 생각을 둘째 형에게 이야기했을 때, 둘째 형은 묵묵히 듣더니 참을성 있게 분석적으로 말했다. "아우야, 너의 그 생각도 일리가 있어. 그것도 갈 수 있는 한 길이지. 형이 이에 당연히 동의하여야 하겠지만, 집을 떠나올 때 아버지, 어머니는 너에게 나와 함께 일본에 가서 염직을 공부하게 하려 하신 것이야. 그래야 나중에 집에도 좋고, 네가 셋째 형을 도와줄 수 있고 말이야. 나는 아버지, 어머니의 뜻을 거스를 수가 없구나. 이것이 첫 번째 이유야. 둘째는 만약 그렇다면 너 혼자 상해에 남겨 놓아야 하는데, 너는 막 집을 나와, 친척도 친구도 없고, 사는 것이 너무 외롭지. 실제로 형도 마음이 놓이지 않고…"

장대천도 다른 선택의 여지가 없어, 그 생각을 포기할 수밖에 없었다. 그러나 상해에서 눈으로 본 모든 것 하나하나가 장대천의 마음을 크게 흔들어 놓았다. 뿌연 하늘, 납빛 같은 뜬구름의 상해에서 사회 각계각층은 전후로 별

세한 신해혁명의 대공신, 황흥黃興과 채악蔡鍔을 위한 추도회를 거행하였다. 초기의 혁명에 열렬히 가담했던 장선자도 동생을 데리고 참석했다. 추모회 장은 분위기가 뜨겁고, 엄숙하고, 정중한 말과 슬픔이 교차하였다. 사람들은 두 장군의 사진을 보고 그들이 이룬 업적을 기리며, 끝내 흐르는 눈물을 주체할 수 없었다.

이번 추도회에서 장선자는 자신이 혁명에 참여했던 지난날들을 회상하고, 자기와 동갑인 채악을 떠올렸다. 비록 꽃 같은 나이에 저세상으로 갔지만, 기백이 드높아 만인이 우러러 흠모하였다. 장선자는 그 자신의 천성이 바르고 곧아 권세에 영합할 줄 몰랐고, 아첨과 추켜세우는 것에 대해서는 더욱 거들떠보지 않았다. 그는 오랜 기간 혁명에 참여하였는데 결국 아무 직위도 얻지 못했다. 가족들에게 끝없는 시련과 고난을 가져다준 것 말고는 지금까지 한 가지 일도 이루지 못했다. 정계에서도 묵묵히 입을 다물고 있었다. 예술적으로도 조예가 깊었고, 어떤 광경을 접하면 추억이 되살아나 자기도 모르게 슬픔이 그칠 줄 몰랐다.

장선자는 많은 지인들을 만났다. 그중에는 동맹회에서 알게 된 사람이 있었다. 그를 아는 사람들은 매우 놀라며 반가워하였다. 바삐 걸어와 진심으로 진지하게 장선자 형제의 안부를 물었다. 그들은 처음에는 장선자에게 매우 열정적이었으나, 그가 아직도 일개 "백성"이라는 말을 듣고는 바로 오만하고 차갑게 돌변했다. 이런 사람들의 속물적인 태도에 장선자는 너무나도 참을 수가 없었고, 장대천도 몹시 이상하게 여기고 분개하였다. 비통한 마음을 달래기 어려웠던 장선자는 회의장에 마련된 책상 앞에 앉아, 착잡한 심정으로 짙은 먹물을 묻혀가며 두 장군의 죽음을 애도하는 대련을 썼다.

公皆臨烟上將, 擧世辛勞, 天下何人不識君!
吾乃無名下士, 擧生奔走, 世上焉知我是誰?

그대들은 모두 귀하신 고관들이라, 여기저기 매우 바쁜데,
세상에 누가 당신들을 모르겠소!
나는 이름 없는 평범한 사람이요, 온 세상이 분주한데,
세상 어느 누가 내가 누구인지 알겠는가?

둘째 형이 권세나 이익만 좇는 소인에게 홀대받는 것을 보고 장대천은
몹시 분개하였다. 형은 신해혁명 한복판에서 공을 얻지는 못했으나 이루 말
할 수 없는 고초를 겪었는데, 어찌 장씨네가 이런 고통스런 대접을 받아야
한단 말인가. 비록 지금까지 변변한 지위는 없었으나, 어떤 잘못된 행동이나
부당한 일을 한 적이 없지 않은가. 그는 저런 "높은 자리에 오르면 변해 버리
는" 사람들이 너무 미웠다. 일단 출세하면, 일가친척을 나 몰라라 하고 우정
도 친지 간의 정도 까맣게 잊어 버린다. 만약 이렇다면, 장대천은 오히려 평
생 관직에 오르지 않고 비열한 소인은 되고 싶지 않았다. 장대천은 마음속으
로 가만히 맹세하였다. '첫째, 어떤 벼슬도 하지 않는다. 설령 더 높은 자리라
도 단호히 하지 않는다. 둘째, 만에 하나 나중에 정말 입신출세하게 되면, 아
무리 빨리 출세 영달하고, 설령 이름을 얻어 돈을 많이 벌더라도, 반드시 아
랫사람에게 예의를 다하고 모든 사람을 평등하게 대하겠다. 특히 우정과 가
족의 정, 의리를 중시하고 저런 종류의 돈 있는 자, 권력 있는 자만 보면 굽실
거리는 파렴치한 소인은 절대 되지 않을 것이다!'

장대천은 평생 어떠한 벼슬도 한 적 없었다. 그는 벼슬을 할 수 있는 기
회를 여러 차례 거절했다. 심지어 어느 무리에도 일체 끼지 않았고, 줄곧 '자
유의 몸'을 유지해 왔다. 비록 나중에 유명해지고, 부자가 되었지만 늘 그 태
도를 유지하여, 항상 사람을 평등하게 대하고 지위가 낮은 사람에게도 예를

다하였으며 후진을 양성하였다.

민국시기에는 중국인들이 일본에서 유학하거나 장사를 할 때, 비자를 받지 않아도 배 승선표 한 장만 사면 되었다.

장씨 형제가 가려고 한 곳은 일본의 교토였는데, 일본 혼슈섬에 있다. 그 곳은 기후가 쾌적하고 풍경이 뛰어나게 아름다운 일본의 유명한 옛 문화도 시로, 관광업이 아주 잘 발달되어 있을 뿐 아니라 공업도 매우 발달하였다. 특히 일본에서 가장 큰 방직업의 중심지였다. 그가 가려는 학교는 '교토공평 염직전문학교京都公平染織專門學校'로 훗날 중등전문학교에 해당한다. 그가 전공하려는 분야는 안료 날염, 즉 색상이나 도안을 천, 비단, 면, 새틴 등에 염색하거나 인화하여 직물을 짜내는 염직, 염포, 또는 종이를 염색하는 것이었다.

형제들은 가와카미네오川上根夫 부부의 방 두 칸을 세 내어 머물렀다. 가와카미 부부는 중국문화에 깊은 관심을 가지고 있었다. 장대천은 처음 일본에 왔을 때는 수업이 많아 힘들고 시간에 쫓겼다. '서양식 교육과정'은 영어로 수업하기 때문에 따라가기에 힘들지는 않았지만, 일본어로 수업하는 일본문학과 일본역사 교과과정은 알아듣기 힘들었다. 선생님이 하는 말을 도대체 알아들을 수가 없었다.

일본인은 실천을 중시했다. 장대천이 다니는 학교에서는 이론을 배양한 후, 현장에서 스스로 기술을 다룰 수 있는 인재를 양성하는 것을 목표로 하였다. 학생들이 일정 수준의 이론과 지식을 습득하면, 공장에 데리고 가 직접 작업하게 하여 습득한 이론을 실천으로 검증하였다. 이런 학습방법이 효과는 있겠지만, 적어도 장대천의 생각은 달랐다. 그는 "염포"든 "염지"든 이런 종류의 학습에 불만이 있었다. 나아가 더욱 불평하며 말하기를, "정말 생각지도 못했어. 이렇게 먼 일본까지 와서, 결국 나에게 그 많은 학비를 내게 하는 것은 말할 것도 없고, 오히려 기껏 와서 공짜로 그들을 위해 일해 주는 꼴

이야. 거꾸로 그들에게 염포를 해 주어, 수출해서 돈을 벌게 해 주는 거지! 내가 돈 버리고 또 힘까지 쓰는 것은 도대체 수지가 안 맞는 일이야."라고 했다.

그러나 불평은 결국 불평일 뿐이었다. 장대천은 부모와 형의 뜻을 조금이라도 거역할 엄두가 나지 않았다. 낮에는 수업이 있었고, 밤이나 다른 여가 시간에 가만히 그림을 그렸다. 장선자는 총명하고 부지런한 동생을 더욱더 사랑했고, 그의 회화 학습에 대해 지지와 격려를 아끼지 않았다. 특별히 시간을 내어 장대천을 데리고 밖으로 나가 구경을 시켜주며 견문을 넓히게 하였다. 어느 때는 함께 사생하러 나가 장대천에게 그림 그릴 때 경치를 바라보는 방법과 소재, 구상, 구도, 붓과 묵, 색을 사용하는 법, 낙관 등 하나하나 가르쳐 주지 않는 것이 없었다. 둘째 형의 지도로 장대천의 그림은 매우 빠르게 발전하였다.

눈 깜짝할 사이에 장대천이 일본에 온 지도 반년이 지나갔다. 1917년 6월 그들은 내강의 집에서 온 한 통의 편지를 받았는데, 읽어보니 청천벽력이었다. 내용은 장선자의 처 이ㆍ 부인이 병으로 자리에 누워 쓰러졌는데, 장선자가 빨리 와서 보았으면 좋겠다는 것이었다. 그런데 장대천의 약혼녀 사순화, 그가 가장 사랑하는 사 사촌 누이 또한 예기치 않게 독감에 걸려 결국에는 세상을 떠났다는 것이다… 장대천은 "아" 하고 외마디 소리를 내며 큰소리로 울음을 터트렸다. 도저히 사실이라고 믿을 수가 없었다. 그러나 사실은 사실이었다. 편지는 정확하게 의심할 여지 없이 그에게 말하고 있었다. 그가 마음을 다해 사랑하는 사 사촌 누이는 이미 먼저 떠났고, 이 세상 사람이 아니라고…

장대천은 상심하였다. 견디기가 힘들고 안타깝고 몹시 슬프고 후회가 되었다. 끝없는 비통함과 상처로 장대천은 거의 쓰러질 지경이 되었다. 그는 차마 회상할 수가 없었다. 내강 부둣가의 눈물 흘린 이별이 결국 그들의 영

원한 이별이었다. 그는 미친 듯이 머리를 들어 내리쳤다. 특히 일본에 온 것이 너무나 후회가 되었다. 만약 사 사촌 누이가 그를 제일 필요로 할 때 곁에 있어 주었다면 얼마나 행복한 일이었겠는가! 겨우 18세인 사 사촌 누이가 이렇게 아름다운 나이에 죽다니…

자책감과 침통한 슬픔 속에서 장대천은 평생에서 가장 긴 잠 못 이루는 밤을 보냈다. 이튿날 이른 아침, 두 형제는 집주인 부부에게 작별을 고하고 조급한 마음으로 급히 귀국길에 올랐다. 장선자는 중병 중인 부인을 보러 가야 했고, 장대천은 사 사촌 누이의 장례를 지내러 가야 했다. 그러나 하늘은 사람의 뜻을 따르지 않았다. 그들이 상해에 도착했을 때, '장훈복벽張勛復闢'64 사건을 만났다. 상해시는 여전히 혼란스러웠다. 정말 엎친 데 덮친 격이었다. 장선자가 집에서 온 편지를 받았는데, 그의 부인 이씨가 이미 세상을 떴다는 것이다. 두 형제는 서로 동병상련을 느꼈다. 가슴이 찢어지듯 아팠다. 나라의 정세가 혼란해 교통이 끊어져 버려 내강으로 돌아가 저세상으로 간 식구의 장례도 지내지 못하게 되었다. 두 형제는 속수무책이었다. 그들은 여관에서 극도의 실의와 괴로움에 빠져 비통한 마음으로 기다렸다.

하지만 이렇게 끝도 없이 기다릴 수는 없었다. 장선자는 동생을 속히 일본으로 돌려보내 공부를 계속하게 하기로 마음먹었다. 일본에 돌아온 장대천은 애통함과 향수에 싸여 울적하고 힘든 생활을 하였다. 마음씨 좋은 집주인 가와카미 부부는 그를 극진히 보살펴 주었다. 장대천의 고독한 마음에 따뜻한 온기가 느껴졌다. 장대천은 사 사촌 누이의 간절한 바람을 저버리지 않고, 그녀의 영혼을 위로하기 위하여 하루하루의 시간을 빡빡하게 보냈다. 공부에 매진하고 끊임없이 그림에 전념하였다. 이렇게 하여 그의 학업과 회화 수준에 모두 큰 진보를 이루었다.

집주인 부부의 세심한 보살핌에 그는 달리 보답할 방법이 없었다. 그런

데 그들이 중국회화에 큰 관심을 가지는 것을 보고 자신의 서화 작품을 그들에게 주었다. 집주인 부부는 그의 그림을 집에 걸어 놓고 보았는데, 집에 찾아온 친척과 친구들이 칭송하며 그의 그림을 구하려고 하였다. 이렇게 하여 장대천의 그림을 많이 얻게 되자 집주인은 몹시 미안해하였다. 그들은 보답할 수 있는 길이라 생각하고 집세를 받지 않으려 했다. 천성적으로 마음이 관대한 장대천은 그들이 부자가 아니라는 것과 집세로 살아간다는 것을 고려해, 매월 집세를 내고 그림도 여전히 보내주었다. 그들에게 준 그림은 구정중학교 시절에 비하면 훨씬 적은 셈인데, 어떻게 그분들에게 방세를 내지 않을 수 있단 말인가.

장대천은 구정중학교 때 영어 성적이 아주 좋았는데 일본에 온 후 더욱 실력이 늘었고, 일본어도 실력이 크게 늘었다. 이로 인하여 수업시간에 큰 어려움을 겪지 않게 되었다. 그러나 한 건방진 일본 학우가 이렇게 일장연설을 했다. "장 선생, 이 중국 사람아. 너는 아직도 모르느냐, 망국노의 혀만이 가장 연약하다는 것! 다른 사람을 잘 모시려면 당연히 먼저 배워야지, 사람들이 어떻게 말하는지." 이에 천성이 바르고 곧은 장대천은 너무나 분개하여 그때부터 더는 일본어를 쓰지 않기로 마음먹었다. 일본어가 필요한 경우에는 아예 일본인 출신의 일본어 통역을 비싼 돈을 주고 불렀다. 일어 통역은 천진天津에서 태어난 자로, 전형적인 일본인이었다. 그 오만한 일본 동기와 외모도 어느 정도 닮았다. 그는 장대천과 한 걸음도 떨어지지 않았고, 명령을 받을 때면 쩔쩔매어 장대천은 속 시원하게 화를 풀었다.

장대천이 일본어 통역을 고용하는 비용은 상당했다. 다행히 장씨네 집은 장려성이 사업을 애써 경영하여 상당히 부유해져, 장대천에게 돈을 풍족하게 보내주었다. 그러나 엄청나게 많은 돈을 일본인에게 쓰고 있자니, 그는 속이 상했다. 인심이 후한 장대천은 자기의 돈으로 종이와 붓과 물감을 사서

무상으로 일본 친구들에게 그림을 그려 주었다. 지금 또 통역을 고용하게 되니 비용이 날로 늘어나서 때로는 지출이 수입보다 더 나가는 경우가 있었다. 상황이 이러하니 집주인은 마음이 조급했다. 그들은 장대천에게 더는 다른 사람에게 공짜로 그림을 주지 말라며, 그것들이 "상품"이 될 수 있고, 돈을 벌면 적어도 원가 비용의 일부는 회수할 수 있다고 조언하였다.

처음에 장대천은 피와 땀으로 그림 작품을 "상품"으로 내놓는 것을 꺼려하였다. 하지만 훗날 집주인 부부와 통역 등의 설득으로 마지못해 동의하였다. 마음속으로 생각하기를, 중국에는 예부터 "한가롭게 청산을 그려서 팔면 인간세상의 죄업을 쌓지 않을 수 있게 된다"는 말이 있다. 그림을 파는 것이 품격이 낮거나 평범한 일은 아니라고 생각했다. 그런데 뜻밖에도 그림을 파는 사업이 아주 잘 되었다. 심지어는 그림을 사려는 사람들이 너무 많아 감당할 수가 없었다. 그러나 그의 회화 속도와 수준을 가늠할 수 있었다. 이는 장대천이 처음으로 그림을 팔아 소전小錢 80개의 푼돈을 번 이래 또다시 그림을 파는 "달콤함"을 맛보게 하였다.

## 상해에서 예술을 배우고, 증·이 선생을 스승으로 모시다

1919년 늦봄에 장대천은 우수한 성적으로 교토공평전문학교의 염직학과를 졸업한 후, 그해 초여름 일본에서 상해로 돌아갔다. 그는 진즉에 사천 내강으로 돌아가 사랑하는 사 사촌 누이의 제사를 지내고 마음속의 아픔을 씻어 내려는 생각뿐이었다. 그런데 얼마 후 그는 집에서 온 편지를 받았다. 사천은 정세가 혼란하고 이런저런 명목의 세금이 가혹하고 엄청나서 상인들이 끊임없이 고통을 호소한다는 것이다. 외화가 넘치고 세금이 많고 무겁다 보니, 염

직공장을 차려봐야 이윤을 얻을 것이 없어 세 형제는 염직공장을 차리려는 계획을 포기해 버렸다. 그가 일본에서 염직을 전공한 것이 "헛공부"가 된 것이다. 정세도 그렇고 자신의 발전을 위해서도 그는 우선 상해에 머물러야 했다. 상해의 정세도 매우 심각한데 앞으로 자신은 도대체 어떻게 해야 할 것인가?

그가 자신의 앞날을 위하여 한참 애타게 생각하고 있을 때 하늘에서 뜻밖의 기회가 찾아왔다. 내강 사람인 장강 상류 사령부 참모장 양금당楊金堂이 총사령관의 부탁을 받고, 장대천을 적극적으로 초빙하여 사령부 영사관의 비서장 자리를 맡아달라고 하였다. 월급은 1,000대양大洋65이었다. 양 참모장이 떠난 후 장대천은 안절부절하고 요점을 파악하지 못했다. 나중에 알고 보니 그들은 장대천이 일본에 있을 때 명성을 듣고 찾아온 것이었다. 장대천이 일본에서 통역사를 쓴 것이 커다란 반향을 일으켰고, 구정중학교에서 공부한 적이 있으며, 신해혁명의 원로인 장선자의 친동생인데다 "신해혁명 대장군 유배론喻培論66"과도 친척 관계였다. 더군다나 장씨네 집이 사업도 크게 하니, 그들은 장대천을 외국과 "왕래가 긴밀한", "충분히 이용할 만한" 사람이라고 생각했던 것이다.

그러나 장대천은 벼슬에 아무런 관심이 없었다. 그가 이런 좋은 자리를 단칼에 거절했기 때문에 당시 많은 사람들이 그를 이해하지 못했다. 장대천이 평생토록 꿈꾸며 잊지 않고, 가장 흥미를 느끼던 것은 여전히 중국 서화예술이었다. 일본으로 떠나기 전부터 그는 상해에 남아 회화를 배우고 싶었다. 지금 집에서 상해에 머무르며 앞으로 무엇을 할지 찾아보라고 하는 것이 딱 그의 생각과 일치했다. 둘째 형은 여덟째 동생이 상해에 남아 그림을 배우려 한다는 사실을 알고, 그를 위해 여러 분야의 친구를 소개해 주었다. 한 친구가 힘을 써 장대천을 상해의 이름난 대서예가 증희曾熙, 자는 농염(農髥)에게

소개해 주어 그를 스승으로 모시고 서예를 배우기 시작했다.

장씨 형제가 먼저 서예를 배우기로 선택한 것은, 그들의 생각이 같았기 때문이다. 중국의 전통예술을 함에 있어, 본래부터 모두 "서화동원書畫同原"67 이라고 말해 왔다. 역대로 왕왕 서예에 능통한 자가 그림에도 정통했고, 그림에 능한 자가 서예에도 능한 경우가 많았다. 당시 장대천의 회화 수준은 이미 상당히 높은 단계에 도달해 있었다. 특히 그의 공필 화조화는 기초가 탄탄하였고, 제시題詩는 그의 총명함과 다방면의 지식과 뛰어난 기억력을 무기로 단번에 써냈다. 이와 비교해서 말하자면 가장 취약한 부문은 서예였다. 그는 이 기회를 이용해 서예의 기초를 확고히 하여 자신의 "시서화인詩書畵印" 수양을 완성시키고자 하였다.

증농염은 이름은 희熙고, 1860년에 출생한 호남성 형양衡陽 사람이었다. 그의 어머니가 그를 낳던 날 마침 하늘에서 함박눈이 내렸다. 그녀는 배가 고프고 목도 말라 초가집에 쌓인 눈을 집어 목을 축였다. 증희가 장성한 후에는 모친에 대한 효성이 지극하여 "증효자"로 유명했다. 그는 어머니의 은혜에 보답하기 위하여 분발하여 공부하였는데, 문장을 쓰는 재주가 뛰어났다. 아울러 책을 많이 읽었고, 서예에 매우 깊고 심오한 실력을 갖추고 있었다. 어린 나이에 수재秀才에 합격하고, 나중에는 거인擧人68에도 합격하였다. 향시에 차석으로 급제하여 이름을 떨치기도 했다. 그는 서예를 좋아하고, 글을 많이 읽고 인품이 반듯했다. 팔고문八股文69에 대하여 매우 혐오하였기 때문에, 비록 나중에 수차례 북경에 가 회시會試70에 참가하였으나, 모두 낙방하였다. 43세가 되어 다시 공사貢士71 시험에 합격하고 이어 보화전保和殿72에서 열린 전시殿試73에서 제2갑 121명의 진사에 합격해 조정으로부터 "진사출신進士出身"을 하사받았다.

그는 여러 해 동안 북경에 머무르며 후보로 있다가 관직에 등용되는 뜻

을 이루지 못하였다. 모친이 병들자 그는 휴가를 내고 고향에 돌아와 모친이 세상을 뜰 때까지 곁에서 보살폈다. 이 기간에 그는 호남성 형양현의 석고서원石鼓書院에서 강의를 담당하였다. 북경에서 후보로 있었던 동안에도 마음을 다해 서예를 연구하였는데, 이로써 그의 서예는 최고의 경지에 이르렀다. 그는 8년 동안이나 후보로 있었지만, 그동안 후보자가 결원이 된 관리의 자리로 가 실제 직무를 맡았던 적은 한 번도 없었다. 아무리 재산이 많아도 놀고 먹으면 무일푼이 된다고 했는데, 신해혁명 이후 그는 할 수 없이 그의 친한 친구인 이서청李瑞清의 권유로 상해에 거처를 정하였다. 이후 그는 글을 팔아 생활하였는데, 그의 나이 이미 55세였다.

오랜 기간 서예를 깊이 연구하고 익힌 증희는 60세에 이르러서야 회화를 연구하기 시작했다. 그는 서예를 회화에 도입하였는데, 닮기를 바라지 않고, 남다른 안목이 있고, 활달하고 대범하며, 또한 견문이 넓고 지식이 풍부하였다. 그가 그린 산수, 소나무, 바위 등의 그림은 조예가 깊어 명조 말기의 저명한 시화가詩畫家 정가수程嘉燧74의 경지에 이르렀으며, 청대의 유명 화가 대본효戴本孝75에 버금갔다. 그는 상해 서화계에서 최고의 명성을 누렸으며, 그의 친한 친구인 이서청과 함께 "증·이曾·利"로 불렸다.

증희는 한 가지 습관이 있었다. 그는 매번 서예를 연습할 때는 항상 방문을 꼭 닫고, 혼자 마음을 안정시키고서 연습했다. 누구도 방해하지 못했다. 장대천은 스승이 어떻게 붓을 다루는지, 그 요령은 무엇인지 알 수 없었다. 마음은 조급했으나 별 도리가 없었다. 이렇게 얼마간 연습했지만 아무런 발전이 없었다. 장대천은 낙담해 맥이 빠져 버렸다.

후에 장대천은 출가하여 중이 되었는데, 가족에 의해 집으로 "끌려온" 후에, 아버지 장회충과 동생 장군수가 그를 데리고 다시 증희 선생을 찾아갔다. 출가 후에 장대천은 "대천大千"이라 하는 호를 하나 얻었다. 이것은 은연

중에 증희가 그를 높이 평가하도록 만들었다. 또한 장회충이 장대천의 많은 기행과 "검은 원숭이의 환생"이라는 것을 포함해 이런저런 이야기를 증 선생에게 해 주었더니 그는 놀라움을 금치 못했다. 장씨네 부자는 증 선생에게 정권을 위해 예명 하나 부탁했다. 이것저것 재삼 따져 보더니, 결국에 증농염은 정권을 위해 외자로 "원爰", 같은 음으로 "蝯원", "猿원", 을 지어 주었는데, 한 개의 글자에 많은 뜻이 있고, 포함된 뜻이 무궁하여 그의 법명인 "大千"과 같았다. 또한 정권이 비록 집안 항렬로는 여덟째이지만 네 명의 형이 불행히도 일찍 죽은 것을 고려하여, 실제로는 넷째이므로 중국의 백伯, 중仲, 숙叔, 이李의 형제 항렬에 따르면, 그는 이李에 속하므로 자字는 이원李爰, 이름은 원爰이다. 그래서 이때부터 장대천은 "장원張爰", "장원張蝯", "장원張猿" 또는 "장이張李", "장이원張李爰", "장대천張大千" 등으로 불리게 되었다. 후에는 "장원張爰", "장대천張大千" 두 이름이 세상에 널리 알려졌다. 그러나 그의 본명인 "장정권"은 세상 사람들에게 잊혀 버렸다. 증 선생은 또 자진하여 장군수를 제자로 받아들여 애지중지하며 열심히 가르쳤다. 그는 장대천이 예술을 추구하는 마음이 절절하고 서화기법을 많이 배우고 싶어 하는 것을 보고, 장대천에게 그의 오랜 친구인 이서청에게 가서 그를 스승으로 삼을 것을 적극적으로 권하였다.

이서청은 청나라 동치同治 6년1867년에 출생하였다. 본적은 강서江西 무주부撫州府이고 자는 중린仲麟이며, 후에 "아매阿梅", "아치阿痴", "매암梅庵"으로 개명하였다. 민국 후에 이름을 청도인清道人으로 고쳤는데, 그의 화실 이름이 옥매화암玉梅花庵이라 매화암주梅花庵主라고도 했다. 그는 26세에 거인에 급제하였고, 광서 21년1895년 보화전에서 광서 황제가 친히 주관한 전시에 통과한 후, 을미과乙未科 제2갑 150명 진사에 합격하여, 2갑 신분으로 조정에서 하사하는 "진사출신"을 하사받았다. 이어진 조정의 조고朝考76시험에서 다시 장원

을 하여 한림원 서길사庶吉士77로 특별히 임명되었는데, 이때 나이가 28세였다. 당시 과거 시험에 급제한 가장 젊은 한림원 서길사 중의 하나였다.

이서청은 증농염과 마찬가지로 유명한 효자였다. 그는 일찍이 자신의 살을 직접 약에 넣어 어머니를 치료하였는데, 그 모친의 병이 빠르게 회복되었다. 후에 한림원 서길사로 선출된 후 모친이 세상을 떠났다는 소식을 들었다. 그는 깜짝 놀라 가마에서 내려 큰소리로 목놓아 울고 애통함을 금할 길이 없어 그 자리에서 혼절하고 말았다. 한 번은 그의 부친 이필창李必昌이 운남에서 근무하고 있을 때 마비가 와서 오랫동안 낫지 않았다. 이서청은 부친의 병을 낫게 하려고 직접 칼로 팔의 살을 베어 약에 넣어 드렸고, 후에는 부친을 직접 호남으로 모시고 와서 의사에게 치료를 하게 했다. 부친의 병이 위중해지자, 다시 향을 피우고 넓적다리를 베어 직접 부친에게 먹여드렸다. 그러나 부친은 끝내 낫지 못하고 세상을 뜨고 말았고, 그는 자신의 부족함을 한탄할 수밖에 없었다.

그는 효성스러울 뿐 아니라, 국가와 사직에도 매우 충성스러웠다. 어떤 사람이 감탄하여 말하기를, "청조가 선비를 키운 지도 200년이 넘는데, 나라가 변고를 만나면 나라를 버리고 몰래 도망가는 관료가 수도 없이 많고, 절개 있는 자를 어디 있는지 찾을 수가 없구나. 이서청 같은 사람은 죽음을 두려워하지 않고, 홀로 충성을 바치고, 맑고 높은 절개를 지키며, 신하로 자신의 임무를 다한다. 후세에 역사를 논하는 이는 말한다. 청나라에 아직 사람이 있구나!"라고 했다.

청나라가 멸망한 후, 청나라 조정의 유신 무리의 대부분은 청도와 상해의 조계지에 거주하면서 계속 그들의 "대大청나라 유신" 노릇을 하였다. 벼슬살이로 주머니가 두둑해 유유자적하게 "망명객" 노릇을 하는 이가 있는가 하면, 어떤 이는 집안에 있는 것이라고 사방으로 벽밖에 없는 형편이었다. 옷

깃을 여미니 팔꿈치가 나올 정도로 가난하여 서화를 팔거나 유랑을 하거나 글을 가르치는 선생질을 하였다. 심지어는 글자를 이용해 점을 치는 등 간신히 생계를 유지해 나갔다. 이서청은 후자에 속했다. 그는 머리를 틀어 얹고 도인의 옷을 걸친 도사 차림으로 "청도인淸道人"이라 칭했다.

그의 친구 증농염이 장대천을 자기의 학생으로 추천했을 때, 그는 조금도 주저하지 않고 기쁘게 승낙하였다. 장회충은 거나한 술자리를 마련하여 장대천으로 하여금 여러 사람 앞에서 이서청을 깍듯이 스승으로 모시게 하였다. 장대천은 이서청을 스승으로 모신 후, 마음을 다해 이 선생에게 많은 기량을 배우려는 생각으로 며칠 동안 연이어 이 선생을 찾아갔으나, 뜻밖에도 매번 갈 때마다 얼굴도 보지 못했으니, 공부야 말할 것도 없었다. 그래서 부친 장회충까지 나서서 알아보니, 뇌물을 받지 못한 이서청의 문지기가 훼방을 놓은 것이었다. 나중에 이서청의 문지기에게 은전 500냥을 보내주니, 과연 이때부터 파란 등이 켜졌다. 장대천은 이서청의 곁에서 함께하며, 많은 정수를 습득하여 서예와 회화 기량이 크게 발전하였다.

이서청은 인품이 고상하고, 서화에 대한 조예는 더욱 심오했다. 서화의 연원을 논할 때는 시종일관 보배를 세는 것 같았다. 끊임없이 이어져서 장대천은 들으면 취한 듯 홀린 듯 빠져들고, 놀라움과 기쁨이 교차하고 문득 깨우치게 되었다. 비단 예전에 이해하지 못했던 수많은 부분이 지금은 순리적으로 문제가 해결되었을 뿐 아니라, 하나를 보면 열을 깨닫게 되었다. 눈앞이 확 밝아졌다. 무엇보다도 중요한 것은 이서청이 장대천에게 "옛것을 배우되 옛것과 같지 않다學古不似古"는 이치를 명확히 알게 한 것이다. 서예가이든 화가이든 옛 선인을 배우는 목적은 결코 단순히 베끼는 것이 아니라, 전인격적인 기초 위에서 자신의 독특한 풍격과 면모를 창조하는 것이다. "먼저 들어갈 수 있어야 또한 나갈 수 있다." 이렇게 해야만 백 개의 하천의 물을 쓰고,

강과 바다를 모으고, 시야에 담고, 흉중에 담고, 자신의 넓고 깊은 식견을 쌓고, 자신의 거대한 도량을 양성할 수 있는 것이다. 예술가라는 이름은, 오직 자신의 독특한 면모로 자신만의 독자적인 풍류를 가지고 있어야만 얻을 수 있는 것이다.

이서청 선생은 특히 강조하였다. "글을 배우는 사람은 책을 많이 읽는 게 특히 귀중하다. 책을 많이 읽으면 운필이 우아해진다. 자고로 예로부터 학자가 비록 서예에 능하지 못해도, 그 글에는 학자 냄새가 난다고 했지. 옛날 서예는 이 기풍을 으뜸으로 삼았다. 그렇지 않으면, 이는 그저 손재주가 될 뿐이고 귀하다고 할 만한 것이 못 된다." 장대천도은 점점 명확히 알게 되었다. 예술가라 함은, "만 권의 책을 읽고, 만 리 길을 걸어야"만 한다. 박식하고 기억력이 뛰어나야 한다. 자신의 사상과 뜻과 관심을 제고하고, 인격의 품위와 지조를 승화시켜야만 나아갈 길이 있는 것이다.

이 선생은 온 힘을 다해 가르쳤다. 이에 더해 타고 난 자질이 총명한 장대천은 부지런히 배우고 애써 질문하니, 매우 빨리 발전하여 서화에 상당한 기초를 갖추게 되었다. 그는 "삼대三代78와 양한兩漢79의 금석문자, 육조六朝80와 삼당三唐81의 비각碑刻82"을 학습한 기초 위에, 이미 전서篆書와 예서를 아주 멋지게 쓸 수 있게 되었다. 그의 글씨는 강건하고 준수하며, 기세가 높고 힘이 있으며, 편안하고 시원스러우며, 꾸밈이 없고 진기하였다. 그런 후에 그는 다시 전·예서 위비魏碑83와 광초狂草84의 진해眞楷를 결합하고, 황산곡黃山谷, 역주 황정견의 글자체의 필치를 더하여 융합해 하나로 만들었다. 점점 고아하고도 힘이 있고 뛰어나며, 시원스럽고 힘차고, 기이하고, 수려한 글이 되어 갔다. 남을 모방하지 않고 스스로 일가를 이룬 행서行書 글자체, 즉 "대천체大千体"를 달성하여, 자신의 서예 풍격을 드러내기 시작했다.

장대천은 늘 이서청의 필적을 본받아 왔기에 후에 거의 진짜와 혼동할

지경이었고, 그 가족들도 진위를 분별하기 어려웠다. 이와 동시에 그는 늘 옛날 그림과 고서를 모사하였다. 그 필치가 어찌나 정교하고 비슷한지 흡사 원작 같아 언제나 이서청의 칭찬을 받았다. 세월이 지나, 이 선생의 전심전력의 지도로 그는 한 분야에서 세인을 능가하는, 즉 고서화를 진짜 같이 모사하는 기예를 연마해냈다. 이외에도 왼손으로 글씨를 쓰고 그림을 그리는 "특기"도 익혔다.

## 백 일간 중이 되고 환속해 결혼하다

장대천은 증 선생에게 서예를 배우는 동안 진전이 느려 마음이 아주 울적했다. 그 사이 갑자기 고향에서 편지 한 통이 왔다. 편지에서 언급된 일로 그는 이루 다 말할 수 없는 근심에 사로잡혔다. 사 사촌 누이가 이른 나이에 세상을 뜬 후 장대천이 너무 괴로워하는 것을 보고, 부모님은 그의 마음을 다독이기 위해 서둘러 정혼을 하였다. 처녀의 성은 예倪씨이고, 용모가 단정하고 아름다웠으며 더욱이 장대천의 어릴 적 친구였다. 장대천이 일본 유학에서 돌아오기를 기다려 바로 혼인을 치를 요량이었다. 그런데 예씨 처녀는 어리석은 여자였다. 오랫동안 기다려도 장대천이 돌아오지 않자, 상사병이 들어 결국 '사랑 때문에 실성'해 버리고 말았다. 가족들은 여덟째의 자손 문제를 생각하여 이 혼사를 파했다는 것이다. 편지에서 또 말하기를, 장대천을 위해 잘 어울리는 처녀를 찾고 있으니, 정권은 마음 놓고 좋은 소식을 기다리라고 하였다.

장대천은 한편으로는 손가락을 보고 한편으로는 부들부들 떨었다. 사 사촌 누이가 세상을 떠난 후, 자신의 마음도 그녀와 함께 사라졌다고 생각

했다. 이번 생과 이 세상에서는 그 누구도 그의 마음속에 들어올 수 없다. 당연히 다른 사람과 결혼하기도 싫었다. 사촌 누이를 잃은 상처가 채 아물지도 않았는데, 지금은 예씨 처녀에 대한 가책까지 짊어지게 되었다. 이런 이중의 충격적인 일로 그는 심한 양심의 가책을 느꼈다. 그는 정말 납득할 수가 없었다. 왜 자신과 정혼하는 여자들은 이처럼 불행한 결과를 맞이하게 되는 걸까? 사 사촌 누이는 병사하고, 예 아가씨는 상사병으로 정신이 나가고. 설마 자신은 평생 홀아비로 살 수밖에 없는 것은 아닌가? 어차피 그렇게 할 바에는 차라리 중이 되느니만 못하다. 정을 끊고 인연을 잘라 버리자. 세상사 모든 일이 다 공허하다. 알몸뚱이라 오가는 데 아무 부담이 없으니, 가족과 그 처자에게 해를 끼치지 않도록 하자.

장대천은 "출가하여 중이 되자"라는 생각이 장대천의 마음을 확실하게 사로잡았다. 그는 옛날 책에서 말한 "신혼 첫날 밤, 전시급제"를 떠올리며 마음 아파했다. 자신의 혼인은 번번이 좌절되었다. 일본에서 힘겹게 배운 염직 전공은 지금도 쓸모가 없다. 비록 서화 쪽으로 강렬한 흥미를 갖고 여러 해 노력했음에도 불구하고, 지금까지 성취라고 할 만한 것도 전혀 없다. 지금 증 선생을 스승으로 모시고 서예를 공부하고 있는데 그리 큰 발전도 없다. 그렇다고 관직에 나가기는 싫은데, 엎친 데 덮친 격으로 고향에는 전쟁이 끊이지 않아 집에도 돌아가지 못하고 있으니. 그는 자신의 일생을 "세상의 일이란 십중팔구가 뜻대로 되지 않는 법이다", "구슬 같은 수많은 눈물로 한이 끝이 없다"고 말할 수 있으리라 생각했다.

비록 장대천 가족은 기독교였지만, 자신은 줄곧 불교에 깊은 관심을 갖고 있었다. 그는 청나라의 4대 스님 화가인 홍인弘仁85, 곤잔髡殘86, 팔대산인八大山人(주탑(朱耷))87, 고과화상苦瓜和尙, 석도(石濤)88를 숭상했다. 사천의 파산破山스님, 죽선竹禪스님 등도 이름을 날린 저명한 스님들인데, 자신도 혹시라도 후자처

럼 될 수 있으면 분명히 문예계에 빛을 더할 수 있을 것이라 생각했다. 이외에 그를 더 부채질한 요인은 당시 상해에서 큰 반향을 일으킨 "유명 시인 승려" 소만수蘇曼殊를 기린 기념 활동이었다. "소화상蘇和尙"은 순식간에 상해 모든 사람이 아는 풍운가가 되어 있었고, 장대천도 그의 수준 높고 심오한 서화의 수양을 몹시 흠모하고 존경하였다.

더욱 공교로운 것은 천하에 이름을 떨치는 "홍일법사弘一法師", 저명한 예술가이자 음악가이자 교육자인 이숙동李叔同이 마침 그해에 법사가 된 지 1년이 되었고, 기념행사도 특별하고 장엄했다는 것이다. 게다가 "소화상"과 "홍일법사" 둘 다 과거에 일본 유학을 다녀왔다. 또한 유명한 대문학가인 소동파蘇東坡89는 "동파거사東坡居士"라고 불리는데 불교를 깊이 연구했다. 당시 국학대사인 마일부馬一浮, 시문의 대가인 하면존夏丏尊 등 많은 사람들도 불교를 신봉하면서 스스로를 거사居士라고 칭하고 있었다. 이러한 영향으로 장대천은 이미 마음을 정했다. 속세의 인연을 떨쳐 버리고 머리를 깎고 중이 되기로 결정했다.

1919년 말, 장대천이 중이 되던 날 하늘에는 눈이 흩날렸다. 장대천은 회한과 고통으로 또 한편으로는 평온한 마음으로 상해를 떠나 송강현松江縣90 묘명교妙明橋 부근의 선정사禪定寺에 가서 출가를 청하였다. 그가 바로 20살 되던 해였다.

선정사의 주지 일림법사逸琳法師는 학문이 박식하고, 상해 인근에서 꽤 명망 있는 인사였다. 일본에서 유학하고 돌아온 장대천이 출가하겠다는 것을 보고, 그다지 놀라거나 의아하게 여기지 않았다. 당시 "출가하여 중이 되는 것"이 상해에서 어느 정도 유행하고 있었기 때문이다. 일림법사는 장대천을 "천부적으로 매우 총명한 자질"이 있고, "그야말로 키울 만하다"고 생각해 그를 "삼보제자三寶弟子"91로 받아들이기로 했다.

장대천의 출가의식은 스님의 주재로 장중하고 엄숙한 분위기에서 진행되었다. 검은 머리카락과 수염을 깎아 버렸다. "작은 스님"이 된 것이다. 자연히 그의 속세 이름도 사용할 수 없었다. 일림법사가 말하기를, "너는 이미 출가하여 불자가 되었다. 속세의 모든 것들과 일체의 인연을 끊고 전혀 관련되지 않아야 한다. 물론 이전에 사용하던 속세의 이름도 더는 사용할 수 없다. 내가 이미 너에게 법명을 하나 지었다. '대천大千'이라고 하자. 기억하거라. 앞으로 너는 '대천'이라는 이름을 사용하는 거다!"

　　이어 일림법사가 또 말하기를 "내가 너를 위해 지은 '대천'이라는 법명은, 부처님께서 말씀하신 바와 같이 '삼천대천세계三千大千世界'의 약어이다. 불교경전 『지도론智度論』 제7권과 『장아함경長阿含經』 제18권에서 모두 말하기를, 철위산鐵圍山을 중심으로 칠산팔해七山八海가 서로 감돌며, 더욱 철위산을 외곽으로 하여, 해와 달이 동시에 모든 천하를 비춘다. 그래서 말하기를 첫째가 '소세계小世界'이다. 이렇게 하여 '소세계' 천 개는 말하자면 '소천세계小千世界'이다. 이 '소천세계' 천 개를 합치면 '중천세계中千世界'이다. '중천세계' 천 개를 합친 것이 바로 '대천세계大千世界'이다. '대천세계'의 수는 가히 무한에 달한다… '대천세계'의 삼천 자는 이 '대천세계'를 가리키는 것이고 이후에 '소천세계', '중천세계', '대천세계' 이 세 가지 천은 말이야, 내용인즉슨 하나의 대천세계이며, 고로 삼천대천세계라고 부르지. 하나의 거대한 세상으로 부처님 입신의 경지가 된다…"

　　일림법사의 장황한 설명으로 장대천은 법명 "대천"에 내포된 뜻과 유래를 곧바로 명확히 알게 되었다. 그는 '대천'으로 주저 없이 개명하였고, 이후 간략하게 "장대천"이라고 불렸다.

　　장대천은 중이 된 이후, 마음이 매우 평온하였다. 매일 "낮에 한 끼를 먹고, 나무 아래서 하룻밤 묵는" 것처럼, 경을 읊고 읽으며 심신을 정결하게 하

고, 법당을 청소하고, 나무를 베고 물을 길었다. 청정한 규율은 그런대로 지낼 수 있었다. 하지만 갓 속세에서 온 장대천에게 매일 한 끼밖에 먹지 못하는 것과 그마저도 소식해야 하는 것은, 생선과 고기를 많이 먹는 것이 습관이 된 장대천에게는 너무 "담백"한 것이었다. 그는 늘 배고파서 눈에서 별이 보이고, 위에서 신물이 올라왔다. 배가 쭈그러들어, 매우 "허탈"했다. 여태까지 지금처럼 먹고 싶은 갈망이 강렬한 적이 없었다.

세월은 그럭저럭 흘러갔다. 일림법사는 대천에게 영파寧波 관종사觀宗寺에 가서 주지 체한諦閑대사에게 계율 받을 것을 권했다. 체한대사는 불교 천태종의 제43대 계승자이다. 그는 불교 경전을 훤히 꿰뚫고 있으며, 삼장三藏에 매우 정통하였다. 사람됨이 겸손하고 온화하여, 사방에서 경을 가르치고 설법하였으며, 많은 제자들을 두고 있었다. 관례에 따라 관종사는 매년 음력 설날을 앞두고 한차례 계戒를 전하는 대규모 의식행사를 연다. 각지에서 온 사미沙彌92승에게 계와 법을 전수하는 행사이다. 일림스님은 제한대사에게 계를 받을 수 있다면, 이는 대천의 장래에 큰 도움이 될 것이고, 대천 한 사람만의 행운이 아니라 선정사와 스님 자신에게도 큰 영광이라고 진지하게 말했다.

그리하여 장대천은 관종사로 떠났다. 가는 길 내내 동냥을 하며, 가흥嘉興, 해녕海寧, 항주杭州, 소산蕭山, 소흥紹興, 상우上虞, 여요余姚 일대를 지났다. 그는 온갖 풍상고초를 겪으며, 죽을 고생을 하였다. 인간세상의 질병과 고통, 따뜻하고 차가운 인정을 다 맛보며, 마침내 영파寧波에 도착했다. 영파의 관종사는 기세가 웅대하고 불상이 화려하고 기상이 비범한데 명찰의 풍채가 한눈에 들어왔다.

장대천은 기쁜 마음으로 절의 손님을 맞이하는 스님에게 체한대사를 직접 뵙고 인사드리고 싶다고 설명했다. 그 승려는 대천의 초라한 모습을 보더니 눈살을 찌푸리며 차갑게 한마디로 "큰스님이 문을 닫고 계시니, 손님을

만날 수 없다"고 말했다. 대천은 기분이 영 좋지 않았으나, 초라한 여인숙으로 돌아가 안절부절하며 기다리는 수밖에 없었다.

때마침 그 작은 여인숙의 심부름꾼이 귀주貴州 사람이었는데, 자고로 사천 사람과 귀주 사람은 '같은 고향 사람'이라고 한다. 그는 장대천을 위해 열심히 이런저런 방도를 내더니, 직접 대사에게 편지를 써서 이 일을 알게 하라고 하였다. "외부 사람은 안 만나더라도 편지는 읽을 것이고, 더군다나 대사에게 온 편지는 아무도 막을 수 없으니, 스님이 반드시 볼 것이야"라고 그는 말하였다. 대천이 듣고 보니, 과연 일리가 있는 말이었다. 흥분되어 글을 고르고 골라 문구를 적절하게 골라 대사에게 편지를 쓰고는 다시 세심하게 수정하였다. 그리고 나서 그 귀주 사람에게 자신을 대신해 관종사로 보내줄 것을 부탁하였다.

장대천의 편지는 정말 대사의 손에 들어갔다. 편지의 행간에서 나타나는 재기와 진심이 대사를 감동시켰고, 대사가 친히 회신하여 대천에게 절로 와서 만나자고 청하였다. 대천은 뜻밖의 상황에 기뻐 어쩔 줄을 몰라, 신이 나서 대사의 편지를 들고 으쓱거리며 관종사로 들어갔다. 아니나 다를까 대천을 천대하였던 그 스님은 대천이 손에 들고 있는 대사의 편지를 보고 놀라 어안이 벙벙하였다. 어쩔 수 없이 대천이 대사를 뵈러 가도록 할 수밖에 없었다.

대천의 말과 행동거지에서 풍기는 학자 분위기와 재기, 그리고 그의 특수한 이력, 성격과 사상이 대사를 매우 기쁘게 하였다. 대천이 탁월한 인재라고 생각되었다. 잘 가르치면 불가의 신예가 될 수 있을 것 같았다. 대천은 대사의 가르침 아래 불교의 교의, 교리, 불교사, 불교의 유파 및 불교의 사상, 경전과 서적 등에 대해 매우 깊은 이해를 갖게 되었다. 그런데 계를 전수하는 대법회가 점점 가까워 올수록 그에게는 일종의 두려움이 생겼다.

장대천은 어릴 때부터 아무런 구속을 받지 않고 자유자재로 살아 왔다. 면도할 때 깎은 머리와 수염은 다시 자랄 수 있지만, 계를 전수받을 때 새겨진 흉터인 "계파戒疤"는 영원히 지워지지 않는다. 자국은 평생 그를 따라다닐 것이다. 그는 한 명의 '중'으로서, 청빈하고, 반복적이고, 단조로우며, 결핍된 깨끗한 규율과 계명을 지키는 생활을 영원히 지속하면서 살아가야 한다는 것이 정해지는 것이다. 그는 이제 스무 살이고, 지금껏 아름다운 생을 누려보지도 못했다. 또 고생을 참고 견디며 자신을 길러 주신 부모님에게 아직도 아무런 보답을 하지도 못했다. 더욱이 할 수 없는 일이 있었으니, 바로 사사촌 누이에 대한 그리움, 가족에 대한 그리움, 친구에 대한 그리움은 끊어버릴 수가 없다. 그런데 이렇게 불문에 귀의하다니. 더군다나, 불문도 자신이 원래 상상하던 것처럼 깨끗하지도, 세속에 초연한 것 같지도 않다. 서로 아귀다툼하고, 속고 속이고, 계급이 엄격하고, 빈부에 차이가 있는 것 등은 세속과 다를 바가 없었다.

대천의 출가에 대한 결심은 흔들리기 시작하였다. 자신은 "계를 새기는 것"을 면제해 주도록 제한대사를 설득해 보려고 하였다. 그러나 무슨 말을 해도 소용이 없었다. 결국 그는 "삽십육계 줄행랑이 최고"를 따랐다. 전수하는 대회 바로 그날, 즉 1920년 1월 28일, 음력 12월 초팔일, 새벽을 틈타 장대천은 번화하고 시끌벅적한 관종사에서 조용히 도망쳤다.

관종사에서 도망친 장대천은 옛날에 입던 누더기옷을 다시 입었다. 뼈를 에는 듯한 찬바람과 진눈깨비에 몸서리를 쳤다. 겨울의 처량한 바람과 찬비와 망망한 세계를 마주친 장대천은 앞길이 막막했고 어느 길로 가야 할지도 몰랐다. 그는 길을 걸으면서 생각했다. '자신의 이런 황소고집은, 다른 사람에게 휘둘리지 않고 규율을 잘 지키려 하지 않고 새로운 것을 창조하여 돌파하려고 하는, 당연히 대가를 치러야 한다. 그러니 이런 식으로 귀결되고 말

았다. 그러나 이왕 이렇게 되었으니, 앞일만 생각하는 것이 차라리 도움이 될 것이다.'

머리를 짜내니, 마침내 서호西湖 영은사靈隱寺에서 스님으로 지내는 친구 하나가 생각났다. 그는 대범하고 호쾌한 사람인데, 법명은 인호印湖이다. 마찬가지로 이십 세 가량밖에 되지 않았는데, 두 사람은 서로 마음이 잘 맞았던 지라 나중에 일이 있으면 찾아가겠다고 한 적이 있었다. 대천은 결심이 굳어지자 서둘러 길을 떠나 영은사에 이르렀다. 인호는 대천을 따뜻하게 맞이해 주었고, 대천이 쉴 수 있게 도와주었다. 그뿐 아니라, 그를 데리고 서호 10경과 영은사의 아름다운 풍광을 유람시켜 주었다. "맑은 날 물결이 출렁이며 밝게 빛나 아름답기 그지없다. 비가 내릴 때 자욱한 연우 속의 먼 산이 흐릿한데 이 또한 대단히 아름답다. 아름다운 서호를 서시西施93에 비유한다면, 옅은 화장 짙은 단장이 다 어울리네"94라는 말이 과연 명불허전이었다. 인호는 아주 재미있는 중이었다. 밤이 깊어가는 것을 틈타 대천을 호숫가의 뱃사공에 집에 데리고 가서 밥을 잔뜩 먹였는데, 그야말로 "마음에 부처님이 있는 한, 술과 고기를 먹을 수 있다"였다.

장대천은 서호를 유람하면서 견문을 넓혔을 뿐 아니라 지식을 풍부히 했다. 나아가 더욱 귀한 것은 아름다운 물결이 넘실거리는 풍광과 단단하고 튼튼한 문화유산이 그의 사상을 살찌우고, 포부를 넓혀주었다. 불교에 입문한 나날 중 장대천은 많은 사찰기록, 지방지95, 사찰서적, 고승전 등의 역사와 일부 하급 관리의 야사를 보았다. 스스로 놀라지 않을 수 없었다. 원래 마음이 깨끗하고 욕심이 없고, 세상과 다투지 않는 불문에서 의외로 도덕군자인 양 점잔을 빼는 승려가 이토록 많다니. 혹은 그들은 가난을 싫어하고 부를 탐하거나, 아첨하거나, 향락을 쫓거나, 여색 등을 탐하였다. 더군다나 이런 일은 옛날부터 비일비재했다. 더욱 심한 것은, 소위 득도한 고승이라는 사

람들의 퇴폐적인 심리와 행위는 속세의 사람보다 심하면 심했지, 그보다 못하지 않았다. 탐욕을 부끄러워하지 않고, 육욕에 빠지고, 노비를 기르는 등무소불위였다…

이에 너무 실망한 장대천은 자신이 관종사의 계戒 의식 직전에 탈주한 것이 현명한 선택이었다고 생각되었다. 그는 이미 환속해야겠다고 마음먹었다. 무엇보다도 자신의 그림이 퇴보하고 있다는 생각이 그를 괴롭게 하였다. 이처럼 이도 저도 아닌 젊은 중노릇을 하며 불업佛業도 제대로 못 하고, 좋아하던 예술의 발전도 없다면, 결국 아무것도 얻지 못하고 아무것도 이루지 못하게 된다. 공교롭게도 이때 장대천은 송나라 양만리楊萬里의 「송덕륜행자送德輪行者」라는 시를 다시 보게 되었다.

瀝血抄經奈若何, 十年依舊一斗陀.
袈裟未著愁多事, 着了袈裟事更多.
네가 정성을 다해 경전을 베껴본들 무슨 결과가 있겠느냐,
10년이 지나도 여전히 그때의 일개 행각승이네.
출가하기 전에는 세상일이 짜증 나 참기 힘들었는데,
생각지도 못했네, 출가한 후에 저속한 일들이 전보다 더 많이 생길 줄은.

장대천은 느낀 바가 참으로 많았다. 자신이 영은사에 온 지도 벌써 두 달이 넘었다. 그야말로 허송세월 보내고 있다는 생각이 들었다. 어찌 보면 이 두 달은 시에서 언급한 행각승의 10년에 비해 얼마나 짧고 짧은가. 그러나 자신이 어찌 "정성을 다해 경전을 베끼는"데 10년을 낭비할 수 있겠는가? 중이 되는 것이 그럴 만한 가치가 있는지, 대체 어디서 어디로 가야 하는지, 장대천은 갈피를 잡을 수가 없었다. 어찌할 도리가 없는 장대천은 상해의 친구에게 편지를 써서 자신의 최근 일과 고민을 흥미진진하게 이야기하고, 친

구에게 자기를 위해 묘책을 알려달라고 했다.

상해의 친구들은 돌연 장대천을 볼 수 없게 되자 매우 애가 타서 여기저기 소식을 물었으나 아무도 그가 어디로 갔는지 몰랐다. 그러던 중 지금 항주에서 출가하고 개명도 하고, 사람은 평안하고, 무사하다는 것을 알게 되니 안심이 되었다. 그들은 반갑게 간곡하고 따뜻한 말로 대천에게 상해의 사당으로 오라고 회신하였다. 대천은 친구들의 두터운 우애에 뭉클해져 얼른 제안을 받아들였다. 상해의 친구들은 이미 그를 위해 사당을 찾아 놓았다고 큰소리치며 장대천에게 빨리 오라고 편지를 썼다.

대천은 인호의 배웅을 받으며 항주를 떠나 상해에 도착했다. 그러나 상해 기차역에 도착해서 사방을 둘러보아도 친구들의 모습이 보이지 않았다. 갑자기 기둥 뒤에서 한 사람이 나타나더니, 대천을 꽉 잡고 소리를 질렀다. "아이고, 드디어 너를 잡았구나. 네가 아직도 다시 도망갈 수 있을 것 같으냐." 장대천이 가장 존경하면서도 무서워하는 둘째 형 장선자가 소식을 듣고 달려온 것이었다. 알고 보니 친구들이 장대천이 중이 된 것을 자초지종 하나부터 열까지 내강의 집에 편지를 써서 알렸던 것이었다. 가족들은 너무 화가 나서, "여덟째가 정말 터무니가 없다"고 생각했다. 이내 상의하여 대천의 둘째 형 장선자가 상해로 가서 장대천을 "체포하여 재판에 회부하도록" 하였다. 대천이 송강 선정사에서 출가한 날부터 지금 둘째 형에게 붙잡혀 재판에 회부될 때까지가 꼭 백 일이다. 그러므로 "백 일의 참모師爺" 이후, 장대천은 다시 "백 일 스님"이라는 고상한 이름을 얻었다.

장대천은 전전긍긍하며 둘째 형을 따라 내강으로 돌아갔다. 부모님의 화난 얼굴을 떠올리니 자기도 모르게 어쩔 줄 몰랐다. 집으로 돌아와 보니 얼굴 전체에 노기를 띤 모친 증우정이 큰소리로 호통을 쳤다. "장정권, 무릎 꿇어!" 사미승으로 변한 장대천은 갑자기 이 소리를 듣자, 얌전하게 방 앞에

무릎 꿇고 앉아 있을 수밖에 없었다. 부친 장회충, 둘째 형 장선자, 셋째 형 장려성, 넷째 형 장문수, 동생 장군수와 두 형수의 표정이 모두 제각각이었다.

장대천이 입고 있는 다 찢어진 승복, 빛이 나도록 **빡빡** 깎은 머리, 풀이 죽은 듯한 모습에 증우정은 분개하지 않을 수 없었다. 탁자를 부여잡고 대천을 호되게 나무랐다. "네 이놈! 아버지 어머니도 없고, 정도 의리도 없고, 불충하고 불효하고, 은혜를 모르는 놈아, 다 커서 날개가 튼튼하다고 자기 스스로 날아갈 수 있더냐. 도대체 집에서 고생해서 너를 키워 준 은덕 같은 것은 전혀 생각하지도 않지? 부모가 아직 살아 있는데, 너는 네 마음대로 나가 중이다 뭐다 하고, 네 안중에는 부모가 있기는 하냐? 형과 형수도 있기는 하냐? 이제 알겠다. 너는 필시 클수록 골치 아픈 인간이 되고, 사람들의 마음을 아프게 한다는 것을! 이러면 어떻게 자식을 키워 노후를 의탁할 수 있겠는가 말이다. 아들들이 다 출가해서 중이 되어 버리면, 자기 자신은 다른 사람에게 삶을 의탁해야 하니, 우리는 또 누구에게 의지할 수 있단 말이냐…" 하고서는 대성통곡하기 시작했다.

장대천은 급히 잘못을 인정했다. 증우정은 이미 제압이 되어 버린 그를 보고는 장대천의 출가하려는 생각을 철저히 없애 버리려고 그녀가 일찌감치 준비한 비장의 무기를 꺼냈다. 그녀는 대천을 가리키며 엄한 목소리로 말했다. "여덟째야, 내 말 들어봐라. 기왕 지금 너의 잘못을 알게 되었으니, 자 이제 네가 저지른 지난날의 바보 같은 일은 더는 얘기하지 말자. 단 너는 반드시 내가 말하는 한 가지 일을 따라야 한다." 대천은 여전히 땅바닥에 꿇어앉아 있었다. 어머니의 화가 풀리기만 하면, 그는 무엇이든지 할 것이고 뭐든지 따르고 싶었다.

"너 지금 당장 결혼하거라!" 증우정은 큰소리로 말했다. 장대천은 너무 놀랐다. 어머니의 요구는 그의 예상을 크게 빗나간 것이었다. 원래 부모님은

이미 그를 위해 증曾씨 집안의 처녀 하나를 물색해 놓았던 것이다. 나이는 대천에 비해 두 살이 어린 증정용曾正容이란 처녀이다. 용모가 단정하고 피부가 희고 맑으며 온순하고 현덕한 데다 집안일에도 손이 빨라, 대천의 부모님도 매우 좋아하였다.

장대천은 부모님 마음을 다시 상하게 할 수 없어 받아들일 수밖에 없었다. 그러나 그도 두 가지 요구사항을 꺼냈다. 첫째는 모두가 자기의 법명인 "대천"을 인정하여 그의 호로 하고, 지금부터 "대천거사大千居士"로 부른다는 것과 집에서는 불교를 믿는다는 것이었고, 둘째는 결혼 후 상해로 가서 예술을 공부한다는 것이었다. 장대천의 혼사와 둘째 형 장선자의 혼사가 한꺼번에 치러졌는데, 매우 떠들썩하고 손님들이 북적였다.

장대천의 신부 증정용은 내강현성 소서가小西街 사람으로, 청나라 광서 27년1901년에 출생했다. 학문에 소양이 있으며 교양이 있고 사리에 밝았다. 그러나 장대천의 마음에는 사 사촌 누이의 아리따운 모습만이 자리 잡고 있어 신혼의 아내를 뜨뜻미지근하게 대하였다. 신혼이 얼마 지나지 않아, 장대천은 상해로 예술을 배우러 가겠다고 성화를 내었다. 그에게 다시 변고가 생기는 것을 막기 위하여, 특별히 아버지 장회충이 그와 동생 장군수를 데리고 함께 상해로 갔다.

## "석도石濤96전문가" 처음으로 그림 가격을 공시하다

장대천의 일생에 매우 큰 영향을 준 은사 이서청에게 갑자기 뇌출혈이 발병했는데, 치료에 효과를 보지 못하고 1920년 10월 20일에 상해의 자택에서 세상을 떴다. 그때 나이가 겨우 53세였다. 이 비보를 전해 듣고 장대천은 황

망하여 황급히 스승의 집으로 달려갔다. 은사의 자상한 영정을 보니 거의 기절하기 일보 직전이었다. 괴롭고 비통한 가운데 소탈하고 호방하고, 흥미진진하게 이야기하고, 학문이 깊고 태도가 의연하고, 속되지 않고 늘 신선한 스승의 모습이 눈앞에 떠올라 너무나도 괴롭고 비통하여 견딜 수가 없었다.

그 와중에 증농염 선생의 친절한 위로가 낙심하고 있던 대천으로 하여금 기운을 차리게 하였다. 그는 서화 분야에서 성과를 이룩하여 그의 은사 이서청에게 보답하고 위안을 드리겠다고 결심했다. 그는 먼저 이 선생님의 장례를 치르느라 지체된 서예, 회화 등의 과목을 모두 꺼내어 일심전력으로 연습하였다. 그의 관심은 점차 서예에서 가장 좋아하는 회화로 옮겨갔다. 화훼, 산수, 인물은 그가 가장 즐겨 그리는 것이었다. 이 시기에, 자태가 우아하고, 옥처럼 흰 수선화는 그가 가장 좋아하던 소재였다. 그는 자신이 어릴 때부터 연습한 윤곽선으로 수선의 부드럽고 아름다운 자태를 그지없이 아름답고, 남김없이 다 드러나는 방식으로 표현하였다. 송대宋代 유방직劉邦直은 「수선화를 노래하다咏水仙」라는 시를 남겼다.

得水能仙大與奇, 寒香寂寞動冰肌.
仙風道骨97今誰有? 淡掃蛾眉簪一枝.

수선은 한 주전자의 맑은 물만 있으면 아름답게 꽃을 피워 사람들은 "물속의 선녀"라 하네,
그녀는 매화의 뒤를 이어 한겨울에도 혼자 옥과 같은 꽃을 피우니
이런 범속을 초월한 풍격을 백화 중에 어느 것과 비교할 수 있겠는가?
아마도 옅은 화장을 한 여인의 머리에 꽂은 비녀와 비교할 수 있으리.

장대천이 당시 그린 수선화는 금으로 만든 술잔과 옥으로 만든 잔대金盞玉臺 같았고, 자태가 날렵하고, 아름답고, 비범하고, 늘씬하며 은근한 애정이

담겨 있었다. 자태가 백 가지이고, 선에 힘이 있고, 색이 우아하고 고우며, 눈이 부셨다. 그의 그림은 사람들에게 대단한 환영을 받아 상해 바닥을 뒤흔들었다. 사람들은 장대천을 "장수선張水仙"이라고 불렀다. 당연한 이야기지만 장대천은 수선화를 그리는 데 만족하지 않았다. 그의 꿈은 전 방위적인 화가로 유명한 대화가가 되는 것이다.

그림 그리는 것을 배우기 시작하는 사람에 대해 말하자면, 먼저 옛사람들, 특히 역대의 대가를 스승으로 모시고, 옛것을 배우고 옛것을 베껴야 한다. 전해 내려오는 그들의 우수한 작품을 많이 외워 베끼고, 그들의 풍격과 경험, 방법을 분석해야 한다. 그러고 나서 전부 철저히 "내 것으로 만들어" 융합하여 관통시켜야 한다. 옛 그림을 베껴 그리려면 필연코 자신이 옛 그림을 소장해야 한다. 비록 증농염, 이서청 두 분 스승은 자신들이 소장하고 있는 진품을 조금도 아까워하지 않고 장대천이 가져가 베끼도록 하였으나, 이는 어쩔 수 없는 한계가 있었다. 이 선생의 지도하에 장대천은 자기의 고서화를 수집하기 시작했다.

한 번은 이서청 생전의 동향 친구인 한 노화가가 가지고 있던 고대 유명 작가의 서화 한 필을 샀다. 그림을 사는 데는 1,200대양이 필요했는데, 수중에 있는 돈을 다 모아도 겨우 400대양뿐이었다. 그런데 노화가는 급한 일로 곧 강서江西로 돌아가야 해, 날마다 돈을 독촉하였다. 사천 고향에서 보내주는 돈도 늦어져 장대천을 더 낭패스럽게 하였고, 초조하고 속수무책이었다. 후에 증농염이 모르는 척 이 돈을 대신 내주었다. 이번 일을 겪고 나서 장대천은 깊이 깨달은 것이 있었다. 유명한 법서와 전적典籍을 소장하고 싶기는 하지만 식구들의 도움에 기대고 싶지 않았다. 자신은 이미 결혼한 사람인데, 일만 있으면 식구들에게 손을 내미는 것이 정말이지 난감했다. 하지만 그렇다고 다른 방법도 없었다.

그림을 팔아 살아간다는 것은 그다지 현실적이지 못했다. 그때 당시 교류하던 상해의 황빈홍黃賓虹98의 그림 가격도 "부채집이 건당 2원元, 청록쌍관双款은 두 배"에 불과했다. 설사 나중에 조금 올랐어도 6원밖에 되지 않았다. 자신이 비록 서예도 능하고 그림도 잘 그렸지만, 아직 이름이 알려지지 않은 일반인이었다. 작품에 도무지 값을 매길 수 없고, 수많은 수선화 그림을 팔아야 한 폭의 석도의 산수화와 바꿀 수 있다. 즉 한평생 수선을 그려봐야 기껏 석도의 산수화 몇 장과도 바꿀 수 없을 것이었다.

20세기 상해에서는 "석도의 열풍"이 불었다. 장대천은 석도에 대해 너무나도 탄복해 추앙하였다. 석도도 송강현의 명승을 스승으로 모시고 불법을 배웠었다. 이것이 장대천에게 석도에 대해 매우 친밀감을 느끼게 했다. 게다가 그도 승려인 적이 있어서 석도의 그림에 더욱 깊은 이해를 가지게 되었다. 장대천의 두 스승인 증농염과 이서청은 모두 석도, 팔대산인의 그림을 매우 좋아하였는데, 여기에는 그들 청나라 유신의 심리와 정신적으로 의지하는 마음이 은연중에 들어 있는 것이었다. 그래서 상해에서 "석도의 열풍"이 더욱 불타올랐다.

장대천은 늘 석도와 팔대산인의 산수, 연꽃을 모사하였고, 또 언제나 스승에게 가져가 평을 받았다. 두 스승은 언제나 탄복하시면서 "그림이 좋다, 진품이라고 해도 믿겠어."라고 칭찬하셨다. 하루는 장대천이 막 석도의 산수화를 임모臨摹하여 이서청 선생의 감상과 분석, 평을 받고 있었을 때였다. 갑자기 이 선생댁 사람이 와서 고하기를 정程 사장님, 정림생程霖生이 뵙기를 청한다고 하였다. 정림생으로 말하자면 상해 바닥에서 아주 유명한 "부동산 대왕"으로, 그의 부친은 부동산으로 집안을 일으킨 사람이었다. 그는 재산이 어마어마하게 많았다. 죽은 뒤 차남인 정림생이 가산을 물려받아장자는 요절했고, 자식이 하나 더 있었는데 아직 어렸다 크게 투기를 하면서 돈을 벌었다. 부자도 이만

저만한 부자가 아니었다. 상해의 투기판을 거의 좌지우지할 정도였다.

정림생은 비록 저속하기 짝이 없었으나, 굳이 맹상군孟嘗君99을 본받으려고 하였다. 식객을 많이 두었는데, 남을 속이는 하찮은 재주를 가진 사람들 한 무리, 정통이 아닌 선비, 온갖 종류의 사람이 일시에 전부 벌떼처럼 몰려들었다. "정대선인程大善人"의 집안은 어수선하고 혼란스럽고 난장판이었다. 그는 또 담배를 피우는 나지막한 평상을 아주 많이 설치하여, 용모가 준수한 사환들을 배치해 손님들에게 담뱃불을 붙여 주도록 했다. 이런 담배 피우는 손님들은 보기만 해도 죽을 것 같았고, 홀린 듯 취한 듯 넋을 잃고 아무런 구속도 받지 않는 모습들이었다. 그런데 시간이 좀 지나자, 정 사장은 당최 흥미를 잃어버렸다. 비록 맹상군을 자처했지만, 결코 그런 고상한 취미가 없었다. 한 문객이 이때를 틈타 말했다. "시문을 가까이하시고, 골동품이나 고서를 수집해 보시지요. 일찍이 옛사람이 이르기를, '문을 들어서니 칠 냄새가 나는데, 집 안에 고서 책장이 없는' 사람은 벼락부자라고 하였습니다! 설령 집에 재산이 아무리 많아도, 낫 놓고 기역 자도 모르고 집안에 고상한 골동품 하나 없는 자는, 많이 잡아도 기껏해야 성 남쪽의 '심백방沈百万, 당시 상해의 벼락부자' 종류의 사람에 속할 수밖에 없습니다."

정 사장은 이 의견을 받아들인 후, 소문을 내고 거액의 돈을 아끼지 않고 골동품을 대량으로 구매하여 고상함을 채웠다. 결과적으로 정 사장이 거금을 주고 산 소위 하夏, 상商, 주周 시대의 청동기는 백분지 팔구십은 다 가짜였다. 정 사장 집은 이로 인하여 "상해의 낡고 폐기할 청동기 수매창고"라는 별명을 얻었다. 어느 날 그는 마음이 동해, 상해의 명사들을 초청해 그의 소장품을 감상하게 했다. 명사들은 정 사장의 "보배 소장품"을 감상한 뒤, 고개를 가로저으며 탄식하기도 하고, 입을 가리고 웃거나 피해 버렸다. 굳이 말하지 않아도 서로 알고 있어 밝히지 않았고, 말하기가 불편했을 뿐이었다.

정 사장은 장사 경험이 많아 말이나 얼굴 표정만 봐도 속내를 잘 알기 때문에, 사람들의 표정이 이상한 것을 보고는 그가 스스로 상황을 수습하며 말했다. "여러분을 청한 것은 골동품을 감상해 주십사 하는 것이 아니고, 여러분에게 제가 지금부터 유명 화가의 그림, 특별히 고대의 것을 수집하려 한다는 것을 말씀드리려고 한 것입니다. 여러분 중에 가지고 있는 분이 계신다면, 오늘부터 많은 가르침 부탁드립니다." 정림생이 유명한 사람의 글과 그림을 소장한다고 하니, 상해의 서화업계가 갑자기 요동쳤다. 더군다나 상해 기업들도 소문을 따라, 일시에 상해의 상업계, 부호, 유사업계 중에 한 폭의 서화도 없는 자는 "기업 명사"의 대열에 들어갈 수 없게 되었다. 정 사장은 상해의 금융에 이어 예술품 시장까지, 그야말로 바람을 불러 비로 바꾸는 풍운아라고 할 수 있었다.

정림생은 이서청의 명성을 흠모해 이서청이 소장하고 있는 좋은 물건들을 구매하려는 희망을 갖고 이서청이 있는 곳으로 찾아왔다. 갑자기 고개를 들어 장대천이 임모한 석도의 산수화를 보더니 입에 침이 마르도록 칭찬하였다. 다짜고짜 수행원에게 지명하여 그림을 내리게 하더니, 가지고 돌아가 "자세히 감상"해야겠다고 말했다. 그러더니 이서청의 동의 여부도 개의치 않고 바람처럼 사라졌다. 그날로 그는 하인을 보내 은화 700냥을 보내왔다. 이외에도 편지 한 장을 동봉했는데, 편지에는 이렇게 운운하였다. "돌아가서 그 그림을 이리저리 자세히 보니 손에서 놓을 수가 없다. 그러니 '강탈'해야 겠다. 얼마 되지 않으나 700냥을 이 선생께서 받아주시면 감사하겠다."

이서청과 장대천은 참으로 쓴웃음을 짓지 않을 수 없었다. 하지만 이서청은 정 사장의 성격을 잘 알고 있었다. 비록 가짜 그림이라고 드러내 놓고 말하기는 어려웠으나, 또한 부정한 돈을 받을 수는 없었다. 결국에는 직접 700냥의 값이 나가는 한 폭의 진짜 고적故迹을 찾아, 대천을 직접 정씨네 저

택에 보내 이 "양심의 빚"을 갚으려고 하였다.

장대천은 스승의 명을 따라 정씨네 집에 그림을 가져다주러 갔는데, 실은 매우 불쾌했다. 정 사장이 자기가 돈이 많으면 얼마나 많다고, 풍아風雅100에 빌붙기 위해 자기 마음대로 "강탈"을 하다니, 전혀 다른 사람의 생각은 고려하지 않는다고 생각되어 정말 가증스러웠다. 어쨌든 정 사장이 가진 것도 부정하게 모은 것인데, 그 사람의 도리로 그를 다스리면 어떻겠는가. 만약 그의 구리로 된 형편없는 물건으로 나의 풍아를 중개해 줄 수 있다면, 이것이야말로 "하늘을 대신하여 정의를 행한다. 부자의 돈으로 가난을 구제한다."가 아니겠는가? 또한 평상시에 정림생에게 교묘한 수단이나 힘으로 제압을 당하는 사람들에게 망신 주는 것을 보여줄 수 있으니, 어찌 기꺼이 하지 않겠는가?

정씨네 집에 빽빽이 걸려 있는 각종 회화작품을 보니, 대천이 한눈에 봐도 십중팔구가 가짜였다. 정림생은 정대천이 임모한 석도 산수화를 가장 눈에 띄는 곳에 걸어 놓았다. 대천은 아연실색하지 않을 수 없었다. 대천은 스승이 가장 아끼던 소장품인 정판교鄭板橋101의 대나무를 조심스럽게 펼쳐 정 사장에게 보여주었다. 회화에 대해 하나도 아는 것이 없는 정림생은 거들떠도 안 보더니, "저런 종류의 그림은 대나무 빗자루 같네, 저것은 그래 얼마짜리야?"라고 말하고 나서는 말아서 한쪽에 던져 버렸다.

이 선생님이 매우 아끼던 작품이 정림생에게 아무렇게나 취급을 받으니, 장대천은 속이 뒤집어졌다. 그는 정말 더 이상 봐줄 수 없어 분연히 말했다. "정판교는 청나라의 매우 뛰어난 유명 대화가입니다. 그는 '양주팔괴揚州八怪'102의 으뜸으로, 그가 그린 그림 한 폭을 얻은 사람은 지극히 귀중한 보물을 얻은 것과 같다고 했습니다. 정판교가 그의 시 한 수에서 말하기를, '대나무 그림은 대나무를 돈을 주고 사는 것보다 비싸고, 종이의 높이 6척103은 삼

천의 가치가 있다. 내가 그들에게 무슨 말을 하든지 마이동풍이네.'라고 했습니다. 정판교의 그림을 설명하는 것도 매우 가치 있는 것입니다."

장대천이 정판교의 경력과 예술의 풍격, 일화 등의 이야기를 이어가는 것을 들어보니, 속속들이 알고 있고 막힘이 없어 정림생은 매우 놀랐다. 그는 자기도 모르는 사이 눈을 비비며 나이 어린 장대천을 다시 보았다. 당장에 장대천에게 그의 소장품을 봐 달라고 하였다. 대천은 대단히 무시하는 자신의 감정을 숨기고, 장씨 저택의 객실에 있는 수많은 가짜 그림을 밝히기는커녕, 전문가의 품위로 더욱 과장하여 칭찬하였다. 정림생은 구름과 안개를 탄 것마냥 듣고 있더니 매우 흥분하였다. 대천에게 그가 소장한 서예와 그림에 대해 "아무쪼록 가르침을 주십시오"라고 정중하게 청했다.

장대천은 느릿느릿 말했다. "귀댁에서 있는 서화는 모두 우수한 작품입니다. 하지만 양적으로는 많으나, 전문성은 없는 것 같습니다. 제가 보기에는 귀댁이 한 사람의 작품을 전문적으로 수집한다면, 단번에 유명해져 황포강黃浦江104을 뒤흔들 것입니다." 이 말은 그야말로 정림생의 마음의 정곡을 찔렀다. 당시 그는 바로 "부자는 부자일 뿐이고, 권세 있는 자는 권세 있을 뿐, 아직 교양인은 아니다"였다. 바로 "이 교양 있는 중매인을 빌려, 내게 교양을 전수하게 하여, 내 교양을 널리 알리자"고 생각했다.

장대천은 정림생에게 석도의 그림을 전문적으로 소장해서, "석도당石濤堂"을 하나 건립하라고 권했다. 이렇게 하면 아주 빨리 국내외에 이름을 날리게 될 것이라고. 큰일을 하여 공을 세우기를 좋아하는 정 사장은 말을 듣자마자 즉시 거실 중앙에 걸어둘 석도 대형화폭의 긴 족자를 소장하려 했다. 나아가 장대천에게 수고스럽겠지만 수집을 부탁하였다. 장대천은 매우 난처하였으나, 대충 생각하고는 선뜻 응낙하였다. 왜냐하면 그의 마음속에는 이미 확실한 계획이 하나 있었기 때문이었다.

장대천은 집에 돌아온 후, 함을 뒤척이며, 자신이 가지고 있는 명대의 고서화 종이를 한 장 찾아냈다. 길이가 무려 2장丈 4척尺(약 8미터)이나 되었다. 그러고 나서 두문불출하였다. 자신이 소장하고 있는 석도의 진짜 작품을 꺼내었다. 자신이 평소 보아왔던 석도의 그림을 참고하고, 석도 그림의 주제와 화법, 필법, 묵법에 따라, 정성껏 구상하고 계획을 세워 밑그림을 완성했다. 다시 여러 차례의 수정과 자세한 조사를 거치자 흠잡을 데가 없다는 생각이 들었다. 이어 다음 단계의 작업을 진행했다. 그는 큰돈을 주고 시장에서 명나라때의 옛날 묵, 인주, 안료 등을 상등품으로 사서 작품을 만들기 시작했다.

그리하여 문을 닫고 밤이 낮이 되도록, 그가 이미 심사숙고한 밑그림을 명대의 2장 4척짜리 커다란 화선지[105] 위에 올려놓았다. 동시에 화면에도 맞고 또, 순간적으로 떠오르는 영감에 따라 즉흥적으로 높이고 줄이고, 필묵을 더하고 빼고, 색을 더하고 다듬으며, 한 치의 소홀함도 없이 거대한 크기의 "석도" 산수화를 창작해 내었다. 밤낮으로 힘을 다해 묵이 뚝뚝 떨어지고, 힘차고 윤택하면서도 예스럽고 소박함을 담고 약간의 담채淡彩를 칠한 한 폭의 모사摹寫 "석도" 대형 족자가 드디어 완성되었다. 이어서 장대천은 석도의 필적을 모방하여, 석도가 산수화에 써넣은 시구를 따라, "시골에서 적막하고 조용하게 자색 집에 거하고, 구름을 보고 물소리를 듣는 날들이 헛되지 않구나. 지금은 스스로 한가로워졌으니, 청산에서 책 한 권을 누린다."라고 관식款識[106]을 써넣었다. 석도의 서법과 습관대로 그림 위에 그대로 베껴 썼다. 끝으로 장대천은 석도의 인장을 세심하게 가늠하여 밤새 새겼다. 석도가 늘 사용하던 도장 몇 개를 모방하여 새겨 명대의 인주에 찍어 그림 위에 찍었다. 또 청나라의 몇몇 대소장가들의 소장 인장을 모방하여 새겼다. 심지어는 "건륭황제 소장 보물"이라는 네모난 큰 도장까지 새기니 모방이 가히 최고 수준에 이르렀다. 장대천의 정성 어린 조작을 거쳐 한 폭의 기세가 웅장하고, 고고한

당대 제일의, 매우 고가의 "석도 천하제일 대작"으로 탄생하였다.

장대천은 이미 나무랄 데 없는데도 더 훌륭하게 만들기 위해, 스승에게서 배웠던 기예를 모두 쏟아부었다. 그는 그림을 정성껏 표구한 뒤, 이를 볕에 말리고, 비를 내리며 담뱃불에 그을리는 등 "옛날 것처럼 만드는" 까다로운 공정 끝에 겨우 완성하였다.

한편으로 정림성은 사방팔방으로 석도의 제일 큰 그림을 구매한다고 소문을 내었으나 성과가 없었다. 그는 특별히 집사를 장대천 집에 보내어 꼭 자기 집에 왕림하여 그를 위해 대책을 생각해 줄 것을 청하였다. 장대천은 큰 것을 잡으려고 일부러 놓아주듯이, "석도 제일 대작"의 소식에 대하여는 한마디도 하지 않았다. 며칠 후, 그는 서화에 대해 매우 잘 아는 서화 중개인 한 사람에게, 자신이 제작한 "석도대작"을 정림생에게 팔아 달라며 "5,000대양에서 한 푼이 모자라도 팔지 않겠다."고 못을 박았다.

서화 중개인은 자칭 석도의 고향 광서廣西 전주全州에서 온 사람이다. 이 그림은 모 대부호의 대대로 내려오는 보물인데, 갑자기 가세가 기울어 급히 돈이 필요해, 너무나도 마음이 찢어지나, 정 사장이 석도의 그림을 좋아한다는 말을 들었다며, 자기에게 단독으로 정씨저택에 가서 매매를 성사시켜 달라고 부탁했다고 말했다. 정림생은 반복하여 "석도대형화"를 보았다. 필묵이 호쾌하고, 기개가 비범하게 보였다. 중매인이 지금까지 한 말도 신뢰가 가기쁘지 않을 수 없었다. 신발이 닳도록 찾아다녀도 어디에서도 찾을 수 없었던 "석도 천하제일 대작"을 정말로 정림생 자신이 가질 수 있게 된 것으로 생각했다. 그는 중매인이 요구하는 가격에 한마디로 승낙을 하였다. 다만 도인, 즉 이서청의 학생, 장대천이 와서 감정해달라고 요청하였다.

정림생의 요청을 받은 장대천은 그림의 앞을 이리저리 보고 또 보더니, 갑자기 얼굴색이 점점 어두워졌다. 한마디를 내뱉기를, "가짜이기는 하나 좋

습니다!" 그의 말이 떨어지자마자 사람들은 얼떨떨해졌다. 특히 반드시 성사시키겠다고 벼르고 있던 그 중개인은 화가 나서 어안이 벙벙하였다. 장대천은 사람들의 견해는 개의치 않고, 식견을 마음껏 드러내었다. "처음 보았을 때는, 이 그림은 과연 한 폭의 석도 대작입니다. 그러나 자세히 보면, 천하제일 대척자大滌子, 석도의 호 역주라고 불리는 사람이, 이런 식으로 그릴 리가 있겠습니까? 분명히 가짜입니다."

정림생은 큰소리로 웃으며, 과연 대가라고 장대천을 매우 칭찬하였다. 이어서 그 중개인을 가리키며 "나, 정 사장은 집도 크고 사업도 크다. 비록 그깟 5,000대양은 개의치 않으나, 가짜 그림을 사는데 돈을 쓸 수는 없지. 웃어라 황포강아!"라고 했다. 중개인은 잔뜩 화가 나 황망히 그림을 걷어치웠다. 아무리 생각해도 이해할 수 없어 어찌할 바를 몰라 씩씩거리고 가 버렸다.

중개인은 당연히 장씨네에 가서 이번 일을 일으킨 자초지종을 따졌다. 장대천은 조바심 내지 말라며 좋은 말로 그를 달랬다. 그런 다음 정씨 저택에 편지를 보내라고 하였다. 말인즉슨 장대천이 그 대작을 이미 샀다고. 중개인이 다시 정씨저택에 가서 현란한 말솜씨로 그를 부추겼다. 장대천이 4,500대양의 가격으로 석도의 대작을 샀다는 것을 정림생에게 알려주었다. 이를 알고 정림생은 화가 나 죽을 지경이 되었다. 10,000대양을 내서라도 장대천의 수중에서 그 그림을 사고 싶었다. 대천은 다시 중개인을 통해 정림생에게 다음처럼 자신의 뜻을 알려줄 것을 부탁했다. "그날은 사실 그가 잘못 보았고, 훗날 다시 많은 자료를 찾아보니 그 그림은 석도의 진품이 확실하다고 결론을 내렸다고. 그는 자기의 실수로 남의 사업을 망쳐 미안하게 생각한다고. 그저 그 그림이 좋아서이지 절대로 정 사장과 대적하려는 마음이 있는 것은 아니라고."

몇 라운드의 두뇌 작전을 거쳐, 정 사장은 최종적으로 10,000대양의 거

금을 주고 장대천이 정성을 다해 위작한 "석도 천하제일 대작"을 샀다. 그 그림을 자신이 건립한 "석도당"의 제일 잘 보이는 곳에 걸어 놓았다. 그는 전후로 300여 폭의 석도스님의 그림을 소장하게 되었는데, 무려 백분지 칠십이 장대천의 그림이었다. 정 사장의 "석도당"은 상해 바닥을 뒤흔들었다. 모두 가서 감상할 수 있었으나, 유독 장대천만 들어갈 수 없었다.

장대천은 "가짜 석도화"를 팔아서 얻은 돈으로 꽤 많은 석도의 진품을 사서 세심하게 가늠하여 모사하니, 석도의 화풍 화법이 가히 제 손금을 보듯 훤하다고 할 수 있었다. 그리하여 그가 제작한 석도화는 거의 진품과 구별이 어려울 정도였다. 그는 왕왕 석도 그림의 화면을 그대로 따라서 맹목적으로 옮겨 놓지 않고 석도화를 개작하곤 하였다. 수요에 따라 세로 폭을 가로 폭으로 바꾸어 그리거나, 가로 폭 서화를 긴 족자로, 혹은 순수 수묵화를 색채를 조금 칠한 그림으로 바꾸기도 하고, 두 폭이나 여러 폭의 석도화를 합해 하나로 만들기도 하였다. 또는 하나나 여러 폭의 석도화에서 정수만을 선택해 다시 조합하여 하나의 새롭고 더 정치精致한, 완전무결한 화면을 만들었다. 또는 오히려 석도의 원작은 던져 버리고 단지 고서에 기재된 것에 근거하여, 자신이 생각하는 대로, 이후에 석도의 구상, 필묵의 특징을 고려하여 자기 마음대로 창작을 하였다.

장대천이 제작한 "석도화"는 석도의 정신 기질, 필적 특징 등이 녹아 있을 뿐 아니라, 사용하는 종이, 인주, 안료, 묵색 등이 사람에 의한 감정이든 과학적인 감정이든 다 조금의 허점도 찾아내기 어려웠다. 더 흥미로운 것은, 장대천이 제작한 석도화는 정신적인 면모와 필묵의 특징 면에서 볼 때 석도보다 더 석도의 작품 같았다. 석도의 단점과 부족한 부분이 더 뛰어나게 개작되거나 수정되어 석도의 장점이 고양되었다. 장대천의 "석도화"는 항상 진품 석도화보다 더 나았다. 각 방면이 더 아름다워 석도화가 다시 한번 옛것

을 버리고 새것으로 창조되었다고 말할 수 있었다.

장대천의 석도화는 일반인 감정가는 흠을 잡아낼 수 없었을 뿐 아니라, 당시 석도 연구의 양대 권위자였던 황빈홍과 나진옥羅振玉107도 장대천의 "석도화"에 속은 적이 있었다.

황빈홍은 한 폭의 석도 산수화를 가지고 있었는데, 그림의 필이 정교하고 묵이 기묘하여, 장대천이 보고는 너무 좋아 손에서 놓을 수가 없었다. 황빈홍에게 임모를 하게 며칠 빌려달라고 간청하였다. 하지만 유감스럽게도 황 선생은 아끼고 사랑하는 것을 넘겨주려 하지 않았다. 대천은 매우 실망하였으나 어쩔 수가 없었다. 집에 돌아와 그는 자신이 소장하고 있는 석도의 진품을 몇 개 꺼내어, 그중 각 부분을 취해 한 폭의 석도 산수화를 그렸다. 그는 그림을 증농염 선생에게 보내어 가르침을 구했다. 그때 마침 그 그림을 황빈홍이 보았는데 진귀한 보물을 얻은 것 같았다. 석도의 산수화 중에서도 최고의 작품이라고 생각해 증농염에게 반드시 장대천에게 자신에게 팔라고 말해 줄 것을 간청하였다. 그는 나중에 대천에게 빌려주지 않은 석도의 진품을 이 위작과 교환했다. 후에 장대천이 그린 석도화를 황빈호의 석도 진품과 바꾼 일이 상해에 소문이 파다해져 장대천이 "석도 전문가"라는 아름다운 이름이 상해 바닥에 널리 알려지기 시작하였다.

석도 연구가의 또 다른 한 사람은 나진옥이었다. 그는 소장품이 많고, 중국 역대 갑골문, 골동품, 금석, 서화 등의 고자료를 수집하고 정리하였으며, 소장품에 대한 감정 경험이 매우 풍부하였다. 석도의 연구에 대하여는 특히나 정밀하고 철저하였다. 그런데 나진옥과 장대천은 사소한 다툼을 겪은 적이 있었다. 장대천이 이서청 선생을 따라 나진옥의 집에 그림을 감상하러 갔을 때이다. 석도화 한 폭이 가짜임을 알아보고, 가만히 이 선생에게 말했다. 그런데 이를 의도치 않게 나진옥이 듣고 말았다. 그는 벌컥 성을 내며, 장대

천에게 젖내도 아직 가시지 않은 것이 건방지기가 이를 데 없고 교양이 전혀 없다고 크게 야단을 쳤다. 나진옥 자신도 선생과 학생 두 사람을 매우 난처하게 했다고 생각했으나, 어쩔 수 없다고 생각했다. 장대천은 격분하여 이를 갈 정도로 한이 맺혔으나 별도리가 없었다. 스승과 자신을 위하여 원수를 갚고 원한을 풀 생각만 했다.

기회는 장대천에게 넘어갔다. 그는 나진옥이 범띠라는 것을 들어서, 명대의 종이 몇 장을 꺼내 석도의 필법을 사용하여, 정성껏 소형의 "항두화炕頭畵"108를 몇 장 그렸다. 속칭 두방斗方109이라 불리는데, 그 안에 호랑이 그림이 끼워져 있었다. 그는 생각하기를, "이 '석도화'에는 나진옥의 띠가 있으니 반드시 그가 흥미를 느낄 것이다."라고 하였다. 장대천은 일부러 여러 번 되넘겨, 결국에는 흔적을 없애버리고 나진옥이 구매하도록 하였다. 나진옥은 평소와 같이 사람들을 불러 그림을 감상하러 오라고 했다. 역시나 장대천은 부르지 않았지만 자진해서 갔다. 그는 나진옥의 체면을 고려해 그 자리에서 폭로하지는 않고, 좌중이 모두 뿔뿔이 흩어지는 것을 기다린 후에야 가만히 이야기했다. "나 선생님, 제가 보기에는 이 그림은 말입니다, 좀 믿을 수 없을 것 같습니다." 그러자 나진옥은 아마도 너무 부끄러운 나머지 성을 내는 것 같았다. 그러나 그의 말을 믿지 않았다. 장대천은 초벌 그림 몇 장을 모두 가지고 왔는데, 나진옥이 소장한 것과 조금도 오차가 없었다. 그러자 나진옥은 머리끝까지 화가 나 갈팡질팡하며 소리를 질렀다. "꺼져! 썩 꺼져버리거라! 너 이 나쁜 놈, 꺼져! 꺼져!" 장대천은 승리했다. 그러나 다시금 나진옥이 철저히 고통을 호소하게 만들기로 결심했다.

나진옥은 집에 팔대산인이 행서로 쓴 폭이 좁고 긴 족자를 소장하고 있었는데, 늘 함께 짝이 될 석도의 여덟 폭 병풍을 찾았다. 그는 오로지 자기 생각만 하고 다른 상황은 고려하지 않고, '애송이 장대천이 기껏해야 석도의

소품들은 모방할 수 있겠지만, 석도의 대작을 모방한다면 반드시 이 나진옥의 눈을 속일 수 없는 허점이 있을 것이다'라고 여겼다. 후에 일어난 사정은 이러하다. 나진옥이 5,000대양을 주고 석도의 그림 병풍을 샀다. 하늘이 내린 필묵의 인연이라고 생각한 것이었는데, 사실은 장대천이 정성을 다해 모사한 것이었다. 장대천이 산처럼 쌓인 도장, 목탄, 작은 붓과 같은 것들을 나진옥의 면전에 드러냈을 때, 그의 얼굴은 사색이 되었다. 원한, 슬픔과 원망, 증오와 낙담이 눈동자에 가득 찼다. 그는 분명치 않게 투덜거리며 말했다.

"됐다, 됐어… 내가 졌어. 내가… 두 손 들었다. 젊은 세대가 무섭다, 젊은 세대가 무서워! 너 이 물건들 모두 가지고 가라…"

장대천의 가짜 석도화는 앞뒤로 정림생, 황빈홍 등 쟁쟁한 유명 금융대왕, 대소장가, 대감정가를 속인 후에, 그의 이름을 크게 떨치게 하였다. 모두가 어리기 짝이 없는 가짜 석도화의 고수이자 진짜 석도 전문가에게 경탄하지 않을 수 없었다.

1920년대 상해의 금융은 세계적인 금융위기의 영향을 받아 크게 출렁였다. 부동산 대왕 정림생은 투기사업에서 결정적인 실수를 해 전체 사업을 말아먹었다. 그의 "석도당"도 와해 되고, 소장품도 민간으로 뿔뿔이 흩어졌다. 장대천은 그중에서 적지 않은 석도의 진품을 사들였다. 그 시기에 장대천은 금석金石110 명장에게 "대천거사 공양 백석111지일大千居士供養百石之一, 대천거사가 공양하는 100석의 하나. 역주"라는 도장을 하나 새겼다. 당시 그가 소장하고 있던 석도의 진품은 무려 100여 점에 달하였다. 만년에 그는 친구에게 말하기를, 그가 그때까지 석도 작품을 500여 점이나 소장하고 있다고 말해 주었다.

장대천의 모든 일이 순조로이 풀리고 그림 그리는 실력도 최고 수준에 올라 명성이 나날이 높아지던 중, 그가 매우 아끼던 동생 군수가 요절하고, 일평생 일만 하시던 자애로운 부친이 세상을 떠나 그는 큰 충격을 받았다.

1921년 가을 장대천은 동생 장군수를 데리고 내강성으로 돌아가 식구들을 만났다. 둘째 형 장선자는 사천성의 많은 현의 소금 관리를 총괄하고 있었는데, 모든 일을 친히 챙겼다. 그러나 군벌에 의한 정치 혼란으로 장선자의 개혁이 아무런 소용이 없어 속을 끓이고 있었다. 셋째 형 장려성과 넷째 형 장문수는 매일 장사하느라 바빴다. 장대천과 장군수는 몹시 심심하여, 부모님과 말벗하는 것 외에는 그림 그리는 데 몰두하고 글을 써서 갑갑함을 풀었다. 장군수에게는 더욱이 하루가 일 년 같았다. 그 이유는 집에서 자신에게 짝지어 준 약혼녀에 대한 불만 때문이었다. 제멋대로이고, 교양 없고, 용모도 못생긴데다가 배운 것 없는 장離씨 처녀였다. 군수에게는 정말로 그 처자가 "못 생기고, 재능도 없고, 덕도 없는 사람"이어서 마음속으로 '이 장씨 아가씨는 절대 자기의 천생배필이 아니다'라고 여겼다.

장군수는 상해에서 민주사상 교육을 받은 후, 장씨 처녀를 더욱 싫어했다. 어머니가 자기 대신 정혼하는 바람에 어쩔 도리가 없어, 감히 공개적으로 반대 의사를 밝힐 수 없었다. 장씨 처녀의 행동거지에 나중에는 증우정도 매우 분노했다. 아주 사소한 일로 장씨 처녀가 갑자기 죽느니 사느니 소란을 일으켜 어수선하고 뒤숭숭해졌다. 장군수는 그냥 평생 홀아비로 살면 살았지, 그런 여자를 아내로 맞이하고 싶지 않았다. 집안 식구들도 장씨 처녀를 매우 싫어하기는 하였으나, 그녀는 이미 고아였기 때문에 만약 혼사를 물리면 사람들로부터 비난을 들을까 봐 파혼은 하지 못하고 군수와 장씨 처녀의 혼사를 미루기만 하고 있었다. 군수는 상해에 있을 때 출가하고 싶어 하는 마음을 내비친 적이 있었다. 절강성 보타산普陀山에 가서 삭발하고 중이 되려 준비하다가, 장대천이 이런저런 말로 설득하여 돌아왔다.

이번에 내강으로 돌아가 장군수는 당연히 피할 수 있으면 피하고, 아니면 절에 가서 살겠다고 말할 요량이었다. 마침 상해 송강현의 한 승려가 장선

자가 배우자를 잃은 일을 매우 동정하며, 그를 위해 애를 써서 송강에서 혼담을 놓아주었다. 즉 송강의 명망가 집안 양태학楊太學의 여식 양완청楊浣淸이었다. 장군수는 자진해서 둘째 형을 대신해 자신이 예물을 가져다주겠다고 하였다. 마침 넷째 형 장문수도 상해에 상품을 사러 갈 일이 있어 가는 길에 동행하였다. 어찌 알았겠는가, 군수의 이번에 가는 길이 "한번 떠난 황학黃鶴은 다시 돌아오지 않는데"[112]가 되리라는 것을.

장대천이 부모, 형제와 형수, 아내와 함께한 지 어느덧 반년이 흘렀다. 그와 증정용은 결혼한 지 이미 2년이 지났으나, 증정용에게는 아직 아이가 없었다. 장대천의 부모는 손자를 안아보고 싶은 마음이 급해, 두 노인네가 상의해 또 그를 위해 내강에서 첩실을 하나 들였다. 이 둘째 부인의 이름은 황응소黃凝素이다. 내강현 란목만蘭木灣 사람으로, 1907년생인데 장대천보다 8살이 어린, 방년 16세에 시집을 왔다. 생김새가 매우 아리땁고, 청순함이 빼어나며, 사랑스럽고, 자태가 우아하고 매혹적인 미인이었다. 새신부가 어리고 아름답고 온순하고 살가운데다가 대천이 그림 그릴 때 조수 노릇을 하니, 자연히 장대천이 매우 좋아하게 되고 시부모도 더욱 아껴주었다. 이 부인은 "지는 것을 싫어"해서, 얼마 지나지 않아 아이를 가졌다. 당연히 식구들 모두가 대천이 드디어 후사를 본다는 기쁨에 한창 빠져 있을 때였다. 그런데 증농염 선생이 상해에서 급전으로 보낸 편지를 받았다. 불현듯 일종의 불길한 생각이 떠올랐다.

장대천이 밤낮으로 달려 상해에 도착해 증 선생을 뵈니, 슬픔이 가득한 얼굴과 떨리는 목소리로 군수가 이미 세상을 떠났다고 말해 주었다. 대천은 그 말을 들으니 청천벽력 같았다. 부들부들 떨면서 군수의 유서를 펴보았다. 비통하기 그지없고 차마 믿을 수는 없었으나 사실이었다.

장군수는 편지에서 말하기를, "…나는 적狄 누이와 함께 목숨을 끊습니

다. 우리는 각자의 사정이 있고, 각자 자신의 번뇌가 있습니다. 만약 사람들이 혹시 우리가 무슨 옳지 않은 일을 했다고 의심한다면, 그도 상관없습니다. 스스로 해탈을 구하는 것입니다. 아무쪼록 모두 저를 잊으시기를 바랍니다! 나의 유물 십여 상자는 제 여덟째 형 대천에게 전해 주시기 바랍니다…" 장대천은 읽고 나니 하늘과 땅이 빙빙 도는 듯했다. 비록 예감은 있었으나, 절대 생각할 수 없는 이런 큰일이 일어나다니. 그는 허둥지둥 군수의 상자를 열었다. 그 위에는 대천에게 보내는 편지 한 통도 있었다. 그는 급히 편지를 읽어내려갔다.

군수는 편지에서 이렇게 말했다. "이 아우의 맘, 여덟째 형은 알지! 아우가 불효하여 어머니의 명을 따르지 못했어. 자신이 좋아하지 않는 여인과 결혼하러 가야 하니 스스로 목숨을 끊어 벗어나기로 결심했어. 여덟째 형에게 부탁하니, 부디 몸조심하세요. 나를 두 부모님 무덤 앞에 묻어주기 바래요. 효를 다하기 위해…" 증농염은 너무나도 비통하였다. 몸을 지탱할 수 없어 대천을 놔두고 얼굴을 가리고 자리를 떠났다. 그의 모든 학생 중, 그가 가장 아꼈던 제자는 장군수였다. 그는 군수를 문하생으로 생각했을 뿐 아니라, 자신의 친아들과 마찬가지로 아끼고 사랑했다. 증농염이 평소에 서예를 쓸 때, 부인도 옆에서 수발을 들 수 없었는데 오직 군수만이 그 특권을 누렸다. 때문에 군수의 급작스러운 죽음에 장대천 등 혈육과 친척을 제외하고 가장 비통해한 사람은 증 선생이었다.

장대천은 나중에 상해의 일부 친구들에게서 군수의 자살 정황을 알게 되었다. 군수는 지난해 넷째 형 장문수와 함께 송강에 와서 둘째 형 장선자의 예물을 잘 전달한 뒤, 계속 증농염에게 서예를 사사 받았다. 이 기간에 그는 상해 『시보時報』의 저명한 편집인 과공진戈公振의 부인 적문우狄文宇를 알게 되었다. 그녀는 당시 북경대학의 학생으로 군수보다 여덟 살 많았다. 적문우

는 과공진과 같은 고향 사람으로 아름답고 활달하고 사랑스러웠다. 부모님이 독단적으로 열네 살의 어린 나이에 과공진과 결혼시켰다.

"5·4운동"[113]의 새로운 사조는 그녀에게 강한 충격을 주었다. 그녀는 자신의 강제 결혼에 점점 더 불만을 가지게 되었고, 몇 번이나 과공진에게 이혼을 요구하였다. 장군수와 적문우는 서로 알게 된 후 동병상련의 마음이 생겼고, 말이 통하다 보니 후에는 애정도 생겼다. 적문우가 이혼을 강력히 요구하자 과공진은 이에 동의하였다. 그러나 장군수는 여전히 "부모의 명령, 중매인의 말"에 속박되어 있었다. 또한 적문우는 그보다 나이가 여덟 살이나 많았고 이미 아이도 있었다. 만약 정말로 적문우를 아내로 맞으면, 필연코 장씨네 집에 큰 풍파가 일어날 것이었다. 원래 효자로 소문난 장군수는 절대로 감히 부모의 명령을 어기고 그 길로 도망갈 수는 없었다.

그는 결국 적문우와 죽을 듯이 싸우고 나서 다시 자유를 얻었다. 그러나 자신이 사랑하는 사람과 함께할 수 없게 되자 하루 종일 눈물로 얼굴을 적셨다. 앞길이 막막하여 너무나 절망스러웠다. 이후에 장군수는 상해에 돌아왔고, 적문우는 그를 보내주려고 왔다가 매우 상심한 두 사람은 진저리나는 인생에 대한 생각이 같아 배를 타고 가던 중에 갑자기 함께 바다에 몸을 던졌으니… 누가 두 사람이 그렇게 될 줄 알았겠는가.

장대천은 마음속의 비통함을 억누르고, 특별히 상해의 오송구吳淞口로 가서 제사 물품들을 사고, 몇 명의 스님을 불러 백사장에서 동생을 위해 한 차례 예불을 드렸다. 경을 몇 권을 읊고, 죽은 사람의 영혼을 제도하여 혈육의 정을 표하였다. 그렇지만 이러나저러나 열째 동생이 죽었다는 것을 부모님께 어떻게 말씀드린단 말인가? 부모님은 이제 연로하신데, 어찌 그 나이에 자식을 앞세운 충격을 이겨내실 수 있겠는가? '부모를 속이자.' 장대천은 부모를 속일 수 있을 만큼 속이기로 결심했다. 그는 편지를 써서 식구들에게

알렸다. 군수가 그림 그리기를 좋아하여 최근에 이미 프랑스로 유학을 가버렸다. 부모님께서 의심하지 않도록, 그는 군수의 필적을 모방하여 집에 편지한 장을 썼다. "받기 아주 어려운 장학금을 받아 출국하게 되었고, 시간이 긴박해 부모님께 미처 말씀드리지 못했다. 두 분의 양해를 바란다. 자기는 프랑스에 도착해서 잘 지낼 수 있으니, 부모님은 안심하시라"는 내용이었다. 또 덧붙이기를, "프랑스는 짧으면 5년, 길면 10년인데, 지금으로서는 어떻게 될지 모르겠다. 부모님께 간곡히 부탁하니 장씨 아가씨와의 혼사는 파혼해 달라. 그녀에게 가능한 빨리 다른 사람을 찾아 주어 인생의 대사를 그르치지 않게 해 주시기를 청한다."고 했다.

오래지 않아, 대천은 부모님이 보내온 편지를 받았다. 부모님에게는 군수가 출국하여 유학을 할 수 있어서 매우 기쁘고 위안이 되었다. 시간이 긴박해서 집에 물어보지 않은 것도 탓하지 않았다. 단지 그에게 몸조심하고, 빨리 학업을 마치고 돌아오라는 등의 소식을 전해왔다. 부모님이 속으신 것을 보니 장대천은 좌불안석으로 마음을 놓을 수가 없었다. 그렇게 시간이 흘렀다. 장대천은 군수의 필적과 화법을 모방하여 편지 한 통을 썼다. 아울러 유럽에 있는 친구에게 부탁하여 프랑스에서 내강으로 보내게 했다. 장대천의 효심과 일 처리가 주도면밀하여 이 일은 오랫동안 계속되었다. 그들은 제일 귀여워한 막둥이 군수가 그들보다 일찌감치 먼저 세상을 떠났다는 것을 장회충과 증우정은 그들이 잇따라 세상을 떠날 때까지 몰랐다.

장씨네에 최근 몇 년간 몇 가지 일이 있었다. 첫째는 셋째 장려성과 다른 사람이 공동으로 복성興星기선주식유한공사를 설립했다. 회사는 호북 의창에 중요한 업무기지가 있었고, 장려성은 의창공사의 책임자를 맡아 막 부임을 했다. 둘째는 장선자의 후처인 양완청 여사가 나이도 적지 않고 혼기가 이미 다 찼다. 양씨네 집에서는 딸이 멀리 사천까지 시집가는 것을 차마 볼

수 없었다. 장선자에게 상해 송강에 와서 결혼하는 것이 좋겠다는 것이었다. 장씨네 집에서는 서로 의논한 후 그들의 요구에 동의하였다. 넷째 장문수는 늘 해외 출장을 다녀 내강에 돌아오는 일이 매우 적었고, 여덟째 장대천 역시 상해로 돌아가야 했다. 이렇게 형제가 다 외부로 나가야 해서, 연로한 부모님만이 내강에 남아 사실 것을 생각하니, 모두 안심이 되지 않았다. 그리하여 온 가족이 상의하여 차라리 온 가족이 상해 송강으로 이사하는 것이 낫겠다고 결정했다.

1923년 초, 장씨네 모든 가족은 멀고 고생스러운 여정을 거쳐 마침내 상해 부근의 송강부松江府 화정현華亭縣, 현재 상해 송강구에 도착했다. 장선자의 장인 양태학의 도움으로, 장씨네는 화정현 마로교馬路橋 서쪽에 몇 칸짜리 집을 빌려 정착하게 되었다. 그해 설날, 장선자와 양완청은 혼례를 올렸다. 결혼식은 떠들썩하고 경사스러웠다. 장선자는 새색시가 용모도 단정하고, 성정도 온화하고, 책도 많이 읽고, 사리도 분명하여 매우 좋아하였다. 부부가 서로 아끼고 사랑하는 것은 두말할 필요가 없었다.

그해 4월, 장대천의 후처인 황응소가 아들을 낳았는데, 이름을 심량心亮이라고 지었다. 대천의 장자로 모두가 기뻐하였다. 장대천은 처음으로 아버지가 되니 기쁨과 동시에 책임감으로 어깨가 무거웠다. 마땅히 자신에게 집안을 먹여 살려야 할 책임이 있었다. 이리저리 생각해 보아도, 자신의 유일한 능력은 그림을 그리는 것밖에 없으니, 회화를 발전시켜야만 생계를 꾸려나갈 수 있을 것이었다.

장대천의 꽃을 주제로 한 공필화는 채색이 아름답고, 윤택이 있고, 윤곽선이 힘차고, 민첩하고, 유창하며, 자태가 뛰어나고, 독보적이어서 상해에서 사람들이 "장수선"이라고 불렀다. 그의 인물화는 형체와 정신에 일체감이 있게 살아 있는 듯 구현하고, 섬세하고, 정교하였다. 그의 산수화와 옛 그림

을 모사하는 방면에서는 석도가 중심이 되었다. 팔대, 홍인, 곤잔 등 선현들과 청·명대의 필사본, 연대를 거슬러 올라가 송·원의 대가들의 것을 전부 받아들였다. 광범위한 자료를 인용하여 증명하고, 이것들이 녹아들어 점차 하나의 체계가 되어 갔다. 의경意境114이 높고 멀고, 필묵도 고아하고 수수하면서도 고풍스럽고, 기초가 매우 깊고 탄탄해, "오늘날의 석도"라고 불리는 영광을 안았다.

1924년 봄, 장대천은 당시 전업 화가들의 관례에 따라 스승 증농염을 청해 자신의 글과 그림을 파는 윤격潤格, 가격대을 써 달라고 요청하여 상해의 한 신문에 등재하였다. 장대천은 비록 이미 정식으로 이름을 걸고 그림을 팔고 있었으나, 당시 상해에는 서화가가 너무 많았고, 명가도 전문가도 많았다. 장대천은 젊어서 말이 서지 않았고, 명성과 영향 범위도 매우 제한되어 있었다. 더군다나 당시 서화 작품의 시장가격이 전반적으로 지나치게 낮았다. 화단의 원로인 황빈홍의 그림조차도 "척尺당 6원"에 불과하였다. 이 때문에 장대천은 그림을 판 소득만으로 가족을 부양할 수가 없었다. 다행히도 장씨네 사업이 번창하여, 장대천이 가족을 부양하기 위해 밖에 나가 돈을 벌 필요는 없었다. 그래서 그는 그림을 판다고 이름을 내걸고, 정식으로 직업 화가로 등단했다.

장대천이 등단한 그 시기에, 둘째 형 장선자는 직계 군벌 조곤曹錕, 1923년에 뇌물 등을 써서 중화민국 총통으로 피선되었다의 전근 명령을 받고, 북경에 가서 총통부 자문 겸 재정부 등 요직을 맡았다. 그러나 성격이 올곧은 장선자는 조곤이 뇌물로 얻은 "총통부"에 들어가려 하지 않았고, 곧바로 고사하고 따르지 않았다. 조곤은 다시 명을 바꾸어 장선자에게 "국무원 자문관" 직함을 주었다. 실제로는 산동과 하남 순열사巡閱使115 겸 고문 업무였다. 부인 양완청을 데리고 곧바로 부임할 수밖에 없었다. 북경에 올라가 둘러보고, 견문을 좀 넓히는

것도 좋겠다고 생각했다.

　그런데 장선자 부부가 북경에 도착한 지 며칠도 지나지 않아, 송강 화정현에서 급전을 보내왔다. 아버지가 위독하니 속히 돌아오라는 것이었다. 장선자 부부는 깜짝 놀라 급히 되돌아왔다.

　이미 육십이 넘은 장회충은 일이 있으면 몸소 해야 직성이 풀리는 사람이라, 집안에 줄줄이 생긴 대사를 그가 전부 하나하나 신경 써서 처리하였다. 집안 식구들을 거느리고 내강에서 송강으로 이사 왔고, 집을 구하고 설을 쇠고, 동네 사람들에게 인사하고, 가족을 잘 안착시켰다. 여기다가 서둘러 선자의 혼사를 마무리 지었고, 대천이의 아이를 낳은 일까지 정신없이 바빴다. 또한 선자는 북경으로 전근 가는 일도, 아버지의 조언을 구했다. "팔로는 허벅 다리를 비틀지 못한다"[116] 하며, 조곤과 반목하면 필연코 화가 가족에 미치게 될까 두렵다고 하였다.

　그뿐 아니라 아들이 높은 벼슬을 하니, 지역에서 장 노인을 존중하여 식사초대나 방문초대를 자주 하니 이에 응하느라 진이 빠질 지경이었다. 한 연회에서 오래 묵힌 술을 몇 잔 마셨는데, 음식이 조금 느끼한데다가 봄 날씨가 갑자기 추워져 조금 지나 갑자기 구토와 설사를 하였다. 증우정과 아들, 며느리는 너무 조급하여, 즉시 의원에게 가서 약을 지어 왔다. 그러나 별 방도가 없어 병세가 나날이 심각해졌다. 증우정은 그제야 울면서 장대천에게 큰아들 장선자에게 급전을 보내 속히 돌아오라고 하였다.

　장선자, 장려성, 장문수, 장대천과 며느리들이 모두 아버지의 병상을 지키며, 초조하고 근심스러운 나날을 보냈다. 장대천은 아버지에게 인삼탕을 한 그릇 드렸다. 장회충은 한 모금 마시자 정신이 좀 나아지는 듯했다. 그는 힘겹게 버티며, 자식들에게 말했다. "내가 너희들을 낳고, 예전에 너희들에게 가르치기를… 너희들 시서예의詩書禮儀는 다음과 같다… 어떻게 인간이 되

는지의 도리이다. 너희는 반드시 명심하여라, 꼭 하나는 해야 한다… 덕행이 고상한 사람은, 절대로 소인 같은 멸시받을 행동은 하지 말아라! 이것은 무엇보다 중요하다! 지금은 살아가는 이치가 복잡하지. 나는 다만 자손들에게 원한다. 충忠! 남을 충직하게 대하여라. 차라리 노동을 하고, 장사를 하고, 농사를 짓고, 밭을 갈고, 농사를 지으며 학문을 하는 것이 좀 청빈하더라도, 그렇게 자신을 지켜라… 지조操守, 몸도 깨끗하여야 하고 행동도 깨끗하여야 한다… 지와 덕을 숭상해라. 절대로 남들에게… 우리 장, 장씨 집안을 뒤에서 욕하게 해서는 안 된다. 이것이 무엇보다 좋은 것이야! 너희들 모두… 모두 잊지 않겠지?"

네 아들과 며느리들은 모두 아버지의 병상에 가지런히 꿇어앉아 얼굴 가득 눈물을 흘리면서 아버지가 임종 중에 하는 훈계를 귀담아들었다. 그들은 애써 슬픔을 억눌렀다. 장회충의 눈빛은 아직 무언가를 찾고 있는 듯했다. 그는 헐떡거리며, 아주 작은 소리를 냈다. "열째는? 어쩐 일로 군수가 안 보이느냐… 돌아왔느냐?"

증우정은 대천에게 어찌된 영문이냐고 역성을 냈다. 그러더니 슬픔을 참고 상냥한 얼굴로 남편에게 말했다. "영감, 여덟째가 이미 전보를 쳤어요. 아마 하루 이틀 사이에 돌아올 거예요. 열째가 곧 돌아오니 꼭 기다려야지요!" 장대천도 허둥대며 이미 전보를 쳤다고 맞장구를 쳤다. 장회충은 힘없이 머리를 저으며, 비록 실망스러웠지만 여전히 만족하고 행복이 감도는 미소를 띠고, 한없는 아쉬움을 가진 얼굴로 방안의 모든 사람을 차례차례 돌아보고는 천천히 눈을 감았다. 1924년 4월 29일, 성실하고 소박한 노인 장회충은 결국 과로로 말미암아, 송강부 화정현 마로교의 서쪽에 있는 집에서 세상과 작별을 고했다.

1922년과 1924년에, 장대천은 사랑하는 동생과 자상한 아버지를 연이

어 잃었다. 비통하고 쓰라린 마음은 이루 말할 수가 없었다. 가족을 잃는 이런 충격은 그에게 있어서는 여태껏 겪어보지 못한 일이었다. 그는 더욱더 자기 어깨 위의 막중한 책임감을 느꼈다.

# 남장북부<sup>南張北溥</sup>, 경화<sup>京華117</sup>에서의 풍류

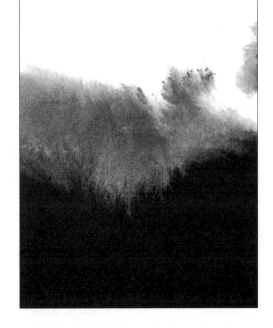

# 처음 참가한 추영회秋英會에서 단번에 사람을 놀라게 하다

부친 장회충이 세상을 뜬 후에, 집안 전체는 여전히 비통함에 깊이 잠겨 있었다. 장례를 마치고, 장려성은 의창으로 돌아갔고, 장문수도 외지로 갔다. 장대천도 상해로 가야 해서 집에는 모친 증우정과 아낙네들, 아이들만 남게 되었다. 장선자는 노모를 보살피고 아버지의 관 곁에서 밤을 지새우기 위해 곧바로 상부에 휴가를 고하고 송강에 머물렀다.

상해의 가을은 풍경이 쾌적하고 게가 살찌고 국화가 노랗게 물드는 계절로, 이때가 바로 내로라하는 문인과 선비들이 함께 모이는 때이다. 사람들이 많이 모이는 회합 중에 가장 유명하고 가장 성대하며, 영향력이 있는 모임으로 꼽는 것은 호북사람 조반피趙半皮 노 선생이 주최하는 "추영회秋英會"였다. 추영회의 주요 회원은 모두 당대 상해 예술계의 최고 인물들로, 오창석吳昌碩[118]·증농염·황빈홍·진산립陳三立·심정식沈曾植·왕일정王一亭 등이 있었다. 장선자도 호랑이 그림으로 국내외에 이름을 날리면서 그도 또한 "추영회"의 회원이 되었다.

주최자인 조반피 노선생은 장선자에게 서예와 회화에 능한 동생이 있다는 말을 듣고, 장선자에게 이번에 열리는 추영회에 꼭 데리고 참가해달라고 신신당부하였다. 그해 추영회는 상해에서 가장 유명한 반송원半淞園에서 거행되었다. 반송원에 처음 와본 장대천은 모든 것이 신기하였다. 반송원에 소장품이 풍부하고, 경치도 아름답고 고상하고 우아하다는 느낌이 들었다. 갑자기 사람 사이에 떠들썩한 소리가 나더니, 거의 모든 사람들이 자리에서 일어났다. 보아하니 상해 서화계의 대선배들인, 오창석·증농염·황빈홍·왕일정 등 일행이, 주최자인 조반피 선생과 반송원의 주인인 육백홍陸伯鴻의 안내를 받으며 화원에 도착한 것이다.

장대천은 서둘러 증농염 선생에게 가서 인사드렸다. 그는 즉시 장선자와 대천 형제 둘을 오창석 등에게 소개시켰다. "어르신, 이 사람은 호랑이를 제일 잘 그린다는 장선자 선생인데, 아시지요? 이 사람은 그의 동생인 내 제자 장대천인데, 추영회는 처음이지요. 이 학생을 어리다고 생각하지 마세요. 그의 서화와 전각 실력이 모두 대단하고 능력이 뛰어납니다." 오창석도 석도 스님, 팔대산인 등의 작품을 좋아한다고, 이전에 이서청이 말한 것을 들은 적이 있다며, 자기의 학생 장대천도 어려서부터 회화를 배우고, 석도의 그림을 임모하고 팔대산인에 대해 공부를 많이 하였다고 소개했다. 이렇게 하여 장대천은 꽤 깊은 인상을 남겼다.

추영회에서 국화를 감상하고 게를 맛보고, 그림을 그리고 시를 썼다. 붓을 들어 그림을 그리고 재능을 마음껏 드러내는 것이, 풍아한 모임의 회원들의 주요 목적이었다. 또한 다른 사람의 시, 글, 그림을 보고 배울 수 있는 좋은 기회이기도 했다. 참가한 사람들이 비교적 많아서 대작을 가끔 그리는데, 왕왕 "편집 작품"이었다. 많은 사람 중 상대편이 한 부분을 그리고 또 자신이 다른 부분을 그리면, 이 사람이 몇 획씩, 저 사람이 몇 구절씩을 써냄으로써 작품 하나가 완성되는 것이다. 보기에는 가볍고 자연스러운 듯하지만, 실제로는 자신의 진짜 실력을 보여주어야 한다. 이 장면 전체는 마치 엄격한 대중 앞의 "시험" 같은 것이다.

안절부절하던 장대천은 둘째 형과 증농염 선생의 격려하에 용기를 얻어, 한 탁자 앞으로 가서, 솜씨를 한번 시험해 보려고 준비했다. 그 잠깐 사이에, 몇 개의 탁자 앞으로 저 어린 녀석의 기예는 도대체 어느 정도인지 보려는 흥이 난 사람들로 가득 찼다. 장대천이 그의 "특기"인 팔대산인의 연꽃을 모방하는 것과 가장 자신만만한 수선화는 일부러 뽐내지 않고, 탁자 앞에 놓여 있는 국화의 꽃가지가 흔들리고 있는 모습을 묘사하였다. 그림은 형세가

무지개 같고, 노을빛이 휘감아 돌고, 비단같이 찬란하고, 눈이 부셨다. 그림의 오른쪽 상단의 귀퉁이에 당대 시인 원진元稹119의 「국화」에서 한 행을 인용해 썼다. '꽃 중에서 국화를 유독 아끼는 것이 아니네, 이 꽃이 다 피고 나면 다시 볼 꽃이 없어서 그렇지!' 뚜렷하게 주제를 부각하였고, 그림의 의경意境과도 아주 잘 어울렸다. 장대천의 작품이 완성되자마자 많은 사람들이 갈채를 보냈다.

장대천은 그림에 대한 흥취가 크게 일었다. 끊임없이 그렸다. 그는 붓으로 그리는 화초, 인물, 산수, 새, 풀벌레, 짐승, 옛날 그림을 모방하는 것 모두 다 정통했다. 그림의 주제와 맞는 시사詩詞는 임의로 끌어온 것 같았으나, 심오하고 속되지 않고 미묘한 운치가 있고, 한 구절 한 구절이 주옥 같았다.

처음으로 추영회에 참가하여 재능을 막 드러낸 장대천은 남다른 시·서·화 실력으로 화단을 뒤흔들었다. 사람들이 "와" 하며 찬탄하고 있을 때, 오창석과 증우염 선생도 왔다. 장대천의 그림 솜씨를 보니 오창석도 손이 근질근질했다. 그는 웃으며, "장 아우, 우리 함께 한 폭 그려 보는 것이 어떠한가?"라고 말했다. 장대천은 겸손하게 붓을 내려놓고 가르침을 청하였다. 얼마 지나지 않아 오창석의 붓끝에는 한 줄기 자색 등나무와 포도가 나타났다. 영롱하고 투명한 포도의 선명하고 요염한 빛이 한 방울씩 뚝뚝 떨어질 듯하고, 포도 위의 자색 등나무는 바람에 흔들리는 듯, 나풀나풀 춤추는 듯하였다. 화면에 붓을 치는 것이 노련하고 발랄하며, 구도가 독특하고, 대단히 풍치 있고 멋들어졌다.

오창석은 그림을 끝내고 나서 매우 만족하여, 장대천에게 계속 그리라는 뜻을 표시하였다. 대천은 오 선생의 그림을 자세히 살펴보고는, 화단 태두의 정교하고 뛰어나게 아름다운 필묵에 진심에서 우러나오는 탄복을 했다. 그런데 이는 오창석이 자기도 모르게 장대천에게 하나의 어려운 과제를 낸

것이다. 이 작품은 오 선생이 전체적인 구도를 완성하여, 이미 완벽한 한 폭의 작품이 되었다. 장대천이 무엇이라도 그림에 덧붙이면, 자칫하여 전체 화면의 구상이 깨질 수 있을 것이었다. 장대천은 자기도 모르게 중얼거리기 시작했다. 불현듯 꽃 중에 나풀나풀 날고 있는 나비가 그에게 영감을 주었다. 그는 당황하지 않고 침착하게 오창석이 그린 포도 주변에 오르락내리락 날아다니며 꿀 따기가 한창인 벌을 몇 마리 그려 넣었다. 자태는 각각이고, 생명력이 넘쳐흐르고, 생동감 있게 날아다니는, 자연의 정취와 생활의 숨결이 짙게 배어 있었다.

장대천의 재기는 오창석을 너무나도 기쁘게 했을 뿐 아니라, 주위의 관중들도 더욱 큰소리로 극구 칭찬하였다. 이어서 오창석은 증농염에게도 그림 위에 글을 써 줄 것을 청하였다. 증농염은 차마 거절할 수 없어, 선뜻 붓을 들어 빈자리에 시 한 수를 지었다. 그러고 나서 긴 발문을 하나 더해, 이 그림이 창작된 모든 과정을 상세히 기록해 놓았다.

처음으로 추영회에 참가한 장대천은 생각지 않게 이름 높은 오창석과 함께 그림을 그려, 능력을 한껏 드러내었다. 이번 "추영회"에서, 장대천과 청년 시인 사옥잠謝玉岑, 청년 화가 정만청鄭曼靑 세 사람은 최고의 환영을 받았다. 다음 날 상해의 여러 신문에 소식이 실렸다. 오창석 등의 말을 인용하여, "우리 시의 청년 화가 장대천은 상해 예술계를 이을 수재로, 그야말로 시·서·화·인 만능이다. 장씨는 어제 추영회에 모습을 나타내자, 바로 두각을 나타내 사람들을 놀라게 하였다. 참석자 모두의 갈채를 받았고, 여러 방면의 찬양과 대단한 주목을 받았다. 오창석, 증농염 등 허다한 문화예술계의 선배 명사들은 흥미진진하게 모두 그와 함께 작품을 그렸는데, 비할 데 없이 정교하고 매혹적이었다. 오 선생은 장대천 군에 대해 '전도가 창창하다'고 말했다. 그 모임의 개최자인 반송원의 주인 육백홍씨가 뜻밖에 그 훌륭한 작품을 얻

고는 기뻐서 어쩔 줄을 몰랐다. 회의에 참석한 인사들 역시 많은 수확을 얻었다. 어제의 추영회는 우리 시의 문화예술계의 또 하나의 큰 회합인데, 마치 장대천 군의 '단독 발표회' 같았다. 모임은 다채로움을 띠었고, 훌륭한 것이 많아 이루 다 헤아릴 수 없고, 기억할 만한 것이 매우 많았다!" 추영회에서 사람들을 놀라게 한 장대천의 명성은 삽시간에 상해에 두루 퍼졌다.

## 미인 지기知己를 만나고, 처음으로 전시회를 개최하다

추영회의 성공이 장대천의 지명도를 매우 높여 주었을 뿐 아니라, 증농염, 장선자 등의 추천과 소개로 상해 서화계의 많은 명사와 친구들을 사귀게 되었다. 그는 "강남의 재인" 사옥잠, 청년 화가 정만청과 막역한 사이가 되었다. 특히 사옥잠과는 "혈육의 생사를 넘나드는데 어찌 서로 체면을 차릴 수 있겠는가?" 하는 사이로 발전했다. 화가 이조한李祖韓의 여동생, 모두 "상해의 재녀滬上才女"라고 불리는 이추군李秋君과 교류하게 되는데, 이는 그의 전 생애에 더할 수 없는 영향을 주게 된다.

이추군은 상해에서 이름난 규수로 상해의 명문 귀족 이씨 집안 출신이다. 이씨 집안은 집안도 대단하고 가업도 크며, 선박 사업에 진출하였고, 부동산, 금융업 및 목축업을 개척하였다. 상해에서 유력한 지위와 재산이 있는 부유한 집안이다. 이추군의 부친 이미장李薇庄은 천성이 호쾌하고 가산이 어마어마하며 혁명에 마음이 기울어 있었다. 큰아버지 이운서李云書는 유명한 신사로, 여러 개의 공사公司를 조직하였고, 다섯째 숙부 이정오李征五는 정치에 열심히 참가하여 동맹회의의 초기 회원이었다.

장대천과 이추군이 서로 알게 되며, 이추군의 다섯째 숙부 이정오와도

인연이 닿았다. 이정오는 장대천의 스승인 청도인淸道人, 이서청의 호 역주과 자주 왕래하였으며, 장대천의 회화 기예의 모든 것을 잘 알고 있었다. 한 번은 그가 매입한 서화 가운데 석도의 작품이 있어, 장대천을 집으로 청해 석도의 작품을 봐 달라고 하였다. 대천이 약속대로 다음 날 이정오의 저택에 가서 그림을 감정하게 되었다. 이때 이정오의 조카인 이조한과 질녀인 이추군을 마주치게 되었는데, 이정오의 소개로 서로 사귀게 되었다.

이씨 형제 중 오빠인 이조한은 짙은 눈썹과 부리부리한 눈에, 호쾌하고 털털하며 옷차림이 화려하고 고상하였다. 은연중에 지혜로움이 드러났다. 부동산과 개인 금융업을 경영하고 있으나, 서화를 매우 좋아하고 그림도 잘 그려 서화계의 적지 않은 친구들과 교제하고 있었다. 이추군은 아름답고 고상하고 우아하였다. 그녀의 피부는 하얗고 이목구비가 수려하고 오이씨같이 갸름한 얼굴 위에는 생기발랄한 큰 눈이 박혀 있었다. 재기와 영리함이 뿜어져 나왔다. 몸에 딱 맞는 치파오는 그녀의 단아함과 늘씬한 몸매를 더욱 돋보이게 하였다.

이추군은 그림을 아주 잘 그리는 여자였다. 어린 시절부터 교육을 잘 받아 시와 글, 서화의 수준이 모두 높았고 재능이 넘쳤다. 집 밖으로 한 발짝도 나가지 않는 규방의 규수들과는 달리 그녀는 적극적으로 사회활동에 참여하고, 소탈하고 자연스러우며 도량이 넓고 대범하였다. 그러나 그녀의 재능과 언행에 대해 보통 사람들은 마음에 들어 하지 않았다. 그녀는 청초의 명가 운남전惲南田120의 수묵담채에 대하여 특별한 관심을 가지고 있었다. 그녀는 자신의 그림의 이름을 "구상관甌湘館"이라고 지었는데, 운남전의 "구향관甌香館"과 딱 한 자가 차이가 나고, 자신의 별명도 "구상관 주인"이었다. 이추군과 장대천은 같은 해에 태어났고, 장대천보다 넉 달 아래였다.

장대천이 석도의 회화에 대해 말하고 논하는데 사리가 매우 밝고 확실하

고 훤하고, 언사가 속되지 않고, 학문에 깊이가 있었다. 촌티가 줄줄 나는 그의 옷차림과는 판이했다. 이씨 형제는 장대천이 바로 "추영회" 후에 나타난 그 수재라는 것을 알게 되어, 모두 매우 놀라고 기뻐하며 일찍이 만나지 못한 것을 한탄하였다. 장대천이 상해에 혼자 살고 있다는 것을 알고는 이씨 형제자매는 열렬히 이씨 저택에 머물라고 초청하였다. 그들의 간절하고 진정 어린 눈빛을 보고, 그는 흔쾌히 승낙했다. 이씨네 저택으로 가는 길에 장대천은 유머스럽게 말했다. "이 형님, 셋째 아가씨, 저는 오늘 본래 숙부님 그림 보는 것을 도와주러 갔는데, 생각지도 못하게 당신들을 만났네요. 더욱 생각지도 못한 건 이 사람을 이사 오라고 하는 겁니다. 보아하니, 부처님 말씀이 모두 맞는 모양입니다. 우리는 정말로 '인연이 있는' 것 같습니다!"

이씨네 저택으로 이사를 간 후, 장대천과 이추군은 매일같이 시를 이야기하고 그림을 논하고, 함께 회화기법에 대해 심도 있는 토론을 하였다. 이추군의 회화 수준은 장대천의 지도 덕분에 빨리 발전했다. 산수는 송대 동원董源121과 명대 서화가 동기창董其昌122의 화법을 따랐다. 풍격은 장대천과 아주 비슷했는데, 고졸하고 섬세하고 품위 있어 그 장점이 더욱 돋보였다. 그녀의 사녀화仕女畵는 더욱 단정하고 수려하였고, 화훼는 말쑥하고 멋스럽고 의기양양하였다. 이추군은 매일매일 장대천과 함께하였고, 함께 그림을 그리고, 수다를 떨고, 시와 사를 담론하고 서화를 논하고 현재 상황과 포부에 대한 이야기를 나누었다. 늘 미처 이야기하지 못한 화제가 있었고, 서로 마음이 맞아 일찍이 만나지 못한 것을 한탄하며 그림자처럼 따라다녔다.

이추군은 장대천의 먹는 것과 거처를 보살피며 매우 세밀하게 모든 것을 챙겼다. 그녀는 또 장대천을 위해 집안에 넓고 밝은 화실도 만들었다. 이추군이 장대천을 흠모하는 마음과 살뜰한 보살핌은 이씨네 집안사람들 모두의 눈에 띄었다. 이추군의 부친 이미장이 하루는 이씨 남매와 장대천에게 특

별히 상의할 것이 있다며 서재로 불렀다. 이미장은 친히 혼담을 꺼냈다. 그때 장대천에게 부인과 첩이 있다는 것을 알고 이미장, 이조한, 이추군은 실망의 빛을 감추지 못했다. 그러나 현실을 대면할 수밖에 없었다.

그 이후에도 장대천은 여전히 이씨 저택에 머물렀고, 이추군은 한결같이 그에게 잘 대해주었다. 흡사 "어진 아내"의 도리를 다하는 것 같았다. 그러나 그들 사이에는, 설령 그들 두 사람만 있을 때에도, 절대 조금도 본분을 잊지 않았다. 심지어 그들 두 사람은 실례가 되는 농담도 하지 않았다. 이추군은 장대천에게 무한한 관심과 친절, 애정과 보호로 대하고, 장대천은 이추군에게 진심에서 우러나오는 존중과 감사함으로 대하였다.

그들은 "남녀 간에 정은 있으나, 예의 경계를 넘지 않는다"는 그런 종류의 사이였다. 남녀 간에 서로 아끼며 사랑하고, 손님을 대하듯 공손하고, 순수하면서도 타오르는 플라토닉 사랑을 했다. 얼음처럼 맑고 옥처럼 고결하고, 또한 물처럼 부드러운 정은 사람을 깊이 감동시켰다. 또한 그들의 이런 관계는 각자 생을 마감할 때까지 반세기가 넘도록 쭉 이어졌다. 이추군의 눈에 장대천은 그녀가 죽을 때까지 뜨겁게 사랑하고, 오랫동안 서로 의지하며 지낸 "마음속의 낭군"이었다. 그 이후 그녀는 죽을 때까지 결혼을 하지 않았다. 마음속에 한 정토淨土를 힘들게 품고, 그녀의 한평생 중 유일한 연인을 사랑했다. 한편 장대천에게 이추군은 마음속으로 끝없이 감사하고, 매우 존중하고 그지없이 사랑하는 "정신적인 동반자"였다. 기나긴 세월 동안 우의는 닳지도 않았고, 고향을 떠났으나 이별도 없었고, 서로의 정을 갈라놓지도 못했다.

이추군은 장대천의 예술과 생활에서 줄곧 매우 중요한 위치를 차지했다. 장대천이 훗날 공개적으로 문하생을 받을 때, 그의 화실이 이추군의 집에 있지는 않았으나, 이추군이 장대천을 대신하여 장대천을 누구를 제자로

받을 것인지 결정할 수 있었다. 장대천이 상해에 없을 때는 그녀가 장대천을 대신해 명함을 받기도 하였다. 또한 문하생들에게 이마를 땅에 조아리며 하는 큰절을 받았다. 이추군에게 절하기만 하면, 그 학생은 다 해결되었다! 그러나 이추군이 누렸던 이런 보통이 아닌 영예로운 "특권"은 장대천이 한평생 취했던 몇 명의 부인 중 한 명도 누리지 못했던 일이다.

그런데 바로 1925년, 장씨 집안의 사업에 큰 타격을 주는 일이 생긴다. 장씨네가 대주주인 복성선박공사가 불행히도 전쟁 중인 군함을 들이받은 것이다. 배에 있던 화물이 모두 장강에 떨어지고, 많은 사상자가 나서 손실이 막대하였다. 제일 큰일은 바로 그 군함이 사천에 도사리고 있던, 세력이 가장 막강한 귀주貴州 군벌 원조명袁組銘이 소유한 것이었다. 배에 타고 있던 병사들이 전몰하였고, 선박이 운반 중이던 압류한 사염私鹽이 모두 침몰되어 없어져 버렸다. 선박은 훼손되고 사람도 죽었다. 원조명은 즉시 대규모로 회사에 군대를 파견했다. 기세등등하게 복흥福興에 있는 선박공사에 쳐들어 와 무력을 사용해 장씨네 소유의 대부분의 재산을 "차압"하였고, 장씨네는 저당을 잡혀 그 채무를 배상하였다.

넷째 형 장문수는 사업을 하다가 잘 아는 사람의 꾐에 빠졌다. 큰 사기를 당해 손해가 만금에 달했다. 또 그가 담당한 장씨 농장이 개업한 지 얼마 되지 않아 주방에서 불이 났다. 화가 주택에까지 미쳤고, 모든 가옥과 여러 해 동안 비축한 것이 전부 화재로 소실되었다. 장려성의 복성해운공사 사건 이후, 공사의 본사가 있는 중경에서는 동업자 몇 명이 회사가 매우 어려운 상황에 빠진 것을 보고, 일부는 문제를 근본적으로 해결하려고 했으나, 일부는 이 기회를 이용해 중간에서 사욕을 채웠다. 이런 내우외환으로 회사의 부채는 날이 갈수록 커갔다. 그러나 자금 회전도 안 되고 부채는 쌓여만 가니, 파산을 선포하지 않을 수 없었다.

짧은 기간 안에 장씨네에서 일어난 심각한 경제적인 타격을 가장 심하게 받은 사람은 장대천이었다. 집에서 다시는 예전과 같이 무한정으로 그의 그림 그리는 비용을 대 줄 수 없었고, 장대천의 둘째 부인인 황응소가 둘째 아들 심지心智를 낳았기 때문이다. 마침 집안의 수입이 중단되고, 장대천의 작은집도 입이 하나 더 늘어, 갑자기 생활의 압박이 잔혹하게 닥쳐와 그를 시름에 겹게 하였다.

이리저리 생각해 보니 그는 한 사람의 직업화가였다. 믿을 것이라곤 수중의 붓을 의지해 사람들에게 미를 제공해 향유하게 하는 것이었다. 이 길에 의지해 밥을 바꾸어 먹어야 했다.

不煉金丹不坐禪, 不爲商賈不耕田.
閒來就寫靑山賣, 不使人間造孽錢![123]
도사처럼 불로장생을 위해 금단을 다듬지 않고 승려처럼 참선하지 않으며,
장사도 하지 않고, 밭도 갈지 않겠다.
한가할 때 그림을 그려 팔지,
부정하게 생긴 돈은 쓰지 않는다!

"전시회를 열어 그림을 판 돈으로 가족을 먹여 살려야겠다." 이것이 바로 장대천의 계획이었다. 그는 이 생각을 이조한, 이추군 남매에게 한번 말해 보았다. 이조한이 먼저 위로하며 말하기를, "우리 상해에서 가장 유명한 대화가 오창석을 보자, 그가 한 시에서 말하기를, '글씨를 팔 때 나는 역시 붓끝이 뭉뚝하다, 겨우 하루 세끼 죽을 먹는다. 먹을 한 되 먹고는 배를 불리지 못하고, 완적阮籍[124]을 위해 곤궁한 것이 부끄러워 하염없이 운다.' 비록 자조적인 맛이 나지만, 그림을 팔아 먹고산다는 것이 얼마나 고달픈지 말해 주지. 그리고 너의 스승 이서청의 상황을 네가 나보다 더 잘 알고 있으니, 나야 더 말할 필

요도 없지. 대천아, 네가 편하게 습관이 된 것, 이 돈 쓰는 것 말이야, 씀씀이가 대단히 시원시원하잖아, 너 앞으로 그런 고생을 어찌 감당하겠니?"

장대천은 웃으며 말했다. "나 장대천을 못 믿는다는 건가! 내가 어디 한번 해 보겠어! 나는 내 손에 있는 붓으로, 우리 중국예술의 지위를 위하여 겨루어 볼 테야! 중국 예술가의 지위를 위하여 승부를 겨루어 보겠어! 진작부터 바꾸어 버려야 할 이런 국면을 뒤집어 버리겠어!" 이추군은 장대천의 격앙된 목소리에 크게 고무되어 큰소리를 높이 외쳤고, 이조한도 이에 전염되어 한목소리로 대천이 그림을 그려 판매하는 것에 찬성하였다.

이씨 저택에서 한 달여에 걸쳐 마음을 다해 창작 작업을 하여, 장대천은 매우 신속히 100점의 작품을 완성하였음을 선포하였다. 그는 호당 가격을 정하지 않고, 일률적으로 작품 당 대양 20원으로 정하였다. 아울러 논쟁을 피하기 위하여 100점의 작품에 순서대로 번호를 매겨, 구매자가 어떤 작품인지 알 수 있게 한 후, 제비뽑기로 결정하게 하여 그림이 크든 작든 전부 운에 맡겼다. 모든 것이 다 준비되었다. 1925년 가을, 《장대천 화전》이 고색창연한 상해 영파寧波향우회 회관에서 정식으로 개막하였다.

이번이 비록 장대천에게는 화가 일생의 첫 번째 화전이었지만, 추영회의 성공에 이어 그는 100점의 그림들을 특별히 전심을 다해 그렸다. 참신하고 우아하면서도 서민적이었다. 이씨 형제도 선전을 매우 잘하였다. 판매방식도 새롭고 재미있어, 수많은 인사가 와서 관람하고 그림을 샀다. 전시회는 공전의 히트를 쳤다. 상해 서화계의 명사 오창석, 증농염, 황빈홍, 왕일정, 사옥잠, 정만청, 우호범吳湖帆, 왕아첨汪亞尖 등 화가와 수집가, 신문과 방송기자 등 모두 "박수갈채"를 보냈다. 이번 전시회는 열띠고 비상한 결과를 낳았다. 며칠도 안 되어 전시회에 출품된 100점의 작품이 완판되었다. 상해의 대형 신문사들도 구름같이 모여들어 장대천의 첫 전시회가 거대한 성공을 거두었

다고 앞다퉈 보도했다.

한 신문은 보도하기를, "본지 소식: 본토 화가 장대천 군은 최근 영파향우회 회관에서 개인전을 열고 있다. 출품된 작품은 백 점에 달하는데, 아름다운 옥이 눈앞에 가득한 듯하고, 훌륭한 것이 이루 다 헤아릴 수가 없다. 연일 관람객과 구매자가 방문해 매우 활기를 띠고 있다. 상해 화단의 명사 오창석, 증농염, 황빈홍 등 명사들도 흔쾌히 왕림하여 감상하였고, 장씨의 작품을 칭찬해 마지않았다. 특히 구매처가 제일 난리였는데, 이번 전시회 작품은 일률적으로 정가가 작품당 20원이고, 작품을 건네줄 때 제비뽑기를 하기 때문에 자못 익살스러웠다. 어떤 사람이 20원으로 제비뽑기를 해서 큰 폭의 채색 산수족자 한 점을 얻었는데, 기뻐 어쩔 줄을 몰랐다. 다시 20원을 내고 공필 화훼 그림 한 점을 뽑았는데, 수려하고 아름다웠다. 그 구매자는 매우 가치가 있는 것이라 아주 기뻐하며 자리를 떴다. 이에 수많은 관람객과 화가들이 본인들도 해 보고 싶어 안달했다. 전시회를 주최한 사람에 따르면, 현재 출품된 100점은 이미 완판되었는데, 여전히 그림을 사고 싶은 많은 사람이, 여전히 떠나기 아쉬워하며 그 자리를 맴돌고 있다고 한다…"

이번 전시회에 장대천 본인은 출석하지 않았다. 전시회가 성공적으로 끝난 후, 그는 친구들과 함께 식당에서 축하연을 열었는데, 장대천은 그제서야 속내를 털어놓았다. 그는 "무서워서" 가지 않았다며, "세 가지 무서워하는 것"이 있다고 덧붙였다. 첫째는 전시회에서 가격을 정하는 것이었다. 즉, 고기를 파는 것과 같이 가격을 붙여 파는 것 같다는 것이다. 그리고 만약에 자신이 현장에서 초대한 손님을 맞으면, 실제로는 자신이 손님을 끌어들이려는 것 같아 역겨울 것 같았다고 했다. 두 번째로 두려운 것은 사람들과 대면할 때 그를 치켜세우는 것이었다. 만약 그들이 그의 그림을 치켜세우면, 부득이 겸손하게 인사말이라도 해야 하는데, 자신은 말재주가 없어 그런 겉치레

말을 못 한다고 했다. 그런데 만일 그렇게 하지 않으면 사람들이 자신을 거만하다고 할까 두려웠다. 셋째로 두려운 것은 자신이 그 자리에 있으면 다른 사람들이 그의 체면을 너무 고려해, 그림 그린 것이 형편없어도 감히 제대로 이야기할 수 없다는 것이었다. "내가 그 자리에 없으면, 다른 사람도 개의치 않고 이야기할 수 있다. 눈에 들지 않으면, 속을 드러내고, 시원스럽게 욕하고, 계속해서 흉보고, 마음 놓고 실컷 흉볼 수 있다."

　　말 그대로 장대천은 첫 번째 전시회를 개최한 이후 그의 전시회가 국내에서 거행되었을 때는 언제나 일체 현장에 나타나지 않았다. 오랜 시일이 지나, 이는 장대천 전시회 관례의 하나가 되었다.

## 경성京城의 "군영회郡英會"

첫 번째 전시회의 성공으로 장대천의 지명도는 더욱더 높아졌다. 뿐만 아니라, 그에게 대양 2,000원의 풍성한 이윤을 가져다주었다. 이 외에도 그는 많은 예약을 받았고, 이로 인해 생각보다 큰 수익을 얻었다. 그 정도의 돈은 당시에 전 가족이 상당한 기간 동안 넉넉히 쓸 수 있는 것이었다.

　　전시회 이후 연회가 대단히 많아지고 마음도 느긋해지자 장대천은 시간이 나면 늘 고민했다. 만약 걸음을 멈추고 앞으로 나아가지 않는다면, 아무리 재산이 많아도 놀고먹으면 다 사라질 것이 분명했다. 부단히 자기 발전을 도모해야만 그와 전 가족의 "먹는 문제"가 해결될 것이고, 자신의 예술이 생명력을 얻을 수 있을 것이었다.

　　당시 서화 예술계는 중국전통의 서화예술이 여전히 압도적으로 일방적인 우세를 점하며, "경파京派"와 "해파海派"로 나누어져 있었다. 해파는 상해 회

화계를 지칭하며, 경파는 북경을 중심으로 하는 북방화파를 지칭한다. "해파"는 비교적 외부의 영향을 많이 받았고, 낡은 규범과 관습을 지속적으로 탈피한 풍격으로, 예술작품이 신선하고 활달하였다. 한편 "경파"는 웅장하고, 화려하고, 온화하면서도 귀한 티가 나고, 중후하고, 평온하며, 필묵이 간결하였다. 그러나 옛것을 중시하고, 묵의 규범을 준수하며, 예술작품이 비교적 보수적인 색채를 나타낸다. 장대천은 자연스럽게 문화고도인 북경으로 마음이 향했다. 아울러 지방 한곳에서만 이름을 날리는 것도 만족스럽지 않았다. 비록 그가 이미 상해에서 이름을 조금 날리기는 했어도, 천년고도 북경과 전국적으로는 아직 무명의 졸개일 뿐이었다. 그리하여 그는 행장을 차려 혼자 경성에 도착해, 친구 화가인 왕진생汪愼生의 집에 머무르게 된다.

장대천이 경성에 온 것은 이번이 두 번째인데, 처음은 둘째 형 장선자가 북경에 근무하고 있을 때였다. 그때 장대천은 형과 북경 시가지와 명승고적을 둘러보았다. 장대천은 류리창琉璃廠에서 옛 그림을 고르고 북경의 서화계 친구들과 교류한 것이 가장 그리웠고 잊을 수가 없었다. 그는 이번 북경행에서 먼저 북방화파의 허와 실을 이해하고 향후 "신천지"를 잘 경험하고 단련하여, 북경화단에서 "천하를 석권하겠다"는 생각이었다. 그다음으로는 명승고적을 감상하고, 그림으로 친구들과 교류하고 장점은 살리고 단점은 보충하며 상호수준을 높이는 것이었다. 또 하나는 지난번 형과 류리창에서 《석도산수화첩》 진품을 한 권을 보았었는데, 그때는 수중에 돈이 부족했다. 그들은 마음이 쓰렸지만, 어쩔 수 없이 손에서 내려 놓아야 했다. 장대천은 상해에 돌아온 후에도, 그 화첩을 잊지 못하고 아침저녁으로 생각했었다. 그는 이번에 북경에 와서 반드시 그 좋아하는 석도화첩을 사서 돌아가겠다고 결심했다.

친구 왕진생을 대동하고 장대천은 신이 나서 류리창의 그 골동품상으로

향했다. 그런데 상점 이름이 다 바뀌어 그 석도화첩은 완전히 사라져 버리고 말았다. 이에 장대천은 크게 실망하여 한탄하고 괴로워할 수밖에 없었다. 그는 《석도산수화첩》과 눈앞에 있는 좋은 기회를 절대 놓치고 싶지 않았다. 그리하여 왕진생은 그를 데리고 몇 시간에 걸쳐 류리창의 양쪽에 길게 늘어서 있는 수백 개의 골동품점을 돌아보았다. 역시 그 화첩은 찾을 수가 없어 꿈속에서 그리는 석도화첩이 되고 말았다.

사람들이 "마음에 심은 꽃은 꽃을 피우지 않는데, 무심코 심은 수양버들은 자라서 그늘을 만드는구나."라고 말하듯, 비록 이번에 특별히 북경에 와서 석도화첩을 찾지는 못했는데, 수년 후에 상해 집에서 쉬고 있을 때, 소주蘇州의 한 서화 중개상이 생각지도 못하게 그의 집에 바로 그 화첩을 팔러 왔다. 결국 700냥을 주고 거래가 성사되어 장대천은 정말로 기쁘기 한량없었다.

왕진생은 장대천의 낙담한 마음을 어루만져 주려고 그에게 북경의 많은 서화계 친구들을 소개해 주었다. 장대천에게 처음 소개해 준 사람은 "중국회화학연구회中國畵學硏究會"의 회장 주조상周肇祥이었다. 북경의 유명화가가 거의 다 이 학회의 회원이었다. 요망부姚茫父, 부증상傅增湘, 반령고潘齡皐, 소방준蕭方駿, 진반정陳半丁, 서연손徐燕蓀, 소겸중蕭謙中, 왕설도汪雪濤, 서북정徐北汀 등과 같은 많은 회원이 있었다. 당시 "중국회화연구회"는 매월 3일, 8일에 중산공원中山公園에 있는 회의장에서 비가 오나 눈이 오나 정기 모임을 개최했다. 이번 회차도 관례대로 집회가 이루어져, 주조상은 특별히 장대천을 참가하도록 초청했다.

중산공원에서 거행된 집회에서 연구회의 회원이 반 이상이 참석했는데, 소위 북경화단의 "군영회郡英會"인 셈이다. 집회가 시작된 지 얼마 안 되어, 주조상은 북경 서화계의 서화가들에게 정중히 장대천과 그의 예술을 소개하였다. 그러나 대다수의 서화가들은 이를 주회장이 외지에서 온 화가에 대한 한갓 "관례적인 칭찬"과 "틀에 박힌 문장"이라고 생각했다. 다들 듣는 둥 마는

둥, 인사치레만 간략히 하고 지나갔다. 회의 상에서 유명화가 진반정이 자칭 석도의 정교하고 아름다운 화첩 하나를 수집했다고 하였다. 심지어 폭 하나하나가 다 심오하고, 필이 정교하며 묵이 아름답기 그지없다며, 세상에 비할 것이 없다고 말하였다. 사람들에게 자기 집에 와서 그림을 감상하고 술이나 한잔 하자고 초청하는 것이었다. 말하는 가운데 장대천을 저 애송이라고 비웃는 말을 몇 번 내비쳤다. 장대천은 갑자기 진반정에게 석도화첩이 있다는 이야기를 듣고 너무 기뻐서, 곧바로 진반정에게 자기도 가서 보고 싶다고 이야기했다.

석도를 열렬히 좋아하는 마음에서, 또 혹시나 진반정이 소장한 화첩이 바로 자신이 여기저기서 찾던 그 책일 수도 있겠다 싶었다. 흥분과 격한 감정을 억누를 수 없어, 일찌감치 진반정 집에 도착했다. 남보다 먼저 자신에게 좀 보여 달라고 진반정에게 사정하였으나, 그는 이에 응하지 않았다. 그는 장대천을 혼자 객실에 두고 가버려 어쩔 수가 없었다. 장대천은 너무 황당했지만 기왕 온 김에 마음을 편히 가지자 하고, 진반정 집의 큰 객실에서 덩그러니 혼자 기다릴 수밖에 없었다. 하루가 일 년 같았다.

오래지 않아 사람들이 도착했고, 이들을 기다리던 진반정은 보배처럼 여기는 석도화첩을 가지고 와서 펼쳐 보였다. 장대천은 사람의 무리를 비집고 겨우 한 번 볼 수 있었다. 보자마자 별것 아니라 마뜩잖았고 매우 실망스러웠다. 진반정이 의기양양하고 우쭐대며 말하는 것을 듣고만 있었다. "보세요, 봐. 이 대척자석도의 호 역주의 수필手筆125은 정말 하늘 높이 우뚝 솟아 있는 것 같습니다! 그 필묵의 방향은, 정말 힘이 강건하고, 기세가 드높고, 웅건하고 자유자재이고, 호방하기가 이를 데 없고, 특출나게 시원스럽습니다. 한마디로 그림의 명수라, 같은 시대의 다른 작가들이 필적할 수 없지요. 이 늙은이가 운이 좋아, 이런 진귀한 보물을 얻었으니, 평생의 소원을 이루었네요! 하하!" 주위

사람들도 모두 맞장구를 쳤다.

　진반정의 이런 득의양양하게 비비 꼬인 정신 상태와 사람들 얼굴에 나타난 부러움과 아첨하는 미소를 보고 장대천은 진반정이 자신에게 한 차가운 조소와 신랄한 풍자가 생각났다. 그는 갑자기 성이 나서는 돌연 큰소리로 한마디 했다. "됐어요, 됐어, 보지 말아요, 뭐 볼 것이 있어! 원래 한나절은 걸어 놓아야지, 어쨌든 이 책자는 내가 잘 압니다!"

　장대천의 말이 우레와 같이 사람들 속에서 폭발했다. 사람들은 놀라서 모두 의혹이 담긴 눈초리로 그를 바라보았다. 진반정은 공부하고 있던 사천말로 경멸하는 어조로 말했다. "네가 알아? 네가 무얼 안다고 그러는가?" 진반정이 잘 흉내 낸 쌍관어雙關語126는 사람들을 박장대소하게 했다. 젊고 기세등등한 장대천은 대중 앞에서 이런 종류의 비웃음을 당하고도 굴하지 않고 말했다. "그렇습니다. 소생이 재능이 없고, 또 나이가 어려 배운 것도 일천해 무엇인지 알지 못합니다. 그러나 하나는 알고 있지요. 그것은 저 책자 바로 아래에 그린 것입니다!" 장대천이 이 말을 하자, 좌중의 모든 사람들이 더욱 놀라 어리벙벙해 쥐 죽은 듯 조용해졌다.

　자기의 말을 검증하기 위해 장대천은 화첩 페이지 전부의 내용을 한 페이지 한 페이지 줄줄 외웠다. 또한 그림의 서명, 시와 사, 발문, 그림 위에 몇 개의 인장이 있는지, 그 인장의 내용과 형태까지 모두 하나부터 열까지 상세하게 외웠다. 장대천이 외우는 것을 다 듣기도 전에, 진반정은 이미 식은땀을 흘렸고, 안경이 콧등에서 흘러내려 부서졌다. 객실에는 적막이 흐르고, 손님들도 가지각색의 표정을 지으며 어찌할 바를 몰랐다. 저명한 화가 겸 작가 우비창于非廠이 가만히 장대천의 소매를 잡아끌며 빨리 도망치라고 눈치를 주었다. 왕진생의 집에 도착한 후, 사정을 소상히 왕진생에게 고하니, 왕은 장대천이 진짜와 혼동하게 하는 능력이 기쁘기는 하였으나, 또 한편으로는

식겁을 했다. 장대천이 큰 사고를 쳤다고 생각했다. 그에게 빨리 남방으로 돌아가라고 권하며, 모두가 잠잠해질 때까지 기다리면 다시 가서 그를 도와 원만히 수습하겠다고 하였다.

그다음 날, 장대천은 슬그머니 상해로 돌아가, 그의 북경행은 황급히 끝났다. 그러나 처음 예상했던 것과 다르게, 이번 "진반정 사건"으로 장대천은 북경 예술계에서의 명성이 점점 더 높아졌다. 거의 모든 사람이 저명한 노화가 겸 감정가 진반정이, 뜻밖에도 상해에서 처음 온 애송이 청년 장대천의 손에 넘어졌다는 것을 알게 되었다. 훗날 북경의 소장가들이 석도, 팔대산인의 작품을 구매할 때는, 우선 장대천의 소행이 아닌지그가 그린 것은 아닌지. 역주 명확하게 해야 했다. 나중에 진반정, 주조상, 진보침陳寶琛, 우비창, 부증상, 제백석齊白石127 등 북경의 저명한 화가 모두가 다음과 같이 칭찬해 마지않았다.

"대천은 손목에 귀신이 있는 것처럼 옛 그림을 모사한다! 청등靑藤, 백양白陽, 석도, 팔대, 홍인, 노련老蓮, 동심冬心, 신라각가新羅各家를 모사하는 것 모두 확실히 진짜와 가짜를 구별할 수 없다. 특히 석도의 작품을 모방하는 것에는 최고로 인정받고 있다. 필묵의 신운神韻128뿐 아니라, 석도의 진품과 똑같고 제자題字 인장, 인주, 종이의 질이 모두 흡사하고 흠잡을 데 없이 완전무결하다…"

그와 진반정 노인의 "껄끄러움"은 어떻게 되었을까? 왕진생 등의 노력으로 두 사람은 악수하고 화해하여 사이가 좋아졌으며 나아가 좋은 친구가 되었다.

## 형제가 함께 "대풍당大風堂"을 세우다

장대천의 명성이 하루가 다르게 높아짐에 따라, 그는 마침내 경쟁이 치열한 상해에 뿌리를 내리고 직업화가의 대열에 비집고 들어갔다. 그는 계속 이추군의 집에 머무르고 있었다. 그의 어머니 증우정은 넷째 형 장문수가 자신이 직접 운영하는 안휘安徽 랑계郞溪에 있는 농장으로 모시고 가서, 송강의 집에는 장대천의 처와 아이들만 남았다. 그는 가족과 따로 살며 양쪽을 분주히 왔다 갔다 하니, 매우 불편했다. 결국 그는 상해 서문로西門路 서성리西成里 169호에 집 한 채를 빌려, 처와 자식들을 상해로 이사시켜 살게 하였다.

상해의 장대천은 혼자서 북경의 관직에 있는 둘째 형 장선자를 늘 그리워했다. 무엇보다도 둘째 형이 상해로 와서 자기와 함께 예술 사업에 종사할 수 있기를 희망했다. 장대천은 장선자에게 수없이 편지를 보내, 더 이상 관직 나부랭이는 하지 말고 빨리 상해로 돌아오라고 권했다. 장선자는 간사한 이리떼들이 서로 의기투합하고 있는 관리사회를 매우 혐오하고 있었다. 또한 그는 서로 속고 속이며 뇌물을 챙기는 부패에 진저리가 났다. 별다른 방법이 없어 항상 하늘을 보고 탄식을 했고, 이에 더해 늙으신 어머니와 형제들이 그리웠다. 장대천이 편지로 재촉을 하니, 단호히 맡은 자리를 다 사직해 버리고, 처와 아이들을 데리고 의연히 남쪽으로 돌아왔다.

당시는 시국이 매우 불안정하였다. 십리양장의 상해에 의외로 납치범이 횡횡했다. 장선자처럼 고관을 했던 사람은 자연히 납치범의 "주요 표적"이 되었다. 비록 장선자가 청렴한 관리라 해도 누가 그것을 믿겠으며, 특히 납치범은 당연히 장선자가 돈과 금은보화를 가지고 상해로 돌아왔을 것이라 여길 것이었다.

전 가족의 안전을 위하여 장선자는 특별히 자신이 북방에 있을 때 알던

포包 선생이란 분을 상해로 초청해 자기 집에 머물게 하며 신변 보호를 맡겼다. 이와 동시에 장대천과 집안의 남자 조카들에게도 포 선생에게 무술을 배우도록 했다. 첫째는 신체를 단련하기 위해서이고, 다음은 호신용이 목적이었다. 장선자 자신이 몸소 모범을 보이며 앞장섰다. 포 선생의 열심과 성의를 다한 지도와 장대천의 총명함과 노력으로, 그의 무술 실력이 크게 발전했다. 포 선생이 상해를 떠나 북경으로 돌아갈 즈음에, 장대천은 이미 실력이 상당하여 너덧 사람은 거뜬히 해치울 수 있었다. 그는 팔 힘이 대단해서 사람을 쉽게 쓰러뜨릴 수 있었고, 특히 그의 경공輕功129은 대단했다. 비록 동작이 아주 날쌔지는 않았으나, 친구들이 항상 놀라지 않을 수 없었다. 따라서 많은 친구들이 우스갯소리로 그를 "국술대사國術大師"라고 불렀다.

장선자가 상해로 돌아온 후, 장대천과 마찬가지로 서예와 그림을 파는 전업 화가가 되었다. 서화계의 오래된 규범에 따라, 그들은 전문적인 화실이 필요하였다. 게다가 사람들이 널리 알 수 있게 그들의 화실 이름을 지어야 했다. 장대천은 백석당百石堂, 대연재大硯齋, 몽음각夢吟閣, 적소재寂笑齋 등 자기 화실의 이름은 이미 지어 놓았다. 그러나 이 이름을 두 형제의 화실 이름으로 쓰자니 스스로도 적당하지 않다고 생각했다. 명실상부한 화실 이름 하나를 짓기 위해, 두 형제는 오랜 시간 심사숙고하였으나 내내 정하지 못하였다.

훗날 두 사람이 서로 약속하지는 않았으나 동시에 벽에 걸려 있는 명대 저명 화가 장대풍張大風130이 그린 《제갈131무후상諸葛武侯像》에 시선을 두게 되었다. 그 시원스러운 풍모에 위풍당당한 기개를 더해 득의양양하고 출중한 모습으로 구현하였다. 두 사람의 눈빛에 갑자기 흥분과 기쁨이 나타났다. 장선자가 갑자기 맹렬히 박수를 치기 시작했다. "하하 아우야, 우리 화실의 이름이 이미 오래전부터 화실 안에 있었던 것이 아니냐? 정말 우리를 몹시 애타게 하였구나!" 이에 장대천은 손뼉을 치며 "형님! 정말이네요. 화실 이름이

실제로 우리 눈앞에 있었네요. 우리가 지금껏 찾느라고 난리를 쳤는데, 어쩐지 여태 찾지 못하더라니!"

두 형제는 각자 화실 이름을 써 보자고 이야기했다. 순식간에 두 사람 모두 써냈다. 서로 바꾸어 보고 잠시 멍하더니 이내 웃기 시작했다. 알고 보니, 두 사람이 다 "대풍당大風堂" 세 글자를 쓴 것이다. 역시 골육지정이라 영이 서로 예민하게 반응한 것이다. "대풍당"은 명대 화가 장대풍의 뜻을 참고하고 따른 것뿐 아니라, 한나라 고조 유방劉邦의 「대풍가大風歌」132라는 시의 뜻을 따르기도 한 것이다.

> 大風起兮雲飛揚,
> 威加海內兮歸故鄉,
> 安得猛士兮守四方!

> 큰 바람 휘몰아치니 구름이 용솟음치는구나
> 천하를 평정하여 비단옷을 입고 고향에 돌아왔네
> 어떻게 해야 용맹한 장수를 얻어 나라를 위해 사방을 진멸할 수 있을까!

핵심을 찌르고 의미심장하며 뛰어나다.

장대천은 곧 큰 종이를 몇 장 찾아, 붓을 들어 행서와 해서로 "대풍당"이라고 써냈다. 글씨는 높낮이와 구부러짐이 조화롭고, 웅건하고 힘이 있으며, 의기양양하였다. 장선자도 계속해서 좋다고 칭찬하였다. 장대천은 사람을 불러 금빛 찬란히 빛나는 편액을 만들었다. 지인들이 보고는 이름도 좋고 서예도 좋다고 한없이 손뼉 치며 칭찬하였다. 두 형제 모두 흡족했다.

## 황산黃山을 개척하고 길을 만들다

장대천의 스승 이서청은 진즉에 그에게 여러 차례 말한 적이 있다. "황산黃山의 구름을 보고, 태산泰山의 해를 바라보는 것은 삶에 있어 정말 통쾌한 일이다!" 또한 장대천이 숭배하는 석도도 늘 《석도화상화어록石濤和尙畵語錄》133에 쓰기를: "나에게 한 획이 있어, 산천의 정신과 형상을 관통할 수 있다. 산천을 사사하고, 산천을 대신해서 말하고, 산천을 모방하여 다시 만들고, 내가 산천에서 다시 태어난다. 기이한 봉우리를 전부 찾아 초고草稿를 그리고, 산천과 내 정신이 만나 그리하여 결국에는 대척자大滌子, 석도의 호. 역주로 돌아간다!" 장대천은 이에 상당히 감동했고, 본으로 만들기를 갈망했다. 더군다나, 옛 선인을 공부하는 과정에서 명 말과 청 초의 중국 산수화 화파 중에 "황산파黃山派"를 지극히 숭상하고 흠모하였다. 그들의 그림에서 나타나는 각종의 황산의 기묘한 풍경에 경도되지 않을 수 없어, 황산에 꼭 한번 유람가고 싶은 마음이 굴뚝 같았다.

장선자가 상해에 돌아온 이래, 형제가 함께 "대풍당"을 만들고, 눈 깜빡할 사이에 일 년이 지나갔다. 장대천은 집 안에서만 지내는 것이 답답하게 느껴졌다. 선생님의 가르침이 생각나, 이참에 둘째 형과 황산에 가보자는 생각이 들었다. 마침 장선자도 가본 적이 없어, 두 사람은 당장에 가기로 결정하고, 함께 황산 명승지를 유람하러 떠났다.

황산은 안휘성 남부의 이현黟縣, 태평太平, 휴녕休寧, 서현歙縣 네 개의 현 사이에 위치하며, 둘레가 약 250키로미터로 기이한 소나무, 기암괴석, 운해, 온천으로 유명하다. 태산泰山의 웅대함, 화산華山의 험준함, 형산衡山의 운무, 여산廬山의 폭포, 아미산峨眉山의 수려함, 안탕산雁蕩山의 기이한 바위가 황산은 어디에나 있다. 명나라의 저명한 여행가 서하객徐霞客은 예전에 감탄하기를, "오

악五岳134에 다녀오면 다른 산들이 보이지 않고, 황산에 다녀오면 오악이 보이지 않는다!", "여러 나라를 여행해 본 사람들 중에 안휘의 황산을 모르는 사람이 없을 것이다. 황산에 오르면 천하에 산이 없고, 더 이상 볼 필요가 없다!"고 했다.

장씨 형제가 황산 근처에 도착하니, 작은 배를 타고 강을 건너야 했다. 뱃사공은 아무런 까닭 없이 장대천에게 시비를 걸기 시작하더니 배가 강 중앙에 다다랐을 때, 돈을 더 요구하며 주지 않으면 뱃머리를 돌리겠다고 했다. 장선자는 웃는 낯으로 대하며 돈을 더 쥐여 주었다. 대충 봐도 장씨 형제가 외지인으로 보였던 뱃사공은 강가에 도착해서도 말끝마다 욕지거리를 했다. 장대천은 이에 매우 화가 났고, 더 이상 참을 수 없어 몇 마디 대꾸를 하였다. 하지만 이 행동으로 벌통을 쑤신 꼴이 되어 버렸다. 뱃사공이 몇 명의 촌락민을 그러모아, 장대천을 흠씬 두들겨 패려고 했다.

장선자는 원래 그냥 양보하고 괜한 분쟁을 일으키고 싶지 않았다. 행패 부리지 말라고 좋은 말로 서로를 말렸다. 그러자 그들이 주먹으로 장선자를 때렸다. 장대천은 상대편의 무지막지한 행동과 갑자기 둘째 형을 때린 것에 너무나 화가 났다. 자세를 취하고 손발을 몇 번 놀리더니 그 못된 놈들을 땅바닥에 냅다 꽂아 버렸다. 뱃사공은 상황이 심상치 않게 돌아가는 것을 보고 배에 타 노를 저어 도망가 버렸다. 대략 강변에서 10미터가 채 안 되었을 때, 장대천 일행의 손이 닿지 않는다고 여기고, 삿대질하며 냅다 욕을 해대었는데, 정말 듣기 거북하였다. 장대천은 뱃사공에 대고 욕을 할 수밖에 없었다. 나중에 그들이 한 치도 더 나아가지 못하는 것을 보고, 사공이 언덕에 던져 놓은 대나무를 주워 높이 쳐들고 던져, 정확히 뱃머리에 떨어트렸다. 이를 보고 촌민들은 말할 것도 없고 뱃사공도 모두 어안이 벙벙하였다. 뱃사공은 푹 하고 배 위에 무릎을 꿇고, 끊임없이 시끄럽게 떠들었다. "대장부님, 살려주

세요! 나리, 살려주세요!" 관용을 베풀 수 있을 땐 관용을 베풀라고 했다. 장대천의 높이 쳐든 주먹을 내려놓았다.

싸우면서 정이 든다고, 조금 전까지만 해도 막무가내로 싸우던 뱃사람과 촌민들 모두 장씨 형제를 둘러싸고 말을 걸기 시작했다. 그들 형제가 화가라는 것과 황산 풍경을 감상하려 한다는 것을 알고는 놀라며 감복하였다. 그런데 그들과 이야기하다가 황산이 이미 수년간 황폐화되어, 산중에 사는 주민들을 제외하고는 기본적으로 외지 사람들이 황산에 와 유람한 적이 없다는 것을 알게 되었다. 비록 산에 강도가 출몰하지는 않으나, 도처에 부서진 다리가 절벽으로 떨어져 있고 잡초가 무성해, 기본적으로 갈 수 있는 길이 없다는 것이다. 산에 오르려면 산을 허물어 길을 내야 그제야 황산에 오를 수 있다는 것이다. 그러나 형제는 이미 왔으니, 황산에 오를 방법을 생각해 내야만 했다.

장씨 형제는 보수를 두둑이 주고 산으로 함께 들어갈 길잡이와 인부로 쓰기 위해 현지 농민 10여 명을 모았다. 이들이 공구, 밧줄, 양식, 솥과 밥그릇, 짐 등을 메고, 산이 가로막히면 길을 뚫고 강으로 가로막히면 다리를 놓았다. 깊은 산 속에서는 오솔길까지 내었다. 그들은 이렇게 가다 서다를 반복하며, 한편으로는 길을 내고 한편으로는 경치를 구경하였다. 장씨 형제가 사람을 써서 낸 이 오솔길은, 황산 깊숙한 곳으로 계속해서 이어져 구불구불 뻗어나갔고, 후일 황산 유람객들에게 아주 큰 도움을 주게 된다.

장대천은 늘 자부심에 차서 "황산은 우리 이 세대에서, 나와 우리 형님이 같이 개척한 것이라고 말할 수 있지."라고 말했다. 형제는 황산에서 수개월을 머물렀다, 사방을 유람하고, 심오하고 기이한 것을 찾고, 황산의 아름다움과 경이로움을 실컷 감상했다. 그들은 눈이 크게 뜨여 많은 그림을 그리고 시를 짓게 되었다. 또한 장대천은 《광명정산수光明頂山水》,《황산운문봉黄山云門峰》,

《황산시신봉黃山始信峰》 등 황산의 아름다움을 묘사한 훌륭한 산수화를 그렸다.

황산에서 상해로 돌아온 지 얼마 되지 않아, 일본 골동품 상인 강등도웅江騰陶雄의 초청으로, 조선으로 건너가 금강산을 유람하게 되었다. 장대천은 그림같이 아름다운 한강과 조선의 명승고적을 유람했다. 장대천은 앞서, 부인 황응소가 막 셋째 아이를 출산했는데, 이 아이가 장녀로 이름은 장심서張心瑞, 아명이 습득拾得이었다. 장대천은 이 딸을 매우 예뻐하였다. 딸이 아직 젖을 먹을 때라 여행길이 불편하여 부인을 동행하지 않았다.

장대천은 출장을 갈 때는 늘 부인과 동행하였는데, 그 이유로 하나는 자신의 먹고 자는 것을 챙기게 하고, 다른 하나는 그가 그림 그릴 때 묵을 갈고, 종이를 펴게 하고, 붓을 건네주고, 물을 따르는 등 잡일을 옆에서 도와주도록 하는 것이었다. 이번에는 부인과 동행하는 것이 어려워 일의 크고 작은 일 모두 몸소 챙기려니, 바빠서 이리 뛰고 저리 뛰었다. 강등도웅江騰陶雄이 상황을 보고 매우 미안하게 생각하여 아리따운 소녀를 친히 물색하여 장대천의 생활 등을 책임지고 보살피게 하였다.

소녀의 이름은 지춘홍池春紅이고, 아명은 춘낭春娘으로 방년 15세인데, 바야흐로 꽃봉오리가 막 피려고 하는 시기였다. 생긴 것이 아름답고, 피부도 백옥 같고, 자태가 곱고, 천진난만하여 색다른 정취가 있었다. 그녀의 출신은 미천하여 억지로 기생수업을 받고 기생이 되었으나, 총명하고 영리하고 노래도 부르고 춤도 잘 추고, 눈치도 빨랐다. 조선 처녀 특유의 온화함과 친밀감을 갖추고 마음씨도 착하고 고분고분하였다. 동시에 매우 청순가련하게 보였다. 아름답고 온화한 춘홍 처녀는 섬세하고 꼼꼼하게 장대천의 일상생활을 챙기고, 그가 그림을 그릴 때도 조수 노릇을 하니 장대천은 잡무에서 헤어나 그림에 전념할 수 있었다. 자연히 춘홍 처녀에게 고마운 마음이 가득했다. 더군다나, 매일매일 아름답고 귀여운 춘홍과 함께 있으니 대천은 그녀

를 보면 가슴이 두근거리지 않을 수 없었다.

춘홍 처녀는 장대천을 알게 된 후부터, 명성이 대단하다는 화가가 전혀 거드름을 피우지 않고, 편하게 사람을 대하고 열정을 보이는 것을 보고, 매우 놀라고, 기쁘고, 마음이 편안했다. 특히 그녀를 우러러 탄복하게 한 것은 장대천이 마치 마술대사 같다는 점이었다. 그림을 그리는 것이 마술을 부리는 것 같아서 붓끝에서 인물, 산수와 꽃과 새까지 모두 진짜 살아서 움직이게 그려내었다. 그녀는 그림을 보고 늘 놀랍고 기뻤다. 자주 그림을 쳐다보고는 다시 장대천을 쳐다보았다. 두 사람은 말은 통하지 않았으나, 손짓으로 또는 장대천이 붓으로 종이 위에 그려 뜻을 전했다. 옛말에 이르기를, 시간이 지나면 정이 생긴다고, 지춘홍과 장대천은 눈짓으로 마음을 전하며, 매우 뜻이 잘 맞아, 이미 "은연중에 서로 마음이 통하는" 경지에 도달했다. 장대천은 조선에 있는 날 동안 하루도 춘홍과 떨어지지 않았다. 지춘홍, 그 앳된 심령이 장대천의 몸과 마음도 충만하게 하였다. 자신도 모르게, 장대천은 이국땅에서 사랑의 바다로 흘러 들어갔다.

하루는 장대천이 두 수의 시가를 짓고, 한 폭의 그림을 그려 지춘홍에게 주었다. 그는 시 중에 지춘홍에 대한 마음을 표현했는데, 그 두 수의 시는 다음과 같다.

新來上國語初諳, 欲笑佯羞亦太憨
硯角眉紋微蓄慍, 厭他俗客亂淸談

이 나라에 오자마자 언어가 익숙해지기 시작해,
웃고 싶은데 수줍은 척해도 참으로 귀엽구나.
굽은 눈썹이 노기를 띠며,
다른 저속한 손님들이 제멋대로 이야기하는 것을 싫어한다네.

夷蔡蠻荒語未工, 又從異國訴孤衷
最難猜透尋常話, 筆底輕描意已通

이 낙후된 이국땅에서 아직 말이 서툴러,
또 이국 타향에서 고독한 마음을 고한다.
말이 통하지 않으니 웬만한 말도 알아듣기 어려우니,
붓으로 가볍게 그림 그리면 마음이 잘 통한다네.

장대천은 지춘홍, 강등도웅江騰陶雄 등과 함께 아름다운 금강산을 유람했다. 마침 지춘홍이 금강산 사람이라, 금강산의 수많은 신화와 전설을 알고 있어, 대단히 아름다운 관광 가이드가 되었다. 대천은 유람이 매우 흥겨워 여행길 내내 웃음과 말이 끊이지 않았다. 이국의 연정에 깊이 빠진 장대천은 진정으로 지춘홍과 "신혼"의 환희와 쾌락을 맘껏 즐겼다. 그들은 몸과 마음이 떨어지지 않고, 너무나 다정하여 마치 모든 것을 잊어 버린 듯했다. 자신도 모르는 사이에 가을은 가고 겨울이 왔다. 장대천은 춘홍의 정다운 마음씨에 도취되어, 소위 "안락하여 고향에 돌아가는 것을 잊은樂不思蜀"135 상태였다.

속담에 바람이 통하지 않는 벽이란 없다고, 일본에 한 신문에 뉴스 하나가 실렸는데, 제목은 "예술가가 미인을 동반하다 - 중국의 유명화가 장대천, 한국에서 미인의 치마에 엎드려 절하다여자에게 잡혀 산다는 뜻. 역주"였다. 소식은 돌고 돌아 중국 내에 전해져 장대천의 부인 황응소의 귀에까지 들어갔다. 황응소는 매우 화가 나 장대천에게 자초지종을 묻는 편지를 썼다.

장대천은 편지를 받은 후에, 부인의 양해를 얻기 위해 생각한 끝에 그냥 이일을 솔직하게 말하기로 하고, 자기와 춘홍이 함께 찍은 사진을 시 한 수와 함께 부인에게 부쳤다. 제목은 「춘홍과 함께 찍은 사진을 아내 응소에게 부치다」인데, 시에 쓴 의미는 다음과 같다.

觸諱躊躇怕寄書, 異鄉花草合歡圖.
不逢薄怒還凝笑, 我見猶怜況老奴!
依依惜別痴兒女, 寫入圖中未是狂.
欲向天孫問消息, 銀河可許小星藏?

해서는 안 되는 일을 저질러 집에 편지 쓰기를 망설인다
타향의 화초와 함께 한 사진에
조금 화가 나더라도 웃어야겠지
그대가 봐도 어여쁜데 나는 오죽하겠소!
이 아이와 헤어지기가 아쉬워
사진을 넣어 보낸 것이 미친 짓은 아니겠지
직녀성에게 물으려 한다
은하가 작은 별을 너그럽게 받아줄 수 있을까?

지춘홍은 아침저녁으로 장대천과 함께 지내며 그림을 보다 보니, 서화 방면에 적지 않은 지식을 갖게 되었다. 더군다나 그녀는 총명하고 배우기를 좋아하였다. 그녀가 그린 난초 같은 것은, 풍격이 살아있는 듯하고, 매우 수려하고 고상하고 멋있어, 대천도 칭찬해 마지않았다. 장대천은 그녀가 그린 난초 그림에 전문적으로 시 한 수를 썼다.

閑舒皓腕試柔翰, 發葉抽芽取次看.
前輩風流誰可比? 金陵惟有馬湘蘭![136]

그림 그리는 모습이 얌전하고 새하얀 손목은 마치 붓자루 같네
잎과 싹을 치는 것을 보니
옛사람의 풍류를 누구와 비교할 수 있을까나?
금릉의 마상란이 유일하겠구나!

마상란馬湘蘭 즉 명나라의 난초를 그리기로 저명한 금릉金陵, 현재의 남경. 역

주의 유명한 기생 마수정馬守貞은 시, 그림으로 한때 명망이 높았다. 장대천의 제시題詩가 있어, 지춘홍의 이 그림은 자연히 몸값이 일반적이지 않았다. 그러나 다른 사람이 아무리 높은 가격으로 사려고 해도 춘홍은 그냥 팔지 않았고, 그녀는 장대천과의 그녀와의 사랑의 기념으로 남기려고 하였다.

두 사람이 비록 감정이 서로 통하고 의견이 일치하여 사랑이 깊어갔으나, "세상에 흩어지지 않는 술자리가 없다"고, 장대천의 집과 그가 하는 일은 결국 다 중국에 있었다. 집에서 여러 차례 서신을 보내 독촉하여 장대천은 여러 번 생각하고 생각한 끝에 마침내 귀국할 준비를 했다. 그는 당분간은 춘홍을 데리고 귀국하지 않기로 하였다. 춘홍의 신분과 장래의 생활을 고려해 조선에서 그림을 팔아 얻은 돈을 전부 춘홍에게 주었다. 그리고 그녀가 한성에서 한약방을 차리도록 도움을 주었다. 또한 자기 작품 여러 폭을 그녀에게 주어, 돈이 급히 필요할 때를 대비하도록 하였다.

1928년 가을과 겨울 사이, 일본의 모 미술관에서 그에게 동경에 와서 중국 고대 서화 한 필을 감정해 달라고 초청하였다. 그 당시 장대천은 일본에서 이미 유명하였다. 이는 그를 상당히 기쁘게 하였다. 그는 흔쾌히 길을 떠나, 도중에 북경을 거쳐 왕진생 등 오랜 친구들을 만나고, 진삼립陳三立을 예방하고, 왕손인 부유溥儒도 알게 되었는데, 그에게 매우 깊은 인상을 남겼다. 북경에서 일본으로 가는 도중 그는 일정을 바꾸어 한성에 들러 몹시 그리워하던 춘홍을 만나기로 결심하였다.

장대천이 황급히 부유와 작별을 고한 후, 불타듯 초조한 마음으로 한성에 도착했다. 춘홍의 그 작은 한약방에 가보니 대문은 굳게 걸어 잠긴 채 가게 안에는 아무도 보이지 않았다. 이웃집 사람이 장대천에게 말해 주기를, 춘홍이 약재를 사러 외출했는데, 한 번 가면 며칠씩 걸린다고 알려주었다. 장대천은 일정이 빠듯한 탓에 기다릴 수가 없어, 실망스럽지만 쪽지만 남길 수밖

에 없었다. 춘홍에게 일본의 주소를 알려주고, 이웃에게 춘홍에게 전달해 달라고 부탁하고 분주히 자리를 떴다. 춘홍은 나중에 일본으로 편지를 써서, 하필 그때 외출을 하여 마음속에 그리던 사람을 보지 못한 것을 후회한다고 하였다. 장대천은 춘홍의 깊은 사랑에 감동하여 긴 시 한 수를 지었다. 마음이 매우 진실하고, 사랑에 빠진 것을 나타내는 시였다.

장대천이 춘홍을 첩으로 삼고자 하는 것을 모친은 계속 허락하지 않았다. 그래서 그는 감히 춘홍을 데리고 귀국하지 못했다. 이후, 그는 가능한 한 매년 한 차례 조선에 가서 "가족을 방문"하려고 노력했다. 이는 1937년 중일전쟁이 발발하기까지 계속되었다. 노구교盧溝橋 사변137 후에 장대천과 지춘홍은 완전히 연락이 끊겼다. 항일전쟁 승리 이후에, 장대천은 허둥지둥 성도에서 비행기를 타고 북경으로 가서 길을 바꾸어 춘홍을 만나러 갈 때였다. 갑자기 소식이 전해지기를 지춘홍이 1939년에 이미 죽었다는 것이다. 일본군의 강제추행에 결사적으로 저항했기 때문에, 한성에서 일본군의 총살이라는 참혹한 일을 당했다는 것이다. 그때 그녀의 나이는 겨우 27세였다. 장대천은 그 소식을 듣고, 마음이 칼로 에는 듯하고, 창자가 끊어지는 듯하고, 비통하기가 그지없었다. 그는 사랑했던 춘홍을 이렇게 영원히 잃어버렸다…

## 30세가 되고 진실한 우정이 깊어지다

1929년 음력 4월 초하루, 장대천은 바로 삼십 세, 이립而立, 논어의 '三十~'에서 온 말. 역주을 맞이했다. 그는 자화상을 한 폭 그려 자신의 30년을 총결산하기로 했다. 장대천은 거울을 보고, 길이가 약 6척, 폭이 약 3척 되는 커다란 화선지 위에, 수묵으로 반신 측면 자화상을 하나 그렸다. 화면상의 그는 둥근 모양의 옷

깃이 있는 장삼을 입고, 두 손은 합장하여 가슴에 대고, 짙은 수염을 가슴으로 내려뜨리고, 눈빛은 형형하고 멀리 응시하고 있으며, 침착하고 대범했다. 배경에는 구불구불하고 짙푸른 가지가 많고 잎이 무성한 소나무가 꿋꿋하게 우뚝 서 있었다. 그림 중 인물의 옷 주름과 푸른 소나무의 가지와 잎이 모두 석도의 필의筆意를 참고하여 사용하였다. 장대천은 자신의 자화상에 대단히 만족하여, 널리 청나라 예술계의 명사들의 글을 받았다. 증우농, 황빈홍, 진삼립, 엽공작葉恭綽, 양도楊度 등과 같은 명사가 모두 서른두 명에 달했는데, 그들은 장대천의 이 그림을 대단히 칭찬하였다. 그림에 명사들의 제자題字와 제시題詩가 집중되어, 시, 서, 화 3자가 잘 어우러져 있는 가히 얻기 어려운 진귀한 예술작품이라 할 만했다.

같은 해, 남경국민정부 교육부가 주최한 "중화 전국 제1차 미술전시회"가 상해에서 성대하게 거행되었다. 장대천은 두 점의 작품으로 참가하였다. 또한 이번 미술전시의 간사 회원으로 초청되어 출품작을 심사하는 책임을 맡게 되었다. 그는 "상해서화연합회"에도 참가하였다. 이는 중국 서화예술을 연구하고 더욱 확대 발전시키기 위한 미술단체로, 오창석, 우우임于右任, 왕일정, 황빈홍, 장선자, 이의사李毅士, 서비홍徐悲鴻, 반천수潘天壽, 전수철錢瘦鐵, 장조화臧兆和, 예이덕倪貽德 등이 모두 이 단체의 주요 회원이었다.

장씨 형제는 경형이經亨頤 등이 발기하여 조직한 "한지우사寒之友社"138에도 참여하였는데, 회원 모두 뜻하는 바가 같은 서화계의 명사들로, 경형이, 하향응何香凝, 우우임, 류아자柳亞子, 이숙동李叔同, 장선자, 장대천, 정만청, 사옥잠, 반천수 등과 같은 인물이다. 그야말로 이립而立의 해에 장대천은 성과가 우수하고, 회화 방면에서 실력이 탄탄하고, 화법도 완벽하고 주도면밀하고, 나이도 젊어 앞길이 창창하였다.

그 당시 장대천에 대한 화단의 평가가 매우 높았음에도 불구하고, 그는

자신이 이룬 것에 대해 여전히 만족스럽지 못했다. 그는 중국 미술계에 인재가 많다는 것을 의식하였다. 경험이 풍부한 원로들이 있고, 실력이 중후한 중년 화가와 또한 작은 연꽃이 뾰족한 잎을 드러내듯 뽐내는 청년 화가가 있었다. 물을 거슬러 배를 몰고, 앞으로 나아가지 않으면 퇴보하기 마련이다. 만약 현재 일말의 성과에 만족하여 주저하며 앞으로 나아가지 않는다면 반드시 조류에 휩쓸려 버려지게 될 것이라고 장대천은 생각하였다.

1932년, 일본 군대가 난폭하게 상해의 갑북閘北, 홍구虹口에 진공했다. 상해에 주둔하던 중국 방위군 제19로路군의 총사령관 장광내蔣光鼐, 군단장 채정개蔡廷鍇의 지휘하에, 분연히 일어나 반격하여 "상하이전투송호전쟁(淞滬戰爭)"(역사적으로는 "1·28사변"139으로 불린다)에서 영웅적으로 스스로를 지키는 성과를 거둔다. 이 시기에 장선자와 장대천은 상해에서 그들의 "황산여행 기념 전시회"를 개최하여 큰 성공을 거두었다. 그들은 "송호전쟁"의 원인을 듣고, 일본군 침략 행위에 대해 증오심이 차오르는 한편 시국에 대해 깊은 시름에 빠졌다.

두 형제가 상해에 돌아온 이후, 많은 지인들이 그들을 찾아와 시국에 대한 이야기를 나누었다. 모두 매우 고민하고 화가 나서 속을 끓였다. 화단의 명사 황빈홍은 마침 그들이 거처하는 곳의 같은 건물에서 살고 있었고, 그들의 이웃에 바로 "강남의 재인才人"이라고 불리는 유명시인 사옥잠이 살고 있었다. 그리하여 황빈홍, 사옥잠과 그들 형제는 돈독한 우의를 맺고 늘 그들과 함께 세상사 모든 이야기를 나누었다.

황빈홍의 여제자 고비顧飛는 상황을 목격하고, 스승이 병이 날까 두려웠다. 그녀는 선생님이 외출하여 산책을 즐기고 꽃을 감상하며 마음과 기분을 전환하도록 초청하였다. 4월 중순, 황빈홍, 사옥잠, 장선자, 장대천 일행은 함께 포동浦東 주포진周浦鎮 흑교黑橋, 현재 명홍교(名紅橋)에 있는 고씨의 도화원桃花源에 가서 복숭아꽃을 감상하였다. 정확히 음력 3월이었다. 화원에 봄기운이 가득

하고, 복숭아꽃은 붉고 버드나무는 초록이 물들어 요염하고 아름다웠다. 꽃눈이 흩날리고, 경치가 사람을 한껏 매혹했다. 사람들이 시흥詩興에 겨워 사와 시를 짓고, 채색 붓을 휘두르며 재주를 한껏 드러내었다.

고씨 도화원에서 서화를 함께 그리던 중, 황빈홍은 장대천은 비록 젊으나, 마음을 다해 학문을 탐구하고, 조예가 매우 깊다는 것을 발견했다. 그림 그리는 기술이 완벽하고, 기법이 매우 숙련되고 영혼이 살아 움직이는 듯하고, 뛰어나게 아름다우면서도 대범했으며, 아울러 점점 자기만의 풍격을 형성해 가고 있었다. 황빈홍은 장대천을 매우 칭찬하면서, 그의 앞길을 가늠하기 어렵다고 여겼다. 즐겁게 놀다 상해로 돌아와, 황빈홍은 즉흥적으로《평원산수도平遠山水圖》라는 한 폭의 그림과 시 여덟 수를 지어 장대천에게 선사하였다. 그림에는 "임신壬申년 3월, 고씨 도원에서 복숭아꽃을 감상하다. 칠언절구 여덟 수를 박학다식한 대천 선생이 수정을 하다: 선자, 옥잠도 미소 짓게 하다. 황산黃山 황빈홍이 그리고 글을 쓰다."라고 썼다.

장대천은 화단 원로의 이러한 겸손과 대단히 겸허한 큰 도량과 생각에 우러러 탄복하지 않을 수 없었다. 자신이 늘 석도의 그림으로 그들의 눈을 속여 왔는데, 그는 이를 비난하지도 않고, 오히려 "젊은 세대가 무서워, 젊은 이가 무서워!"라고 말했다. 이에 장대천은 매우 감동했다. 화단의 태두인 황빈홍과 이립의 장대천이 막역한 친구로 맺어져, 그 정과 그 태도는 사람들을 깊이 감동케 하고 한때 화단의 미담이 되었다.

장대천의 또 다른 절친한 친구는 사옥잠이다. 그는 유명한 시인 집안 출신이다. 그가 열세 살 되던 해 가정에 변고가 있었다. 생활이 어려워지다 보니, 사옥잠은 어리디어린 나이에 돈을 벌기 위해 타지로 떠날 수밖에 없었다. 이곳저곳을 전전하며 바쁘게 뛰어다녔으며, 막노동으로 질병을 얻게 되어 늘 각혈을 했다. 그는 다재다능하여, 시와 사에 정통하고, 서화에 능하고, 특

히 사詞140에 뛰어났다. 그의 사는 애절하여 사람을 감동시키고, 아름답고 빼어났다. 행의 운이 흐르는 물과 같고, 자연스럽고 진지하여 각 방면의 칭찬을 들어 "강남의 재인"이라고 불리었다. 그의 처 천소거錢素蕖는 타고나기를 용모가 단정하고, 지식이 풍부하고 도리에 밝으며, 시문에 정통할 뿐 아니라 서예에도 뛰어났다. 사옥잠과는 어린 시절 허물없이 지낸 죽마고우인데, 혼인 후에 두 사람의 마음이 잘 맞아 정이 매우 두터웠다.

장대천과 사옥잠은 나이가 같고, 장대천이 몇 개월 위였다. 그는 사옥잠의 인품과 시·사·화·서예 모두 탄복하고 존경하고 있었다. 늘 사옥잠에게 시와 사를 배우고 서로 토론하고 연구하였다. 두 사람이 막역한 친구가 되어, "혈육과 같은" 매우 친밀하고 순수한 사이가 되었다.

사옥잠과 부인은 앞뒤로 모두 여덟 명의 아이를 낳았는데, 생활이 너무 어려워 다섯 명만 살아남았다. 부인 천소거는 잦은 출산과 막중한 생활고에 시달리다 끝내 병으로 세상을 떠났다. 그녀의 나이 겨우 33세였다. 부인이 세상을 뜨고, 사옥잠은 너무나 애통하여, 울며 흐느끼는 듯한 「죽은 아내를 기리며」라는 글을 써서 그녀를 기렸다.

장대천이 상주常州에 갔을 때, 사부인을 심히 애통해하며 추념하고, 상처한 친구에게 최선을 다해 위안하기 위하여, 특별히 직접 그린 연꽃그림 100점을 모두 사옥잠에게 기증을 하여 사부인의 빈소에 걸어 놓았다. 장대천이 사옥잠에게 보낸 100점의 연꽃을 보낸 이유 중 첫째는 자신의 우정을 표시하고, 자신의 그림을 알아주는 친구에게 그림을 준 것으로 큰 위안을 삼는 것이었다. 둘째는 친구가 그림을 감상한 후 그림을 돈으로 바꾸어 생활에 필요한 것을 해결하도록 하려는 생각에서였다. 사옥잠은 "평생 돈과 여자를 좋아하지 않았고, 특히나 서화를 지나치게 좋아하는 것도 싫어하였다." 그러나 그는 차마 팔고 싶지 않았고, 이 그림들을 장대천과의 진실한 우정의 상징으로 여겼다. 그는

가난을 감수하며 이 그림들을 집에 두고 시간 날 때마다 감상하였다. 훗날 사옥잠은 명장에게 청하여 돌로 된 도장을 하나 팠다. 도장에는 "홀로된 이가 있는 방에 대천거사가 100개의 연꽃을 공양하기를 소망하다"라고 새겼다. 족히 장과 사 두 사람의 깊고 진지한 우정을 선명하게 드러내기 충분하였다.

　장대천이 34세가 되던 해, 남경국립중앙대학 예술과를 담임하던 미술교수 서비홍141은 친구 장대천이 곧 생일을 맞는다는 사실이 생각나, 이내 《장대천 34세의 초상화》를 그려 장대천에게 보낼 준비를 하였다. 이는 거실 중앙에 거는 것으로 폭이 넓고 긴 족자로 수묵이 진한 채색 그림이다. 더욱이 서비홍이 제창하고 주장하는 사실주의의 전형적인 모범이 되는 작품이다. 그림 속의 장대천은 면포 옷을 입고 있으며, 그림을 그리는 책상 앞에 앉아서, 얼굴색은 붉고 윤기가 띠고, 엷은 미소를 지으며, 짙은 수염을 가슴에 늘어뜨리고, 눈빛은 형형한 채, 양손으로 종이를 털며 그림을 그리고 있는 듯하다. 화면은 간결한데도, 묘사를 매우 잘하여 진짜와 같고 살아 있는 듯해 서비홍의 초상화의 대표작이다. 그림의 왼편 위에는 "이 그림은 빙설과 같아서, 그 수염이 삼엄하고, 붓으로 천하를 아우르니, 기이하도다. 장대천! 대천 형제 34세 초상 서비홍이 연경에서 쓰다."라고 서비홍이 제목까지 달았다.

　장대천의 34세 생일에 장씨네 집은 손님으로 북적이고, 웃음과 이야기 소리가 끊이지 않고, 매우 떠들썩했다. 서비홍, 사진작가 낭정산郎精山, 저명한 화가 오호범吳湖帆, 이조한, 이추군 남매, 사옥잠의 동생 사추류謝稚柳, 오창석의 제자 왕개이王个簃 등이 모여 축하했다. 술이 거나하고 배도 부르자, 서비홍이 짐가방에서 장대천의 초상화를 꺼내 그에게 증정하였다. 모든 사람이 일치하여 칭찬하며 부러워했다.

　서비홍은 건너편에 앉아 웃으며 프랑스 파리에서 거행하려고 준비하고 있는 "중국미술전시회" 이야기를 꺼내었다. 서양 사람들에게 중국미술의 찬

란한 성과를 널리 알리고 소개하기 위한 것이다. 이 일은 이미 중국의 각계의 지지를 얻었고, 프랑스도 찬성하여 초청장도 보내왔다. '모든 것이 준비되었으나, 중요한 것 하나가 부족한萬事具備, 隻欠東風'142상황이었다. 그는 앉아 있던 모든 손님에게 자신이 가장 만족스럽게 생각하는 작품을 가지고 전시회에 참가하여 줄 것을 청하였다. 전람회의 경비는 자체적으로 부담하여야 하므로, 만약 전시회 중 작품이 판매되면, 작가 본인에게 돌려줄 방법은 없다며 그냥 국가에 헌납한 셈 쳐야 한다는 것이다. 판매된 금액을 본인에게 돌려줄 수 없다는 뜻이다. 장대천 등은 호쾌하게 동의하였고, 나서서 서비홍을 도와 사람들의 작품을 모으는 것을 돕기까지 하였다. 이외에도 장대천은 표구하는 것까지 책임졌다. 서비홍이 조직한 그 전시회는 상당한 성공을 거두었고, 그 영향도 대단하였다.

## 형제가 "망사원網師園"에 살며 함께 영리한 호랑이를 키우다

장선자, 장대천에게는 장사황張師黃이라는 친구가 있었다. 그는 두 형제가 상해에 거주하고 있는 곳이 너무 협소하고, 그들의 성정이 고상하여 속세를 좋아하지 않고 원림을 좋아한다는 것을 알고, 1932년 말 두 형제가 거주하도록 소주에 있는 망사원網師園을 빌려주었다. 형제는 매우 기뻐서 기대에 부풀었다. 주변을 정리하고, 곧 식구들을 거느리고 이사를 갔다. 망사원은 소주의 유명한 원림의 하나로, 원래 어은원漁隱園이라 불리는 곳이다. 청나라 건륭乾隆제 시기에 송종원宋宗元이 중건하였고, 원래 이름의 "어은"의 뜻을 빌린, "어인漁人"에서 "망사원"으로 개명한 곳이다.

장씨 형제가 풍경이 뛰어나게 아름다운 망사원에 거주하자 고기가 물을

만난 것 같았다. 매일 글을 쓰고 그림을 그리고, 유유자적 사는 삶이 신선보다 나았다. 장선자의 호랑이 그림의 명성은 화단에서 이름이 자자했다. 그림을 더 잘 그리기 위해, 그는 일찍이 선인들을 배워 깊은 산으로 들어가 사생하려고 했다. 그러나 이전에는 조건이 아직 갖추어지지 않아, 아무리 노력해도 소용이 없었다. 또한 힘들이고 애를 써서 깊은 산에 간다 한들 호랑이를 만난다는 보장도 없었다. 이는 밑 빠진 독에 물 붓는 것같이 아무 성과 없는 헛수고가 될 수 있지 않겠는가.

그는 갑자기 한 가지 생각이 떠올랐다. "망사원"에 직접 호랑이를 키우는 것이다. 장선자는 이전에도 호랑이 한 마리를 키운 적이 있었다. 일본에서 데리고 온 것으로 사천에서 일 년 동안 사육했다. 새끼 때부터 키워 큰 호랑이로 성장했는데, 선자는 매일 관찰하여 그림 실력이 많이 발전했었다. 하지만 안타깝게도 좋은 시절은 오래가지 않았다. 그 호랑이는 소고기와 양고기만을 좋아하였는데, 사천에는 돼지고기만 생산되었다. 그 호랑이는 돼지고기를 너무 많이 먹어 가래가 쉽게 생겼고, 설상가상으로 사천의 습한 기후와 찌는 듯한 더위에 적응을 못 해, 3년 만에 그만 병들어 죽고 말았다. 장선자는 너무나 상심해서 애간장이 끊어질 것 같았다.

망사원을 집으로 한 이후, 처소가 상당히 크고, 활동 공간도 넓어 장선자는 다시 호랑이를 키우고 싶은 생각이 들기 시작했다. 그는 군대에 학몽린邾夢麟이라는 친구가 있었다. 마침 군을 통솔해 진군하던 도중, 새끼 호랑이 두 마리를 포획하였다. 갑자기 장선자가 "호랑이 광虎痴"인 것이 생각나, 즉시 전보를 쳐 필요한지 물었다. 장선자는 전보를 받고 뛸 듯이 기뻤다. 장선자는 몸소 학몽린이 있는 곳으로 가서 호랑이를 인계받았다. 젖 먹던 힘까지 들여 힘들게 호랑이를 소주의 망사원까지 운반해 왔다. 새끼 호랑이 이름은 "호랑아"라고 지었다.

"호랑아"는 당시 크기가 대략 1미터이고, 누런 얼룩 털이 온몸에 있었으며, 눈동자가 매우 생기가 있고, 장난이 심하고 귀여웠다. 전형적인 산속 대왕의 풍모를 나타내었다. 호랑아가 오기 전에 장씨 형제는 사냥개 두 마리와 여우 한 마리를 키우고 있었다. 호랑이와 사냥개는 더불어 살 수 없었으나, 여우와는 서로 다툼 없이 평화롭게 지내더니 매우 친밀해졌다. 호랑이의 심성이 착한 것을 보고, 장선자는 그를 쇠사슬로 묶지 않고, 우리에 가두지도 않고, 망사원에서 자유롭게 활동하도록 내버려 두었다. 호랑아는 온순하고 사랑스럽고 식구들과도 잘 지내니, 장선자는 그를 더욱더 아끼고 사랑하였는데 마치 진귀한 보물을 대하듯 하였다.

호랑이는 굉장히 빨리 자라 위풍당당하고 기세가 등등해졌다. 그의 야성을 길들이기 위하여 시인 왕추재王秋齋는 장선자에게 "교화맹호敎化猛虎"를 권하며, 사방으로 뛰어다니며 연결해 주는 것을 도와주기도 하였다. 소주성 북쪽에 있는 보은사報恩寺의 주지가 마침내 호랑아의 "교화수계敎化授戒"를 받아주기로 했다. 호랑아가 수계를 할 때 모든 것이 다 잘 맞았다. 온순하고 영리하여 한 폭의 "불문에 귀의"하는 경건하고 정성스러운 모양을 나타내었다. 호랑아는 "혁심革心"이라는 법호를 얻기까지 했다. 대사는 "혁심"이 익힌 음식과 채식만을 먹기만 하면, 자연히 완전 "교화"가 되리라 여겼다. 그러나 어떠한 노력에도 불구하고, 호랑아는 익힌 고기와 채식에는 일절 관심을 보이지 않았다. 호랑아가 굶주려 몸이 마르거나 혹은 잘못되는 것이 아닐까 애가 탔다. 장선자는 더 이상 호랑아에게 익힌 고기와 채소만 먹게 하는 것을 계속할 수 없었다. 그래서 그 후 "혁심"은 교화와 개과천선하는 것은 할 수 없었다.

장선자는 호랑이를 갖게 된 이후, 한시도 떨어져 있지 않고 항상 함께하며, 충분한 시간을 들여 호랑이의 일거수일투족을 관찰하며 사생하는 것을 멈추지 않았다. 호랑이의 각종 형태와 특징과 표정을 사생하므로 매우 익숙

해져 자유자재라 할 만하였다. 훗날 장선자는 호랑이를 그리면 어느 부위에서든 홀가분하고 자연스러우며 자유자재로 그림을 그릴 수 있었다. 그리고 그가 그린 호랑이는 모양이 진짜와 같고, 색채가 찬란하고, 미세한 부분까지 낱낱이 드러나고, 형체와 정신이 모두 훌륭하여 그야말로 수준이 최고봉에 다다라 사람들이 감탄해 마지않았다.

장대천은 회화에 있어 만능이었다. 산수, 인물, 화조, 짐승, 영모翎毛,143 곤충과 물고기 모두 훌륭하였다. 망사원에 오기 전에는 호랑이는 거의 그리지 않았는데, 첫째로는 호랑이의 생활에 그다지 익숙하지 않고, 둘째로는 그가 일부러 그런 종류의 제재題材에 피하였기 때문이었다. 이는 호랑이를 그리는 것에 노력을 기울여 온 둘째 형 장선자가 그 방면에서 화단의 독보적인 지위를 차지하도록 하기 위해서였다.

장대천은 망사원에 거주하고부터 호랑아와 아침저녁으로 함께하며, 호랑이의 행위와 움직임에 대해 매우 익숙해졌다. 게다가 늘 둘째 형 장선자와 함께 호랑이 그리는 기술에 대해 의견을 교환하고, 둘째 형도 마음을 다해 지도해 주니, 장대천의 호랑이를 그리는 실력은 장족의 발전을 하였다. 두 사람의 호랑이 그림을 함께 걸어 놓으면 종종 막상막하였다.

장대천의 호랑이 그림은 아주 신묘했다. 한 일본 상인의 선전으로 인하여 장대천의 "대천 호랑이"는 일시에 이름을 떨쳐 센세이션을 불러일으켰다. 어느 순간 매일 망사원에 와서 "대천 호랑이"를 구하려는 사람들의 왕래가 끊이지 않아 그곳은 문전성시를 이루었다. 심지어는 장대천의 비위를 맞추려, 그의 호랑이 그림이 점점 장선자를 뛰어넘는다고 말하는 사람도 있었다. 선자의 호랑이 그림값보다 열 배를 주고 "대천 호랑이"를 구매하겠다고 할 정도였다. 어떤 사람은 대천의 호랑이 그림이 좋다고 과장하였다. 그도 처음에는 그래도 조금은 만족스러웠다. 하지만 나중에는 사람들이 자신의 호

랑이 그림이 형보다 낫다고 이야기하는 것을 듣고서는 장대천은 벌컥 화를 냈다. 형을 폄하하고 동생을 띄우는 것은 소인의 행동이고, 그는 그 비열함을 참을 수 없었다. 이때부터 장대천은 그에게 호랑이 그림을 구하려는 사람들을 일체 거절을 했다. 그리고는 앞으로는 다시는 호랑이 그림을 그리지 않겠다고 결심하고, 망사원의 문에 대련을 한 쌍을 내걸었다. "대천은 가난과 어려움을 당할지언정, 황금이 1,000냥이라도 호랑이를 그리지 않는다."

## 남은 장張이요 북은 부溥, 경화京華에서144 풍류를 즐기다

장대천 두 형제가 망사원에 거주한 지 5년이 되던 해에, 곧바로 항일전쟁이 발발했다. 그들은 고통을 참으며 떠났다. 그곳에서의 5년 동안 장대천의 명성은 계속 상승일로였고 이름을 크게 떨쳤다. 서비홍이 제창한 "중국회화전시회"에서 그의 작품은 탁월한 예술적 재능과 매우 숙련된 회화기법을 보여주었다. 또한 유럽에까지 이름을 떨쳐 전 세계가 주목하게 되었다. 이번 전시회에는 중국 고대화 70여 점과 중국 당대 유명화가의 걸작 200점이 함께 전시되었는데, 전시회가 규모가 대단하여 장관을 이루었으며 명성과 위세가 드높았다. 화가가 71인에 달하였다. 작가의 명단은 팽한회彭漢懷, 정만청, 정백鄭伯, 정오창鄭午昌, 등백야騰白也, 방약우方藥雨, 빙초연馮超然, 고비高飛, 고기봉高奇峰, 강신江新, 황빈홍, 호패형胡佩衡, 호만로胡万鷺, 허사기許士騏, 허죽산許竹珊, 허정화許正華, 하천건賀天健, 이조한, 이추군, 릉직지凌直支, 임풍면林風眠, 여봉자呂鳳子, 유해속劉海粟, 오중능吳仲熊, 오호범, 오대추吳待秋, 오겸이吳兼彛, 오사란吳似蘭, 왕일정, 왕몽백王夢白, 왕현王賢, 왕전도王傳燾, 왕사자王師子, 왕동汪東, 와아진汪亞塵, 왕영빈汪英賓, 반천수, 심을제沈乙齊, 상생백商笙伯, 송군방宋君方, 송지선宋芝萱… 장선자, 장대천, 진수인陳樹人,

진반정, 전수철, 제백석, 서비홍 등이었다. 모스크바 국립미술관은 제백석, 장대천, 진수인, 왕일정 등의 작품 모두 열다섯 점을 소장품으로 골랐다.

이번 전시회는 유럽과 소련에 큰 파문을 일으켜, 한 차례 "중국 선풍"이 불었다. 장대천의 작품도 유럽 각국 인사의 대단한 찬사를 받았다. 서비홍은 늘 말하기를, "대천은 중국 산수화를 대표하는 작가로, 그 깨끗하고 아름답고 고아한 붓은 정말로 유럽 사람들의 마음을 사로잡았습니다. 이로 인해 《금하金荷》는 파리에 소장되고, 《강남경색江南景色》은 모스크바국립박물관에 소장되었습니다. 우리나라 현대회화를 빛냈습니다… 오호, 대천의 그림은 아름답습니다!"

1934년 봄, 장선자는 남양군도의 거상 호문호胡文虎, 호문표胡文豹 형제의 열렬한 초청에 응하여 남양군도 등지에 가서 전시회를 거행하고 사생 유람을 했다. 장선자가 혼자 떠난 후, 장대천은 홀로 망사원에 있자니 매우 울적하여, 그림으로 친구를 사귀러 북경으로 갔다. 동시에 의욕적으로 "정사正社"와 전시회 하나를 기획한다. 엽공작, 장선자, 오호범, 장대천 등은 함께 소주를 유람한 적이 있었다. "정사"는 이때 화가 팽공보彭公甫의 집에서 발기하여 조직한 것으로, 하나의 지역적인 민간 서화가 단체이다. 장대천은 이화원頤和園 만수산萬壽山의 청리관聽鸝館145에 머물렀다. 북경 서화계의 많은 저명인사, 부유溥儒146, 우비창, 주조상 등과 밀접하게 왕래하며, 함께 그림 예술을 토론하고 시를 지어 노래를 부르고 서화 작품을 만들었다. 우비창과 특히 밀접하게 사귀었다. 이 시기에 "소주 정사 서화전蘇州正社書畫展"이 수도에서 개최되었다. 장대천도 작품 사십여 점을 출품하였는데, 예술 수준과 그림의 기법은 말할 것도 없고, 모두 다른 사람들보다 특출나서, 고도古都의 화단을 대단히 크게 흔들었다. 장선자의 호랑이 그림도 큰 주목을 받았다. 그의 《황산신호黃山神虎》 한 점은 비매품이었는데, 전시회용으로 출품된 것이었다. 이 그림이 공

개적으로 모습을 드러내었을 때, 각계인사의 대단한 찬사를 불러일으켰다.

장선자, 장대천 형제 이름이 북경을 진동시켰어도 여전히 발전을 고민하였다. 그들은 서악西岳 화산華山이 산세가 험준하고, 기개가 비범하고 풍광이 빼어나다고 들었다. 화산에 가서 기이한 것들을 탐험하려는 생각이 그들의 마음 가운데 고개를 들었다. 이번 화산 여행은 장대천의 "필묵의 정취를, 또 한 번 변하게 하였다."우비창의 말

장대천과 장선자는 화산에서 북경으로 돌아왔다. 장선자는 망사원에 있는 호랑아가 염려되었고, 두 형제는 지체하지 않고 동시에 소주로 돌아갔다. 그런데 소주로 돌아간 후에도 장대천은 늘 심신이 안정되지 않았는데, 눈앞에 언제나 한 쌍의 아름다운 큰 눈동자가 가물거렸다.

장대천은 북경에서 두 명의 가인을 알게 되었다. 한 사람은 예인 회옥懷玉이었고, 또 다른 하나는 경운대고京韻大鼓147를 전문적으로 노래하는 양완군楊宛君이었다. 장대천은 회옥이 아름답고 온유하고, 살가운 여성이라고 생각하였을 뿐 아니라, 그녀의 고혹적인 모습에 흠씬 빠졌다. 그는 이미 그녀를 모델로 하여 여러 장의 사녀화를 그렸다. 생동감이 있고 눈짓으로 애정을 전하여, 마치 그림 위에 숨 쉬고 소리 없이 말하는 것 같아 많은 지인들의 찬사를 받았다. 장대천은 만약 회옥을 자신의 옆에 두어 영원한 삶의 반려자로 삼아 그림의 모델과 창작 작업의 조수를 하게 하면, 인생의 좋은 일이 될 것이라고 생각했다. 그러나 이 생각은 집안사람 모두 하나같이 반대할 것이었다. 장대천은 감히 이 같은 "어머니의 훈계를 어기는" 짓은 할 수 없어, 회옥 낭자와 쓰라린 이별을 할 수밖에 없었다.

또 한 사람의 처자는 양완군1917~1987년, 북경 사람으로 부친이 월금月琴, 비파와 비슷한 악기. 역주을 연주하는 예인이었다. 그녀는 어려서부터 총명하고 영리하고, 아름답고 청초하였다. 그녀는 경운대고를 구성지게 불러 사람들의 마음

을 흔들었다. 예명은 "화수방花繡舫"이었다. 장대천과 우비창이 관음사에 수도 북경의 곡예曲藝148를 들으러 갔다. 때마침 양완군이 무대 위에서 《대옥장화 黛玉葬花》149를 부르며 연기하고 있었다. 방년 십칠 세 묘령의 아가씨는 예쁘고 사랑스러우며, 풋풋한 분위기가 가득해 사람들의 마음을 사로잡았다. 경운대 고를 한 곡 연기하는데, 목소리가 슬프고 간절하여 사람의 폐부를 찔러, 이를 듣는 장대천은 홀딱 매료되고 말았다. 나중에 우비창이 중간에 다리를 놓아 바람은 산들산들하고 햇볕은 따사로운 어느 날 오후에 두 사람은 은근히 애 정을 드러내며 일생을 약속했다. 1934년 12월 20일, 장대천과 양완군은 북 평동방반점北平東方飯店에서 성대한 혼례를 거행하였다. 식장은 매우 떠들썩하 고, 기쁘고 경사스러웠다. 그때부터 장대천의 세 번째 부인 양완군은 그의 삶 의 충실한 반려자이자 그림 그리는데 든든한 조수이자 모델이 된다.

1930년대 중반, 장대천은 북평北平, 북경의 옛 이름. 역주에서 우비창과 가장 친 밀하게 교류했다. 이외에도 장대천은 "구舊 왕손王孫"으로 칭하는 문인화 화 가 부유를 신뢰하고 흠모하며 존경하게 되었다. 부유는 공친왕恭親王의 차남 재형載瀅의 둘째 아들로 어려서부터 사람들에게 귀여움을 받았고, 총명하고 기지가 있었다. 자희태후慈禧太后150가 네 점의 희귀한 보물을 그에게 주며 그 에게 "본 왕조의 영특한 재기가, 결국에는 전부 이 어린아이에게 있구나. 이 아이가 반드시 문예로 후세에 전해질 것이 의심할 바 없어!"라고 말했다.

부유의 서화 예술은 순전히 자신이 스스로 공부하여 이룬 것이다. 그는 옛것을 스승으로 삼고, 옛 작품을 임모하고, 서화를 연구하고 학습하였다. 그 래서 그의 출발점은 시작부터 매우 수준이 높았다. 그는 회화에 느끼어 깨닫 는 것이 많았다. "그림이란, 많이 배울 필요가 없다, 시를 잘 지으면, 그림은 자연히 잘 그리게 된다." 그는 시와 사 모두에 대한 공부가 엄청났으며, 전문 적으로 시와 사를 연구하고 토론하고 서로 화답하는 "갱사賡社"를 조직하였

다. 그는 무수히 많은 뛰어난 고대 명적名迹을 표본으로 삼았고, 고대 거장들을 융합하여 하나가 되게 하였다. 또한 북경 서산西山에서 오랫동안 산천이 어두워지고 밝아지는 변화를 관찰하여 가슴속에 담아 두고, 다시 그것을 서예의 필의筆意로 하였다. 여기에 본인의 고풍스럽고 맑고 순수한 성격이 더하여지고, 또 마음속에는 시와 글이 있어, 그가 한 획을 그으면, 즉시 평범함을 초월하고 속세를 벗어났다. 그리하여 그가 일단 산에서 나오면 경성京城을 흔들었다. 그는 북방화단의 "명수"라고 불리는 영예를 가지게 되었다. 특히 그의 북경 설경산수는 기상이 드높고, 중후하고 경건하며, 의경이 심원하여, 당시 사람들의 높은 평가를 받았다.

부유는 1934년 북평사범대학北平師大學과 북평예술전과학교北平藝術轉科學校의 예술교수로 초빙을 받았다. 장대천은 부유의 서화, 시사를 매우 좋아하였고, 부유도 장대천의 예술을 매우 높이 평가하였다. 부유는 서비홍이 그린 장대천의 초상화 위에 그의 재능을 칭송하는 제문을 쓰기도 하였다.

張侯何曆落, 萬里蜀江來.
明月塵中出, 層云筆底開.
贈君多古意, 倚馬識仙才
莫返瞿唐峽, 猿聲正可哀!

장대천은 고고하고 높은 품격을 지니고 있다,
그는 머나먼 사천에서 왔다네.
한밤중에 밝은 달이 구름 속에서 보일 듯 말 듯 하는데,
층층의 구름이 선생의 붓 아래에서 피어나누나.
그대의 글에는 옛 정취가 담뿍 담겨 있고,
글 쓰는 재주가 민첩한데다 맑고 속되지 않은 창작력을 가지고 있다.
그대여 집으로 돌아가지 말게나,
당신이 가면 나는 너무 슬프고 고적하리니!

부유는 일찍이 이화원을 빌려 살았고, 청리관에 머물고 있는 장대천과 가까운 이웃이 되었다. 그들은 서로 점점 많이 왕래하게 되었고, 두 사람 다 산수화에 주력하고 있어, 종종 함께 그림을 그렸다. 당시 두 사람이 그린 산수, 인물, 화훼는 수백 점에 달하였으며, 그들은 매우 친밀한 우의를 맺었다.

당시 부유는 북방화단의 명가로 이름을 날렸고, 장대천은 남북 회화계의 고수로 위세를 떨쳤다. 한 사람은 류리창에서 그림값이 가장 비쌌고, 한 사람은 전시회에서 판매되는 작품 가격이 가장 높았다. 한 사람은 북방 사람이었고, 한 사람은 남방 사람이었다. 한 사람은 산수의 주가 북종北宗이고 남종南宗을 겸하였고, 다른 한 사람은 주가 남종이고 북종을 겸하였다. 두 사람 모두 박학다식하고 재기가 넘쳤으며, 그림의 폭이 넓고, 시·서·화에 능해 "삼절三絶"이라 불렸다. 당시 화단에서의 명성도 가장 대단해, 이로부터 "남장북부南張北溥"라는 말이 나온 것은 시대적인 요구였다. 또한 이런 호칭의 출현은, 장대천이 이미 중국화단 최고의 전당에 올랐다는 것을 나타내는 것이었고, 장대천의 회화 예술이 이미 중국 전통회화의 최고 지위에 도달했다는 것을 의미했다.

## 중앙대학교수를 맡고, 필묵 소송에 휘말리다

장대천이 화단에서 위세가 대단하여지니, 일부 딴생각을 가진 사람들이 시기하고 헐뜯는 일이 생겼다. 예전에 했던 일부 농담이 사람들의 오해를 불러와 한바탕 소송에 휘말리게 된 것이다. 그는 우비창과 함께 작업한《사녀가 나비를 잡다》의 여백에 시 한 수를 썼다.

"비창이 그린 나비는, 마향강馬香江 못지않다. 대천이 미녀를 보태어, 스스
로를 곽청광郭淸狂에 비유한다. 만약 서랑徐娘151이 보면, 두 허풍쟁이 대장
이지."

이 한편의 토속적인 해학시152는 우스개의 성질, 약간의 "자기 물건을
팔고 자신이 좋아한다"는 자화자찬하는 자조도 띠고 있다. 또한 장대천의 구
애받지 않는 유머와 농담을 좋아하는 것은 이미 화단에서 유명했다.

북평중국화학연구회北平中國畵學硏究會 회장 주조상과 저명한 인물화가 서
연손이 함께 전시회를 관람 중에 이 그림을 봤을 때, 주조상이 농담으로 말
하기를, "손아북평의 원로화가가 서연손을 해학적으로 부르는 호칭, 보았는가? 이것이 장대
천이 작심하고 너를 희롱하는 것이다! 보아라, 저 발제 시 중의 '서랑'은 바로
너 서연손을 가리키는 것 아닌가! 헤헤…" 주조상의 이 말에 서연손도 함께
농담을 했다. 그도 서가 장의 예술을 그다지 평가하지 않고, 마음속에 반감을
품고 있다는 것을 알고 있었다. 그는 서연손이 이 말을 듣고 어떤 반응을 보
이는지 보고 싶었다.

이 말을 들은 서연손은 생각할수록 화가 치밀어, 갑자기 격노하더니 낯
빛이 변해 버렸다. 그는 장대천이 기회를 빌려 보복한 것이거나, 공공연히 모
욕하고 비방하는 것이라고 생각했다. 그는 앞서 한 친구에게 장대천이 "유명
무실"하고, 아니면 "허풍을 떨고 있다"고 헐뜯은 적이 있었기 때문에, 장대
천 시의 "서랑"은 바로 서모를 가리키는 것이라고 굳게 믿어 의심치 않았다.
서연손은 즉시 변호사 양주粱柱를 만나 소송서류를 작성했다. "방종한 모독",
"악독한 비방"과 "심각한 모욕"으로 그를 고소하고, 법원에 그에 대한 공정
한 재판을 요구했다.

집에서 그림을 그리고 있던 장대천은 갑자기 법원의 소환장을 받자 어

리둥절했다. 어떻게 된 영문인지 어렵사리 알아내고는 우습기도 하고 기막히기도 했다. 평생 처음으로 자신의 그림과 시사에 대해 소송이 벌어진 것이다. 정말이지 "처녀가 시집갈 때 처음 가마를 타는 것처럼, 생전 처음 당하는 일이었다." 장대천은 상대편 변호사보다 더 큰 변호사를 찾을 수밖에 없었다. 그의 고향 사람이자 쟁쟁한 변호사인 강용江庸이다. 강용은 서연손이 의뢰한 변호사 양주의 스승이다. 강용의 주선과 노력으로, 양주는 서연손에게 이해관계를 진술하고 소송을 철회하라고 권했다. 그리고 이 사건을 "촉발" 시킨 주조상은, 전 교육총장이자, 노학자이며, 장서가인 부증상을 대동하고 서연손을 방문해 오해를 풀었고, 서연손에게 "원한은 풀어져야지 맺어져서는 안 된다"고 권하였다. 결국, 여러 사람의 조정으로, 서연손과 장대천 두 사람은 마침내 악수하고 화해하였다. 장대천의 시 한 수가 있다.

"오랫동안 명성을 날려 장삼영張三影153이라 하네, 해외에 두 석도가 이름을 날렸다. 이 몸이 뱃속에서 다 받아들이고 있는데, 왕개미가 큰 나무를 흔들려고 하니 가소롭구나."

장대천은 당시 자신의 재능에 대한 기쁨, 만족감, 자부심, 자신감, 오만과 긍지 등을 충분히 표현하였다. 본래 이 시는 장대천 무료할 때 장난으로 쓴 것이었다. 생각지도 못하게 친구가 발견했는데 시에서 내비친 호기를 매우 좋아하며 중국 예술가의 당당한 기개라고 생각했다. 그는 이 시가 감상할 가치가 있다고 여겨, 한 사람이 열 사람에게 전하고, 열 사람이 백 사람에게 전해 결국 많은 사람들이 알게 되었다. 일이 꼬이려다 보니 친구가 이 시를 신문에 실어 평지풍파를 불러왔다. 몇몇 사람은 이 시를 보고 장대천 이 "털보 녀석"이 정말 "오만하기 그지없다", "화단 전체를 멸시한다"고 생각했다.

장대천의 친한 친구 우비창이 주간하는 『북평신보北平晨報』는 호외 전면 기사로 장대천을 칭찬하는 글을 실었다. 그러나 때로는 지나친 열정이 붓끝에서 실수를 저지르거나, 찬사가 지나치게 되는 것을 면하기 어렵고, 오히려 역효과를 가져온다. 한번은 그가 이렇게 말했다. "오늘 천하를 보니, 대천의 그림은 그 필묵이 매우 오묘하고, 재능이 넘치며, 화법이 광대하고 정교하니, 실제 그보다 더 나은 자가 없다. 그러므로 그 그림은 '모든 것을 천시'할 수 있다." 장대천의 바로 그 시 "이 몸이 뱃속에서 다 받아들이고 있는데, 왕개미가 큰 나무를 흔들려고 하니 가소롭구나"를 인용하여 증거로 하였다. 이 글이 나오자 예술계는 떠들썩하였다. 연로한 지식인들은 머리를 내저었고, 학자들은 한숨을 내쉬었다. 심지어 제백석 노인도 스스로 "나는 한 사람을 천시한다"는 인장을 새겨 그 말에 대한 반감을 표현하였다. 심지어 어떤 사람중국화 화가 오환손(吳幻蓀)은 공개 서신을 써서 장대천에게 "기량을 겨루자"며 "공개적으로 회화의 역량을 비교하자"고 공공연히 도전하였다. 나중에 호의를 가진 예술계 친구의 조정으로 장대천의 한바탕 "경화운사京華韻事"와 "화원의 우스개 노래"는 흐지부지되었다.

장대천이 겪은 두 건의 분쟁이 진짜 소송으로 비화되지는 않았으나, 장대천에 대한 논쟁은 계속되었다. 결국은 남경중앙대학 예술학부 주임을 맡고 있던 서비홍이 이에 대해 "한마디 말로 상황을 정리"한 후에야 잦아들었다. 서비홍은 당시 중국화단을 손금 보듯이 훤하게 알고 있었다. 그는 특히 장대천의 일에 관심을 가졌다. 그는 당시 중국화단에 존재하는 낡은 것을 그대로 답습하는 보수적인 행태를 매우 싫어하였다. 능력도 없는 사람들이 고의로 다른 사람을 헐뜯고 공격하는 것에 대해, 특히 발군의 실력을 가진 장대천과 그 예술을 일부러 폄하하고 공격하는 작태를 극도로 증오하였다. 중국 미술 분야를 전진과 번영과 발전을 위해, 그리고 장대천의 예술을 위해

서비홍은 용감하게 앞으로 나서서 대대적으로 일을 벌였다.

　서비홍은 「오늘날 중국의 유명 화가」와 「장대천 선생」이라는 두 글에서 다음과 같이 썼다. "재능을 갖고 이름도 얻은 자는 반드시 한 가지 부족한 것이 있다. 예술로 이름이 길이 남을 자로 말하자면, 반드시 사람들을 놀라게 할 여러 가지 재능을 가지고 있어 모든 사람들이 그를 흠모하게 된다. 필시 오늘 기사가 나간 작가는 아닐 것이다. 일시적으로 남을 업신여기는 자는 그 만분의 일처럼 될 수 있다! (중략) 대천은 소탈하고 대범하며, 재능과 사고가 풍부하고, 일찍이 화내거나 욕하는 것을 볼 수 없는데, 웃자고 한 일이 이미 글이 되어 버렸다. 그의 산수화는 남북의 변화를 다 이룰 수 있고단지 종파를 지적하는 것이 아니고, 창조 그 자체를 가리킨다, 연꽃을 치는데도 남다른 이해가 있다. 만약 옅은 진홍색을 버릴 수만 있다면, 그의 면모가 더욱더 돋보일 것이다. 최근 작품의 화조, 대부분의 사생은 기품이 수려하고, 송나라 선인들과 자리를 다툰다. 그는 산수, 인물, 화조, 모두 확고히 자립하였다. 비록 내가 그를 칭찬하지 않으려 하지만, 여러분에게 이렇게 말하겠다. 과연 어떻게 그럴 수 있을까?"

　항일전쟁 이전에 서비홍은 확실하게 의견을 제시하였다. "대천은 중국의 산수화 작가를 대표한다.", "우리나라 현대회화를 빛냈다." 서비홍은《장대천화집》상해서국출판(上海書局出版)의 서문을 썼는데, 이 글에서 장대천의 성정, 재능, 유람, 소장품, 관찰 등을 남김없이 다 표현하였다. 그는 장대천의 휘황찬란한 예술의 성취를 극찬하였다. 사옥잠의 동생이자 저명한 서화가이자 감정가인 사치류謝稚柳는 단도직입적으로 "중국의 당대 화가, 장대천이 제일이다!"라고 말하며 마무리 지었다.

　당대 중국 미술사 전문가이자 장대천 연구 전문가인 부신傅申 선생은 다음과 같이 논평하였다. "장대천 일생의 작품은 거의 중국 회화사의 반을 차

지한다. 예로부터 역대 명가는 천하 명산을 유람하고, 모두 밑그림으로 하였다. 서비홍 선생은 34년 전에 '500년 이래 하나의 대천大千'이라는 말을 했다. 그의 현재 성취를 보면 더욱 서씨는 공상가가 아니다!" "500년 이래의 첫 번째 사람"이라는 월계관은 "남장북부南張北溥"와 함께 장대천의 명성을 널리 알리고, 천하를 뒤흔들었다.

서비홍은 장대천의 비범한 예술적 재능과 사람됨이 마음에 들어 그의 예술 실력과 영향을 중국 미술 교육사업에 공헌해야겠다고 생각했다. 1936년 1월, 서비홍은 중앙대학교 교장 라가륜羅家倫과 함께 남경에서 소주 망사원까지 장대천을 찾아왔다. 장대천에게 한 가지 도움을 요청하며 반드시 승낙한 후에야 무슨 일인지 말해 주겠다고 했다. 장대천이 두 사람의 완강함에 항복하고 나서야 그들은 찾아온 이유를 설명했다. 알고 보니 그들은 장대천을 중앙대학 예술학부 중국화 교수로 초빙하여 중앙대학에 와서 강의해 달라고 요청하러 온 것이었다. 그는 장대천이 본래 '한가하게 떠도는 구름과 들에서 자유롭게 노니는 학'과 같아, 구속을 참지 못한다는 것을 알고 있었기 때문에, 그가 가려고 하지 않을까 염려되어 일단 먼저 승낙하면 그때 이야기하려고 한 것이다.

진상을 알게 된 장대천은 아니나 다를까 동의하지 않았다. 그는 "나는 정규교육을 받은 사람도 아니고 대학도 다니지 않았는데, 어떻게 공공연히 대학생들을 가르칠 수 있겠는가? 남의 자식을 망칠 수도 있다."고 말하였다. 서비홍이 웃으면서 이야기했다. "대장부 일언 중천금이다. 이미 승낙하였으니, 되돌릴 수 없다네. 하하." 장대천은 방법이 없어, 승낙할 수밖에 없었다. 단, 간단한 요구사항을 약정하였는데 다음과 같다. "우선 서서 수업할 수 없다. 다음은 먼저 학생들에게 명확하게 말한다. 그들이 제기하는 문제에 대답하지 못할 수도 있다. 사전에 이야기해 주면 좋지만, 그때 가서 탓하지 말라.

또한 큰 방 하나와 큰 탁자 하나, 몸을 누일 수 있는 큰 침상이 필요하다. 왜냐하면 나는 그림을 그리면 너무 피곤해 잠을 자고 싶게 되기 때문이다. 끝으로, 수업은 틀에 얽매이지 않을 것이다. 학생들이 나의 화실에서 공부하기를 원하면, 그들은 그냥 와서 한편으로는 그림을 그리고 또 한편으로는 이야기를 나누면 된다." 서와 라 두 사람은 흔쾌히 동의하였다. 장대천이 중앙대학 예술학과 교수가 되었을 때 그의 나이 38세였다.

장대천이 "강요에 못 이겨" 교수를 맡으면서 매주 두 차례 기차를 타고 소주에서 남경에 가서 강의를 해야 했다. 이 화단의 다방면에서 활약하며 전설로 불리는, "남장북부"와 "500년 이래 1인자"인 교수의 기발한 교수법은 오히려 학생들의 열렬한 환영을 받았다. 장대천이 잘 가르친다는 명성은 학교 밖으로까지 소문이 났다. 라가륜은 만면에 미소를 띠며 서비홍에 말하기를, "비홍, 당신이 대천에게 중앙대학에 와서 가르치라고 건의한 것은 아주 영특하고 현명한 일이었어! 내가 자주 다른 사람들이 이야기하는 것을 듣고 있는데, '중앙대학이 장대천에게 청하러 갔다니, 그거 정말 쉽지 않은 일이야' 라고 이야기하더군! 하하…"

장대천은 중앙대학에서 위아래로 대대적인 환영을 받았음에도 불구하고, 일찌감치 그만두려고 생각했다. 왜냐하면 그는 반드시 제시간에 맞추어 수업해야 하는 교직이 불편하고 자유롭지 않게 느껴졌기 때문이다. 마침 서비홍이 광서성廣西省에 가서 '광서성 제1회 미술전시회'를 준비하고 있었는데, 이때가 절호의 기회였다. 그가 사직서를 제출하여도 교장 라가륜과 서비홍이 절대 동의하지 않을 것이라 생각하니, 간단히 말해 "삼십육계 중에서 줄행랑이 상책"이었다. 당당한 중앙대학 장대천 교수는, 뜻밖에도 중앙대학에서 "몰래 도망갔다."

## 모친이 병으로 세상을 떠나고, 위험을 피해 사천으로 돌아가다

장대천의 모친 증우정은 여태까지 장문수를 따라 안휘성 랑계郞溪의 장씨 산림장에 살고 있었다. 불행히도 그녀는 병이 났는데 증세가 매우 심각했다. 장대천과 둘째 형 장선자는 모친에게 매주 돌아가며 미리미리 도착하도록 랑계로 탕약을 보내 드리고, 의사에게 치료를 간청하였다. 증우정은 담습증을 앓아서, 원기가 날로 쇠하고 있었다. 대천의 형제들은 모두 효자로 유명했다. 늘 직접 노모를 찾아뵙고 보살폈다. 친구가 찾아올 때도 회피하지 않고, 모친의 상태가 좋아질 때를 기다려 손님을 보러 나갔다.

장씨 형제는 모친을 물심양면으로 마음을 다해 보살피고 도처에서 용한 의사를 불러 치료를 받게 하였다. 그럼에도 불구하고, 그녀는 나이가 이미 많았고, 기력이 다하고, 기가 흩어지고, 피가 마르고, 용뺄 재간이 없어, 병이 난 후 일어나지 못했다. 하루는 증우정이 힘들게 정신을 차려 장대천을 침상에 불렀다. 줄곧 장대천이 사는 곳에 집안에서 대대로 소장하고 있는 가보《조아비曹娥碑》154를 너무 보고 싶다는 이야기를 꺼내며, 그래야 편안히 눈을 감겠다는 것이었다. 장대천은 이를 듣고 당황스러워 머리가 터질 것 같았다. 그는 모친에게《조아비》가 "망사원"에 있다고 이야기하고, 다음에 가지고 와서 보여드리겠다고 말할 수밖에 없었다. 실은 저 진귀한《조아비》는 일찍이 십수 년 전에 도박장에서 뺏겨버렸다. 비록 후회하고 나중에는 도박도 끊었지만, 어쩔 수 없었다. 그는 망사원에 돌아온 후 뜨거운 가마 속의 개미처럼 몹시 초조하였다. 다음에 모친에게 갈 때 무엇을 가지고 가서 이야기해야 할지 몰랐다. 마침 엽공작葉恭綽155이 망사원에 장씨 형제를 보러 왔다. 급한 김에 장대천은《조아비》의 일을 그에게 이야기하며, 얼마를 들여서라도《조아비》를 다시 사 와야겠다고 말을 하였다.

장씨 형제의 탄식에, 엽공작이 뜻밖의 미소를 짓더니 형제 둘을 향해 《조아비》가 그의 수중에 있다."는 뜻밖의 말을 했다. 두 형제는 미치도록 기뻐서 눈물이 핑 돌았다. 결국 넓은 도량을 가진 엽공작이 《조아비》를 두 형제에게 선물하였는데, 마침내 '구슬을 온전하게 조나라로 가지고 돌아오다 完璧歸趙156'인 셈이었다. 모친 증우정은 임종 전에 집안에서 전해 내려오는 문단의 지극한 보물인 《조아비》를 마침내 보게 되었다. 누런 책 두루마리를 어루만지며, 흐뭇한 미소를 지으며 세상과 하직했다. 향년 75세이던 그날은 1936년 7월 4일이었다.

장대천 형제들은 어머니에 대한 정이 매우 깊어 어머니가 세상을 떠나자 매우 비통해하였다. 익숙한 풍경을 볼 때마다 어머니를 떠올리지 않을 수 없었다. 둘째 형 장선자는 장대천에게 그것들을 보기만 해도 감정이 되살아나니 이를 피하여 북평으로 가는 것이 좋겠다고 권유하였다. 장대천은 비통한 마음을 품고 북평으로 가 대대적인 "장대천, 우비창, 방개감方介堪 서화 전각 연합전"을 개최하였다. 그리고 그림을 판매하여 얻은 것을 모두 황하黃河 재난 지역의 이재민에게 기증하였다. 이후 그는 또 북평에서 두 차례 전시회를 개최하였는데, 마찬가지로 대성공이었다.

1937년부터 일제는 중국을 침략하려는 음모에 더욱 박차를 가하기 시작했다. 이것이 "7·7 사변", 즉 "노구교盧溝橋 사변"이었다. 8년간의 항일전쟁 서막이 올랐다. "7·7사변" 발발 후, 장대천은 랑계에서 급히 상해로 떠났다. 혼자 남하하였고, 부인, 아이들, 대풍당의 그림 수십 개 상자는 모두 북평에 있었는데, 이는 생각만 해도 아찔하였다. 그는 급히 친구에게 부탁하여 북평행 표를 사서 집으로 돌아와 부인과 자식들이 무사한 것을 보고 한시름 놓았다.

그는 가족을 거느리고 이화원 청리관에 살고 있었다. 그러던 어느 날 장대천은 이화원의 분위기가 평소와 다르게 이상하게 긴장되고 인심이 흉흉해

진 것을 발견했다. 이화원의 경비는 집집마다 돌면서 통지하기를, 일본인이 남원南苑에서 중국 방위군을 향해 개전하였다고 했다. 이어서 이화원을 포격하고 독가스를 살포할 거라면서 모두 빨리 이화원을 떠나라고 하였다. 당시 원 내에는 70여 호의 가구가 살았는데, 이 소식을 듣자마자 모두 뿔뿔이 도망갔다. 장대천 일가와 양씨 성을 가진 한 집만이 갈 만한 곳이 없어 이화원에 남았는데, 죽든 살든 운명을 하늘에 맡기는 수밖에 없었다.

장대천은 문득 한 가지 생각이 머리를 스쳤다. 그는 북평개양행北平開洋行의 독일인 한스 로베르에게 일가족을 도와달라는 편지를 썼다. 이 편지를 자신의 열네 살 난 아들 장심량張心亮에게 주면서 한스에게 가져다주라고 하였다. 편지는 무사히 잘 도착했다. 한스 로베르는 적십자의 깃발을 걸고, 장대천 일가를 맞으러 두 대의 소형차를 몰고 이화원으로 왔다. 그러나 두 대의 차가 연이어 이화원에 진입하자마자, 미처 도망가지 못하고 이화원에 있던 아녀자와 아이, 노인들이 주위를 둘러쌌다. 결국 장대천은 부녀자와 아이들을 우선하기로 하고, 자신의 집도 예외가 없는 것으로 결정하였다. 한스도 처음에는 동의하지 않았으나, 장대천이 재차 요구하자 마지못해 동의하였다. 부인 양완군도 남편이 가지 않는 것에 반대하며, 아이들 셋을 데리고 먼저 떠나려고 하지 않았다. 그러나 그녀는 남편의 고집을 꺾을 수 없자, 눈물을 글썽인 채 차에 올라탈 수밖에 없었다.

한스가 간 후에 아무 소식이 없었다. 그날 새벽, 장대천을 포함하여 이화원에 머물고 있던 중국 사람들은 강제로 배운전排云殿에 집합 당해 "황군의 검사"를 기다렸다. 장대천의 긴 눈썹에 짙은 수염을 본 일본인은 그를 우우임于右任157으로 잘못 알았다. 장대천은 아무 말도 하지 않고, 그냥 주머니에서 명함을 꺼내 일본 군관에게 건네주었다. 전혀 생각지도 않게, 일본 군관은 미소를 지으며 장대천을 보고는, 중얼중얼 말하며 장대천을 매우 우러러보

왔다. "오늘에서야 드디어 뵙게 되었습니다. 정말 영광입니다!" 장대천이 자신이 거처하던 청리관에 무사히 돌아왔을 때, 온 집안은 어질러져 난장판이었다. 소장해 둔 보물도 온데간데없었다. 그는 분노가 치밀어 참기 힘들었다. "아, 망국의 노예로다! 망국 노예의 운명아, 자기의 목숨조차도 시시각각 남의 손에 잡혀 있는데, 하물며 이 보잘것없는 신변의 물건들이야 말할 나위가 있겠는가?" 다음 날 한스는 두 대의 차를 더 가지고 와, 우여곡절을 겪은 후에 장대천 등을 데리고 이화원을 나왔다. 어렵게 성안의 부인과 아이들이 거처하는 곳에 돌아와 함께 모이게 되었다. 또한 일본 헌병대의 통지가 당도했는데, 장대천에게 "담화"와 "조사"를 받으라는 것이다. 다행히도 "사천회관四川會館"의 사천 동향 정鄭 선생이란 사람이 예전에 일본에서 유학한 적이 있어 일어가 유창한데, 장대천을 수행하여 일본 헌병부대에 갔다.

어느 날, 일본 특무 연대는 무력으로 끌어가다시피 장대천을 일본 헌병대로 "청"하였다. 시원한 사람은 말도 시원하게 한다고, 장대천은 일본군이 이화원에서 강간하고 약탈한 일을 격정에 차서 진술하였다. 이때 그 군대의 매우 높은 지위의 일본 헌병군관은 줄곧 굳은 표정으로 다 듣고 난 뒤, 장대천을 구속하였다. 장대천의 이 구속에 대해 아무런 소식도 밖으로 전해지지 않았다. 그리고 매국노 신문인 〈흥중보興中報〉가 갑자기 소위 "내부소식"이라는 기사 하나를 실었다: '우리 대일본 황군의 혁혁한 명성과 위엄을 보호하기 위하여, 저명한 화가 장대천이 고의로 황군을 멸시하고, 황국의 명예를 모욕하였기 때문에, 어제 이미 황군에 의해 총살되었다!' 이 소식이 양완군의 귀에 전해지자, 그녀는 하늘이 빙빙 도는 것 같았다. 하지만 여전히 남편이 갑자기 돌아오기를 바라는 마음을 가지고 있었다. 화단과 예원의 친구들도 그 소식을 듣고 매우 비통해하였다.

밖에서 장대천이 총살되었다는 소문이 났을 때 장대천은 헌병대에 잡혀

있었다. 일본인들이 그가 국내외에 이름을 날리는 유명화가라는 것을 겁내었고, 몇 명의 친구들이 손을 써서 그는 수감기간 동안 독방에 있었고, 생활하는 것도 비교적 우대를 받았다. 가장 중요한 일은 무료할 때 글을 쓰고 그림을 그리는 것이었다. 눈 깜짝할 사이에 한 달이 지나갔고, 일본 장교가 장대천에게 말했다. "당신, 돌아가도 됩니다."

일본 군관의 생경한 중국어를 들은 장대천은 실로 자기의 귀를 의심하였다. 후에 진상을 확인하고 나서 한동안 기뻐해 마지않았다. 그러나 나중에 일본 장교가 그에게 아직은 잠정적으로 "자유가 제한된" 신분이라고 통보하였다. 장대천은 일종의 "보이지 않는 올가미"가 자신을 옭아매고 있다고 생각했다. 일본 군관은, "반드시 주의해야 합니다. 비록 이제 돌아가도 되나, 절대 북평을 떠나서는 안 됩니다. 그렇지 않으면 내가 책임을 져야 해요. 왜냐하면 우리는 언제든지 당신에게 '가르침을 청할 수 있기' 때문입니다."

감옥에서 나온 장대천은 온 가족을 거느리고 이화원 청리관으로 다시 거처를 옮겼다. 이화원의 아름다운 경치 속을 한가로이 거닐며, 그때서야 장대천의 움츠린 마음도 조금씩 조금씩 나아졌다. 그러나 좋은 시절은 얼마 가지 않는다고, 일본 헌병대의 전화 한 통이 그를 심연의 나락으로 처박아 생활을 완전히 혼란에 빠트렸다.

1938년 양력설, 화북華北을 점령한 일본군 침략군과 민족 반역자 정부의 괴뢰들은 북평에서 단장을 하고 무대에 올라 성대한 경축 활동을 거행하였다. "황군"과 국민들이 함께 즐긴다는 것을 보여주기 위하여, 장대천을 포함한 북평의 명사들에게 황군과 함께 관람할 것을 강요하였다. 배역들도 훌륭하고, 연기도 잘하였음에도 불구하고 강제로 참석하여 관람하는 장대천은 정말 견디기가 어려웠다. 장대천은 억지로 분개함을 참고 극을 다 본 후에, 황급히 집으로 향했다. 집에 가는 도중에 생각지도 못하게 마흔 살 정도 되

는 일본 군관을 만났다. 그는 다름 아닌 장대천이 일본 유학할 때 이웃이자 친한 친구였던 와다 가즈요시和田升一였다. 그는 마지못해 군에 입대한 다른 일본인과 마찬가지로 일본 군국주의의 호전적인 정책에 의해 전쟁의 고통의 심연으로 끌려들어 가 있었다.

와다 가즈요시는 속삭이며 장대천에게 말했다. "장군, 정권아, 우리 둘은 오랜 친구일세. 내 솔직히 자네에게 이야기하네. 난 일본의 현역 장교로서 우리 쪽의 속사정을 잘 알고 있지. 자네는 현재 명망 있고 신분과 지위가 있는 유명한 화가이네. 바로 그들이 옭아매려는 대상이지. 그들은 절대로 자네를 놔주지 않을 거네! 나는 자네가 혈기 있는 사람이고, 또 고집도 대단하다는 것을 잘 알고 있어. 그래서 목전의 이런 정황하에서 내가 자네에게 몇 가지 당부할 이야기가 있네. 첫째는 결코 그들과 죽자고 맞서지 말고, 눈앞에서 손해를 입는 것을 피하게나. 너희 중국 사람들이 하는 말이 있잖아, '청산이 남아 있으면, 땔감이 없을까 걱정하지 않는다'고. 몸조심하면 다시 승리를 얻을 수 있을 걸세! 둘째는 이렇든 저렇든 상관하지 말고, 절대로 우리 사람들이나 정부와 일을 해서는 안 되네. 그렇게 하지 않으면, 자네는 나중에 이를 씻을 수 없을 것이야. 다시 말하면 매국노 짓을 하는 놈들은 지금 모두 위세를 과시하며 겉보기에는 기세등등하지만, 실제로는 우리도 그들을 깔보고 있다네. 그냥 눈앞에서만 잠정적으로 그들을 이용하는 것일 뿐이지! 셋째는 제일 좋은 상책인데, 빨리 가서 방법을 찾아 고향으로 하루빨리 돌아가야 한다는 것이야! 만약 자네에게 내가 도울 만한 일이 있다면, 내가 반드시 전력을 다해 도와줌세!"

와다는 또 자신의 개인 전화번호를 적어주며, 급한 일이 있으면 자신을 찾으라고 하였다. 과연, 와다가 말한 바와 같이 사변이 전개되었다. 북평을 점령한 일본인들은 갖은 방법을 다해 장대천을 끌어들이려고 하였다. 일

본인들은 서비홍, 장대천 등을 "중일예술협회"의 발기인으로 포함시킨 것은 물론, 장대천도 북평예술전과학교 교장직을 맡게 하려 했다. 서비홍과 장대천은 서로 따르지 않기로 맹세했다. 일본인들은 못마땅하여 장대천의 머리에 "주임교수"라는 상투를 달아 주고, 장대천을 강제로 예전에서 수업하게 납치하다시피 했다.

후에 상해에 갑자기 "장대천이 황군에게 총살 당했다"는 소문이 자자하자, 장대천의 학생들은 "장대천 유작전"을 기획했다. 장대천은 이를 핑계 삼아, 다시 상해로 돌아가 소문을 부인해야 한다며, 겨우 일본군이 발급한 한 달짜리 통행증을 얻어 이곳저곳을 전전해 상해에 도착했다. 그리고 곧 프랑스 조계지에 있는 이추군의 집에 가서 양완군과 아이들과 합류했다. 그리고 곧 다른 사람들에게 부탁해서 홍콩의 증명서를 작성하고 배표를 구하였다. 또한 독일 친구인 한스 로베르에게 부탁해 국보급 소장품 스물네 상자를 통째로 이추군의 집으로 옮겼다. 그리고 나서야 그는 가슴을 쓸어내렸다.

그해 8월, 장대천은 일가족들을 거느리고 상해를 떠나 홍콩으로 갔다. 일본인의 마수에서 벗어나, 그의 마음은 모처럼 홀가분하고 유쾌했다. 일단의 기획을 거쳐, 그는 홍콩에서 규모가 상당한 "장대천 선생 화전"를 개최하였다. 개막식에는 객지에 머물고 있는 홍콩의 유명화가 포소유鮑小游, 여본餘本 등이 와서 성원해 주었다. 그들은 무더위 날씨에도 아랑곳하지 않았다. 전시장이 물 샐 틈 없이 붐벼 전람회가 홍콩 구룡반도 지역 일대의 성대한 행사가 되었다. 관람객들은 너도나도 "붓놀림이 정교하고 묵이 아름답고 훌륭하며, 기운氣韻이 살아 있다", "이런 작품은 장대천 선생이 '남장북부南張北溥'요 '오늘날 중국화단의 황제'라고 칭하는 데 손색없다", "장대천 선생의 이런 작품을 보니, 우리에게 중국의 아름다운 강산이 얼마나 넓은지, 얼마나 아름다운지 깊이 이해하게 하였다. 어찌 다른 사람이 이를 점할 수 있겠는가!"라고

평하였다.

　이곳이 비록 좋기는 하였으나, 오랫동안 그리워하고 있는 집은 아니었다. 장대천은 어느 때보다 더 고향과 풍요롭고 아름다운 사천의 대지가 그리웠다. 그는 귀중한 소장품을 실어 사천으로 안전하게 보낸 후, 부인 양완군에게 비행기표를 사 주고, 자신은 배를 타고 계림으로 갔다. 부인도 그 당시는 왜 그랬는지 모르겠으나, 재차 남편과 함께 배를 타고 가겠다고 주장했다. 그녀는 전쟁으로 어수선한 시기에 남편과 떨어지기 싫었다. 그녀는 끝내 뜻을 굽히지 않았고, 마침 좌석이 없어 비행기에 탑승하지 않았다. 후에 그 비행기는 일본 전투기의 요격을 받아 격추되어 탑승자 전원이 사망했다.

　친구들은 장대천, 양완군의 행운에 대해 다행스럽게 생각하면서도 걱정이 되었다. 장대천은 즉시 사천으로 돌아가야겠다고 생각했고, 비행기는 감히 탈 엄두를 못내 급히 홍콩에서 광서성 오주梧州로 가는 배의 일등석 표 두 장을 샀다. 짐을 꾸리고 소장품을 가지고, 광서의 오주에 도착했다. 그는 그때 홍콩을 떠난 후 항일전쟁이 승리할 때까지 꼭 십 년이 지나서야 다시 홍콩에 가게 되었다.

　장대천이 오주에 도착한 이튿날에 그는 광서성 정부 주석 황욱초黃旭初가 보낸 편지를 받았다. 그가 편지에서 말하기를, 유명화가 장대천이 광서를 거쳐 사천으로 간다는 소식을 듣고 너무나 기뻐서, 특별히 장 선생에게 계림桂林을 유람하도록 초청한다는 것이다. 편지에 또 말하기를, 저명한 화가 서비홍 선생도 계림에 계신다며, 장대천 선생이 와서 서로 볼 수 있기를 간절히 바란다고 했다.

　장대천은 뜻밖의 초청에 매우 기뻤다. 그가 평소에 계림의 산수를 매우 좋아하였고, 또한 친한 친구인 서비홍도 만날 수 있으니 어찌 즐거워하지 않겠는가? 그리하여 그와 가족들은 수로로 여러 지방을 돌아 계림에 도착하였

다. 이번이 장대천의 두 번째 계림 방문이었다. 계림을 유람하고, 친구들과 만난 후, 장대천은 위아래로 흔들거리는 낡은 자동차를 타고, 산을 끼고 돌아가는 가파른 길을 따라, 귀주를 거쳐 마침내 당시 "제2의 수도"인 중경으로 돌아왔다. 마침내 그는 오랫동안 떠나 있던 고향으로 돌아온 것이다.

청성산靑城山을

그리워하다

## 가족을 거느리고 청성靑城에 살며, 산의 수려함을 만끽하다

익숙한 부두, 거리, 골목, 사람들 그리고 오랫동안 떨어져 있었던 고향의 소리에 장대천은 마음이 울컥했다. 한 줄기 뜨거운 눈물을 조용히 흘렸다. 입속으로 "중경, 내가 돌아왔다, 돌아왔어, 완군, 우리 집에 왔구려…"라고 중얼거렸다. 그때 셋째 형 장려성, 장대천의 본부인 증정용, 둘째 부인 황응소, 아들 장심량, 장심지와 한 무리의 조카들이 중경의 장려성의 집으로 속속 도착해 이제나저제나 장대천 일행이 돌아오기만을 학수고대하고 있었다. 식구들이 한데 모이니 저절로 기쁨에 넘쳐 눈물을 흘렸다. 장대천은 기쁘기가 한량없었으나 조금은 아쉬웠다. 바로 둘째 형 장선자가 당시 그림을 그려 주느라 아직 곤명昆明에 있어 함께하지 못하였기 때문이다. 장선자는 여덟째 동생을 중경에서 개최할 전시회에 초청하기 위하여 정성을 다해 준비하고 있었다. 이번 전시회의 취지는 첫째가 항일전쟁의 분위기를 고무시키는 것이고, 둘째는 자신이 대후방大後方158에 돌아왔다는 소식을 외부에 알리려는 것이고, 셋째는 사람들에게 최신의 성취를 알리려는 것이다.

얼마 지나지 않아, "장선자, 장대천 형제 최신작 화전"이 중경에서 성대하게 열렸다. 전시회에 모두 100여 점이 출품되었는데, 작품은 판매하지 않고 모금도 하지 않고 관람만 하게 하였다. 이렇게 하여 전시회는 민중들의 애국심과 열정을 고무시켰으며, 열렬한 환영을 받았다. 장대천은 중경에서 한동안 머물렀는데, 연회가 너무 많았고, 중경에는 공습도 빈번하여 민심이 흉흉해졌다. 그는 서둘러 떠나 성도로 옮겨 머물러야 하겠다고 생각했다. 사천은 경치 좋은 명승지가 대부분 서부 일대에 집중되어 있어, 장대천은 진즉에 여행을 한번 가 보고 싶었고, 지금 마침 이 숙원을 이루러 갈 수 있었다.

장대천이 성도로 돌아온 후, 옛 친구이자 고서적 소장가인 엄곡성嚴谷聲

의 집을 빌려 머물렀다. 엄곡성은 당장에 자기 집의 20여 칸의 방을 내주고, 장대천의 전 식구들에게 정성을 다해 식사와 숙소를 마련해 주었다. 엄곡성과 함께 장대천은 성도의 명승고적, 청양궁青洋宮, 백화담百花潭, 완화계浣花溪, 제갈무후사諸葛武侯祠, 두보초당杜甫草堂, 설도정薛濤井, 망강루望江樓, 소각사昭覺寺, 문수원文殊院, 보광사寶光寺 등과 같은 곳을 두루 유람하였다.

청성산青城山은 성도에서 서북쪽으로 약 70키로미터 떨어진 곳인 도강언都江堰 부근에 있다. 청성산은 푸른 나무가 서로 어울려 있고 여러 봉우리가 성곽처럼 둘러져 "청성青城"이라 불린다. 예로부터 "태산은 천하에서 웅장하고, 황산은 천하에서 기이하고, 화산은 천하에서 험준하고, 아미산은 천하에서 수려하고, 청성산은 천하에서 그윽하다"는 말이 있다. 청성산에 있는 도사들은 산에 올라 경치를 감상하는 저명한 화가 장대천을 열렬히 환영하였다. 장대천 일가는 상청궁上淸宮 안에 있는 문무전文武殿의 아래쪽 작은 화원 안에 자리를 마련하였다. 그곳은 환경이 아름답고 주택이 널찍하며 주방과 뜰이 있는데, 문을 닫으면 그 자체로 단독 주택 한 채가 되었다. 북방의 사합원四合院과 흡사하여 장대천 일가는 매우 만족스러웠다. 그는 그곳에 화실을 만들었고, 동물을 키우기 시작했는데, 그가 기른 작은 표범은 야생의 기운이 살아 있어 모습이 험악하기는 하였으나 매우 귀여웠다. 청성산의 그윽하며 평안하고 고요한 인문환경, 수려한 대자연의 풍경과 맑고 상쾌하며 신선한 공기는 장대천에게 창작의 충동과 영감을 움트게 하였다. 청성산에 머무르는 동안 그는 상당히 많은 뛰어난 작품을 창작하였다.

그는 청성산에 일단 머물게 되자, 도무지 떠나고 싶지 않았다. 흥이 넘쳐 「상청궁에 살며」라는 시 한 수를 지었다. 다음 시에 그의 기쁨과 흥분이 표현되어 있다.

自詡名山足此生, 携家猶得住青城.

小兒捕蝶知宜畫, 中婦調琴與辨聲.

食粟不謨腰却健, 釀梨長令肺肝清.

却來百事都堪慰, 待挽天河洗甲兵.

나는 이 명산을 자랑하며 삶에 만족하니

가족을 거느리고 청성산에 살겠네.

아이들은 나비를 잡으니 한 폭의 그림이고,

중년부인은 거문고를 조율하며 소리를 고른다네.

밥을 먹고 살 생각을 하지 않으니 도리어 허리가 튼튼하고,

배를 먹으니 간과 폐가 맑아졌네.

무슨 일이 일어나도 모두 마음 놓이니,

하늘의 물을 끌어와 무기를 깨끗이 씻으리라.

장대천은 청성산에 사는 동안 젊어지고, 힘이 넘치고, 정신이 가장 왕성하며, 필묵이 부지런하며, 창작이 가장 풍성하고, 재능이 샘솟았다. 청성의 산수, 초목 하나하나가 그의 마음속에 녹아들어 그의 생명과 불가분의 일부가되었으며, 이후 그의 창작 활동에 큰 원천이 되었다. 그는 청성에 내리 3년을살았다.

## 경비를 구하며 돈황에 대한 꿈을 좇다

장대천은 청성산에 거주하고 있는 동안에, 마음에 원대한 계획 하나를 품었다. 바로 멀리 "하서주랑河西走廊"159의 감숙성甘肅省 돈황敦煌으로 가서 중국 회화의 원류를 찾는 것이다. 1920년대, 장대천은 예전에 두 스승 이서청과 증농염에게서 돈황의 전설을 들었으며, 돈황에 적지 않은 고대 문화유산이 있

다는 것을 알고 있었다. 그러나 장대천이 활동하던 시기의 돈황은 아직 세상에 알려지지 않은 작은 지방이라 인적이 드문 곳이었다. 그러던 중 때마침 오랜 친구 염곡성의 조카 엄경재嚴敬齋와 그의 동료인 마문언馬文彦이 청성산에 찾아왔는데 장대천과 함께 화려하고 아름다우며 찬란한 벽화 예술을 이야기하였다. 이는 장대천을 동경으로 가득 차게 하였고, 결국 그는 돈황에 가서 동방예술의 꿈을 찾기로 결심했다.

돈황으로 가는 데는 많은 경비가 소요된다. 장씨네는 당시 셋째 형 장려성이 사업을 어렵게 꾸려나가고 있었다. 둘째 형 장선자가 곤명에서 돌아온 후, 장선자는 자신과 장대천의 작품 180여 점을 가지고 유럽과 미국에 가서 항일기부금을 모금하는 전시회를 열었다. 둘째 형이 떠나가고, 어른과 아이들 몇십 명이나 되는 대가족의 생활을 장려성에게만 의지해 힘들게 지탱해 나갔으니, 장대천의 경제 사정은 짐작이 될 것이다. 당시 그는 이미 빚이 산더미 같아 재정의 어려움에 빠져 있었다. 돈황에 가는 그 큰 경비를 조달하기 위해서는 전시회를 열어 그림을 파는 것 말고는 달리 다른 방도가 없었다. 그러나 당시는 일본 비행기가 자주 성도를 폭격하는 바람에 주민들의 손실이 막심하고, 민심이 흉흉했다. 그러니 사람들이 그림을 보거나 그림을 살 마음의 여유가 어디 있겠는가. 장대천은 돈황에 갈 경비를 마련하지 못해 애를 끓였다.

"장대천이 돈황을 가려고 하는데 경비가 없다"는 소문이 순식간에 퍼졌다. 일부 지방 토호들은 이를 듣고 뜻밖에 나타난 절호의 기회라고 생각했다. 한 정부인사가 거들먹거리며 수행원을 대동하고 장대천의 거처를 찾아와 거만하게 말했다. "저는 정부의 일원으로서, 우리나라의 문화사업을 지원하고 싶습니다. 장 선생님 같은 이런 걸출한 대화가께서, 돈황 고비사막에 수집하러 가시려고 하고, 우리나라 고유문화의 정수를 널리 전파하시려고 고생도 마다하지 않으시니, 두 형제분 덕에 저는 감복해 마지않습니다! 이 일에 대

하여 제가 당연히 수수방관할 수 없지요. 한마음으로 장 선생을 위해 조그마한 일이라도 하고 싶습니다. 장 선생이 돈황에 가시려는 염원을 이루시도록 말입니다. 외람됩니다만, 이렇게 찾아와서 폐가 많습니다."

이어서 정부인사인 모 원장은 자기의 조건을 제시하였다. '장대천이 돈황에 가는데 필요한 경비는 얼마든지 대 주겠다. 그러나 장대천이 돈황에 머무는 기간 동안 창작한 일체의 작품, 서예와 회화, 아울러 그곳에서 모사한 고대 벽화를 모두 포함해 장대천이 성도에 돌아온 이후에 자기가 제일 먼저 그 작품을 골라 살 수 있도록 한다. 물론 적당한 우대가격으로 할 수 있으면 더욱 좋겠다. 또한 만약 장대천이 동의한다면, 지금이라도 수표에 서명할 수 있다.' 모 원장의 생각 외였던 것은 장대천이 당당하게 이를 거절한 것이다. 그는 냉소를 띠며 말했다. "됐습니다. 나란 사람은 자유 방만하여 누가 관리하려는 것을 견디지 못하지요. 또 한 가지 못된 성질이 있는데, 여태 모욕적인 베풂을 받아본 적이 없소. 쌀 다섯 말五斗米160을 위해 허리를 굽히는 일은 더군다나 원하지 않소. 각하! 돌아가시지요. 나 때문에 당신의 귀한 시간을 허비하지 마시고요." 그는 말을 마친 후 찻상 위에 있는 찻잔을 들어 올렸다

그만 돌아가라는 뜻. 역주.

모 원장이 퇴짜를 맞은 후에도 여전히 많은 "고관과 귀인"들이 찾아와 장대천과 협찬에 대해 이야기했다. 하지만 장대천에게 모두 완곡하게 거절당했다. 장대천은 청성산을 방문한 오랜 친구 웅불서熊佛西에게 자신이 사람들의 찬조경비를 받고 싶지 않은 이유를 말했다. "세상이 내가 돈이 없어 힘들어하는 것을 이용해 내 경비 전부를 '찬조'하기 바란다고 제안하며, 조건으로 내거는 것이 내 작품을 우대가격으로 구매하는 우선권이지. 표면상으로는 그들이 문화사업을 지지하고 장대천을 지지하는 것 같으나, 실제로는 그들은 돈으로 장대천을 '보쌈해서' 나를 팔아 그들의 '노예' 노릇하게 하려

는 것이야. 또한 내가 심혈을 기울인 결정체를 돈으로 후벼내려 하다니! 나 장대천 비록 궁핍하나, 가난해도 기개가 있고 패기도 있어. 자신을 팔고, 양심을 팔고, 인격을 팔라니, 나를 후원한다는 말은 꺼내지도 말라고 해. 설령 나에게 금으로 만든 산을 주어도, 심지어 때려죽인다 해도 나는 절대 그리 안 할 걸세!"

이어서 그는 비분강개하여 말했다. "앞선 현인들이 말씀하시기를, '군자는 빈곤하더라도 절개와 지조를 잃지 않는다. 곤궁할수록 뜻을 더욱 굳게 가져, 입신출세의 대망에 빠지지 않고, 모욕적인 베풂을 받지 않는다!'고 하였지. 나 장대천이 비록 돈은 없으나, 바로 우리나라 회화예술의 발자취와 원류를 찾아가서 널리 알리고, 중화문화를 드높이려 하는 것이지, 어디 내 개인의 이름과 이익을 위해서란 말인가! 내가 지금 돈황에 가려 하나 갈 돈이 없다. 하지만 두 손이 있으니, 그림을 그려 팔 수 있지. 많은 사람들이 남을 돌볼 여력이 없으니, 전시회에서 얻는 수입도 많지 않을 것이 염려되나, 기실 또 방도가 있어. 내가 이미 생각해 놓았네. 만약 한두 차례 전시회를 열어도 여전히 비용이 부족하면 또 세 차례 다섯 차례 하지 뭐. 여덟 차례 열 차례라도 하지 뭐! 내 마음에 웅대한 뜻이 있기만 하면, 어찌 세상을 멀리하는 것을 두려워할 수 있겠는가! 나는 믿네, 언젠가는, 나는 나의 숙원을 완성하게 될 것이야!"

## "대천 서화지"의 탄생

비록 장대천이 개최하려던 전시회는 혼란한 정국으로 수차례 무산되었으나, 여전히 조금도 느슨해지지 않고 끝까지 뜻을 지키며 계속해서 청성산에서 그림을 그렸다. 그 자신의 말을 빌리면, "내가 청성산에서 그린 그림을 만 점

이라고 감히 말할 수는 없으나, 천 점 이상은 된다."고 하였다. 그가 그림 작업을 하느라고 소모하는 종이가 부지기수였다. 그러나 당시 전쟁으로 성도에 일시적으로 "낙양洛陽시의 종잇값이 비싸지는洛陽紙貴"161 상황이 되었다. 신문지는 말할 것도 없고 잡지도 누렇거나 잿빛이 나는 휴지로 인쇄될 정도이니 화가들의 서화 용지야 더욱 살 방법이 없었다. 특히 대량의 회화 용지가 필요한 정대천은 이에 골치가 아팠다. 종이 문제를 해결하기 위하여 그는 직접 사천에 있는 당시 최대 종이 생산지인 협강현夾江縣에 가서 "통농가槽槽戶, 전문적으로 종이 제조에 종사하는 농가"들을 만나 함께 제지 기술을 연구하여 새로운 회화 용지를 만들려고 하였다.

장대천이 협강현에 온 후, 협강의 대규모 제지 농가인 석자청石子靑을 찾아가 그와 종이의 질을 개선하는 것을 논의하였다. 이곳 종이 제조과정을 참관하면서 자신이 사용한 다년간의 종이는 물론 당시 국내외 각종 종이에 대해 깊은 이해와 풍부한 경험에 근거하여, 석자청 등 제지 농가들에게 원료배합 비율과 전통 제조공법 순서의 개선을 제안하였다. 대나무 원료 중 적당량의 면, 삼직물을 넣을 것과 방직 펄프에 석반石礬과 송진 등의 원료를 일정량 배합할 것을 건의하였다. 이로써 종이의 인장력, 방수성과 백색도가 강화되고 높아지게 하였다. 그는 자진해서 거금을 들여 그들에게 필요한 설비를 추가적으로 갖추도록 하고, 시험 과정에 소요되는 경비에도 도움을 주었다.

여러 차례 시험을 거쳐, 마침내 새하얗고, 질기고, 글을 쓰고 그림을 그리기에 적합한 새로운 중국화 종이가 탄생하였다. 장대천은 종이의 형태, 종이의 모양, 지렴紙簾162 등을 직접 설계하였다. 또한 종이의 폭과 크기 등 각종 종이의 규격도 정하였다. 다른 사람이 자기의 그림을 "가짜로 제작"하기 시작한 것을 고려하여, 장대천은 특별히 직접 맞추어 제작한 종이 위의 양 끝에 구름무늬와 화초를 보이지 않게 새겼다. 종이 전체에는 그가 직접 쓴 "촉

종이蜀箋"와 "대풍당大風堂 제조" 등 글자 모양 모습을 감춘 암각 무늬가 가득했다. 장대천 회화전용 용지가 바로 이렇게 탄생하였다. 비록 장대천 본인이 발명자, 창조자 혹은 출자자로 자처하지는 않았으나, 모두가 습관적으로 "장대천 용지"라고 칭했다.

그런데 성도가 한 차례 공습을 받았을 때 장려성의 외동딸이자 장대천이 가장 예뻐하던 조카딸인 장심혜張心慧가 중상을 입었는데, 치료를 받지 못하고 그만 세상을 뜨고 말았다. 일본 침략자들에 대한 전 가족의 분노가 충만했다. 주위에 허물어진 담벼락 천지이고 피와 살이 사방으로 흩어지고 시체가 나뒹구는 참상을 본 장대천은 일본 침략자들과 같은 하늘 아래 다시는 살지 않겠다고 맹세했다. 1940년 9월, 장대천은 성도의 중심에서 오랜 기간 기획하고 준비한 전시회를 개최하였다. 이번 전시회는 대성공이었다. 작품은 모두 다 팔려 하나도 남지 않았다. 하지만 예전 빚들을 갚고 나니 아직도 돈황을 가는 비용에는 한참 모자랐다. 그는 밤이고 낮이고 계속 창작에 몰두했다. 그렇게 전시회에서 그림을 판매하여 일정 금액의 경비를 모으게 되었다. 어림잡아 돈황 여행에 드는 비용이 되었을 때, 그는 말끔히 주변을 정리하였고 집안의 어른, 아이도 모두 돈황으로 떠날 채비를 하였다. 바로 그때 갑자기 중경에서 둘째 형 장선자가 보낸 전보 하나가 도착했는데, 장대천에게 중경으로 와서 막 귀국한 자신을 보러 오라는 것이었다.

이런저런 이유로 장대천은 벌써 몇 년간 둘째 형을 만나지 못했다. 마음속으로는 이미 둘째 형님을 만나고 싶어 더 이상 기다릴 수가 없었다. 그러나 돈황의 경비를 얼마나 힘들게 모았는지를 생각하면, 더군다나 일정이 정해지고 교통수단도 모두 이미 마련되어 있어서 계획을 변경하기도 수월하지 않았다. 생각해 보니 자신이 돈황에 가서 길어야 3개월 정도 머물다가 돌아와 둘째 형님을 만나도 늦지 않을 듯하였다. 그래서 장대천은 둘째 형에게

그의 상세한 계획을 편지를 보내 알리고, 형님이 중경에서 돌아온 후, 같이 돈황에 가서 고대 벽화를 보자고 청하였다. 그는 형님이 반드시 이해해 주리라 믿으며, 또 함께 돈황에 가서 벽화를 감상하자고 한 것을 매우 기뻐할 것이라고 믿었다. 그러나 당시의 결정은 아무도 생각지 못하고, 장대천도 절대로 생각지도 못한, 그의 한평생 동안 비통해하고 죽을 때까지도 후회막급한 유감이 되어 버렸다.

1940년 10월 중순, 장대천은 부인 양완군과 아들 장심량을 데리고, 서쪽 돈황으로 가는 여정에 올랐다. 그는 먼저 광원廣元163에 있는 천불애千佛崖에 머물러 며칠을 감상하였다. 천불애의 광대한 규모와 특히 조형미가 아름다운 석굴 조각상에 놀라 마음속 깊이 탄복했다. 장대천 등이 고대 조각상의 초월적인 비범함과 속세를 벗어난 아름다움에 잠겨 있을 때, 한 통의 급전이 중경에서 성도에 도착한 뒤, 광원에 전해졌다. 장대천은 갑자기 심상치 않은 예감이 들었다. 그는 부들부들 떨며 전보를 열어 읽었다. 내용이 청천벽력 같아, 얼굴이 사색이 되고, 거의 졸도할 지경이 되었다.

전보는 셋째 형 장려성이 친 것이었는데, 윗면에 간단한 몇 문장만 적혀 있었다. "존경하는 형님 장선자가 이미 10월 20일 중경에서 불행히도 병으로 세상을 떠났음. 모든 가족들의 애통이 한층 심하다. 여덟째 동생이 빨리 돌아오기를 간절히 바란다! 형 장려성이 울며 고한다." 장대천은 우선 둘째 형이 죽었다는 것이 믿기 어려워, 그는 어두컴컴한 불빛 아래에서 광원 지역의 신문을 이리저리 뒤적이니, 거의 모든 신문이 톱기사로 그의 죽음을 게재하고 있었다. "'호랑이광' 장선자는 여정에 지쳐, 수도에 도착하자마자 바로 몸 상태가 좋지 않았다. 모임이 자주 있었고, 피로가 누적되어 병이 나, 불행히도 돌연 20일 새벽, 중경 가락산歌樂山 관인寬仁의원에서 숨을 거두었다. 향년 58세이고, 천주교 의식으로 장례를 치른다…"

장대천은 참을 수 없는 슬픔으로 가슴을 치고 발을 구르며 대성통곡하였다. 그는 자신이 보름 전에 내린 결정을 진심으로 후회하였다. 의도치 않게 잘못하여 가장 친하고 사랑하던 형을 볼 마지막 기회를 놓쳐버린 것이다. 그는 몹시 괴로워하며, 처와 아이들을 데리고 서둘러 중경으로 돌아갔다. 그들이 황급히 중경에 도착하니, 11월 중순이었다. 둘째 형의 장례식은 그들이 돌아오기 전에 이미 끝나 버렸다. 마지막으로 둘째 형을 보고 싶다는 바람은 지금도 이뤄지지 않았다. 둘째 형을 묻은 한 줌의 봉토를 바라보며, 장대천은 마음이 덜덜 떨렸다. 풍운과 재능이 넘치는 둘째 형, 호랑이 그림의 대가로 이름을 떨치고, 지금 한창때이고, 그의 훌륭한 기예와 수준이 최고봉에 이른 시기에 갑자기 세상을 하직하고, 끝에는 이렇게 작디작은 무덤에 묻혀 있다니. 그 순간, 둘째 형이 손으로 자신에게 회화를 가르쳐 주는 정경과 자신을 데리고 일본 유학을 가고, 북경을 유람하고, "추영회"에 참가하고, 같이 황산에 오르고, 화산을 탐방하고, 함께 망사원에서 살던 정경이 눈앞에 생생했다. 장대천은 이것을 생각할 때마다 비통함을 금할 수 없었다…

　　옛말에 "복은 겹쳐 오지 않고, 화는 홀로 오지 않는다"고, 장대천이 아직도 형의 상을 당한 비통함에 깊이 잠겨 있을 때, 또 갑자기 친구가 서안西安에서 온 전보를 전했다. 그의 큰아들 장심량이 호흡기 질환과 폐결핵에 걸려 현재 서안에 있는 병원에서 입원 치료를 받고 있는데, 폐가 이미 망가져 병세가 위급해 병원에서 환자의 가족이 빨리 와서 지켜보았으면 좋겠다는 것이었다.

　　장대천은 둘째 형의 죽음으로 정신이 나가 있어 한순간도 몸을 추스르지 못해 여덟째 조카 심검心儉에게 빨리 서안으로 가서 심량의 상황을 보도록 하였다. 고립무원에서 지칠 대로 지친 심량은 그와 사이가 가장 좋은 심검이 오자, 창백한 얼굴에 홍조를 띠었다. 그는 정신을 바짝 차려 심검으로부터 고향 사정을 듣고는, 함께 어릴 때 놀던 추억을 회상하고, 얼굴에 순진한 미소

를 띠었다…

　다음 날 심검이 심량을 보러 다시 병실로 갔을 때, 심량의 병상은 비어 있었다. 장심량은 결핵이 재발하여 치료가 효과를 보지 못하고 세상을 떠났다. 그의 나이 겨우 18세였다. 비보가 전해지자, 장대천은 너무나 비통하고 믿을 수가 없었다. 그가 가장 사랑하는 큰아들 심량이 어린 나이에 갑자기 요절하다니, 자신보다 앞서가다니, 더군다나 혼자서 고독하게 타향에서 객사하다니, 너무나도 비통하고 잔혹하고 불행하구나! 1940년 7월, 10월과 12월, 짧고도 짧은 반년 동안 장씨네는 장심혜, 장선자, 장심량을 연달아 떠나보냈다. 장씨네 가족과 장대천에게는 충격이 너무 컸고, 정말 견딜 수 없는 일이었다!

# 돈황을 꿈꾸고

# 석굴의 벽과

# 씨름하다

# 후진을 발탁하고 관산월關山月164을 후원하다

아들 심량의 장례를 치르고, 둘째 형 선자의 무덤에 삼가 작별을 고한 후 장대천은 비통하기 그지없는 마음으로 성도 청성산으로 돌아갔다. 지난날을 되돌아보니 마치 딴 세상 같았다. 갑작스러운 변고로 그 짧은 시간에 가족들을 연이어 잃었다. 또한 돈황에 가는 계획도 무산되었다. 그는 갑자기 몇 년 전에 병으로 세상을 뜬 친구 사옥잠이 생각났다. 자신이 그의 시문집 서문을 써 주기로 했었다. 장대천은 사옥잠의 죽음을 생각할 때마다, 간장이 끊어지듯 한없이 비통했다.

1953년 3월, 사옥잠이 상주常州에서 병마와 씨름하고 있을 때, 장대천은 특별히 시간을 내 서둘러 옛 친구를 보러 갔다. 사옥잠의 아들 사보수謝寶樹는 아버지의 영향을 받아 그림 그리기를 좋아하였는데, 특히 장대천의 그림을 좋아하였다. 늘 장대천의 그림을 임모하였는데 상당히 비슷해, 사옥잠이 나중에 발견하고는 매우 기뻐하였다. 병상에서 장대천에게 아들을 부탁하며, 그에게 무릎 꿇고 장대천을 스승으로 모시라고 명령하였다. "병상에서 고아를 부탁하는" 분위기가 물씬했다. 나중에 보수는 정식으로 대풍당 문하로 들어와, 장대천 예술의 진수를 깊이 전수받았다. 그는 매우 젊은 나이에 소주, 상해 등지에서 이름이 났는데, 저명한 중국화 화가가 되었다.

장대천이 어찌 알았으랴. 그때 찾아본 것이 영원한 이별이 되리라는 것을. 그가 소주로 돌아온 지 얼마 되지 않아 사옥잠은 운명하였다. 상주의 집에서 병으로 세상을 떴는데, 그의 나이 겨우 37세였다. 정말 기이하게도, 사옥잠이 운명하던 바로 그날 밤, 장대천은 망사원에 있었는데, 몹시 놀라고 두려워 떨었다. 홀연히 센 바람이 불더니 원내의 대나무 숲이 흔들리며 소리를 냈다. 원내에서 기르고 있는 두 마리 하얀 학이 하늘을 바라보며 길게 울

었는데, 그 소리가 비통하였다. 세찬 바람이 대나무를 흔들었다. 다음 날, 상주로부터 사옥잠이 죽었다는 비보를 들었다. 장대천은 대경실색하여 황급히 상주로 가서 사옥잠의 영전에 울며 쓰러졌다. 가슴이 찢어지고 폐가 갈라지고, 애간장이 녹는 듯 괴로워하는 그의 소리에 듣는 사람마다 슬퍼하지 않는 사람이 없었다.

생각이 여기에 미치자, 장대천은 정신을 모아 묵을 갈고 종이를 펴고, 진솔한 감정이 담긴 한편의 「사옥잠 유고 서문」을 써 내려갔다. 그림을 팔아 겨우 모은 돈에서 500대양을 꺼내, 방법을 찾아 사옥잠의 유족에게 보내주었다.

장대천이 돈황을 가기 위해 여비로 쓰려고 모은 돈은, 장선자와 아들 심량의 장례를 치르고 나니 얼마 남지 않았다. 게다가 사옥잠의 유족에게 500대양을 주어, 그의 주머니는 또 텅텅 비었다. 돈황에 가는 경비를 다시 새롭게 마련하여야 했다. 그는 청성산에서 피땀 흘려 그린 그림이 모두 100여 점이 되었을 때, 친구에게 부탁해 중경으로 운반하여 1941년 3월 7일 중경 중소中蘇문화협회 강당에서 "장대천 근작전近作展"을 성대하게 개최하였다. 3일이 지나지 않았는데도 작품이 모두 동이 나, 돈황에 갈 경비를 다시 마련하게 되었다.

장대천이 돈황에 갈 준비를 하고 있을 바로 그 시점에, 관산월關山月이라는 영남嶺南165화파166 청년 화가 한 사람이 처음으로 성도에서 자신의 개인전을 개최했다. 관산월은 1912년에 빈한한 교사 가정에서 출생했는데, 어려서 아버지를 따라 그림을 공부했다. 사범학교 졸업 후에, 소학교 교사를 하면서 한편으로는 영남화파의 시조 고검부高劍父의 강의를 청강하였다. 그는 영남화파의 정수를 듬뿍 받고 있었다. 그의 마카오, 홍콩, 잠강湛江167등지의 전람회는 매우 성공적이었다. 1941년경에 관산월은 작품 창작에 전념하기 위해 어렵사리 성도로 왔다. 난생처음인 곳이라 익숙하지 않아, 빈손으로 "새

로운 사업을 개척"하는 꼴이었다. 게다가 이름도 그리 알려지지 않았고, 늘 빚이 산더미 같아, 이 전시회로 숙식을 해결하고 배불리 먹고 따뜻하게 옷 입는 생활을 하고 싶었다.

　장대천은 관산월의 처지를 십분 동정하여, 예술계가 함께 청년 화가를 보살펴 주는 데 호응하여야 한다고 생각했다. 특히나 외지에서 성도에 온 청년 화가는 더욱더 관심과 육성이 필요하다고 생각했다. 관산월의 전시회가 개막하는 바로 당일, 장대천은 제일 먼저 전시장에 입장했다. 그는 관산월의 그림이 필묵이 호방하여 구애됨이 없고, 기상과 혼이 광대하며, 기초가 탄탄하다고 평가하며 칭송해 마지않았다. 그때 누군가가 관산월을 장대천에게로 데려와 인사시켰다. 장대천은 매우 부드럽게 관산월에게 말했다. "음, 관 선생, 귀하의 대작이 좋네요. 광채가 눈부시고, 평범하지 않고, 생기가 있습니다. 그저 몰라서 그러는데, 이 전시회 중에서 어느 것이 가장 고가의 대작인가요?" 관산월은 뜻밖의 기쁜 일을 만나 어쩔 줄 몰랐다. 이름이 쟁쟁한 화단의 원로가 전혀 티도 내지 않고, 이렇게 자신을 중시하니, 감격하여 말이 나오지 않았다. 그는 황급히 장대천을 자신이 최고가로 표시한 그림 《아미연설도峨嵋煙雪圖》 앞으로 모시고 갔다. 이 그림은 격조가 고아하고 수수하면서 고풍스럽고, 그림의 주제가 아주 새롭고, 필묵이 정교하고 깊이가 있고, 농후하고 힘이 있었다. 장대천을 그림 앞에 서서, 긴 수염을 어루만지며, 머리를 끄덕이며 칭찬을 그치지 않았다. 그리고는 관산월에게 말하기를, "하하, 관 선생, 내가 귀하의 이 대작을 사겠소, 내가 이미 샀다는 홍색 종이를 써 주시게나!"

　장대천이 후학들을 챙기는 정신은 참으로 칭찬할 만했다. 관산월이 몸을 굽혀 "장대천 선생이 이미 구매하였다"라고 쓰고 있을 때, 장대천이 그와 함께 데리고 온 학생에게 명하여, 관산월이 그 그림에 표기한 가격에 맞추어 한 푼도 모자라지 않게 값을 지불했다. 관산월을 더욱 감격하게 하여 눈물

흘리게 한 것은 따로 있었다. "이 그림에 장대천이 그림을 샀다는 빨간색 표가 붙은 후에, 그림을 알지 못하는 많은 구매자들도 서로 내 작품을 사겠다고 다투었다. 마침 내가 고향을 떠나 타향을 떠도는 즈음에, 탁발하며 돌아다니는 중처럼 자기 손발에 의지하여 자기 예술을 지탱하고, 빚에 쫓겨 궁지에 빠져 있는데, 그때 장대천 선생님이 구원의 손길을 뻗어 주시니, 나로 하여금 감격하여 눈물을 흘리게 하셨다! 그는 그 지역의 유명한 대화가이시고 선배이신데, 이렇게 후진을 발탁하시니, 내가 지금까지도 감격해 마지않는다!"
앞의 이 말은 관산월이 명성이 자자한 대화가가 되어, 중국 미술가협회 부주석을 맡았을 시절에 옛일을 회상하며 쓴 글이다.

## 눈물 어린 눈으로 가욕관嘉峪關을 바라보고, 격정을 품고 돈황을 유유히 거닐다

1941년 5월 초, 장대천은 처와 아들차남 심지을 데리고 재차 돈황 길에 올랐다. 그들은 우선 란주蘭州의 풍경 명승지를 유람하고, 후에 청해靑海의 탑이사塔爾寺의 벽화와 조각을 참관하였다. 그 공예 기술이 매우 뛰어나고, 색채가 산뜻하고 아름다웠으며, 대단히 훌륭하고 감명 깊었다. 무위武威를 지나는 길에, 장대천은 사람을 소개받아 그 지역에 거주하는 감숙성의 저명한 화가 범진서范振緖를 사귀게 되었다. 범진서의 나이는 고희古稀에 가까워 장대천보다 27세나 위였다. 두 사람은 의기투합하여 나이를 잊은 사이가 되었다. 그리고 범진서와 대천의 스승 증농염은 진사의 같은 과에 합격한 사이이기도 했고, 스승 이서청과는 동년배였다. 이러다 보니 더 친해지게 되었다.
　　장대천은 범진서에게 자기와 같이 돈황에 가자고 열렬히 청하였더니,

범진서도 흔쾌히 응하였다. 범진서의 소개로, 장대천은 하서주랑의 기병 제5군 군장 마보청馬步靑을 알게 되었다. 그리하여 그가 파병한 군사의 보호하에 "양모羊毛 트럭"평상시 대부분 양모 등 물건을 운반할 때 사용하는데, 수화물 칸에 온통 양털 천지라 그렇게 이름 붙임을 타고 장액張掖, 주천酒泉을 지나 가욕관嘉峪關에 도착했다. 장대천이 수시로 고개를 돌려 쳐다보니, 가욕관이 땅속에서 공중으로 솟구친 것같이 보였다. 광대하고 끝없는 사막 위에 우뚝 솟은, 과연 세계적으로 이름이 난 천하의 웅장한 관문이었다. 고비사막의 푸른 하늘과 흰 구름, 기련산祁連山168의 새하얀 백설이 받쳐 주어, 더욱 웅장한 장관을 이루고, 기개가 산하를 삼킬 듯하였다. 장대천은 문득 옛사람의 시구가 생각났다.

> 一出嘉峪關, 兩眼淚不干
> 前看戈壁灘, 后望鬼門關
>
> 가욕관 밖으로 나가니, 두 눈의 눈물이 마르지 않구나.
> 앞에 보이는 것은 고비사막이요, 뒤를 돌아보니 생사의 갈림길이로세.

장대천은 깊은 감상에 젖어 처와 아들에게 말했다. "나는 일개 화가로 늘 산수화를 그리고 항상 가르치고 있지. 가슴 속에 산수가 있어야만, 비로소 그것을 근거로 그림을 그릴 수 있다. 나는 지금, 비록 이름을 좀 얻기는 하였으나, 배움에는 끝이 없고, 예술에도 끝이 없다! 따라서 내가 늘 말하기를, 나의 회화 예술을 부단히 제고할 수 있어야 하고, 헛되이 집 안에 머물러 있어서는 안 된다. 반드시 밖에 나가 고난의 환경 속에서 의지를 단련하고, 시야를 넓히고, 폭넓게 흡수하고, 이에 더해 근면하고 열심히 학습하여야 비로소 성과를 거둘 수 있다. 이렇게 하여야만, 비로소 자신의 실력을 가일층 높일 수 있다."

기차가 "봄바람도 옥문관玉門關169을 넘지 못하는구나"라는 옥문玉門에 도

착했다. 황량하고 한산한 변방으로 풍경은 더욱 쓸쓸하였다. 기차가 요철의 기복이 있는 사막에서 덜컹거렸다. 길가에는 사람의 그림자조차 보이지 않았다. 어렵게 "실크로드"의 요충지인 안서安西에 도착했다. 그런데 너무나 황폐하고 궁핍해 엉망진창이었다. 모든 집에 문짝이 하나도 달려 있지 않았다. 나중에 마침내 원래 "변경의 작은 강남"이라 불리는 유림楡林 강변의 유림석굴에 도착하니, 모든 사람들이 정신을 바짝 차리게 되었다.

장대천은 참을 수 없어 곧장 석굴로 들어갔다. 석굴 안의 찬란한 색채와 광채가 눈길을 사로잡았다. 벽화를 매우 탐욕스럽게 보고는, 기쁨을 억누르지 못했고 감격해 마지않았다. 유림석굴의 벽화는 당·송 시대의 작품이 많았는데, 매우 귀중한 것이나 현재는 그냥 말 타고 꽃 구경하듯 볼 수밖에 없었다. 정말 만족스럽지 않았다. 이후 시간이 있으면 반드시 다시 와서 보아야겠다고 생각했다. 후에 장대천이 안서安西를 지날 때, 또다시 지나치지 못하고 두 번이나 유림석굴에 갔다.

안서에서 돈황까지의 길은 꼬박 사흘이나 걸렸다. 장대천 일행이 돈황에 막 도착하니 돈황현의 장章 현장, 현 상공회의 장張 회장, 마보청의 부하까지 모두 현의 성 밖까지 나와 그들을 공손히 맞이했다. 그리고 그들을 돈황현의 대상인 류정신劉鼎臣의 집에 묵도록 준비했다. 류정신은 약재와 모피를 팔아 집안을 일으켰는데, 돈을 많이 벌어 그의 집을 옛 궁궐 같이 지었다. 모습이 위풍당당하고 소규모 토비들의 습격은 충분히 막을 수 있어 장대천 일행이 머무르기에 상대적으로 매우 안전해 보였다. 류정신은 의리를 중히 여기고 손님 접대를 좋아하여 장대천 일행을 매우 세심하게 보살폈다. 이때부터 장대천은 돈황에 올 때마다, 언제나 류정신의 집에 들렀고, 두 사람의 정도 갈수록 깊어져 점차 가장 친한 친구가 되었다.

이튿날 아침, 장대천 등은 더 기다릴 수 없어 명사산鳴沙山에 갔다. 아이들

처럼 수다를 떨며 모래산 위에서 미끄럼을 탔다. 과연 정말로 모래산에서 새가 우는 소리가 들렸다. 마치 용맹하고 위풍당당한 군대의 우르릉 소리 같기도 하고, 또 듣기 좋은 강남의 관현악 소리같이 미묘하게 듣기 좋았다. 이어서 그들은 월아천月牙泉의 부드럽고 아름다운 풍광을 감상했다.

　　장 현장 등의 수행하에, 장대천과 범진서 일행은 호기롭게 오랫동안의 염원이었던 막고굴莫高窟로 갔다. 막고굴은 돈황현 성의 동남방 약 25키로미터 떨어진 곳에 있다. 명사산의 동쪽 산기슭에 가파른 단애斷崖170 절벽이 있다. 바위의 재질이 단단하고, 아래 면에는 졸졸 강물이 흘러가고, 강물의 서쪽에는 삼위산三危山 있는데, 풍경이 수려하고 그윽하고 평안하고 고요했다. 역대 순례자들은 명사산 동쪽 산기슭의 낭떠러지 절벽 위에서, 서쪽에서 동쪽을 바라보며 앉아 있었다. 빽빽하게 구멍이 뚫린, 수를 헤아릴 수 없는 크고 작은 석굴이 높이가 들쭉날쭉하고, 물고기의 비늘이나 참빗의 빗살같이 빽빽이 늘어서 있다. 상하 5층 높이에, 남북 길이가 1.5키로미터 정도였다. 그리하여 "천불동千佛洞"이라는 이름을 얻었는데, 시작된 연대가 전진前秦, 기원후 366년으로 거슬러 올라간다. 막고굴은 나중에 "동방예술의 보고", "세계 예술의 화랑", "지구상 최대의 미술사 박물관"이라고 불린다. 세계에서 유명한 7대 불가사의와 그 아름다움을 견줄 만하다. 그러나 장대천이 돈황에 가기 전에는, 막고굴과 같이 광채 찬란한 귀중한 보배가, 아직 세상에 이름이 알려지지 않았었다. 황량하고 끝이 없는 고비사막에 묻혀, 황폐하게 무너져 있는 것처럼 보였다. 바람과 모래, 눈과 비의 침식과 일부 사람들의 파손에 내맡겨 있었다.

　　장대천은 저녁에 다시 막고굴로 가서 짐을 내려놓고는, 마음이 급해 손전등이 켜지기를 기다리지 않고, 촛불 초롱을 들고서 머무는 곳에서 멀지 않은 석굴에 가서 관찰했다. 그는 석굴에 들어가자마자 놀라서 눈이 둥그레지고 입이 다물어지지 않았다. 석굴 안에는 현란하고 산뜻하고 아름다운 색깔

의 벽화가 천지를 뒤덮고, 황금빛과 푸른빛이 휘황찬란하였다. 그 눈부신 현란함은 황량하게 무너진 석굴 밖과 확연히 달랐다. 장대천이 부들부들 떨며 앞으로 나아가는데 갑자기 그의 오랜 염원이었던 당대의 벽화가 보였다. 특히 그 그림은 당대 사녀도仕女圖이었는데, 풍만하고 복스러운 인물 조형, 화려한 복식과 둥글고 매끈하며 힘 있는 윤곽선은 당대 회화의 보기 드문 진품이었다. 이것은 사료로 또 예술적으로 매우 높은 가치를 지니고 있다.

장대천과 범진서가 막고굴의 석굴을 참관하였을 때, 벽화 위에 군데군데 찢어진 빈자리가 많이 있다는 것을 발견했다. 원래는 제국주의에서 온 문화재 강도가 벗겨내어 찢어가고, 정교하고 아름다운 당나라 시대의 채색 조각상들도 훔쳐 가 버렸다. 특별히 1900년, 막고굴 장경동藏經洞 내의 문물이 대량으로 유실되어 손해가 막심하였는데, 이에 장대천은 매우 분노하였다. 사람에 의한 훼손 외에도, 자연에 의한 막고굴의 침식도 무시할 수 없었다. 햇볕에 그을리고 비에 젖고, 바람을 맞고 눈에 묻히는 세월을 겪다 보니, 석굴 내 벽화와 조각상의 색깔이 퇴색하고 표피도 떨어져 나갔다.

어떻게 하면 막고굴의 예술의 진기한 꽃을 보존할 수 있을 것인가? 장대천은 아주 오랫동안 사색에 잠겼고, 마침내 영감이 솟아났다. 대담한 방법 하나가 갑자기 떠오른 것이다. "막고굴에 있는 정교하고 아름다운 벽화를 모두 임모해, 널리 전파하자!" 장대천은 무척 흥분되었다. 비록 이것이 매우 어렵고 방대한 일이라는 것을 그도 알았으나, 그는 이 같은 행동의 귀중한 의의와 가치를 생각했다. 자신이 돈황에 와서 이전에 친한 친구 웅불서에게 했던 이야기가 생각났다. "내가 돈황에서 무엇인가 성과를 낼 때까지는 절대 뒤돌아보지 않겠다!" 마침내 그는 단호하게 결단을 내렸다. "반드시 성과를 내어, 정말 큰 업적을 이루면 그때 손을 놓겠다!" 장대천은 막고굴 벽화를 임모하려는 계획을 범진서에게 말해 보았다. 의외로 그는 매우 놀라고 기뻐하면서, 머리를

끄덕이며 말했다. "이것은 정말 가치 있는 일이야, 실제로 무한한 공덕 아닌가! 증우농 형과 오랜 친구 이서청에게 당신처럼 큰 포부를 가진 고수가 있었다니. 반드시 자네를 자랑스러워할 거야. 당신을 위해 황천에서도 기뻐하겠네 그려…"

막고굴은 평소에 "천불동"이라 부른다, 만약 석굴 안에 있는 벽화를 모두 한 번씩만 임모하더라도, 그것은 장대천 한 사람이 몇 평생을 바쳐도 완성할 방법이 없는 것이다. 그는 그중 일부를 골라서 임모할 수밖에 없다. 그가 임모하는 주목적은, 돈황벽화가 막 창작이 완성되었을 때와 같이 참신하고, 가장 선명하고 아름다우며, 휘황찬란하고 미묘한 순간을 다시 재현해 내는 것이었다. 정수를 응축하여 사람들이 돈황벽화 원래의 정취와 형태를 볼 수 있게 하는 것, 즉 일종의 복원하는 임모였다. 벽화의 원본에 충실해야 하고, 또 떨어져 나가고 퇴색한 벽화 본래의 색깔을 고려하여 서로 조화시키는, 하나의 복잡한 재창작 과정이었다.

장대천은 위에 있는 절에 짐과 생활용품을 대충 풀어놓고, 바로 막고굴에서 조사, 기록, 연구, 고증, 편집, 임모 등 일련의 힘들고 번잡스럽기 그지없는 작업을 시작했다. 중국의 돈황벽화 예술 연구와 근대 중국 석굴예술에 대한 세계적인 과학적 연구가 이때부터 장대천의 손에서 시작되었다.

## 막고굴의 각 동굴에 번호를 매기고, 뜻밖에 당대 벽화를 발견하다

막고굴의 벽화를 임모하기 위해 가장 먼저 알아야 하는 것은 석굴이 몇 개나 있는지였다. 그는 제일 먼저 종이 위에 석굴의 일련번호를 매기는 작업을 했다. 하지만 나중에 그는 그런 방식은 혼란스럽기 짝이 없다는 것을 발견하였

다. 그래서 일련번호 작업에 이어 즉시 각 석굴의 바깥쪽 동굴 벽 위에 번호를 썼다. 이렇게 하니 일목요연하였다. 그는 아들 심지와 주둔하는 군대에서 파병한 두 사병을 데리고, 붓에 석회수를 묻혀 빈 벽에 규칙적으로 하나의 큰 사각형을 칠하였다. 석회가 마른 후, 장대천은 다시 진한 묵을 사용해 사각형 안에 "제 몇 호"라는 글자를 써넣었다. 그는 심지와 사병에게 석굴 벽과 석굴 바깥의 벽면을 더럽히지 말 것을 재차 신신당부하였다. 장대천 자신도 모르는 사이에 이 번호 매기는 작업은 시작한 지 이미 수개월이 지났는데, 여전히 끝날 기미가 보이지 않았다.

장대천이 막고굴에서 석굴에 일련번호를 매기고 임모할 준비를 하고 있다는 소식을 들은 국민당 고관 우우임은 서북을 시찰할 때, 감영청甘寧青171의 감찰사이자 시인 겸 서예가 고일함高一涵을 대동하고 돈황으로 그를 방문하러 왔다. 또한 란주와 돈황을 관할하는 지방관원이 장대천에게 등을 밝혀주고 많은 도움을 주려고 하였다.

장대천은 우우임 등을 안내하여 "남대불굴南大佛窟"을 참관하였다. 장대천은 이 석굴을 "제20굴"로 번호를 매겼다. 비슷비슷하고, 단조롭고, 빽빽한 크기가 작은 불상에서, 사람들은 모두 이 굴이 서하西夏172 시기에 지어졌을 것이라고 생각했으나, 장대천은 오히려 그것을 당나라 때의 것이라고 단정하였다. 그는 몹시 흐뭇한 듯이 우우임을 불상 맞은편의 벽면으로 데려갔다. 그곳의 벽화는 한 움큼 떨어져 안쪽 면의 일 층 벽화가 노출되어 있었다. 그 붓놀림과 사용된 색깔, 풍격과 기운氣韻이 당나라 그림과 다르지 않았다.

그들이 또 다른 석굴에 당도했을 때, 장벽이 전부 시꺼멓고, 원래 무슨 그림이었는지, 훨씬 전 옛 모습을 찾아볼 수 없게 되었다. 또한 곰팡이 자국으로 뒤덮여 있었으며 균열이 많았고 맨 바깥쪽 표피, 바탕과 아래쪽 표피가 모두 다 떨어져 나가 있었다. 어떤 사람이 갑자기 균열 중에 노출된 색채가

선명하고 아름다운 그림을 발견했는데, 윤곽선의 흐름이 막힘이 없었다. 장대천은 급히 다가가서 보고는, 그것이 당나라 때의 그림이라고 판정하며, 공양하는 사람의 모습일 수 있다고 하였다. 우우임의 수행원이 그가 좀 더 선명하게 볼 수 있도록, 갑자기 균열을 뜯어 더 크게 하니, 그 결과 정말로 그 위에 공양인供養人의 성명과 기록이 적혀져 있었다.

장대천은 당대의 그림을 보고 흥분한 기색을 나타내며, 기쁨에 겨워 우우임에게 말했다. "우 어르신, 제가 왔을 때 많은 사람에게 물었었습니다. 그들 모두가 말하기를 막고굴에는 당대의 굴과 벽화가 없다고 했지요. 특히 당나라 전성기의 벽화는 없다고요. 그러나 오늘, 우리는 이 세상에서 보기 드문 당대의 지극히 귀중한 보물을 보게 되지 않았습니까? 지금 보니 떠도는 말은 믿을 것이 못 되고, 믿을 필요도 없네요."

당시 장대천 등은 우연히 가치가 매우 높은 당대벽화를 발견하여 기쁘기가 한량없었다. 이왕 바깥층의 벽화가 떨어져 나가고 부식되었으니, 안쪽층의 당대벽화를 완전히 드러내기 위하여 그것을 깔끔하게 제거하는 것이 낫겠다고 그들은 생각했다. 그리하여 우유임, 장대천 등 모두 다 같이 바깥층 표피를 깨끗이 떼어 버렸다. 이 일은 본래 장대천에게 책임을 돌릴 수는 없고, 더군다나 막고굴 대불굴大佛窟 앞의 벽을 훼손하고 떨어뜨리게 한 책임을 지도록 해서는 안 되었다. 그러나 이는 전국적으로 큰 파문을 불러일으켰고, 장대천을 유언비어의 소용돌이 속으로 끌고 들어갔다. 이후 얼마 지나지 않아, 란주 신문에 뉴스가 실렸다. "마침 대천의 그림을 구하려 해도 아직 얻지 못한 한 관광객이 란주 모 신문에 정보를 흘려, 장대천을 지칭하며 '임의로 벽화를 떼어내고, 고화를 찾아낸 혐의'가 있다고 하였다. 일시에 여러 사람이 제각각의 말을 하니 시비를 가릴 수 없다…"

추석 보름달이 뜰 때였다. 우우임이 달을 감상하며 기분이 좋아진 때를

빌어, 장대천은 격정적으로 자신의 생각을 토로했다. "빨리 전문기구 하나를 설립하여, 막고굴의 관리를 시작하게 해야 합니다. 그러고 나서 순서대로 조사, 연구, 보호, 유지보수, 홍보, 교육, 수업 업무를 하나하나 수행하여, 막고굴이 관리, 보호, 개발과 이용을 당연히 받게 해야 합니다." 우우임은 이에 즉시 동의를 표하고, 함께 기구의 명칭, 즉 돈황예술학원까지 생각해 내었다. 그는 장대천을 돈황예술학원의 원장으로 강력히 추천하였다. 장대천은 처음에는 내내 고사하였으나, 훗날 우우임과 많은 사람들의 권유로 마침내 돈황예술학원의 제1대 원장직을 수락하였다. 그는 우우임 등과 돈황예술학원의 규정과 설립을 상세히 논의하였다.

장대천의 일련번호를 붙이는 작업은 여전히 매우 힘들고 어려움이 많았으나, 질서 정연하게 진행되었다. 그의 일련번호 원칙은 다음과 같았다. '동굴 내에 벽화 혹은 채색 조각상이 있어야 일련번호를 부여한다.', '동굴의 문 하나에 번호 하나이다.', '큰 굴 안의 부속된 작은 굴은 별도로 번호를 매기지 않고, 이 번호의 부속 동굴번호를 붙인다.' 주민이 사는 동네에 주소지 번호를 붙이는 것과 거의 비슷했다. 그리하여 막고굴 내에는 모두 크고 작은 400여 개의 바위 동굴이 있었으나, 장대천의 분류로는 모두 309호로 번호가 매겨졌다.

막고굴에 번호를 붙인 것은 장대천이 세 번째이나, 중국인이 최초로 개인의 힘으로 막고굴에 일련번호를 편집한 사람이기도 하다. 그의 이전에는, 처음으로는 프랑스인 바시흐가 동굴 안을 사진 찍기 위하여 앞서 순서대로 번호를 배긴 적이 있으나, 계통적이거나 과학적이라고 할 것은 하나도 없었다. 두 번째는 감숙성 관청이 막고굴에 번호를 매긴 것인데, 모두 353호였다. 당시에는 장대천의 막고굴에 대한 일련번호가 가장 과학적이고, 시스템도 가장 선진적이라고 할 수 있었다. 그의 중요한 연구성과는 당시와 그 이후까

지, 모두 국내외 과학자들에게 광범위하게 인용되고, 또한 중국 석굴예술 연구의 중요한 시발점이 되고 기초적인 방법이 되었다.

## 돈황벽화 임모의 1인자가 누명을 쓰고 쫓겨나다

막고굴 석굴의 일련번호를 편집한 후에, 장대천은 역사상 처음으로 대규모의 돈황벽화의 임모작업을 시작했다. 당시 그가 동원했던 인원은, 아들 심지, 돈황에서 고용한 이복李復과 두점표竇占彪 두 명, 경비원 손호공孫好恭, 주둔하고 있는 군대에서 파견된 장덕진張德珍과 양楊모씨, 그리고 고용한 장족 라마승 화공 다섯 명과 요리사 하何 선생까지 자신을 포함해 모두 열세 명이었다.

임모작업이 시작되었다. 장대천은 아들 심지와 이복, 두점표, 손호공을 데리고 밑그림을 그리고, 벽화의 크기를 측량하고, 다섯 명의 장족 라마승은 크기에 맞춰 그림틀을 만드는 것을 맡았다. 장대천은 인물의 얼굴 부분, 손발 및 인체 기타 부위의 실루엣 등 중요 부위를 맡았다. 심지와 이복 등은 각각 한 종류의 색깔을 맡아 작업하였는데, 이는 컨베이어 작업과 유사하다. 3인의 라마승 화공도 임모의 책임을 맡았는데, 부처, 보살 등 인물의 실루엣 등의 작업만은 장대천이 몸소 하였다. 다른 두 명의 라마승은 늘 그림틀을 제작하고 광물 안료를 가공하였다. 임모작업은 이렇게 징과 북을 부지런히 올려대듯이 바삐, 그리고 매우 순조롭게 진행되었다. 장대천은 늘 진도가 너무 느리다고 생각하고, 각지의 친구, 조카와 학생들을 돈황으로 오라고 열심히 불러들여 그를 도와 함께 "돈황벽화 임모"라는 대업을 수행하도록 하였다. 얼마 지나지 않아, 그의 부인 황응소, 양완군, 오랜 친구 사치류, 조카 장심덕張文修의 아들, 張善子의 상속자, 학생 소건초蕭建初, 류력상劉力上이 모두 돈황으로 왔다. 이

제 장대천은 호랑이가 날개를 얻은 듯, 임모작업의 진도를 크게 향상시킬 수 있었다.

막고굴의 동굴 안이 너무 어둡고, 대부분 벽화의 연대가 오래되고 퇴색되어 희미하다 보니, 한참을 관찰해야 어렴풋하게 윤곽선을 알아볼 수 있었다. 그런데다 장대천은 절대로 한 점의 틀림도 없이 벽화 원형의 윤곽선을 복제하는 임모를 해낼 것을 요구하였다. 이 때문에 돈황벽화 임모작업은 더욱 지난하였다. 또한 동굴의 공간이 매우 협소하여, 그림 도구를 놓으면 옴짝달싹할 수 없었다. 시간이 조금만 지나도 손발이 저려와 고생이 이만저만한 일이 아니었다.

또한 돈황은 고비사막 지역이라 기후가 매우 열악하다. 장대천 일행은 매일같이 적어도 열두 시간 이상씩 작업했다. 먹는 것이 주로 소고기나 양고기이고, 채소는 매우 부족하고, 또 기후는 건조하여 많은 사람이 항상 코피가 나고 변비가 생겼다. 채소 섭취 문제를 해결하기 위해 란주에서 온 사람에게 연근을 사 오라고 부탁하여 막고굴 앞의 흐르는 물에 심고, 연근이 살아 싹이 나기를 바랐다. 환경을 장식할 뿐 아니라 실컷 먹을 수 있었을 텐데, 안타깝게도 그 바람은 이루어지지 않았다. 나중에 장대천은 막고굴 앞 한쪽 편 숲에서 야생 버섯을 발견했다. 뜻밖의 성과에 너무나 기뻤다. 그는 조심스럽게 캐내어 식용으로 개선하여 사용하였다. 또 야생의 느릅나무 부드러운 잎, 자주개자리식물의 일종를 따서 반찬을 만들었다. 그들은 자신들이 심은 야채를 먹어보기도 하였다. 그러나 안타깝게도 기후가 너무 열악하고 채소를 키워 본 경험이 없다 보니, 채소를 키우는 비용이 너무 많이 들고, 많은 사람들의 시간만 낭비하였다. 결국 주천酒泉, 심지어는 란주까지 가서 채소를 사다 먹었다. 비록 막중한 곤란에 당면하였지만, 초지일관 밤낮으로, 조금도 느슨해지지 않고 끝까지 견지하며 그가 열렬하게 바라는 돈황벽화 임모작업을 계속했다.

국민당 중앙은 서북을 관리하기 위하여, 주둔하고 있는 군마장軍馬長의 청靑 단장의 보직을 해임하고, 후종난胡宗南173의 다른 중앙군을 파견하여 감숙성의 방위군으로 주둔시켰다. 청단장은 특별히 장대천이 있는 곳으로 와서 장대천 곁에서 여태까지 벽화 임모를 하던 두 사병을 데리고 가버렸다. 새로 부임한 군단장 겹鄃 단장은 돈황현 현장의 수행하에, 거들먹거리며 장대천을 보러 왔다. 또한 연대의 일개 병력을 장대천 등이 거주하는 절에 파병해 주둔시켰다. 겹 단장은 그림을 좋아하였기 때문에, 그럭저럭 그도 장대천과 "어울리게" 되었다.

　　하루는 류정신 안사람이 황급히 장대천을 찾아서 말하기를, 류정신이 억울하게 아편을 팔았다는 누명을 쓰고 두 명의 군관에게 강제로 연행이 되었다는 것이다. 장대천은 현장과 겹 단장 앞으로 각각 편지를 썼다. 무슨 일이 있어도 방도를 찾아 류정신을 구해 달라고 했다. 며칠이 지나, 현장이 장대천에게 류정신은 이미 석방되었다고 말하더니, 그들의 한 가지 조건에 응해야 한다는 것이다. 그 조건은 바로 장대천의 여덟 폭짜리 그림이었다. 장대천은 친구를 구하기 위해, 이 조건을 수락할 수밖에 없었다. 그러나 특무대원들의 비열한 행위에 매우 분개하여 '이런 공갈을 쳐서 빼앗는 것과 납치하여 빼앗는 것이 무슨 차이가 있는가' 하는 생각이 들었다.

　　시간이 쏜살같이 흘러, 눈 깜짝할 사이에 겨울이 왔다. 물방울이 얼음이 되는 돈황에서는 이미 그림을 그릴 도리가 없었다. 붓, 묵과 안료는 금세 얼어서 쓰지 못하게 되기 십상이었다. 또한 모두 너무 껴입어서 도무지 일의 효율이 나지 않았다. 장대천은 그런 상황을 보고, 이렇게 얼어서 일의 효율이 나지 않으니, 차라리 모두 나가 돌아다니는 것이 더 낫겠다고 결정했다. 그래서 장대천은 모두를 데리고 막고굴에서 백 리 떨어진 석굴 군락, 서천불동西千佛洞으로 가서 관찰하기 시작했다. 그들은 폐허가 된 낡은 동굴에 머물렀다.

살을 에는 듯한 찬바람과 기이할 정도로 추운 날씨를 무릅쓰고, 서천불동 동굴에 번호 매기는 작업을 했다. 동에서 시작하여 서쪽으로 진행하였는데, 모두 열아홉 개의 번호를 매겼다.

1943년 봄이 되었다. 얼음과 눈이 녹고, 봄이 완연하여 꽃이 피었다. 장대천 등은 다시 임모작업을 시작하였다. 그들이 바로 막고굴의 벽을 힘들게 바라보며 임모작업에 전념하고 있을 때, 밖에서는 몇 가지 일이 발생했다. 우선 우우임이 돈황벽화를 관찰한 후부터, 장대천의 의로운 행동을 충분히 지켜보고 돈황을 떠난 후, 사회에 대대적으로 이를 호소하고 다방면으로 뛰어다녔다. 또한 정식으로 국민당 정부에 즉시 돈황예술학원을 설립하여, 장대천으로 하여금 원장을 맡게 하라는 안건을 제출하였다. 우우임은 돈황예술학원 건립을 위해 커다란 공헌을 하였다. 우우임은 감숙과 청해를 시찰하고 서안에 돌아오자마자 돈황의 예술을 더욱 널리 홍보하였다. 그의 건의로 정부 유관부서가 "서북문물고찰단"을 만들었다. 저명한 화가인 왕자운王子云174을 단장으로 임명해 역사, 고고학, 미술 등 방면의 전문가 10여 명을 인솔하여 돈황을 방문해 과학적인 고찰과 벽화 임모를 수행하도록 하였다. 그들이 도착했을 때는 장대천은 이미 청해로 갔기 때문에, 두 팀은 다음 해 봄이 되어서야 서로 만나게 되었다.

시찰단은 우우임에게 시찰 결과를 보고했다. '막고굴은 명확히 중국의 광대한 예술의 하나로 생각된다. 각 방면의 가치가 매우 높아 즉시 국유로 환수하여 보호하는 방안을 시급히 수용해야 한다.' 이에 우우임은 돈황예술학원을 설립하여야겠다는 결심을 더욱 굳혔다. 우우임, 장대천, 왕자운 등 전문가의 대대적인 호소가 있어, 1943년 1월 18일, 국민당 정부의 행정학원은 마침내 중경에서 결의안을 통과시켰다. 정식으로 "국립돈황예술연구소"가 설립되고, 곧이어 교육부 관할로 소속되었다. 의결된 날로부터 "국립돈황

예술연구소 준비위원회"를 설립하여, 감영청<sup>甘寧青</sup> 감찰사 고일함을 주임위원으로 초빙하였고, 감숙성 참의<sup>參議</sup> 장장유<sup>長張維</sup>와 장대천, 왕자운, 상서홍<sup>常書鴻</sup>, 곽서곡<sup>鄭西谷</sup>, 장경유<sup>張慶由</sup>, 두경춘<sup>竇景椿</sup> 등 7인을 위원으로 초빙하여, 연구소 설립 준비와 관계된 일의 책임을 맡겼다. 장대천은 이 소식을 듣고 너무나도 기뻤다. 그가 무슨 자리를 맡아서 기쁜 것이 아니라, 즉시 설립된 것이 학원 같은 것이 아닌 연구소였기 때문이었다. 이로 하여금 마침내 "돈황예술학원 원장"의 직무를 벗을 수 있기 때문이었다. 또한 막고굴이라는 국보가 국유로 귀속되어, 처음으로 자체 전문적인 연구와 관리기관을 가지게 되어서였다.

장대천이 전심전력으로 태산 같은 역경을 극복하며 석굴의 벽을 바라보고 벽화를 임모할 때, 사막 토비의 약탈로 목숨이 위태로운 적도 있었다. 그런데 돈황현 현장 진유학<sup>陳儒學</sup>이 감숙성 정부 곡정륜<sup>谷正倫</sup> 주석이 친히 보낸 지급전보를 가지고 왔다. 전문은 다음과 같았다.

장대천, 돈황에 오래 머무르고 있어,
중앙의 각계에 이런저런 말이 많이 있다.
죄를 용서한다.
장대천에게 전하라:
벽화에 대하여, 조금도 더럽히고 훼손하지 말라.
오해를 풀어라! 이에 절실히 알린다.

감숙성 정부 주석 곡정륜

장대천은 전보를 받고, 몹시 화가 나서 핏대가 서고, 온 얼굴이 새빨갛게 되고, 비지땀을 줄줄 흘렸다. 이해가 되지 않고 또한 너무나도 굴욕적이

었다. "하느님! 당신은 왜 이리 공평하지 않습니까! 나는 나라를 널리 알리고 예술을 되살리기 위해 가산을 탕진하는 것도 마다하지 않고, 자비를 들여 돈황에 왔습니다. 고생을 참고 견디며 돈황을 위해 이렇게 좋은 일을 하고 있는데, 어떻게 이런 일이 있을 수 있단 말입니까? 나의 돈황벽화에 대한 관심, 아끼고 보호하고 보배롭게 여기는 마음, 그들이 보는 것을 내가 보는 눈동자와 동일하게, 매사에 신중하고 매사에 조심하였는데, 어디서 '오염과 훼손'이라는 말이 나옵니까? 하느님, 제가 여기서 자는 것과 먹는 것을 잊고, 모래를 먹고 눈을 마시며 고생하며, 전심전력을 다해 마음을 다잡고 고난을 겪을 대로 겪으며 이를 악물고 오늘에까지 왔습니다. 그런데 이 모든 것은 또 무엇을 위해서입니까? 나라를 위해 돈황의 예술을 전파하고 더욱 빛나게 하려는 것이 아닙니까! 설마 이 모든 것에 무슨 문제라도 있단 말입니까?"

장대천은 생각할수록 분이 났다. 그는 이해할 수가 없었다. 그가 돈황에서 한 일은 모두 정정당당하고 양심에 비추어 부끄러운 바가 없는데. 그러나 중경과 란주의 그 고관 나리들은 이 모든 것에 대해 관심이 전혀 없었다. 오히려 "이런저런 말이 많았다." 도대체 왜 그럴까? 장대천이 전보를 보고 매우 괴로워하는 것을 본 진 현장은 그를 위로하며 말했다. "장 선생님, 그렇게 화내실 필요 없잖아요. 곡 주석이 전보를 친 것은 당신에게 주의를 환기시켜 보려는 것이니, 이 또한 좋은 뜻이지요. 당신의 이곳 상황을, 제가 이곳 현장으로서, 제일 명확하게 알고 있습니다. 제가 이미 당신의 상황을 한 자도 빠짐없이 곡 주석에게 보고했습니다. 선생님께서는 마음 푹 놓으세요. 이 일은 괘념치 마시고, 이전처럼 마음 놓고 일하시면 됩니다."

진 현장이 가고 나서, 장대천과 학생 소건초는 이 일을 상의하였다. 소건초는 전보를 자세히 몇 번 살펴보고는 말하기를, "선생님, 이 일은 심상치 않아 보입니다. 말하는 것이 영 듣기 거북한데, 이는 곡정륜이 우리에게 '손

님을 내쫓는 명령'을 내린 것입니다…" 장대천은 듣고 나서 안색이 안 좋아졌다. 실내에서 천천히 왔다 갔다 하며 한참 있다가 고통스러워하며 말했다. "자고로 시빗거리는 오래 둘 수 없다고 했지. 보아하니, 우리가 떠나고 싶지 않다는 것은, 역시 떠나지 않으면 안 된다는 거야! 내가 여기를 떠나는 것은 뭐 그렇게 대단한 것도 아니지. 다만 아쉬운 것은, 우리가 임모할 돈황벽화가 여전히 아주 많은 것과 아직도 다 완성하지 못한 것이야!"

그날 밤, 장대천은 모두를 소집하였다. 모두에게 서둘러 마무리를 하고, 한시바삐 준비해 돈황을 떠날 것을 고통스럽게 선포하였다. 모두 서로 얼굴만 쳐다볼 뿐 어찌할 바를 몰랐다. 그러나 그들은 모두 알았다. 부득이한 것이 아니면, 장대천은 절대 중도에서 포기할 사람이 아니라는 것을. 모두 심히 애통하고 슬픈 심정에 휩싸인 채 주변의 일을 바삐 마무리 지었다. 끝없는 연민의 눈빛으로 자세히, 그러나 아쉽게 그들에게 익숙한 동굴 안의 하늘을 나는 스님, 천왕, 역사力士, 도깨비, 야차夜叉175, 공양하는 사람의 상 및 각양각색의 채색 조각 등을 바라보았다.

1943년 3월 27일, 국민정부 교육부가 새롭게 위임한 국립돈황예술연구소 준비위원회 부주임 위원인 상서홍이 돈황에 도착했다. 장대천은 그가 온다는 것을 듣고, 특별히 조카 장심덕과 아들 장심지에게 그를 영접하도록 하였다. 장대천은 막 성도에서 온 좋은 차로 상서홍을 열정적으로 정성껏 대접하였다. 상서홍은 란주에서 처음으로 열린 국립돈황예술연구소 준비위원회의 상황을 거듭 말하며, 장대천 선생은 왜 참석하러 오시지 않았냐고 물었다. 아울러 자신이 돈황연구소의 위치를 돈황에 둬야 한다고 극력 주장하였다고 말했는데, 이는 바로 장대천의 뜻이었다.

장대천이 상서홍에게 말했다. "상 선생, 당신이 방금 나에게 준비위원회의 위원이 왜 회의에 참가하지 않았느냐고 물었지요? 실지로 나는 준비위원

회 회원이지요. 비록 보잘 것 없어서 뿐만이 아니라 또한 어떤 사람이 있는 데, 내가 당장에 돈황을 떠나 즉시 제 갈 길을 가라고 난리입니다!" 이어서 곡정륜의 전보를 대강 상서홍에게 이야기했다. 상서홍은 깜짝 놀랐다. 그는 이름이 쟁쟁하고, 돈황에서 이렇게 좋은 일을 많이 한 장대천이 이런 식으로 끝나게 되리라고는 생각지도 못했다. 그렇다면 자신은 지금부터 살얼음 위를 걷는 것이 아니겠는가? 장대천은 시원시원하고 대범한 성격으로 어느 누구에게도 원한을 품지 않는다. 그는 상서홍에게 친구 같은 열정을 보여주며, 돈황석굴 벽화의 내용, 불경의 고사, 창작 연대 등을 자주 이야기해 주어, 상서홍이 돈황의 상황에 대해 가능한 많은 이해를 갖도록 하였다.

눈 깜짝할 사이에 4월 말이 되었다. 장대천은 그의 돈황에서의 작업을 마무리했다. 아직 완성되지 않은 임모본은 가지고 돌아가 색을 더하고 선을 묘사할 수밖에 없었다. 그는 아픔을 참으며 임모를 그만두어야 했고, 나아가 돈황벽화에 대한 광대한 계획을 포기할 수밖에 없었다. 떠나는 날에, 장대천은 자신이 발견한 돈황 유물 한 보따리를 상서홍에게 주며, 그가 돈황예술연구소에 보관하도록 전해주기를 바랐다. 또 자신이 3년간 정리한 돈황 연구 자료 한 보따리도 연구소 동료들이 참고하도록 상서홍에게 전해 남겨 두었다.

장대천이 막고굴에 이별을 고할 순간이 왔다. 그의 가슴이 경련을 일으켰다. 그는 막고굴을 사랑에 푹 빠진 눈빛으로 오래오래 응시하였다. 서운한 마음이 가득 차서, 눈물이 자기도 모르게 뺨으로 흘러내렸다… 마지막으로, 그는 팔을 흔들면서 막고굴을 향해 한없이 깊은 애정으로 조그맣게 말했다. "떠난다, 막고굴아!"

## "장대천 돈황벽화 임모 전시회"가 성도를 뒤흔들다

1943년 6월 하순, 장대천은 부인, 아들과 조카, 학생 등을 데리고, 세상의 온 갖 고생을 다 겪은 하서河西에서 란주로 돌아와, 2년여의 돈황 여정을 마무리 하였다. 그는 2년여 동안, 돈황의 예술에 대하여 몇 가지 세계 최고의 가치를 창조하였다. 그는 돈황 지역의 석굴예술과 문물의 분포상황을 명확하게 조 사하였다. 이는 중국에서 돈황예술에 대한 조사를 수행한 첫 번째 사람이다. 그는 막고굴, 서西천불동, 유림굴楡林窟, 수협구水峽口 등의 석굴군에 체계적인 일련번호를 매겼는데, 이는 당시와 더 나아가 세계에서 이런 석굴군에 번호 를 매긴 첫 번째 사람이다. 상세한 측량, 기록, 정리, 연구와 고증을 거쳐, 그 는 20만 자에 달하는 한 권의 『돈황석실기敦煌石室記』라는 학술전문 서적을 썼 다. 이 역시 돈황의 예술에 관한 전 세계 첫 번째 저작이다. 또한 그 본인과 인솔하여 함께 한 사람들의 고생과 분투와 힘든 면벽을 거쳐, 그는 돈황지구 각각의 석굴군 중에서 16국, 북위, 서위, 북조, 수, 당, 오대, 송, 서하, 원 등 역 대 벽화의 정수인 작품을 임모하였는데, 모두 300여 점에 달하였다. 이는 거 대한 문물자원이고 정신자원인 것이다. 이와 같은 대규모의 돈황벽화 임모 는, 원형을 복원한 임모일 뿐 아니라, 전 중국뿐 아니라 전 세계 역사상 장대 천이 최초로 수행한 것이었다.

장대천은 돈황예술에 지대한 공헌을 했다. 그러나 그는 개인적으로는 참담한 대가를 치렀다. 그가 처음으로 서둘러 돈황으로 갈 때, 형과 아들을 잃는 고통을 겪었다. 경제적으로 소요된 비용은 더욱 어마어마했다. 전체적 으로 쓴 비용이 전부 수십만 대양에 달했다. 이 거액의 경비는 전시회에서 그림을 판매하여 모은 돈 이외에, 그가 아픔을 참고 자신이 소장하고 있던 고대 명가의 글과 그림을 팔고, 친구를 찾아 빌리거나, 은행에서 대출을 받아

모은 것이었다. 빚으로 남은 채무가 황금 5,000냥에 달할 정도로 컸다. 거액의 채무를 갚는 데 장대천은 국가의 보잘것없는 보조는 필요 없다는 입장을 견지했고, 자신의 두 손에 의지하여 작품을 그려 판매한 돈을 모아, 꼬박 20여 년간 상환했다. 결국 그는 1960년대 중반이 되어서야 빚을 청산하였다. 이렇게 한 것은, 장대천의 오롯한 일종의 소박한 애국심과 중국 고대예술에 대한 진정한 애정에서 나온 것이다. 그가 돈황에 갔을 때는 한창 장년의 시기였다. 그때의 그는 머리 전체가 검은색이었고, 기력이 왕성하였다. 그러나 그가 돈황에서 돌아올 때는, 얼굴은 이미 초췌하고, 주름이 가득하고, 완전히 지쳐 나이 들어 보였다. 귀밑머리가 서리 같아지고, 까마귀처럼 검고 근사한 수염은 모두 하얗게 되기 시작했다.

1943년 8월 14일 오전, "장대천 돈황벽화 임모작품 전시회"가 란주에서 성대하게 거행되었다. 각계인사가 모두 이번 전시회에 출석하여, 전시회는 공전의 성공을 거두었다. 이번 전시회에는 장대천의 최근작 20여 점도 함께 출품되었다. 가격이 매우 높았는데도 순식간에 매진되었다. 그가 임모한 몇몇 돈황벽화는 모두 "비매품"이라는 표시가 있었으나, 구매하려는 사람이 끊이지 않았다. 모두 기꺼이 돈을 내고 구매하려고 하였다. 그들은 말하기를, "장 선생이 수표를 요구하든 현금을 요구하든, 더군다나 황금, 미국 달러, 은화 아니면 프랑스 돈을 요구하든 상관없이, 편하신 대로 어느 종류의 화폐이든 다 가능합니다. 한 점의 그림이 얼마이든, 우리는 절대로 값을 깎지 않겠소. 장 선생이 마음대로 값을 정하시지요. 장 선생이 그의 임모벽화를 팔기만 한다면, 어떤 조건이든, 우리는 다 받아들일 수 있소!" 하지만 장대천은 완곡하게 거절하였다. 그는 "이 돈황벽화 임모작품은 모두 다 제가 심혈을 기울인 귀한 결정체입니다. 피땀 흘려 얻은 것이지요. 비록 내가 이것들 때문에 그 많은 경비를 썼고 지금도 돈이 필요하나, 그것들은 나라에는 더욱 중요한

것입니다. 그러니 설령 여러분들이 저에게 황금으로 된 산 하나를 줄지언정, 저는 절대로 팔지 않을 것입니다!"라고 말했다.

1943년 11월, 장대천 일행은 란주에서 성도로 돌아왔다. 롱서隴西176를 지나올 때, 그들은 유명한 맥적산麥積山 석굴을 참관 고찰하러 갔다. 그러고 나서 감숙성 휘현徽縣과 섬서陝西의 포성褒城, 한중漢中, 사천의 광원廣元을 거쳐 마침내 성도에 도착해, 길고 긴, 또 고난에 찬 돈황의 길을 마무리 지었다.

1944년 1월 25일, 즉 음력 정월 초하루, "장대천 돈황벽화 임모화 전시회"가 성도에서 장중하고 성대하게 열렸다. 장대천이 임모한 벽화가 모두 44개가 출품되었다. 아울러 막고굴과 유림굴에서 촬영한 약 20점의 대형사진도 함께 전시되었다. 이번 전시회는 성도를 아주 크게 흔들어 놓았다. 용성蓉城, 성도의 다른 이름. 역주의 설날 명절 기간에 일대 즐길 거리와 성대한 행사가 되었다. 성도의 각 모임과 찻집에서, 도처에서 모두 이 행사를 이야기하였다. 전시회를 참관하려는 사람이 갈수록 끊이지 않고, 온갖 종류의 사람 등 각계 인사가 잇달아 참관하러 왔다. 관람객이 너무 많아서 전시회는 부득이 연장하지 않을 수 없었고, 정월 11일이 되어서야 끝났다.

장대천은 돈황예술에 대한, 또 중국 문화 예술에 대한 거대한 공헌이 인정되어, 1944년 3월 25일, 중경시에서 거행된 중국 최초의 "미술축제"를 경축하기 위한 대회에서 당시 장대천이 중경에 있지 않았음에도 불구하고 중화전국미술협회 이사로 선임되었다. 서비홍, 오작인, 황군벽黃君璧, 고검부, 여시백呂斯百, 사도교司徒喬, 임풍면, 부포석傅抱石, 류개거劉開渠, 장안치張安治, 장도번張道藩, 방훈금龐薰琴 등과 함께 당시 중화전국미술협회의 31명의 정식이사 중 한 명이 되었다.

바로 감숙성 주석 곡정륜이 보낸 전보 중의 "이런저런 말이 많이 있다"는 것과 마찬가지로, 대단한 명성의 장대천이 전국에 "돈황 바람"을 불러일

으켰을 때, 갑자기 몇몇 사람이 악의에 찬 공격과 유언비어를 퍼뜨렸다. 상식에서 벗어난, 그야말로 보통 사람은 생각할 수 없는 것들이었다. 어떤 사람들이 말하기를 장대천이 "돈황 보물을 훔쳤다"거나, "돈황벽화를 파손했다"고도 말하였다. 그 이유는 장대천이 동굴 안에 퇴적된 모래 속에서 옛사람의 메마른 손 한쪽을 발견했고 장대천과 함께 우우임, 고일함 일행이 벽화를 보았을 때, 모두가 뜻하지 않게 부패하여 희미해진 벽화 표면을 떼어낸 일이 모두 장대천의 책임으로 귀결된 것이다. 그러나 그 메마른 표면은 장대천이 나중에 상서홍에게 넘겼었다. 결국 유언비어는 유언비어이고, 당사자 앞에서 스스로 사라질 뿐이다.

1944년 5월, 서비홍은 중경에서 "중국미술학원"을 설립하고, 장대천과 고검부를 학원의 연구원으로 초빙했다. 아울러 많은 회화계의 명사들을 청하여 수많은 미술창작과 연구부서를 만들었다. 장대천은 이번에는 시원스럽게 초청을 수락했다. 그가 학교에서 직접 수업할 필요는 없고, 정기적으로 작품 한두 점을 보내주기만 하면 되었다. 모두가 그가 매번 보내주는 그림을 아주 좋아하였고, 학생들은 물론 동료들도 작품을 실컷 감상하였다.

6장

국보를 소장하고

돈황을 재창조하여

빛나게 하다

## 엽찬여葉淺予177 장대천을 만화로 그리다

"장대천 돈황벽화 임모화 전시회"가 일단락된 후, 장대천은 빈번한 연회에 너무 진저리가 나서 가솔과 제자들을 데리고 성도성 북쪽에 있는 소각사昭覺寺를 빌려 이사를 했다. 풍경이 수려하고 그윽하며, 엄숙하고 경건한 사찰에서 매일 글 쓰는 작업을 멈추지 않았다. 글을 쓰고 그림을 그리거나, 제자들을 가르치고 훈련시키거나, 한가하게 이야기를 나누었다. 이런 생활에 몰두하니 그는 피곤하기는커녕 매우 즐거웠다. 작품도 꽤 많이 쌓여 부채를 갚기 위한 전시회 준비도 열심히 하였다.

하루는 그가 소각사에서 그림을 그리고 있을 때였다. 그런데 갑자기 징과 북소리가 시끌벅적하고 이따금 폭죽 소리도 들렸다. 사람 소리가 떠들썩하였다. 엄숙하고 경건하며 청정한 소각사까지도 종과 북이 함께 울려 그는 무슨 일인가 궁금했다. 친구 하나가 헐레벌떡 뛰어 들어오는 것을 쳐다보고만 있는데, 그가 가쁜 숨을 몰아쉬며 소리를 질렀다. "대천아, 희소식이야, 정말 큰 희소식이야! 우리가 이겼어, 승리했단 말이야! 일본 놈들이 전쟁에 패했어. 투항했어!"

장대천은 흥분하여 세게 손을 비비며, 잠시 무엇을 해야 좋을지 몰랐다. 방안에서 몇 바퀴를 돈 후에, 그는 매우 자연스럽게 그림 그리는 탁자 앞에 멈추었다. 특대호의 붓을 집어 들고는, 열광적으로 화선지 위에 억누를 수 없는 기쁨을 나타냈다. 감정이 힘차게 용솟음치는 대로 맡기면서… 그 감정의 모양이, 그에게 두보杜甫의 그 유명한 「군이 하북과 하남을 수복했다는 소식을 듣다聞官軍收河南河北」라는 시가 생각났다.

劍外忽傳收薊北, 初聞涕淚滿衣裳.
却看妻子愁何在, 漫卷詩書喜欲狂.
白日放歌須縱酒, 靑春作伴好還鄕.
卽從巴峽穿巫峽, 偏下襄陽向洛陽.

갑자기 검문관劍門關 밖에서 관군이 기북薊北 일대를 수복했다는 소식을 듣고
기뻐서 눈물로 옷을 적시네.
다시 보니 처자의 근심스러운 얼굴이 사라졌고
나는 되는 대로 책을 말아 올리며 기뻐 어쩔 줄을 모르네.
햇볕 아래 소리 높여 노래 부르고 술을 실컷 마신다,
아름다운 봄이 나를 따라 고향으로 돌아가네.
서둘러 파협巴峽을 출발해 무협巫峽을 지나,
양양으로 곧장 내려가서 다시 낙양으로 달려가누나.

문득 장대천의 붓끝에 꽃이 피었다. 농담濃淡이 어우러지고, 호방하고 힘
차고 막힘이 없으며, 붓의 힘이 종이 뒷면에까지 배어들어, 기세가 드높은 거
대한《하화도荷花圖》의 격정이 뒤끓어 오르는 한 폭이 되었다. 그는 자신의 격
정과 조수潮水에 가득 찬 정서를 모두 이 그림에 쏟아내었고, 격정에 가득 차
시 한 수도 그림 위에 써넣었다.

夫喜收京杜老狂, 笑嗤胡虜漫披猖.
眼前不認池頭水, 看洗紅粧解佩裳.

북경을 수복했다는 소식을 들으니 두杜 노인은 미칠 듯이 기쁘구나,
실의에 빠져 쩔쩔매는 그들의 모습에 실소가 난다.
연꽃 감상에 절경인 불인지不認池가 아른거리는구나,
그들이 화장을 지우고 허리띠와 치마를 벗는 것을 본다네.

그는 자신을 "두杜씨 노인"에 비유하였다. 또한 시 뒤에 다음과 같은 제목

을 붙였다. "을유乙酉 8월, 외적이 퇴각하고 항복하여 거국적이고 열광적으로 기뻐하다" 또한 "불인지는 도쿄에 있는데, 연꽃을 구경하기 가장 좋은 곳이지. 원爰이 쓰다"라고 썼다.

1945년 8월, 장대천의 옛 친구 엽찬여는 특별히 중경에서 청도로 와서 그를 방문했다. 좋은 친구를 만나니 장대천은 당연히 매우 기뻤다. 그들은 일찍이 1920년대 말기에 상해에서 알게 된 사이다. "황산 경치 서화와 사진 전시회"를 함께 개최하기도 하였다. 또한 장대천이 남경에서 중앙대학 교수를 맡고 있을 때, 엽찬여도 마침 그곳에 거주하였다. 당시 그는 만화를 그리는 자유직업을 가지고 있었다. 그는 장대천의 그림을 매우 좋아하여, 늘 그의 수업에 참여해 그가 그림 그리는 것을 보았다. 함께 잡담을 나누고, 오고 가며 자연스레 아주 가까운 친구가 되었다.

장대천이 성도에서 돈황 임모작품 전시회를 열었을 때, 엽찬여도 와서 보았다. 장대천이 새롭게 이룩한 성취에 흠뻑 빠져서, 이참에 장대천에게 그림 그리는 것을 배워볼 생각까지 했었다. 그가 이번에 청도에 온 것도 특별히 장대천에게 가르침을 청하기 위해서였다. 장대천은 당연히 한바탕 손사래를 치고 나서는 진지하게 말했다. "무슨 소리인가, 천만의 말씀을! 엽형, 자네와 나는 친한 친구 사이 아닌가. 어찌 '나에게 배운다'는 말을 다 한단 말인가? 그런 말은 너무 격식 차리는 것이지! 자네가 여기서 머무르겠다면 내가 먹고 자는 것은 책임지겠네. 자네는 그냥 마음 놓고 나와 함께 그림이나 그리면 돼. 그런 격식 차리는 말은 하지도 말게나. 어떤가?"

엽찬여는 곧 장대천의 집으로 이사 와, 장대천이 어떻게 구도를 잡고, 어떻게 배치를 하고, 붓은 어떻게 움직이고 묵은 어떻게 사용하는지, 색칠과 윤곽은 또 어떻게 하는지 등 그가 그림 그리는 것을 매일 보았다. 두 사람은 아침저녁으로 함께하였으며, 이렇게 두서너 달을 함께하니, 엽찬여는 장대천의

성격, 사상, 취미와 예술의 풍격에 대해 손바닥을 들여다보듯 훤하게 되었다.

하루는 대천이 소각사에서 즉흥적으로 작업을 했는데, 하루 만에 길이 약 7미터 되는 큰 종이 네 장에 《허화통경대병荷花通景大拼》을 그렸다. 엽찬여는 장대천의 그림 그리는 기세와 귀신같이 빠른 속도에 두려운 마음으로 굴복하였다. 놀란 나머지 그가 잘하는 만화기법으로 한 폭의 《장이통경丈二通景》 178을 그리며 당시의 정황을 기록하였다. 바닥 위에 길이가 2장丈 되는 종이 네 장을 펴 놓고, 장대천은 땅바닥에 엎드려, 골똘히 생각하더니 붓을 들어 호기롭게 휘둘렀다. 그 좌우에 아들과 딸이 한 사람씩 서 있었는데, 각자가 벼루를 받들거나 사발을 잡고 있기 위해서다. 나중에 사추유가 그 만화 위에 다음과 같이 글을 썼다. "대천이 땅에 엎드려 연꽃 장이통경丈二通景을 그렸다. 그 왼쪽 물 사발을 가지고 있던 자, 그 여식을 위하여: 오른쪽 허리를 굽혀 벼루를 받든 자, 그 아들을 위하여: 팔짱을 낀 방관자, 소각사 주지 정혜定慧: 눈을 크게 뜨고 노려보는 양 소매를 바지 주머니에 넣고 있는 자, 바로 도안자 엽찬여일세!"

엽찬여 만화 속의 장대천은 생기가 넘치고, 기질이 비범하고 속세를 떠난 듯하다. 신선인 듯 성인인 듯한 모습이 매우 생생하다. 훗날 엽찬여가 서장西藏을 스케치하고 유람하러 강정康定에 갈 준비를 하고, 장대천에게 떠난다는 인사를 하여야 했다. 그는 마음이 매우 섭섭하여 《대화안大畵案》, 《당미인唐美人》, 《호자화호자胡子畵胡子》, 《취정회신聚精會神》, 《기고起稿》 등 몇 폭의 만화를 창작하였다. 이어서 《장이통경》과 함께 장대천에게 배우는 것을 끝낼 때쯤 모두 선물로 주었다.

## 구매 전쟁을 겪고 나서《수상관음水上觀音》이 국보가 되다

1945년 10월, 장대천이 오랜 기간 심혈을 기울여 기획하고 준비한 "장대천 화전"이 성도에서 개최되었다. 모두 100여 점의 작품이 출품되었다. 작품의 수준이 높기도 하고 통속적이어서 누구나 다 감상할 수 있어, 사흘도 지나지 않아 모든 작품이 판매되었다. 그의 이번 전시회 중에, 안서安西 유림굴의《수상관음상水上觀音像》을 원본으로 한 것이 있었는데, 자신이 이를 본떠 모방하여 창작한 작품으로,《수월관음水月觀音》이라고 이름 붙였다. 이것은 한 폭의 "다시 모사하여 그린 돈황벽화", 즉 장대천 자신이 임모한 돈황벽화 작품을 다시 본떠서 모방하여 창작한 작품이었다. 그의 벽화를 임모한 작품은 모두 "비매품"이었기 때문에, 임모한 돈황벽화 작품을 재창작한 것을 소장가들이 서로 사려고 달려들었다.

수월관음은, 머리에 보석으로 된 관을 그려 넣고, 몸에는 진주와 비취, 구슬 장식품으로 두르고, 보석 팔찌, 보석 고리와 의대는 펄럭이고, 행동거지가 유쾌하고, 머리카락은 검은 칠과 같고, 매미의 날개처럼 얇은 천의를 입고 춤추듯 나부끼고 있어 더할 나위 없이 아름다웠다. 표시된 가격이 200만 원 법폐法幣179였음에도 불구하고, 고관대작, 거상, 골동품상, 서화 소장가 등이 모두 이 그림의 소장가가 되고 싶어 안달이 났다.

수많은 구매자가 이 그림을 사려고 경쟁하여, 장대천은 실제로 누구에게 팔아야 좋을지 모를 지경이 되었다. 게다가 당시 그림 전시회의 매매 관례에 따르면, 작품에 가격이 표시된 경우에는 어떤 상황에서도 변경할 수 없는 "정가"로 인정되어, 화가 자신도 가격을 바꿀 수 없었다. 이런 연유로《수월관음》은 생각지도 못한 "구매 소동"을 불러왔다. 사람들이 모두 서로 양보하려고 하지 않아 일이 더 심각해지기만 하였다. 오래지 않아 "구매 쟁탈 소송"

으로까지 비화되었다. 소송은 곧바로 사천성 교육청의 문화예술 관련 소송을 담당하는 부서로 상달되었다.

당시의 사천성 교육청 청장은 곽유수郭有守로, 문학에 조예가 있고, 예술에 대한 소양을 고루 갖추었으며, 장대천의 그림을 매우 좋아하는 사람이었다. 그는 복잡하게 엉킨 "그림 구매 소송" 건을 접수 받은 후, 처리하기 매우 난처하다는 생각이 들었다. 자신이 아무리 공정하게 처리한다 한들, 결과적으로 이 그림을 사지 못한 사람에게는 비난 받을 것이라고 생각했다. 그래서 그는 즉시 성省의 주석인 장군張群에게 전보를 쳐 지시를 내려달라고 요청했다. 장군은 장대천의 이 작품이 "구매 소동"을 일으키리라고는 생각지도 못했다. 그는 한참을 이리저리 생각한 끝에 다음과 같이 최종 결정을 내렸다. "구매자 중의 하나인 신도현新都縣에서 구매하되, 구매예산은 공금을 사용하여서는 안 되고, 전체 현縣의 명사와 상인 및 일반 백성들이 자원하여 찬조한 것으로 한다. 단, 이 그림을 구매한 후에는 반드시 천서川西180의 유명 사찰, 신도현의 보광사寶光寺에 두어야 하고, 장기간 공양으로 모시는 데 사용하고, 이 일의 구체적인 시행방안은 성 교육청과 신도현 현장이 회동하여 함께 마련한다."

사천성 교육청이 성의 장군 주석의 결정을 공포하니, 신도현 사람들은 모두 매우 기뻐하였고, 보광사의 주지는 더더욱 기뻐 어쩔 줄을 몰랐다. 비록 다른 경쟁자들이 불만스러워 툴툴대었으나,《수월관음》을 불가의 고찰에 기증하여 보관한다고 생각하니, 자신들이 체면을 잃은 것은 아니라고 여겼다. 이렇게 한바탕의 "그림 구매 소동"은 조용히 마무리되었다. 신도현이 성도에서《수월관음》의 "귀환식" 때, 현 전체에 초롱을 달고 오색천으로 장식하였고, 열기가 대단하여 명절이 따로 없었다. 성에서 내로라하는 사람들이 모두 성문 앞에 집결해 영접하고, 이후 공손하게 보광사로 호송하였다.

# 10개의 대규모 전시회가 화하華夏181에 이름을 떨치다

성도에서 전시회가 성공적으로 개최된 이후, 수입이 꽤 풍족해진 장대천은 더욱더 한시도 지체하지 않고 사천을 벗어나고 싶었다. 그는 구하기 어려운 북평행 비행기표 한 장을 힘들게 손에 넣어, 직접 넷째 형과 넷째 형수를 보러 가 가족 상봉을 하였다. 서로 머리를 끌어안고 통곡을 한 후, 밤새워 그간 떨어져 지냈던 그리움의 아픔을 이야기했다. 그러고 나서, 장대천은 북평의 친구들을 차례로 찾아보았다. 그가 다시 류리창에 가 보았을 때 무언가를 발견했는데, 이는 그를 놀랍고 기가 막히고 분기충천하게 만들었다. 도처에 자신을 사칭하는 위작이 있고, 심지어는 어떤 친구가 "장대천"을 사칭한 위작을 가져와 자신에게 제발題跋을 해 달라고 하는 일도 있었다. 정말로 상식적으로 있을 수 없는 일이었고, 웃을 수도 울 수도 없었다. 더군다나 이러한 가짜 그림은 자신의 8년 전 수준 정도였다. 가짜를 색출하기 위해서는 소장가들에게 진위를 구별할 수 있도록 하여야 했다. 장대천은 북평에서 하루라도 빨리 전시회를 하나 개최하기로 마음먹었다.

1945년 12월 25일, "장선자·우비창·장대천 합동 전람회"를 북평 중산 공원 정자에서 정식으로 개막했다. 장대천은 수년간 조국의 명산대천을 유람하였다. 청성青城의 깊고 그윽함, 아미峨嵋의 수려함, 검문劍門의 웅장하고 기이함, 삼협의 험준함과 서북지역의 광대한 사막의 투박한 호방함, 돈황의 오채 찬란함 등이 모두 화선지 위에서 생생하게 살아 움직였다. 북경과 천진의 관람객의 눈이 크게 뜨이고, 칭송해 마지않았다. 마찬가지로, 전시회의 장대천 작품은 모두 다 팔려나갔다.

1946년 6월, 장대천이 서안의 국민당 섬서성 당부党部의 대강당에서 거행된, 내용이 완전히 새로운 "장대천 화전"에서는 100여 작품이 출품되었

다. 명성과 위세가 드높고, 진용이 놀라워 옛 수도 장안長安182을 뒤흔들었다. 이번 회차의 전시회에서도, 한 차례 희극 같은 "구매 광풍"이 있었다. 바로 이번 전시회의 "사전 관람"의 날에, 출품된 100여 점의 작품을 사전 관람자들이 다 구매해 버려 하나도 남지 않은 것이었다. 하남河南, 산서山西, 감숙甘肅, 호북湖北 등지에서 온 전문 구매자들이, 돈을 큰 상자에 담아 들고 그림을 사러 왔을 때는, 막상 그들이 대면한 것은 이미 판매되었다는 빨간 딱지였다. "불공평"하다고 큰소리로 난리를 쳤으나, 어쩔 도리가 없었다.

서안의 전시회를 마친 후, 1946년 9월 하순, 장대천은 또 상해 복리리로 福履理路 346호 항사恒社에서 "장대천 화전"을 개최하였는데, 그 예술의 웅장한 기풍이 다시 십리양장을 진동시켰다. 1947년 5월, 장대천은 또 상해 대신공사大新公司 7층에서 항일전쟁 승리 후에 상해에서 두 번째가 되는 전시회를 개최하였다.

1947년 10월, 장대천은 성도에서 거행된 규모가 대단히 큰 "장대천 강파康巴183 서부기행記行 화전"을 개최하였다. 1947년 겨울, 그는 한구漢口184에 있는 친구에게 부탁하여 이름이 널리 알려진 "장대천 근작전"을 개최하였는데, 무한武漢 삼진三鎭185의 사람들에게 그의 예술의 풍격과 다채로움을 보여 주었다. 1948년 장대천은 또 상해 성도로成都路 창주滄州서점 건물 내의 "중국화원"에서 그의 최신작을 전시하였다. 대략적으로 장대천은 1945년 10월에서 1948년 5월까지, 성도, 북평, 서안, 무한, 상해 등지에서 여덟 차례의 대규모 전시회를 개최하였다. 1949년, 그는 또 홍콩과 대만에서 각각 떠들썩한 전시회를 개최하는 등 앞뒤로 10여 차례의 전시회를 개최하였다. 이때부터 미술계에는 두 마디 말이 나돌았다. "시에서 이백李白을 찾으려면 먼저 그림에서 장張이 어디 있는지 알아보아야 한다." 장대천의 이름이, 중원 대지에 울려 퍼지고, 중국을 뒤흔들고, 동시에 홍콩과 보도寶島, 대만을 말함. 역주

를 흔들어, 널리 바다를 사이에 둔 양안兩岸186이 다 알게 되었다.

## 500냥 황금으로 《한희재야연도韓熙載夜宴圖》를 얻다

장대천은 늘 고대 명가의 서화를 수장하는 것에 깊이 빠져 있었다. 그가 힘써 모은 진귀한 소장품은 소장가, 문물계와 문화계 사람들 사이에서만 명예를 누렸을 뿐만 아니라 골동품상 가운데서도 이름이 드높았다. 그는 왕년에 북경에 머무르고 있을 때, 류리창 등의 서화상들의 "고급 고문"과 "예술 자문"이었다. 또한 어떠한 사례비도 결코 받은 적이 없었다. 그러다 보니 골동품상들은 그에게 감동해 마지않았을 뿐 아니라 매우 존중하여, 좋은 서화 문물이 있으면, 반드시 장대천에게 감정이나 구매를 요청하려고 하였다.

　1945년 겨울, 어느 서화상이 와서 장대천에게 고서화 한 점을 감정해 달라고 청하였다. 알고 보니 장대천의 명성을 흠모한 어떤 암흑가의 두목이 출처가 어디인지도 모르는 서화 한 점을 가져와, 특별히 그에게 감정을 부탁한 것이었다. 두목이 보따리에 싼 그림들을 한 층씩 열어 보일 때, 장대천은 심장은 점점 더 빠르게 뛰기 시작했다. 포대 속에 있는 꾸러미들은 다른 것이 아니고, 바로 매우 진귀한 유명 고대 서예 고적들이었다. 또한 폭마다 가치가 매우 높아 가격이 대단히 비싼 것이었다. 그중에는 송대의 《계산무진도溪山無盡圖》, 《군마도群馬圖》, 원대 전순거錢舜擧187의 《명비상마도明妃上馬圖》, 요정미姚廷美의 《유여한도有余閑圖》, 명대 심석전沈石田188의 《임동관추색도臨銅官秋色圖》 등등의 서화도 있었다.

　마침내 그 두목이 형형색색의 고색창연한 고대 비단 그림 한 폭을 꺼내었다. 그 그림을 본 장대천은 온몸이 떨리고 거의 소리를 지를 뻔하였다. 몸

에서 한 줄기 뜨거운 피가 곧장 머리로 치솟아 심장이 미친 듯이 뛰고, 저도 모르게 몸이 떨리기 시작했다. 원래 이 다채로운 빛깔의 찬란한 고대 채색 비단 그림 원본은, 사실인즉 저명한 오대五代189의 인물화가 고굉중顧閎中190의 웅대한 대작인 《한희재야연도韓熙載夜宴圖》이었던 것이다! 그는 실로 감히 자기 눈을 믿을 수가 없었다! 감상을 하는 것이 마치 꿈을 꾸는 듯하였다. 이런 진정한 국보, 또한 사적 문헌 중에 기록되어 있는 국보를 마침내 자신의 눈으로 볼 수 있게 되다니, 실로 행운이 아닐 수 없었다!

그 두목은 장대천이 이처럼 격하게 감동하는 것을 보고 자신이 가져온 것이 필시 매우 좋은 물건이라는 것을 눈치챘다. 그러고는 사자가 입을 크게 벌리듯 터무니없는 요구를 했다. 그는 금괴 200개, 즉 황금 2,000냥을 달라고 하였다. 장대천은 이 말을 듣고는 깜짝 놀랐다. 왜냐하면 그가 알기로는, 장백구張伯駒191가 구매한 전자건展子虔192의 《유춘도游春圖》도 황금 200냥이고, 그것은 더군다나 수나라 시대의 그림이 아닌가. 그는 잔뜩 성이 나서 즉시 가려는 척을 했다. 이에 그 사람도 마음이 급해져 장대천을 잡았다. 두 사람은 격렬하게 가격을 흥정했고, 결국 황금 700냥으로 합의를 보았다. 그중 500냥 황금이 《한희재야연도》의 값이었고, 나머지 200냥은 《계산무진도》 등의 그림 가격으로 계산된 것이었다.

타협 후, 장대천은 몸에 지니고 있던 돈을 모두 그 사람에게 주고, 그곳 서화상에게 돈을 빌려 계약금을 주었다. 그리고 3일 후에 나머지 돈을 한 번에 주고, 물건을 모두 받기로 예약하였다. 장대천은 흥분된 마음을 주체할 수 없었다. 다만 그렇게 큰 목돈을 한 번에 어찌 마련할지 걱정이 되었다. 다행히도 그는 막 전시회를 해서 수중에 돈이 조금 있기는 했다. 이 돈은 그가 집을 사는 데 쓰려고 준비한 것이었다. 생각에 생각을 거듭한 끝에, 결국 그는 그 돈으로 우선 그림을 사기로 결정했다. 3일 동안 그는 여기저기 친척과 친

구들을 찾아다니며 돈을 빌려 마침내 황금 700냥을 모을 수 있었다. 3일이 지난 밤, 약속한 시간에 그와 서화상은, 두목의 수중에 있던 대대로 전해 내려오는 그 유명한 그림《한희재야연도》와 그 국보급 보물을 손에 넣었다.

장대천은《한희재야연도》등의 국보를 얻은 후, 이들을 진짜 보물로 여겨 한시도 떨어뜨려 놓지 않았다. 그리고 특별히 사람을 불러 도장을 하나 팠다. 그는 "동서남북에 서로 붙어 있을 뿐 이별은 없다"를《한희재야연도》위에 도장을 찍어, 이 그림을 생명처럼 여긴다는 뜻을 표명하였다. 더욱 묘한 일은, 동북 지방 모처에 있는 노점의 골동품 상인이 우연히《한희재야연도》를 쌌던 비단 외피를 발견한 것이었다. 사방이 약 2척으로 윗면에《한희재야연도》라는 그림 이름이 모두 쓰여 있고, 단자緞子에는 아직도 새빨간 "어인御印"이 하나 덮여 있었다. 골동품상은 이 외피를 사서 북평으로 가져온 후, 장대천에게 전매하였다. 황금 다섯 냥을 불렀는데, 장대천은 조금도 주저하지 않고 사 버렸다. 좋은 말은 원래의 안장과 어울린다고, 장대천은 당연히 기쁘기가 한량없었다.

## 반백이 되어 돈을 빌려 처음으로 집을 사고, 지천명知天命193에 생사의 고비를 넘기다

장대천은 반평생을 떠돌아다녔다. 나이가 반백이 되도록 자기 집이 없었다. 항일전쟁 승리 후, 그는 북평으로 와 그림을 팔아 모은 돈으로 집 한 채를 사려고 준비하였다. 그는 생각지도 않게《한희재야연도》등의 국보를 우연히 만나, 원래 집을 사려고 준비했던 돈으로 고민에 고민을 거듭한 끝에 그 고화를 산 데다가 빚까지 잔뜩 지게 되었다. 그런데 그의 10여 명이나 되는 식구

들의 주거가 일정치 않아 항상 사방으로 돌아다니며 유격전을 하는 것도 사실 할 일이 못 되었다. 바로 이때, 사천성에서 "고향을 중건하여 평안히 살면서 즐겁게 일하자"고 호소하였다. 성정부가 항일전쟁 중에 집을 잃은 이재민을 돕기 위하여, "주택건설 자금 대출"을 내놓았다. 집을 지은 후에 분기별로 상환할 수 있었고 조건도 매우 좋았다. 정부는 또 특별히 성도시 서쪽 교외의 금우패金牛壩 지역에 전용 택지를 개발하여, 성 정부의 "주택자금 대출" 건축용지로 지정하였다.

금우패의 땅은 성도시 서쪽의 5키로미터가 넘는 곳으로, 성도에서 도강언都江堰과 청성산을 가려면 반드시 거쳐야 하는 곳이었다. 서쪽으로 가면 유명한 1,000년 역사의 마을 비통진郫筒鎭이 있고, 마을 밖에 "망총사望叢寺"가 있는데, 절 안이 붉은 담장으로 둘러쳐져 있고, 고목이 하늘을 찌를 듯하고, 호수 수면에 빛이 반짝이고, 나무 그림자가 잘 어우러진 아름다운 곳이었다. 또한 대나무 그림자와 실같이 늘어진 버드나무 가지가 펄럭이는 환경이 매우 수려하고 그윽하며 평안했다. 장대천은 이 지역에 마음이 기울어, "융자"를 얻어 집을 짓고 정착하는 것이 좋겠다고 생각했다.

그러나 당시에 융자를 신청하려는 사람은 많고, 대출금은 너무 작아, 소위 '열 놈에 죽 한 사발' 꼴이었고, 바닷물에 물 한 방물 떨어뜨린 짝이었다. 장대천은 융자를 받는 것은 희망이 없다는 생각이 들자, 매우 조바심이 났다. 마침 그의 친구들이 천하에 널리 퍼져 있고, 각계 인사가 모두 있었다. 그중 한 사람이 중앙은행 성도지점의 책임자인 양효자楊孝慈였다. 그는 장대천을 위해 교섭을 하고, 신청서를 작성하고, 담보를 세우는 등 융자 사무를 친히 처리해 주었다. 내부에서도 일이 일사천리로 진행되어 장대천의 "주택융자"가 뜻밖에도 잘 해결되었다. 융자금은 내려왔는데, 대지를 선정하고, 설계하고, 건축 재료를 구매하고, 집을 짓는 등, 산처럼 쌓이는 일들에 장대천은 매

우 겁이 났다. 어찌 됐건 그는 결정적인 순간에 친구의 중요함과 우정의 귀함을 다시금 체득하게 되었다.

당시 사천성 주석인 장군과 장대천은 교분이 매우 돈독했다. 군자君子 간의 교류가 늘 물과 같이 담백하였는데, 장군의 말을 빌리면 "잘 알기는 하나 친하지는 않다"였다. 장대천은 일부러 장군과 거리를 두었다. 그 이유는 그가 "권세 있는 사람에게 달라붙는다", "범 가죽으로 큰 깃발을 만든다"[194]는, 그런 윗사람에게 아부하고 아랫사람을 기만하는 것과 권세 있는 자에게 나아가 아부하며 빌붙는 작태에 매우 반감을 가지고 있었기 때문이었다. 이렇게 하는 것은 의심받는 일을 하지 않고 피하기 위해서이기도 했다. 그는 관원들과 함께 어울리는 것을 원하지 않아, 관원들에게는 거의 그림을 주지 않았다는데, 장군도 여기에 포함된다. 장군이 소장한 장대천의 그림은 모두 자기 돈을 들여 산 것이다. 그러나 이제까지 오랫동안 그는 장대천을 많이 돌보아 주었다.

장대천의 성격을 잘 아는 장군은, 그가 자신에게 일부러 거리를 두는 것을 조금도 개의치 않았다. 오히려 더욱 그를 존경하고 관심을 가졌다. 그는 장대천이 주택자금을 융자했다는 이야기를 들은 후, 즉시 그의 동생 장달사張達泗를 불러들여 장대천의 집 짓는 일 일체를 도와주도록 하였다. 당연히 비밀을 유지하는 것을 전제로 하였다. 그렇지 않으면 장대천이 절대로 받아들이지 않았을 것이다. 그리하여 금우패에 있는 집의 택지 선정, 설계에서 건축자재 구매와 집 짓는 인부들의 시공과 실내 장식 등까지 관계된 모든 일의 처리와 절차를 모두 장달사가 솜씨 있게 처리하였다.

장대천의 금우패 주택은, 장달사, 양효자의 집과 "품品"자 형태로 배열하였는데, 그중에 장대천의 집이 가장 특색이 있었다. 거의 반백 년이 되어 마침내 자기 집을 갖게 되었다. 비록 융자를 받아 지은 것이기는 하나, 어쨌든

집을 갖게 되었으니, 장대천 일가는 모두 기뻐하며 이사 들어와 흡족하고 평안히 살면서 즐겁게 일하였다.

금우패에 산 지 며칠이 지나, 부인들과 학생들은 함께 시끌벅적하게 장대천의 50세 생일을 지내주었다. 장대천은 갑자기 관상쟁이 팽료풍彭瞭豊, 안휘(安徽)의 도인으로, 도교의 진인 장삼풍(張三豊)을 숭배하여 료풍으로 개명하였다. 점을 대단히 정확하게 잘 보아, "신산자(神算子)"195, "팽진인(彭眞人)" 등이라 칭했다이 이전에 자신에게 한마디 경고한 것이 생각났다. "장 선생, 노엽겠지만 한마디 직언을 하겠소이다. 당신의 수염뿌리가 목구멍까지 올라와, 오십을 넘기기 힘들까 걱정됩니다. 조심하시기 바랍니다. 조심하세요…"

당시는 장대천이 상해에 있을 때였고, 한가하고 별일 없는 하루였다. 장대천과 몇몇 친구는 인력거를 몇 대를 빌려 타고 팽의 자택에 가서 점을 봐 달라고 했다. 팽 도사가 손가락 점을 한 번 보더니, 장대천은 만사가 다 좋은데, 50세가 되는 해에 하나의 큰 감괘坎196가 있다는 것이다. 혹은 적어도 50세 생일날에 살성煞星197이 들어 반드시 죽음을 당할 화가 든다고 했다. 비록 장대천은 당최 믿지 않았지만 이때부터 괜히 신경이 쓰였다.

그런데 눈 깜짝할 사이에 50수가 되었다. 장대천은 불현듯 이 일이 생각나 마음이 십분 초조해졌다. 앉으나 서나 불안해 어떻게 하는 것이 좋을지 심사숙고하였다. 모두들 왜 그가 갑자기 이렇게 초조하게 변한 것을 이해하지 못하고, 그가 저간의 사정을 이야기해 주기를 기다렸다. 듣고서는 모두 대경실색을 하고 말았다. 사람들은 계책을 내놓았으나 다 소용이 없었고, 결국 장대천이 한마디로 상황을 정리했다. 그는 한 학생의 건의를 받아들이기로 결정하고, 소각사에 가서 숨어 있기로 했다. 그 하루 동안 장대천은 소각사에 있으면서 두문불출하였다. 선방 안에 숨어 향을 피우고 불상에 절을 하고, 경을 읽고 그림을 그리고, 공양도 어린 사미승이 가져다주어 먹었다.

바로 이렇게, 그는 소각사에서 하루 동안 공양을 먹고, 꼬박 하루를 숨어 있었는데, 아무 일도 일어나지 않고 그대로 해 질 무렵이 되었다. 장대천의 얼굴에는 희색이 돌았다. 지금부터 그냥 별고없이 순탄할 것이라 여겼던 것이다. 그런데 뜻밖에도 친구들 여럿이 그가 50세 생일을 맞았다는 말을 듣고, 미리 음식점을 예약해 놓고 대천에게 연회에 참석하러 오라는 것이었다. 비록 장대천은 극구 사양하였으나, 친구들이 숫자도 많고 강하게 권유하니 어쩔 수 없었다. 그를 전세 낸 인력거에 태우고는, 한 무리가 위풍당당하게 식당을 향해 굽이굽이 달려갔다.

장대천이 탄 인력거를 끄는 자는 나이가 어리고 힘이 장사라, 휙휙 바람을 일으키며 인력거를 끄는 바람에 마침내는 장대천이 탄 인력거가 뒤따라오는 친구들과 한참 떨어져 버렸다. 뒤에 오던 친구들은 장대천의 인력거가 너무 빨라 위험해 보여 인력거꾼에게 천천히 가라고 소리를 질렀다. 그 청년 인력거꾼이 뒤에서 소리치는 함성을 듣고는, 한편으로 고개를 돌려 보기도 하고 묻기도 하였다. 장대천도 뒤에 무슨 일이 있나 고개를 돌려 보았다. 바로 이 찰나에 한 대의 자동차가 오른쪽 골목에서 쏜살같이 달려 나오다가 앞의 인력거를 발견하였다. 차를 멈추기에는 이미 늦어 버려, 미친 듯이 경적을 울릴 뿐이었다. 청년 인력거꾼이 고개를 돌려 보니 갑자기 자동차가 질주해 오고 있었다. 그는 어찌할 줄을 몰라, 본능적으로 오른편으로 돌아 피하려 했으나, 당황한 탓에 오히려 왼쪽으로 돌아왔다. 그리고 곧장 자동차와 정면으로 충돌했다. 눈 깜짝할 사이에 인력거 속의 장대천은 하늘 높이 솟았다가 내동댕이쳐졌다. 공중에서 자동차를 지나 멀리 도로 가에 떨어져 몇 번을 굴러 길가에서 멈추었다.

장대천은 땅 위에 드러누워 있었으나 정신은 비교적 또렷하였다. 무의식적으로 몸을 움직이니 특별히 아픈 데는 없는 듯하였다. 팔다리는 모두 말

짱하고, 손발과 머리 쪽이 약간 벗겨진 것 외에는, 뜻밖에도 몸이 조금도 다치지 않아 무사하였다. 이때 뒤에 오던 친구들이 헐레벌떡 둘러싸고는 모두 대경실색하였다. 그들은 당황하여 장대천을 들어 올려 다리를 만지고, 허리를 돌려 보고, 팔을 펴보고, 머리를 흔들어 보고는 장대천이 진짜로 아무런 상해도 입지 않았다는 것을 확신하고는 그때서야 마음을 놓았다.

그러나 젊은 인력거꾼은 오히려 온몸이 피투성이였고, 자동차의 앞바퀴에 치여 이미 현장에서 사망하였다. 이후, 경찰 조사를 거쳐, 자동차 주인은 인력거꾼의 가솔들에게 많은 금액의 위로금과 장례비를 배상하였다. 장대천도 자발적으로 인력거꾼의 장례와 그의 가족들을 위해 돈을 내었다. 장대천은 50세가 되던 해에 하마터면 목숨을 잃고 황천길로 갈 뻔하였다. 그는 인력거꾼이 그의 "희생양"이 되었다고 여겨져 너무나도 미안하였으나, 할 수 있는 일이라곤 사망자 가족을 위로할 뿐 다른 도리가 없었다. 그의 50세 생일은, "숨어 지내고", "대신 죽는" 아슬아슬한 가운데 지나갔다. 그도 자신의 생일 축하연을 열어 접대하려는 마음이 없어졌다. 양력 생일을 기다려, 식구들이 그를 위해 작은 술자리를 마련한 것이 그의 50세 기념 생일을 축하하는 셈이 되었다.

## 서비홍을 위해 《팔십칠신선권八十七神仙卷》 발문을 쓰다

1948년 가을, 장대천은 새로 혼인한 아내 서문파徐雯波를 데리고 성도를 떠나 상해로 갔다. 서문파는 원래 이름이 서홍빈徐鴻賓으로, 1927년생이고 성도 사람이었다. 장대천보다 28세가 어린데, 그의 장녀 장심서와 동갑이었다. 그녀는 시와 산문을 어느 정도 알았다. 원래는 장씨네 집에서 집안일을 도와주는

일을 했었는데, 미모가 출중하고 부드러운 성품의 소유자였다. 그녀는 회화를 좋아하여 장대천을 스승으로 삼고 싶었다. 장대천은 서문파와 함께하는 시간이 길어지자, 세월이 지나며 자연스레 정이 생겼다. 그는 총명하고 지혜롭고 아름다운 서문파를 매우 좋아하게 되어 구혼을 하였다. 그리하여 서문파는 장대천의 넷째 부인이 되었고, 그의 마지막 정식 부인이었다.

장대천이 이번에 상해에 온 것은 두 가지 중요한 목적이 있었다. 첫째는 이추군과 합동으로 50세 생일을 축하하고, 둘째는 새로 얻은 부인에게 넓은 세상을 보여 주려는 것이었다. 이외에도 그는 또 이추군에게 좋은 종착점을 찾으라고 권할 참이었다. 장대천은 서문파를 데리고 이씨네 저택에 이추군을 보러 갔다. 누가 짐작했으랴, 두 사람이 처음 만나자마자 오래 사귄 친구처럼 될 줄을. 이추군은 서문파의 손을 잡아끌었다. 이 사람의 마음을 설레게 하는 귀엽고 온화하고 착한 성도 아가씨에게 무한하고 깊은 애정을 담아 말했다. "동생, 이 큰언니가, 당신을 동생이라고 불러도 괜찮겠지요? 당신이 지금 장대천에게 시집을 왔으니, 바로 그의 사람이 된 것이지. 그런데 당신은 몰라. 당신의 남편 장대천은 우리나라의 걸출한 사람이고, 나아가 우리나라의 국보라는 것을! 오직 당신만이 명분 있게 이치에 맞는 말로 그를 돌보고, 관심을 가지고 보호해 줄 수 있어요. 그는 밖에 있는 사람이니, 나는 생각만 있지 할 수 있는 것이 없어요. 오직 당신만이 한평생 그의 곁에서 언제나 그를 보살펴 줄 수 있지요. 당신은 그가 병이 나지 않게 더욱 세심하게 보살펴야 해요. 그는 당신의 남편일 뿐 아니라, 나아가 우리 중국의 보배예요!"

바로 이추군의 생일에 1948년 9월 이추군과 장대천은 새 옷을 멋있게 차려입고, 웃음꽃이 핀 얼굴로 사람들의 축하와 예물을 받았다. 그중에 조각가 진거래陳巨來가 친히 새긴 인장 "백세천추百歲千秋"로 두 사람을 몹시 기쁘게 하였다. 이와 장, 두 사람의 이름과 그들의 나이를 합한 100세를 기념하는 뜻

이 이 한 치의 작은 사각형 안에 포함되어 있기 때문이다. 그날, 두 사람은 함께 한 폭의 《청송추국도靑松秋菊圖》를 그렸고, 도장도 바로 이 인장을 찍었다. 그들은 또 약속하기를, 그날 이후 50점의 그림을 함께 그리고, 이외에도 각각 25점을 그려, 합하여 100점을 채우고 모든 그림에 이 도장을 찍어, 함께 100세를 기념하기로 하였다. 합동 축하연 이후, 두 사람은 상해에서 함께 묘지를 구매하고, 두 사람이 죽은 후에 이웃하여 묻히기로 서로 약조하였다. 장대천은 이추군을 위해 정중하게 썼다, "여류화가 이추군의 묘"라고.

나중에 시국의 변화로, 이와 장의 두 사람이 100점을 함께 그리기로 한 염원은 실현되지 못했다. 수년 후에 장대천은 대만으로 갔고, 이추군은 여전히 상해에 머물러 있었다. 1971년, 이추군은 상해에서 병으로 세상을 떴고 혼자 묻혔다. 장대천은 대만에서 객사하여 대북에 안장되었다. "남녀 간에 정은 있으나, 예의 경계를 넘지 않는다"는 이 열렬히 사랑한 한 쌍의 남녀는, 결국 최후에도 함께 묻히기로 한 염원마저 실현될 방법이 없었다.

장대천은 이추군과 함께 "백세탄신"을 축하한 후에, 서문파를 데리고 갈 길을 재촉해 북경으로 날아가, 다음 날 바로 수년간 만나지 못해 애가 탔던 오랜 친구 서비홍을 만나러 갔다. 서비홍의 집에서 생각지도 못하게 북평 예전현 중앙미술학원. 역주 중국화과 주임인 엽천여도 만나게 되어, 그들은 뜻밖에 매우 기쁜 시간을 가졌다. 세 사람은 한바탕 인사를 나누고 나서 서비홍은 장대천이 금화 500냥을 들여 산 《한희재야연도》를 보자고 제안하였다. 장대천이 몸에 지니고 있던 작은 보따리에서 바로 그 "동서남북이 서로 붙어 있을 뿐 이별은 없다"는 보배를 꺼냈다. 서비홍과 엽천여가 보고는 너무나도 흥분하여 칭찬이 입에서 그치지를 않았다. "좋은 그림이야! 훌륭한 그림이야! 우리나라 당대唐代 인물화의 유일무이한 작품이에요! 정말 훌륭합니다!"

서비홍이 장대천에게 물었다. "대천, 자네 아직도 나의 그《팔십칠신선

권八十七神仙卷》을 기억하나? 이전에 내가 그 그림을 막 입수하였을 때, 남경에서 자네에게 봐 달라고 하였지. 그 당시 자네는 비록 그 그림에 서명은 없지만, 화풍으로 보면 당연히 당대 화가 오도자吳道子198를 모사한 그림이라고 여겼지. 하하, 내 이제 알겠네, 이 야연도의 필묵 풍격과 대단한 기백은 내가 소장한《팔십칠신선권》과 판에 박은 듯하네. 정말 훌륭해!"

서비홍이 소장한 이《팔십칠신선권》에는 모두 87인의 인물이 그려져 있다. 비록 색은 칠해져 있지 않고, 모두 선으로 묘사되어 있으나, 윤곽선이 유창하고 매우 힘이 있고, 붓을 사용한 것이 매우 아름답고 섬세하다. 또한 인물이 우아하고 아름답고, 동작의 변화가 잘 어울려 느슨한 곳이 하나도 없어, 서비홍이 신의 작품이라고 떠받들며, "세상에 존재하는 중국 인물화와 비교해도 이보다 더 나은 것이 없다!"고 하였다. 서비홍은 이 작품을 생명처럼 여겨 특별히 조각한 "비홍생명悲鴻生命"이라는 도장을 그림 위에 도장을 찍었다. 그러나 1942년 서비홍이 곤명 운남雲南대학에서 대피할 때, 그가 있던 방을 누군가 억지로 비틀어 열어, 그 그림은 온데간데없어졌다. 서비홍은 삽시간에 넋과 혼이 나갔고 애간장이 타들어가, 3일 밤낮을 먹지도 자지도 못하고, 혈압이 끝없이 치솟아 올랐다. 그는 즉시 경찰에 신고하였으나, 끝내 찾지 못하여 고혈압이 고질병이 되었다.

하지만 하늘에도 보는 눈이 있어, 뜻밖에도 훗날 찾게 되었다. 서비홍은 목숨처럼 아끼던 잃어 버린 옛 그림을 다시 찾아 미칠 듯이 기뻐했다. 그는 표구의 장인 류도화劉濤花에게 부탁해 수개월에 걸쳐 정성껏 표구하여 완벽하게 새 것처럼 되었다. 고색창연하고, 온화하고 점잖으며 귀한 티가 나, 정말《한희재야연도》와 서로 어울려 찬란하게 빛났다. 서비홍은 장대천에게 잃어 버렸다가 다시 찾은 보배《팔십칠신선권》의 글을 써 달라고 부탁하였다. 장대천은 잠깐 생각하더니, 선뜻 다음과 같이 썼다.

"비홍 도형道兄께서 《팔십칠신선권》을 12년 전에 백문白門, 남경의 별칭. 역주에서 발견하여 소장하였다. 당시 찬탄하기를, 당나라 사람이 아니면 할 수 없다고 생각하였다. 비홍은 정말 운이 좋아 이와 같은 보물을 얻었다! 내가 항일전쟁이 일어나 일부러 도시를 피해 촉蜀199까지 피난을 가고, 돈황에 가서 석실의 육조六朝와 수·당의 필법을 반복하여 세심하게 따져 보았기 때문에, 비홍이 얻은 두루마리 그림은 당나라 후기 벽화와 화풍이 같고, 내가 이전에말한 바 충분히 믿을 만하다는 것을 증명한다. 왕년에 나도 고굉중의 《한희재야연도》를 얻었는데, 우아하고 장중하며 대범하다. 서비홍이 소장한 것은백묘白描200로, 도교에서 나온 것이다. 소위 《조원선장도朝元仙杖圖》로, 북송의무종원武宗元201의 작품인데, 실제 여기에서 기원한다. 여태까지 본 당대의 인물 그림은 통틀어 단지 이 두 권卷뿐이고, 각각이 훌륭하기 그지없다. 비홍과내가 이렇게 귀한 유물을 얻게 되어, 이 세상의 기쁜 일이니, 이보다 더 좋을수 있을까!"

북평예전의 교사教舍를 확장하기 위해, 서비홍은 장대천에게 그림 한 폭을 그려 당시의 북평 임시 막사의 주임 이종인李宗仁에게 보내줄 것을 청하였다. 장대천은 즉시 시원스럽게 응낙하고, 당장에 한 폭의 검은색이 뚝뚝 떨어지는 필묵이 힘차고 빛이 나며 노련하고 발랄한 연꽃 그림을 그렸다. 서비홍자신도 말이 뛰는 그림 한 폭을 그려, 함께 부총장을 맡고 있는 이종인에게보냈다. 자연히 북평예전의 교사는 두 폭의 "국보"가 길을 열어, 예상되다시피 당연히 한결 넓게 변하였다. 서비홍은 장대천에게 북평예전의 명예교수를 맡아 줄 것을 간절히 청하였다.

## 장부인이 제백석을 스승으로 모시다

장대천이 서비홍에게 인사하러 방문한 다음 날, 부인 서문파를 데리고 보따리를 잔뜩 들고 서성西城의 과차골목跨車胡同202에 있는 화단의 태두泰斗인 제백석 선생을 예방하러 갔다.

1930년대 초, 장대천이 북평에 있었던 시기에, 자주 북평의 화단에서 뜻을 같이하며 왕래를 하였었다. 제백석과 함께, 부증상, 진반정, 전보침陳寶琛, 부유, 주조상, 우비창, 우륙운于陸云, 서정림徐鼎霖, 성다록成多祿 등 모두 12인이 "전전회轉轉會"를 결성했다. 서로 시와 그림을 논하고, 글씨와 유명한 그림을 감상하고, 서화 기법을 연구하고 토론하며 매우 즐겁게 지냈다. 장대천은 제백석의 예술적 성취를 십분 우러러 탄복하였다. 그는 늘 친구들에게 "오창석과 제백석 두 분의 그림은, 굳이 누구의 그림이 더 괜찮은지 물으면, 나의 대답은 이렇다. 제齊가 더 좋다!"라고 말했다.

그는 또 제백석의 자연 만물을 세밀하게 관찰하는 건실한 작풍作風에 매우 감탄하였다. 그는 예전에 《녹류명선도綠柳鳴蟬圖》203 한 폭을 그려 "길림吉林 3걸杰의 하나"라고 부르는 서정림에게 증정하였다. 서는 특별히 제백석에게 가지고 가서 시를 써 달라고 부탁하여, 합쳐서 "제백석이 시를 쓰고 장대천이 그림을 그리다"가 되게 하려고 하였다. 그런데 제백석이 보고 나서 이렇게 말할 줄을 누가 알았겠는가. "대천의 이 그림은 틀렸다. 매미가 버드나무 가지 위에 엎드려 있는데, 언제나 위를 보고 있는 게 당연하지, 절대로 아래를 보고 있을 수는 없지."

장대천은 당시 결코 화내지 않았다. 나중에 그가 막 청성산에 갔을 때였다. 가자마자 여름 매미 소리가 시끄러워 신경이 쓰여, 아들 심지와 화가 황군벽과 함께 가서 관찰해 보았다. 그 결과 빽빽한 몇십 마리의 매미가 거의

모두 일률적으로 머리를 위로 하고 있는 것을 발견하였다. 이때 백석 노인의 말이 생각나 마음속으로 탄복해 마지않았다.

장대천은 새 부인을 데리고 제백석을 예방하러 갔다. 어르신은 매우 기뻐하였다. 장대천 부부를 철제 난간으로 장식이 되어 있는 화실로 안내하여 자리에 앉게 한 후, 중얼거리며 허리춤에서 열쇠를 꺼내 자물쇠가 세 개 달린 큰 상자를 열어젖히고, 안에서 사탕과자를 잔뜩 꺼내 귀한 손님을 접대하였다. 그러나 그 사탕과자들은 너무 오래되어 일부는 돌처럼 너무 딱딱해지고, 어떤 것들은 겉에 미세한 곰팡이가 피어 있기도 했다. 어르신이 귀하게 보관하고 있던 이들 식품은 모두 다른 사람들이 보내온 것이었다. 그는 평상시 먹고는 싶었으나, 귀한 손님이 올 때만 꺼내 대접하니 시간이 너무 지나 자연히 변질되어 곰팡이가 피고 상해버린 것이었다. 그러나 노 선생은 이 사실을 모르고, 열정적으로 손님에게 맛을 보라고 정중하게 재촉하였다. 서문파는 제백석 어르신이 계속 재차 권하니, 과자를 들고 있으면서 어찌할 줄 몰라 난감한 상황이 되었다.

제백석이 보기에 서문파가 매우 아름답게 생겼고, 태도가 온화하고 행동거지도 우아하고, 아울러 고분고분하였다. 더구나 대화하는 중에 그녀가 회화에 어느 정도 기초가 있고, 총명하다는 것을 발견하고는 먼저 나서서 서문파를 학생으로 받아 주겠다고 제안하였다. 서문파와 장대천은 모두 순간적으로 답하지 못했다. 오히려 장대천이 다급하게 서문파에게 소리쳤다. "문파, 뭐 하고 있어? 빨리 제 선생님께 인사하여 스승의 예를 올리지 않고?" 서문파는 급히 나아가 느릿느릿 제백석을 향해 머리를 숙였다. 이렇게 장부인은 제백석의 제자가 되었다. 의외의 수확이었다. 제백석은 기뻐서 그 자리에서 한 폭의 화조花鳥 그림을 그려 서문파에게 주었다.

서문파가 스승을 모신 후, 장대천은 또 부랴부랴 북평화단의 여러 친구

들을 만났다. 우비창, 장백구, 반소潘素, 부유, 이고선李苦禪, 왕설도王雪濤, 오경정吳鏡汀, 진반정, 서연손, 호패형, 황양휘黃養輝 등이었다. 그가 이번 북평에 왔을 때는 바로 가을이었다. 하늘은 높고 공기가 상쾌한 계절이라, 마침 옛 친구, 학생들과 함께 등산하며 단풍을 감상하였다. 과일향이 그윽하고, 단풍은 서리에 취하여, 대천 등은 격정이 넘치고, 매우 즐거운 시간을 보냈다.

7장

# 눈물을 머금고
# 고국을 떠나고
# 인도를 여행하다

## 《하화도荷花圖》를 모택동에게 보내다

1948년 11월 하순, 장대천은 부인 서문파를 데리고 상해에서 성도로 돌아와, 홍콩 전시회를 적극적으로 준비하였다. 12월 말, "장대천 전시회"가 홍콩에서 열려, 모두 100여 점의 작품이 출품되었다. 작품은 인물, 산수, 화조 외에도 돈황벽화를 임모한 작품들도 포함되었다. 이번 전시회는 홍콩을 뒤흔들었다. 비매품인 돈황 임모작품을 제외하고, 그의 서화 작품들이 모두 고가로 팔려나갔다. 홍콩과 구룡의 인사들이 연이어 혀를 차며 몹시 부러워하며 찬탄하였다.

1949년 1월, 인민해방군이 일으킨 "준해淮海전투"204가 승리로 끝나고, "평진平津전투"205도 순탄하게 전개되었다. 국민당의 수백만 군대가 섬멸되어 차례차례 퇴각하였고, 대세는 이미 기울었다. 장개석은 "사임" 압박을 받아 이종인李宗仁이 "대리총통"이 되었다. 국민당 화북華北의 "초총剿總, 토비숙청총사령부의 약칭. 역주"206 총사령관 박작의博作義 장군은 이 세계적으로 저명한 문화도시, 북평을 전쟁의 참화로부터 보호하고 이익을 우선하여 불필요한 피해를 방지하자는 민심에 따르기 위하여, 인민해방군의 평화협상 제안을 받아들였다. 해방군이 1월 31일 북평에 진입하고 북평의 평화로운 해방을 선포하며 "평진전투"는 막을 내렸다.

장대천은 홍콩에 머무르고 있는 동안 이 소식을 들었다. 마음이 너무나도 후련하였다. 이 문화고도가 전쟁으로 파괴되어 훼손되지 않고, 그의 친한 친구들을 포함한 북평 사람들의 생명과 재산이 안전하고 무탈하다니, 참으로 기쁘고 안심이 되었다. 동시에 중국 공산당의 대승적인 선견지명에 탄복하지 않을 수 없었다.

하루는 신해혁명 원로 료중개廖仲愷 선생의 부인이면서 저명한 혁명가이

자 서화가인 하향응何香凝이 장대천이 홍콩에서 머물러 있는 곳으로 예방을 왔다. 하향응은 일찍이 장대천의 둘째 형 장선자와 알고 지냈고, 장선자, 장대천과 함께 "한지우사寒之友社"의 동료로 교분이 매우 두터웠다. 장대천도 하향응을 매우 존경하였다. 그녀를 이렇게 보게 되니 매우 기뻤다. 두 사람은 북평의 평화적인 해방에 대해 이런저런 이야기를 나누며 서로 한껏 기뻐하였다. 그들은 모두 그 당시 수비에 나선 쪽과 공격하는 측의 전체적인 상황을 잘 알고 있었기 때문에 다행이라며 기뻐하였다.

이어서 하향응은 흥분하며 장대천에게 말했다. "대천, 당신에게 좋은 소식 하나 알려 줄게요. 내가 이미 북쪽의 초청을 받았어요. 나보고 빨리 북평으로 와서 각계의 친구들과 함께 국가의 기본방침을 논의하러 오라네. 얼마 안 있어 바로 홍콩을 떠나야 해요. 북쪽으로 출발해요." 당시 그렇게 복잡한 상황에서 하향응이 이렇게 기밀한 대업을 장대천에게 말한다는 것은 그녀가 얼마나 그를 믿고 있었는지를 증명한다. 이후, 하향응은 장대천에게 자기에게 그림을 하나 그려 달라고 부탁하였다. 다름 아닌 매우 존중을 받고 있는 한 사람, 중공중앙 주석 모윤지毛潤之207, 바로 모택동 선생에게 보내는 것이었다.

비록 장대천이 생각지도 못한 일이었지만, 곧 모택동에게 줄 그림을 그렸다. 두말하지 않고 최고급 화선지 한 장을 꺼냈다. 한편으로는 그림을 그리고 한편으로는 한담을 나누는 평상시의 습관과 전혀 다르게, 혼신의 힘을 기울여 한 치의 흐트러짐도 없이 정신을 모아 그림을 그렸다. 붓놀림이 질풍 같더니, 이윽고 필묵이 힘차고 윤택하고, 필이 정교하고 묵이 미묘하며, 웅건하고 호쾌한 한 폭의 하화도荷花圖가 종이 위에 생생하게 드러났다. 뛰어나게 말쑥하고 자연스러움이 약동하는 연꽃이 진흙에서 나와 오염되지 않은 고결한 품격을 통쾌하기 그지없이 표현하였다. 그림의 왼쪽 위 공백에, 장대천은 단

정하게 한 줄의 글을 써 넣었다: "윤지潤之선생법가法家208아정雅正209. 을축乙丑 2월, 대천장원大千張爰210".

하향응은 돋보기를 쓰고, 이 그림을 쳐다보며 위아래 좌우로 자세히 감상하고는 찬탄해 마지않았다. "좋아! 거 정말 훌륭하네! 진짜 훌륭해! 대천, 사람들이 모두 자네를 '연꽃 그림의 명수'라고 부르지. 또 '500년 이래 1인자'라고도 하고. 내가 보기에는 말이야, 이런 칭호들은, 자네에게는 정말 명실상부하고 그 이름에 부끄럽지 않아!" 그러고 나서 기쁨에 겨워하며 하화도를 가지고 갔다. 며칠 후, 그녀는 딸 료몽성廖夢醒을 대동하고, 장대천의 처소로 와, 그에게 자신이 정성을 다해 그린 대작《매국쌍청도梅菊双淸圖》한 폭을 사례로 주었다. 하향응은 그림 위에 시 한 수까지 적었다.

先開早具冲天志, 後放扰存傲雪心.
獨向天涯尋脚本, 不知人世幾升深!

매화는 종자일 때도 큰 포부를 품고
만개하여도 추위를 두려워하지 않네
예술을 추구하기 위하여 홀로 먼 곳으로 가
이 세상 돌아가는 것은 괘념하지 않는다!

하향응은 북평에 도착한 후, 즉시 장대천의《하화도》를 중공중앙 주석 모택동에게 증정하도록 전달했다. 모택동이 보고 매우 기뻐하여, 특별히 하향응에게 장대천에게 감사하다는 뜻을 전해 달라고 부탁하였다.

## 처음으로 마카오를 마음껏 유람하고
## 대만에서 처음으로 전시회를 열다

1949년 3월, 장대천은 채극정蔡克庭이란 친구의 초청에 응하여 마카오에 유람하러 갔다. 채극정은 마카오의 일반 상인이었는데, 특별히 서화가들과 교류하는 것을 좋아하였고, 이전부터 장대천과 알고 지내던 사이였다. 장대천 부부는 그와 함께 마카오의 수많은 명승고적, 삼파패방三巴牌坊, 마조각媽組閣, 관음당觀音堂, 연봉묘蓮峰廟, 대포대大炮臺, 주교산主敎山, 송산등탑松山燈塔, 손중산孫中山 기념관 등을 두루 구경했다. 또 마카오 최대의 도박장 포경葡京, Lisboa을 둘러보았다.

장대천 부부는 채극정 집에 머물렀는데, 놀러 나가지 않으면 집에서 그림을 그리기도 하였다. 지내는 것이 평안하고 조용하였으나 그래도 규율은 있었다. 채씨 집 딸은 방년 스무 살로, 자태가 고와 사람의 마음을 설레게 하고 몸매도 늘씬하였다. 장대천이 그녀의 치파오에 연꽃 몇 개를 그려 주어, 그녀의 매우 아름다운 자태를 더욱 돋보이게 하였다. 그녀의 청아한 모습은 사람들의 마음을 흔들어 마카오 사교계에서 한껏 돋보였다. 채극정은 딸이 장대천이 손수 그려 준 옷을 얻게 되자, 그에게 어떻게 보답하면 좋을까 내내 이리저리 생각하였다. 그는 결국 태국에서 거금을 들여 사 온 하얀 긴팔 원숭이 두 마리를 장대천에게 선물하였다. 장대천은 영리하고 귀엽고, 온순하게 길이 들여져 있는 그 두 마리의 하얀 원숭이를 대단히 귀여워하였다. 어느 날 옛 친구 황묘자黃苗子가 예기치 않게 채극정의 집을 방문했다. 장대천은 보자 반색하며, 신이 나서 황묘자에게 그가 기르고 있는 하얀 원숭이를 보여 주었다. 옛날 일을 이야기하며 그칠 줄을 몰랐고, 그들의 관계는 더욱 돈독해졌다.

1949년 늦가을, 장대천은 저명한 사진작가 고령매高嶺梅를 대동하고, 대만을 처음 방문했다. 그는 대만에서 최초의 전시회를 개최하기로 했다. "장대천 화전"이 대북시 중산남로中山南路 북단에 있는 새롭게 지은 천주교회의 건물에서 성대하게 거행되었다. 모두 100여 점이 출품되었다. 대만에서는 처음 개최하는 것이었기 때문에 규모도 대단히 크고 작품 수준도 매우 높아 관람객들이 그치지 않고 몰려들었다. 현장의 반응은 매우 폭발적이었다. 작품은 불티나게 팔려 며칠 만에 다 없어져 버려 대만 예술계에 큰 파문을 일으켰다.

　　그는 대만에 가기에 앞서 계획을 하나 세웠었다. 바로 전시회를 끝낸 후 인도로 가서 전시회를 개최하는 것이었다. 하지만 그때 대만은 "계엄령" 중이었기 때문에, "들어 올 수는 있으나 나갈 수는 없는" 상황이라 대만에서 시간을 허비하고 있었다. 더군다나 대만에는 힘이 되어 줄 친구가 하나도 없는 데다가, 성도로 돌아가는 비행기표를 구할 방도가 없었다. 매일 여관에서 마음을 졸이며 기다리는 것 외에는 방도가 없었다.

　　몹시 따분하게 지내던 바로 그때, 진성陳誠211의 초대장을 받았다. 그에게 식사하자고 진씨 저택에 초청하는 것이었다. 장대천은 예전 같으면, 이런 종류의 초대는 그가 제일 못하고 싫어하는 것이었기 때문에 가지 않았을 것이었다. 그러나 그의 친한 친구 고령매가 그에게 적극적으로 가 보라고 권하며, 진성 쪽으로부터 시국이 어떻게 전개될지 알 수 있으리라 생각했다.

　　장대천은 이례적으로 처음 혼자서 알지도 못하는 사람 집의 연회에 갔다. 진의 공관에는 대만 서화계의 교양 있는 한 모임에 속해 있는 명사들이 운집해 있었다. 장대천이 매우 기뻐한 것은, 뜻밖에 그의 오랜 친구 부유를 우연히 만난 것이었다. 진성은 매우 겸손하게 부유와 장대천에게 인사를 하고 관심을 보이며 장대천에게 요즈음 가족들은 어디에 있는지, 형편은 어떠한지 물었다.

진성이 예의와 겸손으로 대하는 모습을 보고, 장대천은 기지를 발휘하여 바로 이 기회를 이용해 말을 하였다. "제 가족들은 모두 아직도 성도에 있습니다. 돌아가 가족들을 데리고 대만으로 오고 싶은데, 교통 문제를 해결할 방법이 없어 괴로울 뿐이고 매우 초조합니다." 진성은 이 말을 듣자, 친히 장대천이 공군 비행기에 탑승하도록 처리해 주어 그는 성도로 돌아갈 수 있었다.

성도로 돌아온 후, 장대천은 성 전체가 난장판이고 인심이 흉흉한 것을 발견하였다. 그는 가솔들과 귀중한 소장품을 챙겨 대만으로 가려고 하였다. 그러나 대만으로 건너가는 유일한 길은 항공밖에 없었다. 장대천은 늙은 목숨을 걸고 대만행 항공권을 발급하는 사무실에 죽을힘을 다해 비집고 들어갔다. 그런데 달랑 장대천 한 사람의 대만행 비행기표를 해결하였을 뿐이고, 식구들의 비행기표는 구할 수가 없었다. 장대천은 급히 진성에게 전보를 쳤다. 진성은 "부인 한 사람만 데리고 올 수 있다."는 답신 전보를 보냈다. 장대천의 네 명의 부인 중 감정의 골이 깊어 이혼한 황응소를 제외하고도, 현재 증정용, 양완군, 서문파까지 있는데 도대체 누구를 데려간단 말인가? 재삼 따져 본 끝에, 새로 얻은 서문파를 데리고 가기로 결정했다.

만매滿妹는 장대천의 막내딸인데, 당시 세 살로 황응소의 소생이었다. 그녀는 비록 나이는 어렸어도 철이 일찍 들었다. 부모의 이혼이 그 아이에게 큰 충격을 주어 자주 장대천의 옷자락 끝을 잡아당기며 말했다. "아빠, 나는 이젠 엄마가 없어요. 나를 버리지 마세요, 내가 필요 없나요, 그러면 나는 아빠도 없는 거야…" 서문파는 그런 장면을 볼 때마다, 눈물을 줄줄 흘리지 않을 수 없었고 슬퍼서 애간장이 끊어지는 듯했다. 서문파는 만매를 자기 친자식보다 더 살갑게 대했다. 장대천이 아이를 데려갈 수 없다고 하니, 그녀는 자기도 가지 않겠다고 하였다. 장대천도 어쩔 도리가 없어 염치불구하고 진성에게 다시 전보를 쳤다. 진성이 회신하기를, 아이 하나를 데려오는 데는 동

의하나, 절대로 짐은 가져올 수 없다는 것이었다.

'짐을 가져갈 수 없고, 만약 인도에 가서 전시할 그림도 가져가지 못한다면, 무엇을 가지고 가서 전시하지?' 문제는 또 있었다. 장대천이 목숨처럼 여기는 소장품, 만약에 가져가지 못한다면, 그가 그 많은 고생을 마다하고 성도로 돌아온 것은 헛걸음한 것 아닌가? 그는 불현듯 그에게 한결같은 도움을 주고 개인적으로도 괜찮은 관계를 유지하고 있던 장군張群이 떠올랐다.

장군의 사무실에서 장대천은 심하게 초췌하고 두 눈에 생기를 잃은 장개석蔣介石을 보았다. 장군이 그를 소개하자, 장개석은 얼굴에 희미한 웃음을 띠고, 장대천에게 머리를 끄덕이며 "음, 그래, 그래요. 안녕하시오!"라고 했다. 그는 말을 마치자 무거운 발걸음으로 방을 나갔다. 장대천이 장군에게 장래의 일을 이야기하자, 장군은 즉시 부관에게 지시하였다. "명심해라, 이분 장대천과 그 가족은 내일 비행기로 대만으로 간다. 너는 가서 이분들의 비행기 좌석을 확실하게 마련해라. 또한, 현재 상황이 긴박하고 길가에 순찰이 워낙 많으니, 너는 차 하나를 찾아 장 선생네를 성 밖까지 모셔다드리고, 직접 신진新津 비행장까지 수행해 보내드려라!" 나중에 장군은 또 장대천이 인도 전시회에 가져가야 할 그림과 진귀한 소장품도 모두 안전하게 운송되도록 처리해 주었다. 이에 장대천은 감격해 마지않았다.

1949년 12월 6일, 장대천은 부인 서문파와 막내딸을 데리고 성도를 떠났다. 어찌 알았겠는가, 이날이 전혀 생각지도 못한 장대천이 조국과 고향과 육친들과 영원히 결별한 날이었다는 것을! 그는 이때부터 하루도 잊지 못하던 고향에 다시는 돌아갈 수 없었다.

# 돈황의 말 못 할 괴로움

앞서 1941년, 장대천이 돈황에 도착한 지 얼마 되지 않았을 때, 그에 대한 유언비어가 떠도는 것에 대하여 심지어는 감숙성 주석까지 직접 "경고"하여 장대천이 벽화 임모작업을 완성하지 못하도록 압박하므로, 그는 눈물을 흘리며 돈황을 떠났었다. 장대천은 내지로 돌아온 이후, 란주蘭州, 성도, 중경에서 명성과 위세가 드높은 "장대천 돈황벽화 임모화 전시회"를 연이어 개최하였다. 이 때문에 신주神州, 중국을 말함. 역주 대지에 "돈황 선풍"이 불었고, 돈황의 연구와 돈황예술에 거대한 공헌을 하였다.

이와 동시에 유언비어가 사방에 떠돌았다. 1946년 장대천이 서안에서 전시회를 한 시기에 호평이 쏟아졌다. 한편 한 작은 신문사에《서유기행西游記行》이란 글이 실렸다. 그 신문사는 제멋대로 "모 화가는 정말 추악하다"를 제목으로 하였는데, "어떤 화가"가 "기이함과 보물 절도"를 위하여 돈황벽화를 임모할 때 멋대로 벽 윗부분을 함부로 파내어 "무수히 아름다운 벽화를 훼손하여", "너무나도 마음을 아프게 한다"고 썼다. 글의 저자는 "어떤 화가"를 크게 나무라며, "나쁘다, 나빠, 정말 나쁘다", "죽어야 한다, 죽어야 해, 정말 죽어야 한다"고 생각한다고 썼다.

장대천은 이렇게 중상모략하고 심하게 공격하는 글에 매우 분개하였다. 그가 상해에서 전시회를 하고 있을 때, 서비홍이 돈황예술연구소를 이끌고 이미 벗겨진 바깥벽의 층을 벗긴 후, 떼어낸 벽 밑에서 당나라 초기의 정교하고 아름다운 벽화를 발견하였다. 윗부분에는 당 태종 정관貞觀 16년642년의 기록도 쓰여 있어 매우 흥분하였다. 그는 감숙, 신강新疆 등지의 석굴을 보러 다시 갔으면 싶었다. 그가 돈황으로 다시 돌아가고 싶다는 소식을 언론에 털어놓은 뒤, 갑자기 큰 파문이 일었다. 감숙성 일부 고위층 인물들이 장대천이 다시 돈황에

돌아오는 것을 강력히 반대하는 것이었다. 장대천이 다시 돈황에 가보는 계획은 어쩔 수 없이 무산되고 말았다.

1948년 7월, 감숙성 참의회 제1기 제6차 대회에서, 국민당 감숙성 당부 집행위원 겸 돈황현 참의원 곽영록郭永祿이 갑자기 장대천을 비난하였다. 장대천이 돈황벽화를 "대량으로 파손"하고 "대량으로 절취"하고, "또한 남경에서 공개적으로 매매를 통하여 거래하였으므로, 죄가 매우 중하고 민중의 분노가 하늘까지 치솟았다"고 죄상을 열거하며 고발한 것이다. 돌 하나가 천 개의 파장을 불러왔다. 곽영록의 고발은 즉각적으로 감숙성 참의회에서 평지풍파를 일으켰다. 곽영록 등은 고발 안건을 제출하였고, 대회에서 토론을 거쳐 수정한 후, 정식으로 통과되었다. 안건의 제목은 다음과 같았다.

성 정부는 교육부에 전달하여, 돈황고적의 이름을 빌어 이익을 사취한 장대천을 엄벌하여, 역사문화를 중시하게 하고 악한 일을 따라 하지 않도록 경계할 것을 건의한다.

감숙성 참의회와 감숙성 성정부는 안건을 제출한 이후, 사람까지 파견해 공문을 전성 각지에 두루 통고하기까지 하였다. 특히 돈황 지역에는 소위 "범죄사실"을 조사하여 자료를 수집하라고 하고, 전국 각지에 『돈황에서 장대천이 저지른 열 가지 대죄에 대한 고발장』을 뿌렸다. 그 후에 얼마나 많은 인력과 물자, 재정이 소모된 각종 조사가 진행되었는지 모른다. 1949년 개최된 감숙성 참의회 제1기 제7차 회의에서, 마침내 그들은 지난번 대회에서 고발한 장대천 "돈황벽화 파손" 건에 대해 다음과 같은 최종 결론을 냈다.

성 정부가 회신한다: 성정부는 이 사건을 교육부에 상신했고, 교육부는 또 국립돈황예술연구소에 전달해 조사한 답변은 다음과 같다: 장대천이 천불동에서 벽화를 훼손한 일이 없다.

이는 감숙성 참의회가 장대천에 대한 전면적이고 반복적인 "조사" 결과, 정부가 내린 공식적인 최종 결론이었다. 이 결론은 장대천은 깨끗하고 무죄이며, 또한 그는 돈황벽화를 훼손하지 않았다는 것을 명확히 표명하였다. 그러나 감숙성 참의회는 이러한 결론을 내린 후, 이를 사회에 즉시 공개하여 진상을 명확히 밝히지 않았고, 사실을 정확히 이해하도록 알려 주지 않았다. 또 즉각적으로 장대천을 향해 예를 갖추어 사과하여 명예를 회복시키고 그동안의 영향을 만회하게 하지 않았다. 통상적으로 도저히 이해할 수 없는 것은, 무슨 목적이었는지 모르겠으나, 그들은 이 결론을 대중에게 알리지도 않고 오히려 깊은 밀실에 감추어 버리고, 엄중히 "비밀 유지"를 했다. 이렇게 되어 정부의 공식적인 결론을 당시의 남경정부도 알지 못했고, 훗날 북평의 중앙인민정부도 몰랐다. 심지어 장대천 본인 자신도 죽을 때까지 전혀 알지 못했다. 그는 줄곧 오리무중에 빠져 있었고, 영원히 떼어버릴 수 없는 "큰 누명"을 쓰고 살았다.

## 내친김에 인도를 둘러보다

1949년 12월 하순, 장대천은 인도의 수도 뉴델리로 날아갔다. 공항에서 예기치 못하게 오랜 친구 라가륜을 만났다. 장대천은 줄곧 상황이 어떻게 돌아가는지 몰랐는데, 알고 보니 인도에서 개최하는 전시회 관련 업무를 모두 "중

화민국 주인도 전권대사"인 라가륜이 계획하고 처리하고 개최한다는 것이었다. 라가륜은 최선을 다해 연락하고, 안배하고 배치하다 보니 벌써 연말이 되었다. 마침내 뉴델리 전국인도방송국 부근의 미술전람관에서 "장대천 화전"이 성대하게 열렸다. 인도 미술계, 학술계, 문화계, 교육계, 종교계, 언론계의 수많은 거물들과 각국의 인도주재 대사 등이 잇달아 관람하러 와서 박수갈채를 보냈다. 이번 화전에 장대천은 거의 100점의 작품을 출품했다. 전시 작품은 돈황벽화 임모작품이 주였고, 산수, 인물, 화조 등도 있었다. 전시품은 갖가지 훌륭한 작품이 매우 많았고, 자못 특색이 있어 뉴델리에서 공전의 대박을 쳤다. 장대천도 자신의 전시회에 참석하지 않는 전례를 깨고 부인과 함께 옷을 차려입고 개막식에 출석하였다.

12월 30일, 인도 관련 부서가 국민당 정부 대사관에 인도가 새로 건립된 중화인민공화국을 중국 전체의 유일한 합법적인 정부로 승인하였음을 선포하였다는 것을 정식으로 통지하였다. 북평의 관련 부서가 즉시 외교관을 인도에 파견하였다. 1950년 1월 25일, 국민당 정부의 주인도대사 라가륜은 영사관 직원들을 데리고, 대사관의 문을 닫고 뉴델리를 떠났다. 장대천은 옛 친구와의 이별을 맞아 자기의 매우 정교하고 아름다운 산수화 한 폭을 라가륜에게 증정하였다. 두 사람은 아쉬워하며 작별을 고하였다.

장대천은 인도 사람들은 정말로 중국 예술과 중국화에 대한 이해가 높지 않다는 것을 금세 알아차렸다. 또한 현지의 경제가 낙후되어 있어 예술품의 가격이 높지 않아, 장대천은 그의 작품을 판매하는 것을 거절하였다. 그러나 작품을 판매하지 않아 수입이 없으니, 어떻게 생활을 이어 나가겠는가? 장대천은 또 다른 불교국가가 하나 생각났다. '태국에 가서 전시회를 개최하여 그림을 팔자.' 그는 태국에 가서 전시회를 여는 일체의 일을 친구에게 부탁하고, 자기는 여관에서 그림을 그리는데 몰두하면서 준비하였다. 1950년

초, 장대천은 태국 방콕에서 전시회를 개최하여 크나큰 성공을 거두었다. 태국에 거주하는 화교들이 장대천의 작품에 매우 열광하였다. 수많은 태국신문과 화교신문들이 앞다투어 전시회를 보도하였다. 수많은 평론기사가 장대천의 예술에 대단히 높이 평가했다. 구매자도 매우 열기가 있어, 작품은 모두 팔렸고, 장대천도 많은 수확을 거두었다. 큰 수입을 거두어 장대천은 부인 서문파를 데리고 인도의 아잔타로 유람을 갔다.

아잔타석굴은 인도 서남부의 아우랑가바드Aurangabad212의 동북 벤다야 산에 위치하고 있다. 인도의 고대 불교도들이 불전, 승방으로 파낸 것이었다. 이곳에는 모두 29개 석굴이 있고, 석굴에는 석조불상, 무늬로 장식한 천정과 벽화 등이 있었다. 또한 인도의 명승고적이고, 세계적으로도 유명한 고대 문화예술 유적이기도 했다. 이곳의 풍경은 그림과 같고, 수려하며 그윽하고 고요하였다. 장대천은 작은 마을에 머물며, 인도 석굴예술의 유래와 특징을 진지하게 연구했다. 결국 그는 아잔타석굴 벽화의 기법과 풍격의 특징이 돈황과는 크게 다르다는 것을 발견했다. 최종적으로 비교 연구를 통하여 장대천은 하나의 결론에 도달했다. '비록 인도의 아잔타석굴을 판 시기가 돈황보다 앞서고, 불교예술도 인도에서 중국으로 전해졌을지라도, 돈황예술은 완전하게 우리 중국인 자신만의 것이다! 돈황의 석굴예술이 비록 불교사상을 흡수하고, 불교에서 제재題材를 차용하고, 불경의 고사를 모방하여 응용하고, 인도 석굴의 몇몇 구조 형식을 참고하였으나, 돈황석굴 예술은 완전히 중국인 스스로 창조해 낸 위대한 구상이다. 중국의 역대 예술가들이 자신의 민족사상, 문화전통, 역사와 관습, 심미관념, 예술기교 등에 근거하여 창조해 낸 것이다. 결국 스스로 만들어 낸 것이고, 절대로 모방한 것이 아니며, 일부 사람들이 말하는 인도의 것을 원본으로 하여 그려 낸 것은 더더욱 아니다.'

아잔타석굴을 떠나, 장대천은 아내와 딸과 함께 기차를 타고 봄베이에

서 인도 명승지인 다르질링Darjeeling213을 향해 유람을 갔다. 그들은 먼저 인도의 명승지를 차례로 둘러보고는 갠지스강으로 갔다. 갠지스강에 모여 목욕하는 인도 사람들을 보고, 그는 갑자기 고향의 타강沱江, 가릉강嘉陵江, 장강에서 수영하는 정경이 떠올랐다. 인도의 불교 명승지 몇 군데를 유람하고, 장대천은 일가는 기차를 타고 다르질링으로 향하였다. 다르질링의 기후는 매우 청량하고, 풍경도 매우 아름다워 유명한 피서지였다. 장대천은 다르질링에서 수개월을 머물렀다. 비록 이곳이 상당히 좋다고 생각하였지만 내내 고향을 그리는 마음이 밀려와 고향 청성산의 사람을 사로잡는 풍광을 떠올리지 않을 수 없었다. 그는 향수를 못 견디어 한 폭의 《홍엽소조도紅葉小鳥圖》를 그리고는 깊은 감정으로 시 한 수를 써서 고향을 그리는 자신의 마음을 표현하였다.

奪眼驚秋早, 熊熊滿樹翻.
坐花蘇病客, 濺血泣屛鬼.
絳帳笙歌隔, 朱樓燕寢溫.
青城在萬里, 飄夢接靈根!

가을이 이리 빨리 오니 눈이 번쩍 뜨인다, 활활 타오르는 단풍이 나무를 뒤덮었네
아픈 안색으로 앉아 손님을 맞이한다, 피 토하는 듯 흐느끼는 소리
붉은 장막 너머 들려오는 피리 소리에, 따뜻한 잠이 드네
청성산은 저 만 리나 떨어져 있어, 꿈속에서 조상님을 만나누나!

8장

# 브라질에 머무르다

# 미국으로

# 거주지를 옮기다

# 장대천은 무슨 연유로 귀국하지 않았나

장대천은 인도의 다르질링에서 홍콩으로 돌아가 전시회를 한 차례 개최하였다. 작품은 모두 팔렸고, 자연히 또 상당한 수입이 한몫 생겼다. 이즈음 그는 자신의 거주지와 작품 활동의 발전을 위해 도대체 어디에 거주하는 것이 알맞을까 생각하기 시작하였다. 그의 친한 친구 장목한張目寒이 대만에서 편지를 보내왔다. 자신이 가족들을 데리고 대만으로 이사를 했는데, 편안하게 살고 즐겁게 일하는 가운데 즐거움이 가득하다면서, 장대천에게도 대만에 한 번 와 보라고 하였다. 하나는 지난 일을 서로 나누고 다음은 장대천이 도대체 어디에 안착할 것인가를 함께 생각 좀 해 볼 수 있지 않겠냐고 했다.

장대천은 대만에 도착한 후, 오랜 친구 태정농台靜農, 대풍당 제자 손운생孫云生 등과 또 대만 서화계, 감정계의 일부 유명인사들이 잇따라 그의 숙소를 방문했다. 그는 태정농과 함께 그 당시에는 아직 대외에 개방하지 않은 대북의 "고궁박물원"으로 갔다. 그곳에는 국민당 정부가 대륙에서 철수할 때 북평 고궁박물원과 원原중앙박물원 등에서 옮겨 온 역사적 문화재와 열하熱河214와 심양瀋陽의 청나라 행궁의 문화재 일부가 주로 소장되어 있었다. 총 24만여 건에 달하는데, 소장품이 풍부했으며 모두 장관이었다.

대북 고궁박물원의 이처럼 매우 많은 진귀한 문물고적과 고전 글과 그림을 대면하니, 장대천은 넋을 잃고 흠뻑 빠져 돌아갈 줄 몰랐다. 그 후에 그는 또 대만의 문화중심인 대중台中에 갔다. 대중은 환경이 수려하고 그윽하며, 깨끗하고 아름다워 매우 좋은 인상을 받았다. 특히 장대천은 그곳 사찰의 조각과, 장엄함과 엄숙함, 고색창연함을 찬미해 마지않았다.

한 달여 동안 대만의 거주지를 살펴보니, 장대천은 대만의 모든 분야가 발전해야 할 수준에 있다는 것을 알게 되었다. 경제는 불황이고, 사람들의 생

활은 궁핍하였다. 그림 그리는 데 필요한 비교적 좋은 재료도 모두 구입할 길이 없었다. 그는 이서청 스승의 말이 생각났다. "그림을 파는 종류의 장사는, 정세가 평화롭고 안정되어야 하지. 시장 상황이 좋아야 사람들이 그때서야 이 장식품을 생각하게 돼. 아무데나 가서 사람을 잡을 수 있는 것이 아니지…" 또한 장대천도 매우 우수한 품질의 예술작품을 창작하기 위해서는 반드시 평화로운 환경이어야 한다는 것을 생각하였다. 그리하여 그는 짐을 꾸려, 대만을 떠나 홍콩으로 갔다.

장대천의 아들 장심일張心一, 질녀 장심가張心嘉, 조카 장심덕張心德, 아들 장심징張心澄이 앞뒤로 연이어 홍콩으로 왔다. 집에 웃음소리가 넘치고 매우 왁자지껄하였다. 그러나 사람이 점점 많아지니 원래 살던 집이 너무 좁아지고, 지출도 날이 갈수록 커졌다. 당장의 생활을 꾸려나가는 문제가 장대천이 늘 생각하는 큰일이 되었다.

바로 이때, 서비홍이 북경에서 보낸 편지 한 통이 왔다. 자기의 근황과 신중국의 새로운 분위기를 전하며, 장대천에게 귀국하기를 강력히 권하였다. 북경에 와서 그와 함께 일하면 정말 좋겠다는 것이었다. 아울러 이것은 자기 혼자만의 생각이 아니며, 엽천여 등도 그가 귀국하기를 한껏 바라고 있으니, 그에게 진지하게 고려해 달라고 하였다. 장대천의 귀국 후 일 문제에 관하여는 이미 적절하게 마련해 놓았다며, 만약 그가 전국미술협회를 맡기 원하지 않으면, 지금 막 설립된 북경화원의 원장 자리를 맡아 달라는 것이었다. 신중국의 예술사업의 번영을 위해 그가 더 많은 빛과 열정을 발휘해 줄 것을 희망하였다.

이 편지가 여러 사람의 손을 거쳐 장대천의 손에 도달하는 데는 앞뒤로 이미 일 년의 시간이 지났다. 그런데 이 일단의 시간 동안, 서비홍은 과로로 뇌일혈을 당해 일주일간의 사투를 벌였다. 위험한 상황은 지났으나 그는 집

에서 계속 요양하고 있었다. 장대천은 서비홍의 병세를 매우 걱정하며, 오랜 벗이 하루빨리 회복하기를 묵묵하게 기도하였다. 그러나 이 때문에 의문도 생겼다. 비홍의 병이 중하여 앞날을 예측하기 어렵고, 자기 자신의 일만으로도 벅찰 터인데, 만약 돌아가면 누구를 찾아야 한단 말인가?

그러던 중 조카의 입에서, 장대천은 너무나도 깜짝 놀랄 두 가지 일을 들었다. 장대천의 본부인인 증정용이 투쟁대 위에 끌려 올라가, 금우패金牛壩에 사는 "부자"와 함께 기세등등한 "배두陪斗 교육"215을 여러 차례 받았는데, 이 얌전한 가정주부가 초주검이 다 되었다는 것이었다. 다른 하나는 장대천 집에 1,000주의 공채가 배당되었다는 것이었다. 즉 쌀 6,000근, 밀가루 1,500근, 흰 광목 4,000척과 석탄 16,000근을 사는데 필요한 돈이다. 장대천이 떠난 후, 장대천의 집에는 수입이 끊어졌는데 어떻게 이런 거액을 모은단 말인가?

당시 장대천이 인도에 있을 때였다. 그림을 팔지 못하여 어찌할 도리가 없는데, 어디서 공채를 살 돈을 구해 보낸단 말인가? 국내의 친구들에게 부탁해 보았으나, 모두 별 뾰족한 수가 없었다. 증정용은 금우패의 집을 저당 잡혀 공채 1,000주를 살 수밖에 없었다. 이때부터 장대천 가족은 집도 절도 없어졌는데, 어떻게 다시 "편안하게 살고 즐겁게 일한다安居樂業"고 떠들어 댈 수 있겠는가? 장대천은 이 소식을 듣고 마음이 너무 침통하였다.

장대천이 조국으로 돌아가는 것에 대해 걱정하는 것은 앞에서 언급한 두 가지 점 외에도, 다른 몇 가지가 더 있었다. 수입 면에서 대륙 화가들의 생활 형편은 매우 어려웠다. 제백석 어르신이 예전에 그에게 편지를 보낸 적이 있었다. 편지에는 북경이 해방된 이후 인민정부가 그에게 보이는 열정적인 태도와 같은 새로운 변화를 언급하며, 대천이 귀국해서 좀 보았으면 한다고 말했다. 그런 후 말머리를 돌려, 지금은 그림이 팔리지 않아 생활이 매우 어렵다며, 대천에게 그림 두 점을 보내려고 하니 자기 대신 팔아 달라고 하셨

다. 그림은 한 점당 50달러 또는 100달러에만 팔아 주어도 된다는 것이다.

대천은 이에 매우 한탄하였다. 자신의 그림이 설령 아무리 작은 것이라 하더라도, 일본에서의 표구 비용만 100달러가 든다는 것이 생각났다. 그런데 세계적인 영예를 누리고 있는 제백석 어르신의 그림이 설마 겨우 50달러라니? 그는 부랴부랴 어르신에게 회신을 했다. 그림을 부치실 필요는 없고, 홍콩에 있는 친구에게 부탁하여 어르신에게 그를 대신하여 100달러를 보내드리라고 하겠다고.

제백석, 오호범, 전수철과 같은 이름 높고 탁월한 대 예술가들조차 생활이 이토록 어려운데, 장대천의 대가족이 모두 그의 그림 판매에 의지하여 살아가는 상황에서, 만약 수입이 이렇게 적으면 생활은 또 어떻게 해 나간단 말인가? 생각이 여기에 미치자 장대천은 다시 주저하기 시작했다.

또한 잘 알고 지내던 친구 여럿이 연이어 "처단"되었다는 것이 장대천은 믿기 어렵기도 하고 몹시 놀라 두려움에 떨었다. 그의 금우패 집의 건설에 큰일을 한 장달사, 즉 장군의 둘째 동생은 해방 후에 성도에 머물렀는데, 운동 중에 총살되었다. 또 하나는 바로 자신의 "한 집안 형제"인 장정수張正修는, 집에 전답이 조금 있고, 이전에 "포가袍哥"216에 참여하였다는 이유로 "악질지주"로 몰려 총살 당했다. 또 다른 하나는 바로 교제가 돈독했던 친구 라문모羅文謨이다. 미술에 소양이 매우 높았고, "서안사변"이 평화롭게 해결된 후에는, 국민당 사천성 당부의 서기로, 사천 정계에서 제일 영향력이 있는 인물이었다. 예술을 매우 좋아하였고 관과 깊은 교제를 원하지 않고, 오히려 문화예술계 인사들과 열정적으로 사귀어, 그는 관원이라기보다는 소신 있는 문화인이라고 말하는 것이 더 나은 사람이었다. 항일전쟁 기간에 라문모는 사천의 미술과 관련하여 많은 일을 추진하였다. 서비홍 등 예술가들이 매번 그를 언급하며, 모두 "이보다 더 큰 공이 없다, 공덕이 끝이 없다."고 하였다.

성도가 해방되기 전날 밤, 라문모는 대만으로 가지 않겠다고 고집하고, 암암리에 중공 성도시위원회에 많은 유용한 정보를 제공하여 성도가 평화적으로 해방되는 데에 있는 힘을 다하였다. 하용賀龍217 사령관의 표창을 받고 접견과 연회에 초청을 받기도 하였다. 1950년 12월 18일, 라문모는 "진반운동鎭反運動"218하는 사람들에게 끌려가 결국 총살당하고 말았다. 해외에 있는 장대천이 이런 소식을 들으니, 너무나도 놀라 자빠질 지경이었다. 라문모가 총살당한 지 30여 년 후에 개혁개방 이후에 이르러서야 오류가 바로 잡혔다.

앞에서 언급한 일로 장대천이 대륙으로 돌아가려는 마음이 이미 흔들렸다고 한다면, 북경 "돈황문화재 전시회"가 장대천을 "죄인"이라고 결정한 사건이 장대천의 흔들리는 마음에 불을 붙여 그가 대륙으로 돌아가지 않겠다고 결심하게 만들었다.

1950년, 항미원조운동抗美援朝運動219에 발맞추기 위하여, 애국주의 교육이 실시되고, 정부는 북경에서 1차 대규모의 돈황문화재 전시회를 개최하였다. 빠듯한 준비를 거쳐, "돈황문화재 전시회"가 1951년 4월 북경 고궁의 오문午門 건물에서 정식으로 전시되었다. 전시회는 규모가 대단히 컸다. 중앙문화부 지도자인 심안빙沈雁冰, 정진탁鄭振鐸 등이 친히 내빈을 안내하며 설명하고 소개하였다. 외교부까지도 하루를 전용으로 정해 각국의 대사와 영사관의 외교관 및 국제기구 직원들을 초청하였다. 전시회 기간 동안, 각계의 관람객이 끊이지 않고 방문했다. 현장의 열기가 뜨거워 전시회가 그해 6월까지 계속되어 총 두 달간 개최되었다. 중앙인민정부는 돈황문물연구소에 상장과 장려금을 수여하기까지 하였다.

장대천은 인도의 다르질링에서 북경에서 "돈황문화재 전시회"가 성황리에 진행되고 있다는 소식을 듣고 매우 감격하였다. 그는 이와 같이 돈황연구소 동료들이 달성한 휘황한 성취에 매우 기뻐하고 고무되었다. 돈황예

술이 사막을 벗어나 북경에 당도하여, 더욱 많은 사람들이 이해하고 감상하며 위안을 받게 된 것이다. 그러나 그를 기겁하게 하고 마음을 상하게 한 것은, 이 정부가 주관한 "돈황문화재 전시회"의 전시회 설명 문장 가운데, 뜻밖에도 장대천의 이름을 똑똑히 거론하며 공개적으로 비난한 것이다. 공개적으로 대중들에게 "장대천은 돈황벽화를 훼손한 죄인"이라고 선포한 것이다. 장대천을 "돈황문화재 예술을 절도하고 파손한 제국주의 강도와 국내외 반동파"의 대열에 집어넣고, 그와 스타인,[220] 펠리오,[221] 워너[222] 등 "외국강도"와 "국보경전과 문물을 도굴하여 판매"한 왕도사王道士[223] 등과 함께 취급한다는 것이었다.

## 아르헨티나에 잠시 머무르다

장대천은 앞길이 막막하여, 막다른 지경에 이른 것 같았고 홍콩은 비좁다고 느껴졌다. 위빈于斌을 수장으로 하는 천주교회는 홍콩에 있는 것을 원하지 않는 중국동포들에게 미주대륙으로 가서 발전할 수 있다고 제안하였다. 이는 홍콩에서 생활하는 수많은 사람들에게 한줄기 희망을 주었다. 미주로의 이민 열풍이 이로부터 시작되었다.

위빈주교와 장대천은 개인적으로 상당한 친분이 있었다. 장대천의 상황을 알고는, 남미로 가서 발전을 도모할 것을 강력히 권하였다. 후에 장대천은 남미대륙의 아르헨티나가 기후도 좋고, 또 종교도 천주교이며, 치안 상황도 양호하다는 것을 알게 되었다. 그리고 그를 도와 남미로 가는 것을 연결해 주는 사람이 신이 나서 장대천에게 빠른 시일 내에 가서 중국화전을 여는 것을 환영한다고 말하였다.

장대천은 그림을 가지고, 독자적으로 아르헨티나에 가서 전시회를 개최하였다. 1952년 2월, 장대천은 아르헨티나 수도 부에노스아이레스에서, 그 지역 천주교회의 도움으로 전시회를 개최하였다. 아르헨티나 사람들은 중국문화에 대한 이해가 매우 부족했는데, 특히 동방예술은 그들이 보기에는 매우 신비롭다고 생각했다. 그래서 중국 최고 전통문화를 대표하는 "장대천 화전"에 매우 호기심을 가지고 신선하게 생각했다. 전람회에 관람하러 오는 각계 인사가 끊이지 않아 매우 열광적이었고, 그림 구매자도 활기가 있어 전시회는 대단한 성공을 거두었다.

산수가 깨끗하고 수려하며 풍족한 아르헨티나가 장대천을 끌어당겼다. 그는 아르헨티나에서 홍콩으로 돌아온 후, 가족들에게 아르헨티나에 이민 갈 것을 선포했다. 서문파는 이를 듣고, 비록 전혀 가고 싶은 마음은 없었으나, 여자가 시집을 가면 좋든 나쁘든 순종해야 한다고 생각했다. 그녀는 장대천에게 시집온 후 늘 남편을 따라 이리저리 뛰어다녔다. 그녀는 상해, 북평 등지의 생활이 모두 익숙하지 않았고, 인도, 홍콩의 생활은 더더욱 익숙하지 않았다. 그런데 지금 또다시 듣도 보도 못한 아르헨티나로 가야 한다는 말을 들으니, 마음이 근심스러운 것은 당연했다. 그러나 전반적인 상황을 생각하며, 서문파는 남편에게 장목한을 찾아 충분히 의논해 보라고 강권하였다. 왜냐하면 장목한은 경험이 많고, 일 처리가 깔끔하고 믿을 만하니 그에게 대신 이것저것 따져봐 달라고 부탁하라는 것이었다. 일단 이렇게 가게 되면, 이민 길도 너무 먼데다가 지금으로서는 앞길이 어떻게 될지 통 가늠하기 어렵기 때문이었다.

장대천은 아내의 말이 일리가 있다고 생각해 장목한에게 상의할 것이 있으니 홍콩에 와 달라고 부탁하였다. 장목한은 장대천의 현재 처지를 고려하여, 그를 위해 역지사지로 각 방면을 고려하였다. 인도는 가 보았으니 다시

갈 필요 없고, 대천이 일본에 대해 매우 반감을 가지고 있으니, 일본은 갈 수 없었다. 남양南洋과 구미 여러 나라는 지역이 협소하거나 화교 배척정신이 심각하여 그곳의 주류사회로 진입하는 것이 매우 어려울 것이었다. 그리하여 장대천은 여러 번 이리저리 고민한 끝에 남미에 가도 되겠다는 생각이 들었다.

장대천이 남미에 가려는 데는 또 하나의 목적이 있었다. 남미에는 친척도 친구도 없으니, 필요 없는 수많은 연회 자리는 피할 수 있을 것이었다. 또한 중국의 서화예술을 서구에 소개할 수 있었다. 지난번 아르헨티나에서 전시회를 열었을 때, 많은 외국 친구들이 높은 품질, 높은 수준의 중국화전에 대한 바람을 표시하였기 때문이다. 장대천이 이렇게 가려는 것은 그들이 중국예술을 더욱 잘 알고 이해할 수 있도록, 부족한 부분을 메워주기 위해서이기도 했다. 제일 중요한 점은 그가 아르헨티나 부잣집들에서 우연히 수많은 중국 고대의 매우 진귀한 서예와 유명한 그림을 보게 되어 깜짝 놀란 것이었다. 그래서 그는 바라는 것이 생겼는데, 만약 여건이 허락한다면 그가 가능한 한 그 진귀한 문화재들을 완벽하게 돌려받으려는 것이었다. 설령 이 바람을 실현할 수는 없어도, 그에게는 가일층의 관찰과 학습의 기회가 될 것이었다.

장목한이 걱정 근심을 하자 장대천은 씩씩하게 말했다. "내가 이전에 사람들에게 대련對聯224을 써 줄 때, 늘 '사람이 큰 어려움을 만나면 용기를 내야 하고, 일에 대하여는 어느 쪽으로도 평정심을 가져야 한다'는 문구를 쓰기 좋아했지. 지금 우리가 '마음을 가라앉히고' 사색하며 토론을 거친 후에, 이렇게 결정을 하게 되었으니, 자 이제 '용기를 내어' 갈 때야! 나 장대천, 중국문화가 없는 곳에 가서, 중국문화를 널리 알리고 창건하러 간다! 내 손에 있는 것이라고는 겨우 작은 양털 붓뿐이지만, 나는 바로 내 손의 이 붓에 의지해 하늘과 땅을 울리고, 중국예술을 위해 해외에서 새로운 길을 개척하겠어."

남미에 가기 전에, 장대천은 자신이 소장하고 있는 진귀한 명화《한희재 야연도》와 동원董源225의 《소상도瀟湘圖》 등에 생각이 미쳤다. 이들은 자신의 생명처럼 여기는 보배인데, 몸에 지니고 아르헨티나에 간다는 것은 적절하지 않았다. 만에 하나 생각지도 못한 일이 발생하면 그 개인의 손실은 작으나, 국보가 어떤 손실을 당하면 이 세상에 겨우 남아 있는 고적은 재생할 수가 없다. 이 손실이 커서는 안 되었다. 자신에게는 평생의 한이 될 것이고, 나라와 선조와 조상에게 면목이 없는 일이 될 것이다.

생각에 생각을 거듭한 끝에, 그는 이들 명화를 조국에 돌려보내기로 결정하였다. 결국에는 거의 황금 1,500냥을 들여 사들인 그림을 20,000달러(황금 300냥에 해당)의 가격에 "반은 팔고 반은 기증"하는 식으로 북경 고궁박물원에 양도하였다. 오래지 않아, 그는 또 자신이 소장한 다량의 그림, 북송화가 왕거정王居正의 《방차도권紡車圖卷》 등을 조국에 양도하여, 그의 절절한 애국심을 보여주었다.

장대천은 전 가족을 인솔하고 오십여 일에 걸쳐, 거의 지구 반 바퀴를 돌아 아르헨티나 부에노스아이레스에 도착했다. 그 기풍은 참으로 놀라워, 그 도시에 일대 센세이션을 일으켰다. 장대천 일가는 어른과 아이 모두 아홉 명, 장대천, 서문파, 심덕부부, 심가, 심일, 심등, 만매, 심인이었다. 가지고 간 짐, 고대 서화 상자와 회화용품, 사계절 의복 상자 등이 바로 100개 이상이었다. 이외에도 그가 길들여 기르고 있는 긴팔원숭이 여섯 마리, 명견 네 마리, 페르시아 고양이 여덟 마리 등 한 무리의 동물이 마치 하나의 "곡예단" 같았다. 게다가 장대천은 머리 꼭대기의 검은 "동파모자東坡帽"226를 쓰고, 몸에는 청색의 겹외투를 걸치고, 두루마기에 긴 수염을 휘날리며, 마치 풍문 속의 암흑가의 인물 같았다. 당지의 언론 매체들이 이 모습을 앞다투어 보도하기를, "중국화의 거장 장대천 선생, 가족을 모두 데리고 아르헨티나로 이주했다.

이는 우리나라의 영광이다."라고 했다. 장대천이 막 그곳에 도착하자마자 아르헨티나의 쟁쟁한 "뉴스 인물"이 되었다.

장대천이 아르헨티나로 이주한 후, 부에노스아이레스의 교외에 있는 2층 짜리 집을 하나 세내어 살았다. 건물 뒤에는 약 두 마지기의 화원도 있었는데, 꽃과 나무가 무성하고, 풍경이 수려하였다. 그가 기르고 있는 귀여운 동물들도 화원에서 뛰놀고, 아주 자유로웠다. 장대천은 이 잡을 "니연루呢燕樓, 제비가 지저귀는 건물. 역주"라고 이름 지었다. 자신을 외부에서 온 제비 같다고 비유한 것이다. 비록 다른 나라에 의지하여 살아가는 것이었으나, 일가족은 매우 친밀하고 화목하였다.

아르헨티나 대통령 부인, 페론 여사는 융숭하고 열정적으로 장대천 부부를 접견하였다. 그들은 서로 예물을 증정하였고, 모두 분위기가 매우 좋았다. 장대천은 자신이 정성을 기울여 창작한 한 폭의 화조도를 대통령 부인에게 선물했고, 서문파는 홍콩에서 산 깃털처럼 가벼운 실크를 선물했다.

장대천이 살던 그 정원은 각종 식물들이 있었다. 특별히 불같이 새빨간 협죽도夾竹桃와 무성한 고광나무가 정원을 울긋불긋하고 오색찬란하게 장식하였다. 거기다가 그가 기르는 작은 동물들이 활발히 뛰어놀아 정원 전체에 생기가 넘쳤다. 장대천은 이런 환경에서 살게 되니 여유롭고 생활도 편안하여 매우 만족스러웠다.

옥에 티는, 넷째 형 장문수의 아들이자 둘째 형 장선자의 양자인 장대천의 조카 장심덕이 폐결핵 등의 병이 낫지 않아 겨우 32세의 나이로 아르헨티나에서 병으로 세상을 뜬 것이었다. 조카의 죽음은 장대천에게 큰 충격을 주었다. 조카를 잘 보살피지 못해서 둘째 형과 넷째 형에게 미안하고, 자식을 먼저 떠나보낸 부모로서 그는 너무나도 상심했다.

장대천이 아르헨티나에 한가롭게 머문 지 거의 반년이 되었다. 비록 대

통령 부인을 접견하였고, 아르헨티나 정부 관계자와 언론계도 장대천 일가에게 열렬한 환영을 표시하였으나, 그들의 영주권 문제가 도통 시종 해결되지 않고 있었다. 그들 일가는 "단기 임시관광"의 "관광객"일 뿐이라, 어디서나 구직과 학교 진학, 의료보험 가입 등에 법률상의 엄격한 제한이 있었다. 기다리고 또 기다리며, 1년이 금세 지나갔다. 그는 정말 참기 어려울 정도로 기다렸다. 설상가상으로 조카 장심덕이 세상을 뜨니, 아르헨티나가 오래 머물 곳이 아니라는 생각이 들었다. 우연한 기회에 그는 브라질을 좋아하게 되었다. 그곳의 산수, 지리, 기후와 인문환경이 그를 매료시켰다. 그는 가족을 데리고 아르헨티나에서 브라질로 이주하기로 결정했다.

## 브라질의 "팔덕원八德園"에 한가롭게 머물다

장대천은 브라질의 상파울루에서 몇몇 친한 친구들을 만났다. 그는 친구들이 상파울루 농장에서 양계를 하며 생활에 매우 만족해하며 지내고 있다는 것을 알게 되었다. 친구들은 장대천의 근황을 알게 되고는, 모두들 그에게 브라질로 이사하는 것이 낫다고 권하였다. 그곳은 화교가 많고 인간미가 넘치는 데다, 땅이 넓고 생산물이 풍부하며 땅은 광대하나 인구가 적고, 풍광이 아름답고 기후가 온화하여 살기에 좋은 곳이라는 것이었다. 브라질은 토지면적이 중국과 비슷한데 인구는 겨우 중국의 10분의 1이라, 영주권을 쉽게 얻을 수 있어, 아르헨티나에서 "호적이 없는 주민"으로 있는 것보다 훨씬 나았다.

친구들이 장대천을 위해 매우 열심히 상파울루 근교에 있는 장원 하나를 찾았다. 면적이 매우 크고, 안에는 수천 그루의 감나무가 심어져 있었다.

토지가 비옥하고 공기도 유달리 맑고 깨끗하고 경치가 아름다워, 확실히 집에서 그림을 그리는데 좋은 곳이었다. 이어서 높은 곳에 가서 눈이 닿는 데까지 사방을 바라보았다. 보이는 것이라곤 짙푸른 화려하고 아름다운 초목과 몽롱한 안개였다. 그는 불현듯 이곳이 자신의 기억 속 고향 성도의 지형과 모습이 매우 비슷하다고 느꼈다. 그가 늘 잊지 못하는 사천평원…

마침 공교롭게도 사람들은 그 지방을 마힐향摩詰鄕이라고 불렀다. "상파울루"의 포르투갈 문자를 중국어로 번역하면 바로 "삼파三巴"였다. 그리고 사천을 옛날에는 "삼파"라고 불렀다. 삼파는 바로 파巴, 파동巴東, 파서巴西 3군을 통칭한 것으로, 이 발음이 완전히 같았다. 이웃 지역의 명칭을 한자로 번역한 음이 "촉산락蜀山樂"이다. 장대천은 놀랍고 기이하게도 그의 고향 사천의 지명과 약속이나 한 듯이 서로 같다는 것을 발견하였다. 정말 놀랄 만한 우연의 일치였다. 혹시 어둠 속에서 운명이 바로 이곳을 장대천의 삶의 터전으로 정해 놓은 것이 아닐까?

장대천은 한 이탈리아 사람에게서 이 장원을 사들였다. 모두 대지가 13헥타르인데, 200마지기에 상당하다. 이 숫자는 중국에서는 이미 매우 대단한 것이다. 그러나 브라질에서는 겨우 일개 "하층의 중농"일 뿐이었다. 그는 잠시 생각하더니, 이 장원을 "팔덕원八德園"이라고 이름 지었다. 그가 이 이름을 지은 이유는, 장원에 가득 심어진 감나무에서 영감을 받았기 때문이다. 당대의 『유양잡조酉陽雜俎』라는 책에서 감나무를 논하는데 일곱 가지 덕을 말하였다. 오래 살아야 하고, 그늘이 많아야 하고, 새 둥지가 없어야 하고, 벌레가 없어야 하고, 수확이 좋고, 서리 내린 잎을 감상할 수 있어야 하고, 낙엽이 수북하여야 한다. 장대천은 감나무가 지닌 또 하나의 덕을 알았다. 잎사귀에 수분을 머금고 있어 먹으면 위장병을 치료할 수 있다는 것이었다. 이 여덟 가지 덕을 모아 장대천은 이것을 "팔덕원"이라고 이름 지었다.

평소에 중국 전통문화를 충실히 연구한 장대천은, 비록 몸은 이방 땅에 있어도 감히 조상의 훈시를 털끝만큼도 위배하지 않았다. 그는 중국 고대의 "사유팔덕四維八德"을 새겨 두었다, "사유"란 즉 예禮, 의義, 렴廉, 치恥이고, "팔덕"이란 즉 충忠, 효孝, 인仁, 애愛, 신信, 의義, 화和, 평平이다. 새 장원의 이름을 "팔덕원"이라고 지은 것은, 이로써 늘 자신을 깨우고 열심히 노력하게 하려는 이유도 있다. 당나라의 대시인이자 화가인 왕유王維227, 자는 마힐(摩詰). 역주를 매우 숭배하고 존경하였기 때문에, 또 팔덕원 자리가 마힐향이라 장대천은 또 그의 장원을 "마힐산장摩詰山庄"이라고도 이름 지었다.

1953년 가을, 바야흐로 장대천이 브라질 팔덕원의 풍족함에 도취되어, 아무런 구속도 받지 않고 자유롭게 살고, 거의 은거하다시피 세상 밖의 도원桃源 생활을 하고 있을 무렵이었다. 국내에서 그를 대경실색하게 하고 통곡하게 할 소식이 전해졌다. 9월 26일, 중국문학예술관계자 제2차 대표대회가 북경에서 거행되고 있을 때, 대회 집행의 책임을 맡고 있던 서비홍이 누적된 과로로 뇌출혈이 재발하여 응급조치도 소용없이 병으로 서거하였다. 향년 겨우 58세였다.

장대천과 서비홍은 서로 진심을 터놓고 이야기하는 막역한 사이라고 할 수 있다. 그런데 서비홍이 이렇게 사랑하는 아내와 어린아이들 또 그가 진심으로 아끼는 미술 사업을 두고 처연하게 세상을 떠났다. 중국 미술계의 거대한 손실일 뿐 아니라, 장대천에게는 혈육보다 나은 진실한 벗이자 동지 한 사람을 잃은 것이다. 장대천은 오열하며 부인 서문파에게 서비홍을 잃은 아픔과 보내기 힘든 마음을 하소연하였다… 서비홍이 세상을 뜬 후, 중화전국미술관계자협회中華全國美術工作者協會는 북경에서 다시 대의원회의를 개최하였다. 중국미술가협회로 개편하여, 약칭 "중국미협"은 93세의 제백석 어르신을 주석으로 선출하였다. 그리고 강풍江豊, 류개거, 엽천여, 오작인吳作人, 채약홍蔡若

虹을 부주석으로 선출하였다. 장대천은 이 소식을 듣고 매우 위안이 되었다. 그는 국내의 미술가들이 제백석 등의 지도하에 반드시 찬란한 성취를 이룰 것이라고 굳게 믿었다.

팔덕원을 매입한 이후, 1954년에 장대천 일가는 아르헨티나에서 브라질의 팔덕원으로 이사 왔다. 아이들이 팔덕원에 들어와 멀리 바라보니, 도처에 자기 집의 감나무와 진홍색의 찬란한 장미꽃이 있어 매우 신났다. 긴팔원숭이, 페르시아고양이, 삽살개들도 신이 나서 마당을 이리저리 뛰어다녔다. 긴팔원숭이는 바로 나무로 올라가 그네를 뛰고, 자기 귀를 긁다가 턱을 쓰다듬는 천진한 행동을 해 한바탕 웃게 하였다.

장대천은 부인 서문파와 아이들의 교육문제에 대해 상의하여 아이들을 일본에 가서 공부를 시키기로 하였다. 부인으로 하여금 먼저 가서 아이들이 잘 정착할 수 있도록 하고, 다시 팔덕원으로 돌아와 장대천의 거처와 식사 등을 돌보게 하였다. 아이들을 잘 정착시킨 후, 장대천은 마침내 자신이 마음먹은 "이상적인 수목원"을 건설하기 시작했다. 전형적이고, 순수한 중국식 원림園林으로, 중국문화가 기본적으로 부재한 남미대륙에서 동방의 정취와 중국문화가 충만하고 농후한 중국문화 명원名園이 만들어졌다.

그는 앞뒤로 정원에 100종 이상의 화훼와 수십 종의 수목을 심었는데, 이들은 모두 거액을 들여 해외에서 운송해 온 것들이다. 이들 수목과 화훼가 함께하니, 하나의 작은 식물원이라고 할 만하였다. 또한 정원에는 수많은 꽃나무 품종이 있었는데, 브라질에는 거의 없는 것으로 매우 귀중하다고 할 수 있었다. 팔덕원 안에는 장대천이 예전부터 키우던 것과 새로 키우는 긴팔원숭이, 페르시아고양이, 삽살개 한 무리와 또 스위스에서 공수한 "동방신견東方神犬"이라 불리는 사자개티베탄 마스티프. 역주가 두 마리 있었다. 사자개는 매우 총명하고, 이상하리만치 주인에게 순종하고 충성을 바치는데, 나쁜 사람에

게는 비길 데 없이 사나웠다. 장대천이 키우는 두 마리의 사자개는 절대 중국인에게는 짖지 않고, 외국인에게만 사납게 짖어댔는데, 이것이 장대천의 마음에 꼭 들었다.

팔덕원을 짓는 데 앞뒤로 모두 몇 년이 걸렸다. 인력, 물자, 자금이 셀 수 없을 정도로 들었는데, 간단히 말해 200만 달러의 거액이 들어갔다. 이 때문에 장대천은 옛 그림과 서화 판 돈을 포함한 상당 기간의 소득을 모두 "서방정토西方淨土", "인간세상의 천당", "해외 고향" 및 "이상 정원"을 건설하는 데 썼다. 팔덕원은 장대천이 일생에서 가장 크게 투자한 "예술 프로젝트"라고 말할 수 있다. 장대천이 거처한 거대한 팔덕원은, 매우 심혈을 기울인 설계, 정교하며 아름다운 경치와 진귀하고 희귀한 동식물과 시와 그림 같은 풍광과 인문환경으로 그야말로 한 폭의 뛰어난 입체형 중국 산수화라고 말할 수 있었다. 훌륭한 명성이 브라질을 뛰어넘어, 세계로 이름을 날려 사방에 이름을 날린 동방명원의 하나가 되었다.

## 미국으로 이주하다

장대천이 아직 "팔덕원"을 짓고 있을 때다. 그는 넘쳐흐르는 열정으로 일꾼들을 지휘하여 가산假山에 거석을 놓는 일을 마친 후, 곧 일꾼들에게 휴식을 취하라고 했다. 그런데 갑자기 그의 눈앞이 깜깜해지고, 눈동자가 바늘로 찌르는 듯이 아파, 손으로 눈동자를 비볐다. 눈앞의 보이는 경치와 물건들이 모두 뿌옇기만 하고, 가제를 덮은 듯이 순간적으로 아무것도 보이지 않았다. 집에서 냉찜질, 온찜질 등을 했는데도 모두 아무 쓸모가 없었다. 눈앞의 빛은 조금 보였으나, 경치와 물건이 여전히 모호하기만 했다.

장대천은 상파울루 병원에서 검사를 기다렸다. 의사는 그의 병이 각막 출혈인데, 당뇨병이 원인이고, 또한 너무 세게 힘을 준 탓이라고 하였다. 반드시 당뇨병을 우선적으로 치료하여야 더 악화되지 않을 것이며, 또한 수술을 해야 하는데 이런 수술은 미국에서만 가능하다고 했다. 장대천은 부인과 함께 우선 미국 컬럼비아대학에 안과연구소에 가서 입원치료를 하였다. 의사는 보수적인 치료를 건의하였다. 우선 당뇨병을 치료하고 나면 각막의 어혈이 자연적으로 흡수되어 사라질 것이라고 하였다. 이렇게 한두 달 치료해도 여전히 잘 보이지 않으면, 장대천은 동양의학으로 바꾸어 치료해보는 것이 낫겠다고 생각했다. 그해 겨울, 그는 안질을 치료하러 일본 도쿄로 갔다.

그렇지만 일본의 의사도 보수적인 치료법을 채택했다. 그런데 그는 항상 일종의 야생 겨울 버섯만 먹었는데도 안질이 좋아졌다는 생각이 들고, 눈이 이전처럼 아픈 것 같지 않았다. 일본에서 2개월을 지냈다. 장대천은 팔덕원의 가족들이 보고 싶어 브라질로 돌아갈 준비를 했다. 그는 한 마대의 겨울 버섯을 가지고 돌아갔다.

자기도 모르는 사이에 장대천은 60세의 생일이 되었다. 그의 오랜 친구 우우임은 장대천이 "60을 지난다"는 것을 듣고 감격했다. 장대천이 혼자서 고향을 등지고 떠나, 의연하게 중국 문화예술의 큰 깃발을 어깨에 메고, 세계 각지에서 활약하고, 실제로 그 공헌이 탁월하다는 것에 생각이 닿았다. 그는 흥이 나서 「완계사·수장대천선생육십浣溪紗228·壽張大千先生六十」이라는 시를 한 수 친필로 써서 장대천에게 우편으로 보냈다. 이 시가 나오자, 높은 지붕 위에서 병에 든 물을 쏟는 것 같이 사람들을 깜짝 놀라게 하며, 입에서 입으로 전하여 외우는 일이 일어났다. 이 가사는 다음과 같다.

上將于今數老張, 飛揚世界不尋常, 龍興大海鳳鳴崗!
作畫眞能爲世重, 題詩更是發天香, 一池硯水太平洋!

지금까지 장 대장 몇 명이
범상치 않은 양상을 보였다
용이 대해를 일으키고 봉황은 언덕을 울린다!
세인들이 진정으로 그의 그림을 높이 평가하고
그 시는 더욱 천하에 향기를 발한다
못 하나의 벼룻물이 태평양이로세!

1958년, 장대천은 오랜 친구인 재불 중국 유명화가 반옥량潘玉良이 파리 베르사유 화랑에서 미술작품전을 개최한다는 것을 전해 들어, 특별히 축하하는 편지를 썼다. 그해 8월에 거행된 "중국화가 반옥량 여사 미술작품 전시회"에서 반옥량이 다년간 창작한 회화 작품 100여 점이 전시되었는데, 그중에《장대천 흉상》조형이 특별히 이목을 끌었다.

이 조형은 장대천의 반신 조각상으로, 진짜 사람 크기와 거의 같았다. 장대천 조각상은 기개와 도량이 비범하고, 위용이 자연스럽고 늠름하고 눈빛이 형형하게 빛났다. 예술 거장 장대천의 전형적인 기질과 독특한 풍모를 보여 주었는데, 작품에 깊은 정취가 표현되었고, 매우 생동적으로 묘사되어 부르면 진짜 장대천이 걸어 나올 것 같았다. 프랑스 국립현대미술관은 거액을 들여 반옥량의《장대천흉상》을 구매하고 미술관에 영구적으로 진열하기로 결정하였다.

1958년 가을, 장대천은 국제예술학회의 초청장 한 통을 받았다. 그에게 미국 뉴욕에서 열리는 세계예술박람회 참석을 위해 와 달라는 것이었다. 그는 이때 비록 눈병이 완쾌되지는 않았으나 참가할 작품을 보냈었다. 그를 기쁘게 한 것은 이번 박람회에서, 그가 먼저 보낸 중국화《추해당秋海棠》229이

깊은 정취가 표현되고, 정교하고 심오한 솜씨와 독특한 구상, 시와 같이 펼쳐진 회화 언어로 일거에 금상을 한 것이다. 특히 뜻밖에도 그를 매우 기쁘게 한 것은, 그의 다재다능한 예술과 깊은 조예와 그 작품의 깊고 뛰어남과 광범위하게 끼친 영향으로, 국제예술학회가 공식적으로 그를 "당대 세계 제일의 대화가"로 선정한 것이다. 이는 그가 당대 세계 최고의 예술 수준을 대표한다는 것을 공동으로 추천한다는 것을 의미한다. 장대천이 국제예술학회 금메달과 "당대 세계 제일의 대화가"의 칭호를 획득한 것은 그가 이미 세계 예술의 최고봉에 올랐다는 것, 세계적인 예술대가가 되었다는 것을 여실히 나타냈다.

스위스 제네바 국립예술역사박물관에서 "장대천 선생 근작전"이 성대하게 개최되어 큰 성공을 거두었다. 그중에는 한 폭의 크기가 48평방미터의 《거하도병巨荷圖屛》이 드높은 기세로 화단과 관객들을 놀라게 하였다. 이 작품은 나중에 유럽 각국의 초청으로 프랑스, 미국에서 전시되어 마찬가지로 대단한 성공을 거두었다. 후에 이 그림은 미국현대미술박물관이 고가로 구입 소장하였는데, 이 미술관의 "동방의 보물" 중 하나가 되었다. 이후 장대천은 연이어 싱가포르, 말레이시아, 태국, 독일, 벨기에, 영국 등에서 전시회를 가져 큰 성공을 거두었다.

장대천이 전 세계 순회 전시회에 출품해 대단한 성공을 거둔 바로 그때, 그가 브라질에서 정성을 다해 조성한 팔덕원이 정부의 대규모 저수지 조성 계획 부지에 포함되어 이전을 강요당했다. 그는 속이 타들어가고, 너무나 마음이 상했다. 그러나 참혹한 실패 뒤에는 그 실패를 반성해야 한다. 그 누구도 원하지 않지만, 이사 갈 수밖에 다른 도리가 없었다.

그는 아내와 딸 장심한張心嫻, 요리사, 표구사 등 한 무리를 데리고 뉴욕으로 이사했다. 그들은 먼저 미국의 자연 명승지를 두루 유람하고 난 후, 보

스턴에서 눈병을 치료했다. 의사는 레이저 요법으로 장대천의 눈병을 치료하기로 결정하였다. 그러나 의사의 의술이 실제로는 너무 형편없어 오른쪽 눈의 시력이 더 나빠졌다. 심지어는 장대천의 오른쪽 눈이 망가져, "애꾸눈이"가 되었다고 말하는 사람도 있었다.

1969년 장대천은 집안 모두를 이끌고, 그들이 17년간 거주했던 브라질을 떠나, 미국 서해안의 카밀Camille로 이민 갔다. 그들은 카밀에서 2층짜리 작은 주택 한 채를 샀다. 방이 협소한데 사람은 많아, 마치 새장에서 사는 것 같았다. 팔덕원과는 비교할 수가 없었다. 그나마 다행히도 주위에 초목이 무성하고, 공기가 맑고, 풍경이 아름다워, 마지못해 거주할 수는 있었기에 장대천은 이 집을 "가이거可以居, 그럭저럭 살 만하다. 역주"라고 지었다.

어느 정도 살아 보니, 장대천은 아무리 생각해도 "가이거"가 너무 작다고 느꼈다. 친구 한 명이 방문했는데, 바닥에 자리를 깔 수밖에 없어, 친구들을 잘 대접하는 장대천의 입장에서 너무나 겸연쩍었다. 그는 좀 더 큰 집을 찾아야겠다고 늘 생각했다. 그런데 정말로 하늘이 그의 소원을 이루어 주었다. 때마침 오래된 저택을 팔겠다는 사람이 나타났다. 그 고택은 땅이 상당히 넓고, 정원에 고목이 하늘을 찌를 듯한데, 전체 정원이 다섯 마지기 반이었다. 정원 안에 적지 않은 공터도 있었다. 장대천은 최종 100만 달러로 거래를 성사시켰는데, 은행 대출을 얻어 분기별로 갚을 수 있었다.

장대천이 이 정원의 주위를 보니, 초목이 푸르고 싱싱하여, "환필암環篳庵"필은 즉 초목이기도 하다이라고 이름을 지었다. 몇 년의 노력으로, 장대천은 또 환필암을 미국 서부 해안의 유명한 중국식 정원으로 건설했다. 그는 집 안에서 책을 읽고 그림 그리고, 꽃과 풍경을 감상하며 매우 편안하고 안락하게 생활하였다. 새로 사귄 많은 친구들과 옛 친구들이 연이어 방문해 즐거움이 가득했다. 그들에게서 장대천은 외국에서 사는 쓸쓸함을 많이 위로받았다.

## 세계를 뒤흔든 "장대천 40주년 회고전"

브라질 사람들은 팔덕원에 저수지를 한 번 건설하고 또다시 해 보더니, 장대천이 서거하고 6년이 지나서야, 즉 1989년 6월, 그 저수지를 정식으로 방수하였다. 사방에 이름난 이 동방명원東方名園은 눈 깜짝할 사이에 영원히 물 밑에 가라앉아, 전 세계 수많은 인사들의 크나큰 상실감과 탄식을 불러일으켰다.

미국에 머물고 있던 장대천은 묵묵하게 팔덕원이 물에 잠기는 아픔을 참고 견디었다. 그는 여전히 태만하지 않고 필사적으로 무언가에 매달렸다. 그는 광대한 계획 하나를 준비하고 있는 중이었다. 그것은 바로 미국에서 그가 수십 년간 매달린 회화 창작 작업을 하나로 총결산하는 성대한 "회고전"을 개최하는 것이었다. 그는 세계 각지의 박물관, 전시장, 미술관, 화랑과 각지의 친구들에게 편지를 쓰거나 전보를 쳐서, 그들에게 소장하고 있는 장대천 작품의 치수, 소재와 내용, 창작연도 등 상세한 목록을 보내달라고 협조를 부탁하고, 그중 대표성이 있는 작품들을 선택하여 전시회에 참가해 줄 것을 요청하였다.

준비 작업은 실제로 복잡하고 일이 많아, 이 전시회의 전체를 계획하고 거두어 모으는 데 2년이 걸려서야 일단락을 고하게 되었다. 그리하여 1972년 11월 15일, "장대천 40년 회고전"이 미국 샌프란시스코 아시아예술박물관에서 웅장하게 개막하였다. 성대한 연회도 함께 거행되었다. 관람객들도 미국, 브라질, 프랑스, 일본, 대만, 홍콩 등 각지에서 왔고, 각계에서 온 내빈이 2,000여 명에 이르렀다. 분위기가 매우 열띠어, 샌프란시스코의, 또한 미국 서부 해안 예술계의 가장 성대한 화전이 되었다.

장대천은 자신이 쓴 전시회의 머리말에서, 거침없이 유려하게 수천 자

에 달하는 내용을 쏟아내며 그가 추구하는 예술과 창작 역정을 서술하였다. 서예의 필법이 생동감이 넘치고 활달하여 기세가 하늘을 찌를 듯했다. 이번 "장대천 40년 회고전"은 규모가 방대했을 뿐 아니라, 장대천 생애에 처음이자 박물관 건립 이래 첫 전시였다. 박물관에서는 전시회가 열리기 전 일찍감치 장대천을 "당대 전 세계 가장 위대한 화가 중의 하나"라고 엄청나게 선전하고 언론을 통해 알렸다. 장대천의 명성은 이번 전시회로 더욱더 이름을 전 세계에 떨치게 되었다. 그의 이름이 서양을 뒤흔들고, 세계적으로 드높아졌다. 미국과 서양 사람들의 눈에, 장대천은 거의 중국화의 대명사가 되었다. 그들이 중국예술을 거론할 때, 약속이나 한 듯이 말했다. "중국화는 장대천", "동방의 그림 황제"

장대천의 40년 회고전이 미국에서 거대한 성공을 거두고, 동시에 전 세계 예술계에도 큰 영향력이 생겼다. 장대천은 이 전람회를 대북에 순회 개최해달라는 초청을 받았다. 1973년 5월, 장대천은 대북 "국립역사박물관"에서 규모가 더 큰 "장대천 창작 중국화 회고전"을 개최하였다. 108점의 작품이 전시되었는데, 창작 연대는 29세에서 71세까지였다.

1973년 여름 전후로 그는 로스앤젤레스, 뉴욕, 일본 도쿄와 홍콩 등지에서 전시회를 개최하였는데, 명성과 위세가 드높았다. 중국어, 영어, 일본어판 화집도 출판하였다. 이들 전시회 중에, 장대천은 "당대 중국의 가장 위대한 화가 중 한 사람", "중국 전통학자 겸 예술가 중 최후의 1인"으로 꼽혔다.

1974년 11월 22일, 미국 캘리포니아주의 퍼시픽대학교는 장대천에게 인문학 명예박사 학위를 수여하며, "중국의 피카소"와 "20세기 중국화의 태산북두泰山北斗"230라고 존칭하였다.

마침내

고국으로 돌아가고

만년에

화법을 바꾸다

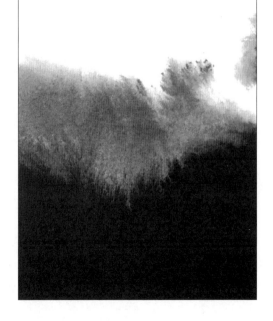

## 대만에 정착하다

1968년 초, 장대천의 국제 예술무대에서의 영예로운 명성과 탁월한 공헌으로, 대만 중국문화학원과 중화학술원은 장대천에게 명예박사 학위를 수여하기로 결정했다. 아울러 열렬히 장대천 부부에게 대만 관광을 초청했다. 1월 29일, 장대천은 부인 서문파를 데리고 대만으로 되돌아갔다. 고유의 중국식 설을 지내니 "집에 돌아온" 것 같은 기분이 그의 마음을 강하게 사로잡았다. 기쁘기 한량없었다.

여러 해의 들까불림과 창작의 고난으로, 장대천의 몸 상태는 줄곧 좋지 않았다. 밤에는 자주 불면에 시달렸는데, 수면제를 다량으로 복용해도 아무 소용이 없었다. 한편으로는 나이가 들어 기력이 쇠하여지고, 그의 고질병인 당뇨병, 담석병, 안구출혈, 심장병 등이 늘 그를 괴롭혔다. 이외에도 치료할 수 있는 약이 없는 병이 있었는데, 바로 "마음의 병", "향수병"에 걸린 것이었다. 이런 종류의 "향수병"은 인도의 다르질링에서 시작하여, 아르헨티나, 브라질, 미국에 거주하는 내내, 언제나 그와 멀어진 적이 없었고 시종 그의 생각을 사로잡았다. 70세의 노인으로, 장대천은 온갖 세상사를 겪었고, 보고 들은 것도 많아 식견이 넓었다. 이미 "마음이 고인 물처럼 차분하고, 총애를 받거나 모욕을 당해도 요동치지 않는다"는 "청정무위淸靜無爲"231의 경지에 이르렀다. 그는 "헛된 명성"을 매우 가볍게 생각했다. 나이가 들고 몸이 쇠약해지니 그가 가장 중요하게 여기는 것은 바로 오매불망 그리운 고향으로 돌아가는 것뿐이었다.

샌프란시스코에 있는 의사 친구의 권유로, 장대천은 대북으로 돌아와 영명종합병원榮名總醫院에서 치료를 받았다. 전체적인 검사를 받아보니 심각한 질병만도 여섯 가지나 있었다. 즉 심장병이 심각해 관상동맥경화성 심장병 및 만성 심근경색증이 있고, 당뇨도 심각했다. 십이지장궤양 합병 담결석,

중증 요추 퇴행성 관절병, 눈병이 있었으며, 오른쪽 눈은 실명 상태나 마찬가지였고 노인성 피부병까지 있었다. 의사는 장대천에게 특별히 강조하였다. "반드시 매일 제시간에 약을 복용하고, 침을 맞아야 합니다." 이외에도 "언제나 심장과 의사와 긴밀한 연락을 유지하여야만 봉변을 당하는 일을 면할 수 있을 것"이라고 하였다.

대북의 친구들은 장대천의 병세를 알고 매우 놀랐다. 그들은 "대천은 국보야! 반드시 그의 건강을 지켜야 해, 그의 목숨을 지켜야지!"라며, 오로지 장대천을 대만으로 돌아오게 하여 정착시킬 생각뿐이었다. 친구들이 강력하게 권하자, 장대천은 마음이 움직이는 것을 느꼈다. 그러나 매우 중대한 일이므로, 신중하게 생각하는 것이 좋겠다고 생각했다.

바로 이때, 대북의 "국립역사박물관"에서 "중서中西명가 그림 전시회"를 개최하였다. 장대천, 부유, 황군벽 3인의 작품과 서양의 유명화가 피카소, 마티스, 르누아르 등의 작품이 전시되었다. 장대천은 대북의 "국립역사박물관"의 요청에 응하여 전시회에 출품된 피카소 작품에 대해 "피카소 만년 작품전"의 서언을 썼다. 이 전람회에는 장대천과 피카소의 작품이 모두 80점이 출품되었다. 눈치가 빠른 사람은 한눈에 알아볼 수 있었다. 대북 국립역사박물관의 이번 전시회는 장대천과 피카소를 동급으로 전시한다는 것으로, 이로써 "동방은 장대천, 서양은 피카소"라는 것이 뚜렷하게 드러났다.

얼마 지나지 않아, 대북국립역사박물관은 다시 "장대천 선생 초기 작품 전시회"를 개최하였는데, 사방에서 모아 온 장대천의 초기 작품이 거의 100여 점이 전시되었다. 후에 이 박물관은 "한중예술연합회"와 공동 주최로, 서울 국립현대미술관에서 "중화민국 당대 화전"을 거행하였다. 장대천의 작품이 이 전시회의 수위를 차지하는 것으로 추천되고, 60여 점의 작품이 출품되어, 장대천은 전시회에 가장 많은 작품을 출품한 화가였다.

얼마 지나지 않아 대북국립역사박물관은 규모가 매우 큰 장대천의 3차 전시회를 계획했다. 이에 장대천은 크게 감동했다. 장군, 장목한 등 "혈육과 형제" 같은 친구들까지 가세하여 편지를 보내 장대천에게 대만에 안주할 것을 재차 권하였다. 이것은 장대천의 마음이 대만으로 돌아와 정착하는 쪽으로 아주 기울게 하였다. 그러나 아직 최종 결심이 서지 않았다. 무엇보다도 그는 자신의 고향은 사천이라고 생각하고 있었기 때문이다. 잎이 떨어지면 그 뿌리로 돌아가듯, 고향은 그가 지금까지 30여 년 동안 늘 마음에 깊이 간직하고 아로새기며, 오매불망 그리워하는 곳이었다. 그는 지금까지 고향으로 돌아갈 수 있는 그 날을 기대하며 기다리고 있었다.

미국 "환필암"에서 요양하고 있을 때였다. 카밀국립공원을 산책하던 중, 장대천은 우연히 큰 바위를 발견했다. 조형이 특이하고, 석질이 부드러우며 매끄럽고, 두드려서 나는 소리가 낭랑해서 듣기 좋고, 길이도 길어 당당하게 비약하는 한 마리의 물고기 같았다. 장대천은 이 기이한 돌을 가져가 그의 환필암의 매화 사이에 놓을 방법을 생각했다. 그는 그 돌의 이름을 "매화언덕"이라고 지었다. 그리고 물려받은 이서청 스승이 친히 쓰신 글인 "매화언덕梅丘" 두 글자를 본떠서, 전각 전문가를 불러 전기 드릴로 돌 위에 새겼다.

장대천이 지은 이 돌의 이름 "매화언덕"은 "귀정수구歸正首丘"라는 사자성어에서 나온 것이다. 『초사楚辭 9장 애영哀郢』232에 실려 있는 "새는 천 리를 날아 고향으로 가고, 여우도 죽을 때 자신이 태어난 언덕을 향해 머리를 둔다鳥飛反故鄉, 獨死必首丘."이다. 이 말은 '새는 최후에 날아서 고향으로 돌아가고, 여우도 죽을 때는 자기의 굴이 있는 방향으로 머리를 둔다'는 뜻이다. 장대천이 이 바위를 "매화언덕"이라고 지은 것은 그의 조국에 대한 그리움, 고향을 생각하는 마음을 나타내고, 자신도 죽으면 고향으로 돌아가야 한다는 마음을 나타내는 것이었다.

## "마야정사摩耶精舍"를 짓다

1976년 1월 25일, 장대천은 아내 서문파를 대동하고 비행기로 대만에 도착했다. 정식으로 대만에 이민을 신청했다. 그가 대만에 도착한 지 바로 엿새째 되던 날, 즉 1976년 1월 31일, 대북국립역사박물관에서 융성한 "장대천 선생 귀국 화전"이 열렸다. "예단종사藝壇宗師"라는 현판 액자를 증정하며 장대천의 예술의 성취를 기렸다. 얼마 지나지 않아, 대북국립역사박물관은 정성껏『장대천 작품선』,『장대천 구가도권張大千九歌圖卷』을 편집 인쇄하여, 장대천의 생애와 그 예술을 널리 알렸다.

대만에서 장대천의 영향력은 매우 컸다. 그를 누구나 다 아는 것뿐만이 아니었다. 대만의 유명 자동차 기업가 엄경령嚴慶齡은 외국의 저명한 의사를 초빙하여 가족을 치료하게 하였다. 치료 후에는 의사는 다른 어떠한 선물이나 답례도 필요 없다고 큰소리로 엄포를 놓고는 장대천의 하화도荷花圖를 지명하였다. 일이 다 끝난 후, 엄경령은 그 공장에서 출시된 가장 최신형인 유융裕隆200 모델 호화 자동차를 장대천에게 선물하며, 그림값을 대신하였다. 이것이 바로 "연꽃과 자동차를 바꾸다"라는 미담이 전해지는 연유이다.

그해 6월, 대북 국립역사박물관은 성대한 규모의 "장대천 근작전"을 열었다. 장대천의 명성이 회오리바람같이 일시에 대만 전역을 석권하였다.

대만에서 장대천은 매일 여관에서 책을 보고 그림을 그리거나, 각종 예술행사 초청에 응하거나, 손님을 접대하거나, 관광하러 외출했는데, 일정이 매우 빡빡하였다. 대학자들과 담소하고, 오가는 사람이 모두 배운 사람들이니, 유쾌하고 충만하게 생활하였다. 1978년 새해가 왔다. 장대천은 국립역사박물관의 초청에 응하여, 그곳에서 전시되는 "명말4승僧화전"에 서문을 썼고, 그해 3월, 고웅시高雄市에서 대북국립역사박물관과 국민당 당부, 시정부,

시의회가 연합하여 주관하는 "장대천 화전"의 개막식을 주관하였다.

4월경이었다. 장대천은 주방에 들어가 행주로 탁자를 닦다가 넘어져 다리가 골절되어 대북시 중심진료소에 입원하여 치료를 받았다. 이로 인해 5월, 그의 80세 탄신 축하연은 병원에서 거행될 수밖에 없었다. 5월 15일, 대북 강유康渝233향우회가 대북시 화하華夏 식당에서 연회를 마련하였다. 장대천의 80세와 장군의 90세를 함께 경축하였다. 장대천은 다리에 깁스를 하고 웃음을 띠며 장군과 함께 연회에 동석하였다. 두 사람을 서로를 축하하였고 분위기는 매우 열띠었다.

8월, 장대천은 대만에서 처음으로 집을 지었다. 이 집은 그 생애의 마지막 집이기도 했다. 이미 순조롭게 준공되어, 그는 매우 기쁜 마음으로 가족들을 데리고 새집으로 이사 갔다. 그 기쁜 마음이 말과 표정에 넘쳐났다. 장대천은 일찌감치 외쌍계外双溪에 위치한 이 집의 이름을 "마야정사"라고 지어두었다. 이 이름은 불경에서 따온 것으로, 석가모니가 어머니 마야부인의 태중에서, "삼천대천세계三千大千世界"를 가지고 있었다고 전해 내려온다. 장대천이 여기서 취한 뜻은 이 집에 "대천거사"가 거주하고 있다는 것이다.

장대천이 "마야정사"라고 이름 지은 데는 두 가지 의미가 더 있다. 하나는 장대천의 집이라는 것을 나타내고, 다음은 그가 "근원은 어디인가"를 늘 마음에 새기고 있다는 것을 암암리에 내포한다. 어디 출신인가, 어디서 왔는가 – 다시 말하면 이곳이야말로 그의 "정종정맥正宗正脉"이다 – 라는 뜻이다. "정사精舍"가 포함하고 있는 의미는 좀 더 광범위한데, 네 가지 의미를 지니고 있다. 하나는 정교하고 치밀하며 총명한 방, 둘은 구식의 서재, 학원 등이고 셋은 바로 화상和尚이 거주하거나 도를 강의하고 설법하는 곳이라는 뜻이었다. 넷은 마음을 가리키는데, 예전에는 정신이 거하는 곳을 말했다. 『관자管子234·내업內業235』에 "마음을 안정시키고, 견문이 총명하고, 사지가 견고하

면 정사精舍가 될 수 있다"라고 쓰여 있다.

장대천의 "마야정사"는 모두 1,809평방미터, 즉 2.7화묘華畝의 면적을 차지하였다. 브라질의 팔덕원과 미국 환필암의 뒤를 이어 지은 세 번째 주택인데, 그중 가장 작았다. 장대천은 스스로를 비웃으며 말했다. "나는 갈수록 나이도 많아지고, 수염도 길어지고, 명성도 나날이 높아지고, 연회도 많아지는데, 눈은 멀고, 걷는 힘도 약해지고, 사는 곳도 작아지고, 다시 돌아 되돌아갔네! 하하…"

마야정사는 비록 작았으나, 매우 정교하고, 일종의 소리 없는 엄숙함, 화려한 고귀함, 장엄함이 스며들어 있었다. 정원 안의 조경도 독특하게 정교하고, 다채롭고, 화려하며, 인공적이나 자연 그대로인 것보다 나은, 그야말로 신선의 세계라고 할 수 있었다. 이곳에 몸을 두니, 마음이 탁 트이고 기분이 유쾌해지고, 푸르고 싱싱한 아름다움이 마치 장대천이 오매불망 그리는 청성산에 있는 것 같았다.

대만에서의 전시회가 막 끝나고, 장대천은 잠시도 쉬지 않고 한국의 초청에 응해 전시회를 개최하였다. 지춘홍이 일본 괴뢰들에게 죽임을 당했다는 말을 들은 지도 벌써 40년이 흘렀다. 장대천은 여태까지 이곳을 그의 "금지구역"으로 정하였는데, 보면 슬픔이 북받칠까 봐 일부러 피했었다. 하지만 이번에는 고생도 마다하지 않고 특별히 이곳에 왔다. 자신이 그나마 몸을 "움직일 수 있을 때" 한 가지 염원인, 그가 사랑한 춘홍 아가씨에게 곡을 하며 제사를 지내 주고 싶어서였다.

전시회가 끝나기를 기다렸다가 장대천은 곧바로 지춘홍의 오빠 지용군池龍君의 행방을 찾았고, 두 사람은 서로 만나게 되었다. 그들은 슬픔과 기쁨을 함께 나누며 흐느꼈다. 장대천은 다급하게 지용군에게 어떻게든지 다음 날 자신을 지춘홍의 무덤으로 데리고 가서 곡을 하며 제사를 지낼 수 있게

해 달라고 부탁했다. 다음 날 아침 일찍, 그는 부인 서문파와 함께 연신 흔들리는 길을 따라 지춘홍의 무덤에 당도했다.

지춘홍의 묘비 위에 쓰여 있는 "지춘홍의 묘, 장張이 사랑과 존경으로 세우다"라는 글을 보니, 장대천은 눈물이 뚝뚝 떨어지는 것을 참을 수 없었고, 온몸에 한기가 느껴졌다. 30년이 지나갔구나. 비록 비문은 뚜렷하나 이끼로 뒤덮이고, 무덤 속의 사람은 이미 연기처럼 사라져 바람과 함께 흩어졌으니… 장대천은 무한히 깊은 정으로 묘비를 쓰다듬었다. 마치 무덤 속의 춘홍 처자를 어루만지는 것 같았고, 놀라서 깰까 두려운 것 같았다. 그는 순간 문득 춘홍과 서로 사랑하던 그 달콤하게 행복했던 예전의 일들이 머릿속에서 용솟음쳐, 넋을 잃고 실의에 빠져 울적해졌다. 쓸쓸한 무덤 주위의 처량하고 소슬한 모습을 바라보았다. 순간적으로 춘홍의 묘지에 무릎을 꿇고 엎드려 늙은이의 눈물을 철철 흘리며 큰소리로 통곡하기 시작했다.

장대천의 폐부에서 흘러나오는 처연한 곡소리는 황량하고 스산한 묘지와 쓸쓸하고 적막한 겨울날에 처절함과 고통을 더욱 도드라지게 했다. 서문파와 지용군도 자신들도 모르게 눈물을 줄줄 흘렸다. 서문파와 지용군이 비통한 목소리로 따뜻하게 위로하며 권하니, 장대천은 휘청거리며 일어나, 생화와 제사용품을 공손하게 지춘홍의 묘지 위에 올려놓았다. 그러고 나서 옷자락을 가지런히 하고, 향과 초에 불을 붙여 지춘홍의 묘비를 향해 아주 공손하게 제례를 올렸다. 자신도 모르게 눈물이 또 볼을 따라 흘려 내려 멈출 수가 없었다.

그는 춘홍의 묘지 위의 흙을 꽉 쥐어, 뺨 위에 놓고 비애에 차서 말했다. "춘홍, 진심으로 사랑한 춘홍아! 내가 지금 왔다. 그런데 또다시 가야 하는구나! 너는 지금, 너의 주인 나리를 볼 수 있느냐. 나의 소리를 들을 수 있느냐? 우리 둘이 서울에서 헤어진 지 이미 40여 년이 지났구나. 이번에 내가 와서

너를 보는 것이 필시 처음이자 마지막일 것이다! 춘홍아! 그해 네 눈에 젊고 아름다웠던 주인 나리가 이제는 수염과 머리카락이 하얗게 세었고, 100가지 병이 몸을 휘감고 있는 늙은이가 되어 버렸구나! 춘홍아, 나의 춘홍, 이제 편히 쉬어라. 참고 기다려라. 오래 걸리지 않을 것이야. 우리 하늘에서 다시 만나자. 그때가 되면 너와 너의 주인 나리는 다시는 헤어지지 말자. 우리 둘 서로 짝이 되어 영원히 헤어지지 말고. 영원히 함께하자…"

장대천은 떠나기 못내 아쉬워하며 지춘홍의 묘지를 떠났다. 한걸음에 세 번 돌아서며, 눈물로 눈앞이 아득해졌다. 서울에서 돌아온 후, 그는 지춘홍의 오빠 지용군에게 큰돈을 건네주며, 그에게 사람을 고용해 지춘홍의 묘지를 수리해 달라고 부탁하였다. 그리고 자기 대신 매년 묘를 찾아 묘를 정돈하고, 제사를 지내 줄 것을 부탁하며 조금이나마 성의를 표시하였다.

## 만년의 변화된 기법, 파묵발채破墨潑彩에 생기가 넘쳐흐르다

장대천은 눈병을 얻은 후부터 시력이 크게 약해져, 다시는 공필화나 세필화細筆畵를 그릴 방도가 없었다. 그는 장점은 살리고 약점은 피하는, 풍격이 거칠고 소탈한 거친 붓 그림과 사의화寫意畵236를 창작하기 시작했다. 그는 예술의 높은 가치는 새로운 것을 창조하는 것에 있다고 확신했다. 그는 석도의 다음 말을 새겨두고 있었다. "무릇 그림을 그리는 자는 천지만물을 만드는 사람이다. 필묵은 시대를 따라가야 한다…" 화단에서 큰 명성을 누리며 국내외 인사들이 "선봉자"로 여기는 중국화의 대가로서, 절대로 늙은 티를 내며 거만하게 행동해서는 안 된다. 공로 장부 위에 누워 기존의 공로에 의지해 살아가고 더 이상 향상시키려는 노력을 경주하지 않아서는 안 된다. 더욱더

예술의 새로운 길과 새로운 기법과 형식을 탐색하지 않으면 안 된다.

그는 선조들을 학습하는 것뿐 아니라 동시에 현시대인과 외국인을 배우기로 마음먹었다. 그는 여러 가지 책을 섭렵하고, 광범위하게 받아들였다. 끊이지 않고 탐구하고 모색하던 과정 중, 그는 "발묵潑墨"237과 "파묵破墨"238을 선택하여 자신이 새롭게 시도하는 주제로 삼았다. 마침내 그는 옛사람에 대한 학습과 현시대인, 서양인의 그림을 연구한 세 가지 체험과 정신을 하나로 융합하였다. 그리고 다시 스스로 끊임없이 실천하고, 모색하고, 탐구하고, 다듬어 점점 자기만의 독특한 파묵, 발묵, 발채潑彩239와 발사潑寫를 동시에 사용하는 새로운 종류의 화법과 화풍을 점차 창조해 나갔다. 오랜 전통의 중국화에 새로운 영역과 한편의 신천지를 개창한 것이다.

장대천이 발명한 파묵, 발채와 발사를 겸하는 새로운 기법은 중국 현대미술의 역사상 일대 신발명이자 그가 중국 회화예술에 기여한 일대의 공헌이다. 그의 이런 새로운 기법은 전통을 발굴하고 좋은 것을 찾아 새로운 방향으로 발전시켰을 뿐 아니라, 그의 우수한 점을 살리고, 남과 다른 새로운 것을 생각해 내어 독자적인 한 화파를 형성하였다. 시대의 숨결과 현대적인 감각을 갖추어 중국화단과 세계화단의 큰 추앙을 받았다.

60세부터 70세까지, 장대천은 10년간의 탐색을 거쳐 발묵, 구준법勾皴法240에 발채를 융합하여, 마침내 웅장하고 특이하며 아름다운 새로운 풍모의 "발묵발채화법"을 창조하였다. "발묵발채법"이라고 불리는 새롭게 창안된 회화에 대하여, 장대천은 이렇게 말한다. "파묵이지, 발묵은 아니다." 발묵법은 당대의 왕흡王洽241이 처음 창시하였으며, 후대에 미불米芾242 부자에게 발휘되어 "준의皴意는 있으나 준법無皴은 없는 법"이라는 "미점준米点皴"243을 이루었다. 당대의 왕유王維가 앞서 파묵을 그렸다고 전해지나, 이미 고증할 방법이 없다. 발묵에 대하여 장대천은 "나의 발묵 방법은 중국의 옛 방법에서

탈피한 것이다. 그러나 변했을 뿐이다."라고 말했다. 물론 장대천은 만년의 변화된 기법에서 "발묵발채법"을 중요하게 활용하였지만, 확실한 것은 발묵화법의 기초 위에서 서양회화의 색채와 빛의 효과를 융합하여, 산수화 필묵기법의 하나를 발전시킨 것이었다. "사물의 표면적인 묘사를 초월하여, 그 정수에 다다른다超以象外, 得其環中"244, "빛이 떨어졌다 합쳤다 하여, 갑자기 흐렸다 맑았다 하다神光離合, 乍陰乍陽"245 등 중국 전통회화의 심미원칙과 완전히 부합한다. 전통을 바탕으로 현대예술을 더욱더 크게 드높인 일종의 변형된 기법이다.

장대천의 딸 장심서는 "부친이 만년에 그리신 산수화는 결코 단숨에 해치우시는 것은 아닙니다. 왕왕 그림이 마르기를 기다려야 하고, 마른 다음에 다시 덧붙이고, 심지어는 표구를 한 후에도 다시 발묵과 파묵을 하셨습니다. 어떨 때는 묵 위에 색으로 발묵을, 색 위에 물로 발묵을 하셨지요. 종이를 들어 올려 의도적으로 물과 색이 위아래로 흐르게 하여, 제일 아름다운 효과가 나면 그때 멈추셨습니다."라고 말했다. 발묵발채화를 창작할 때, 장대천은 우선 붓으로 대략 큰 형태를 그리고, 종이 한 층을 표구를 하고서는혹은 판 위에 표구를 하거나, 다시 발묵발채를 하였다. 발법潑法은 현대 서양회화의 자동기법과 거의 같았다. 손으로 도화지나 화판을 흔들어, 묵이 천천히 자유롭게 흐르게 하여, 모종의 우연한 효과를 형성하게 하고, 다시 물을 주입하거나 색을 진하게 하는 느낌을 준다. 혹은 붓을 사용해 집, 산기슭, 가지와 혹은 인물을 보충하여 반추상적인 묵과 색채가 만나 빛나는 경지를 만든다. 이런 기법상의 변화는 처음부터 끝까지 중국화의 전통과 특색을 유지할 수 있고, 일종의 반추상, 묵과 색이 합하여 빛나는 특수한 정취를 나타낸다. 장대천 만년의 이런 갑작스런 변화는 그의 예술의 고전화풍을 현대화풍으로 이끌었을 뿐 아니라, 그를 중국화 혁신대가의 반열에 올려놓았다.

이후 장대천이 세계에서 이름을 날리게 된 대발채大潑彩는 그의 발묵에서 시작하였다고 말할 수 있다. 그의 이전 회화 작품을 구성의 관점에서 보면, 비록 "모든 필이 다 그 근원이 있다"고 마냥 말할 수는 없어도, 역시나 스승의 교시를 매우 중시하였다. 장대천은 눈병을 앓게 되어, 정밀하고 세밀하게 그림을 그리는 것이 실제로 매우 어려워지자 발묵발채를 시도하였다. 이 과정 중에, 그는 회화 창작 중에 반드시 옛사람의 기법을 사용할 필요는 없고, 자기의 방법을 사용하여 표현하는 것도 가능하다는 것을 발견하였다. 장대천은 "내 나이 60에 갑자기 눈병에 걸렸다. 보이는 것이 희미하고, 정교하게 작업하는 것이 불가능해져 그리는 것에 모두 붓을 줄이고 파묵하는 것이다." 라고 말했다. 그의 발채의 연원에 관하여 적지 않은 사람이 서양화법의 영향을 받았다고 생각한다. 심지어 그를 "융합파"의 대열에 넣기도 한다. 장대천은 늘 자신의 발채가 전통에서 기원한 것이고 서양화법은 아니라고 생각하였더라도, 평론계에서는 무리하게 "중서융합"이라는 유행의 월계관을 그의 머리 위에 씌워주기도 한다. 장대천의 "대발채"는 그가 전통과 현대, 계승과 혁신의 관계를 성공적으로 장악하는 데 도움이 되었고, 그의 기초가 탄탄한 전통회화 기법에서 발원한 것이었다. 그는 앞서 2년 6개월간의 시간을 들여 돈황석굴에서 대량의 벽화를 임모하는데 몰두하였다. 중국회화의 응물상형應物上形246과 윤곽선에 대한 필법을 훤히 알고 있고, 매우 익숙하여 자유자재로 구사하였다. 이외에도 그는 브라질, 미국 등지에서 화교로 살던 20년을 전후해, 구미 등의 지역에서 전시회를 개최하며 서구의 고전예술의 정수를 직접 체득했다. 특별히 당시 유행한 인상파, 입체파 등 예술 유파를 접촉하며 그의 회화 풍격은 전환을 맞이했다. 그는 발묵과 발채의 수법으로 화면 위에 묵과 색채가 스며들어 움직이게 하여 큰 면적에 도달하게 하여, 색채의 대비의 강렬한 특수효과를 냈다. 설령 이런 종류의 낭만적이고 현대적인 분위기

를 담뿍 담은 작품이라도, 중국화의 강한 선과 고아하고 힘이 있는 수묵 준찰皴擦이 여전히 많든 적든 화면상에 존재했다. 그리하여 그는 고전의 중국화 기법과 기운氣韻, 현대의 국제회화 풍격을 절묘하게 융합하여, 중국화의 성공적인 길을 개척하였다.

장대천의 발채가 아무리 추상이라 하더라도, 역시 구상적인 요소와 떨어질 수 없다. 그의 발채화는 언제나 구상의 부호성符號性 작용을 통과하여, 동방의 사물을 통해 의미를 표현하는 전통방식으로 더더욱 순수한 동방적 정감과 의경을 표현하였다. 장대천의 발채가 전통에서 나온 것이라고 하는 것은 그의 발채가 단지 전통을 그대로 좇는다는 의미가 아니며, 전통적인 정신에서 기원한 일종의 독창성이었다. 당연히 수십 년의 해외 생활이 그의 발채에 전혀 영향을 주지 않았다고는 할 수는 없다. 그와 피카소의 교제, 파리 루브르미술관에서 한 마티스 작품과의 공동 전시회, 조무극趙無極247과의 우정까지 모두 그가 서양 현대파 회화가 제공하는 것을 받아들이는 계기가 되었다. 그는 사색을 통하여 중국 전통예술의 밑바탕에서 그의 독특한 현대 동방예술의 길을 찾아냈다. 또한 바로 이런 동방의 심미적 의미가 충만하게 내포되어, 작품에 장대천의 예술적 매력을 풍부하게 하고, 세계의 예술계에 우뚝 솟게 하였다. 예술경매 시장의 총아이자 전 세계 소장가와 예술 애호가들의 눈에 진귀한 보물이 된 것이다. 장대천은 대담하게도 만년에 화법의 변화를 도모하여 자신의 탈속의 초연한 예술 풍격을 만들어 나갔다. 힘을 다해 예술의 새로운 형식을 탐색하고, 용감하게 앞으로 나아가 중국화의 현대적인 변혁을 개척했다. 이는 현재 예술가들이 거울로 삼아 전력으로 계승하여야 하는 것이기도 하다.

## 《여산도廬山圖》의 기개가 산하를 삼킬 듯하다

장대천의 예술작품은 고정적인 숭배자와 소장가가 있다. 일본에 거류하고 있는 이해천李海天은 전 세계에서 장대천의 작품을 가장 많이 소장한 사람 중의 한 명이었다. 그는 장대천의 작품을 소장하는 것 외에는 옛사람은 물론이고 현대인의 작품은 일체 구입하지 않았다. 그는 이번에 장대천을 예방하기 위한 목적으로 방문했다. 바로 장대천에게 그가 개인적으로 투자하고 있는 사업을 위해 부탁할 것이 있어 온 것이었다. 그는 일본 요코하마시에 있는 5성급 호텔인 홀리데이인의 1층 로비 출입구 맞은편에 높이가 5척이고, 폭이 3장인 한 폭의 대형 산수화를 장식하려고 준비하고 있었다.

이해천이 안절부절하며 이런 뜻을 장대천에게 설명하자, 의외로 장대천은 바로 수락하였다. 이해천은 전력을 다해 일본에서 높이가 6척, 폭이 3장 높이 1.8미터, 길이 10미터 되는 완전한 비단 한 필을 구했다. 장대천의 지시에 따라 방습, 방충과 묵의 흡수가 용이하게 일본의 고급 화구상에서 명반수를 먹였다. 그러고 나서 대북으로 송달하였다.

장대천은 이 비단 위에 한 폭의 대형 여산도廬山圖를 그리기로 결정하였다. 마야정사의 화탁畵卓은 폭이 4~5척, 길이가 2장 정도였다. 그러나 길이 3장, 높이 6척의 그림에는 조금 작다고 느껴졌다. 장대천은 대략 생각하여, 순간적으로 한 가지 결정을 했다. 대형 작품에 맞는 가장 큰 화탁을 새로 제작하기로 한 것이다. 그리하여 대만 돈 수십만 원을 들여 우선 화실을 "새롭게 개조"하고, 며칠을 이리저리 생각을 거듭한 후, 마침내 새로운 화탁을 만들어 놓았다. 그 비단 화폭을 화탁 위에 놓으니, 화탁이 아주 여유가 있었다. 그야말로 모든 것이 다 준비되었으나, 중요한 것 하나가 모자랐다.

장대천은 여산廬山248에 가본 적이 없었다. 그는 두루 조사하여, 여산에

관한 자료를 거의 전부 수집할 수 있었다. 단번에 여산의 명승고적, 풍속과 인정, 인문역사 등을 분명히 알게 되었다. 이처럼 거대하고 중요한 대작을 마주하고는 그는 붓은 들지 않고 느릿느릿 내내 전력을 기울여 구상하고 생각을 다듬었다. 그렇게 1년 정도가 흘렀다. 1981년 7월 7일, 민간에서 "치아오 치아오巧巧"라고 불리는, 또한 바로 음력 6월 초엿새가 되던 날, 즉 "육육대순六六大順"249이 되었다. 이날은 마침 절기가 "소서小暑"로, 여러 가지를 고려하여 장대천은 이날에 "첫 삽을 뜨기로" 결심했다.

장대천은 《여산도》를 그릴 때, 소규모의 "개필의식開筆儀式"도 거행하였다. 규모는 간소했으나 열렬하였다. 그는 한 무리의 친한 친구들을 초청하였다. 장군, 장학량張學良250 부부, 왕신형王新衡 부부, 장군의 며느리 두분杜芬 여사 등이 그의 새로 개축한 화실에 모였다. 그중 장군의 나이가 가장 많았고, 일처리가 능통하고, 또한 계획이 주도면밀하고 생각이 원대하여, 리더라고 말할 수 있었다. 그들은 대개 매월 하루는 함께 모였는데, 다른 사람을 초청하는 일은 매우 드물었다. 모이면 유쾌하게 잡담을 나누거나 시를 논하고 그림을 평하거나, 취미 생활을 하였다. 정치와 관련된 사안은 거의 이야기하지 않았다. 장대천과 장학량은 교분이 두터웠는데, 가장 진지하게 이야기를 나눴던 친구였다.

장대천은 부인 서문파를 대동하고, 열렬한 박수를 받으며 정중하게 등장했다. 부인 서문파가 직접 조수를 담당했고, 장대천은 이 대작에 "처음으로 붓을 들었다." 그는 대걸레만 한 붓을 들어, 붓끝을 먹물통에 담갔다. 그러고 나서 있는 힘을 다해 큰 붓을 움켜쥐고, 비단 위에 큼지막하게 끌었다. 움직임이 마치 "마루를 닦는" 것 같았다. 그는 "대걸레"를 내려놓고, 먹색을 가득 담은 자사발 하나를 집어 들었다. 비단 화선지의 다른 한 부분에 매우 조심스럽게 연이어 쏟아부었다. 그러고 나서는 넓적붓을 들어 먹빛의 침수를

유도하였다. 또 넓적붓을 각종 염료에 담가 비단 화선지 위에 점을 찍어 색을 칠하였다.

이 그림은 실제로 너무 커서, 연로한 장대천은 때때로 가족의 도움을 받아야 화탁에 올라갈 수 있었다. 비단 화선지 중간 부분에 꿇어앉았는데, 이런 종류의 작업 강도는, 온갖 병마에 시달리고 있는 노인에게는 정말 힘든 일이었다. 그는 자주 머리가 혼미하고 눈앞이 아른거리는 것 같았고, 때로는 심장이 너무 빨리 뛰어 심장약을 먹고 나서야 다시 작업을 계속할 수 있었다. 그가 어느 부분에 그림을 그리든지, 목숨을 걸고 헌신적으로 분투하여 자신의 생명을 바쳐 그림을 그렸다.

몸 상태가 좋지 않고 여러 가지로 응접해야 할 일이 너무 많아, 장대천의 《여산도》는 그리다 멈추기를 반복하며 느릿느릿 끝나지 않았다. 또한 이런저런 사유로 차일피일 미루다 눈 깜짝할 사이에 1년이 휙 지나갔다. 처음에는 감히 그를 재촉하는 사람이 없었다. 나중에 이 대작을 손질하고 보완 수정하기만 하면 거의 완성될 때쯤, 그의 "고향 선배, 종형宗兄이자 큰 형님"인 장군이 서슴지 않고 장대천에게 정중히 이 그림을 가능한 한 빨리 완성하라고 재촉하였다. "징을 울려 싸움을 끝내고 군사를 돌아오게" 하기 위해서 말이다.

1982년 4월 24일, 음력 4월 초하루, 장대천이 84세 생일을 맞았다. 장대천은 중정中正훈장을 수여 받았다. 이 훈장을 수여 받는 사람은 매우 적은데, 장대천은 그 특별한 영광을 얻은 두 번째 사람이었다. 훈장 증서에는 다음과 같이 쓰여 있다. "사천 사람 장원張爰은 국가적으로 명망이 높은 원로이고, 예술계의 대가이다. 돈황에 모든 정력을 쏟았고, 당송唐末을 관찰하여 회화에 위대한 업적을 남겼을 뿐만 아니라 국가를 빛냈다. 그 이상이 드높고 찬란하여 길이길이 세상의 존중을 받는다. 훈장의 규정에 의거하여 특별히

중정훈장을 수여하여, 이를 기려 표창한다."

1983년 1월 20일, 대북 "국립역사박물관"의 "국가화랑"에서 "장대천 화전"이 성대하게 거행되었다. 이와 함께 《여산도》특별전"도 열렸다. 높이가 2미터, 길이가 10미터에 달하는 대작인 《여산도》가 진열창에 걸렸는데, 한쪽 벽을 다 차지하였다. 기세가 광대하고 웅장하며, 필묵이 힘차고 창윤하고, 구름이 피어오르고, 놀이 비끼고, 고목들이 **빽빽**이 서 있었다. 기백이 대단히 중후하고 구도가 기발하고 특출나서 그야말로 세상에서 으뜸가는 산수화의 걸작이라 할 수 있었다. 장대천이 만년에 가장 정성을 들이고 심혈을 기울여 그린 대형 화폭의 대작 산수화이기도 했다. 《여산도》는 장대천 산수화 성취에 대한 총체적인 회고와 총결산으로 그의 예술의 최고 성취를 대표하는 작품이다.

# 공을 세워

# 이름을 날리고

# 전설 같은

# 삶을 살다

# 전시회가 일본 도쿄를 뒤흔들다

1954년, 장대천은 『대풍당명적大風堂名跡251』이라는 한 편의 서적 편집 작업을 마친 후, 일본과 홍콩 전시회 준비에 착수하였다. 같은 해 12월, "장대천 근작전"이 홍콩에서 성대하게 거행되었는데, 작품은 주로 아르헨티나, 미국, 브라질 등지의 풍경이었고, 옛 차림의 사녀도와 화훼 등 중국화들도 일부 출품되었다. 전시회는 원만한 성공을 거두었다.

1955년 12월, 일본국립박물관, 도쿄박물관 등의 기관이 합동으로 주관하여 "장대천 서화전"을 일본 도쿄 하시다카시마橋高島 맞은편 "쯔보나카이 쿄壺中居" 화랑에서 성대하게 거행하였다. 출품한 작품은 수십 점이고, 회화가 대부분이었다. 서예작품도 소수 있었는데, 자신이 기념으로 몇 자 적은 대련과 오언절구五言絕句252, 칠언절구七言絕句253 등의 서예 같은 것들이었다. 이는 장대천의 과거 전시회에서는 거의 볼 수 없었던 것이었다. 중국 서예를 좋아하는 일본인들에게는 더욱 뜻밖의 일이라 매우 좋아하였다.

장대천은 중국문화를 연구하는 많은 일본의 학자들과 한학자들에게 돌풍을 일으켰다. 각계의 관객이 끊이지 않았다. 일본의 저명한 서양화가 우메하라 류자부로梅原龍三郎 등이 직접 현장에 와서 찬미해 마지않고 현장에서 전시품 몇 점을 골라 구매하였다. 그들은 장대천에게 축하와 우러러 탄복함을 표시하였다. 이와 같은 장대천의 정교하고 훌륭한 예술작품은 서양화계를 놀라게 하고 진동시키기에 충분했다. 류자부로는 장대천이 중국 근현대 화풍에 대한 서양 예술계의 시각을 넓혀 주어 중서 예술교류에 매우 큰 역할을 할 수 있다고 생각했다. 그래서 그는 장대천에게 응당 "세계예술의 중심"인 서구 예술계로 진출하여야 한다고 강력히 권고하였다.

이번 전시회 작품은 "비매품"들을 제외하고 또 전부 팔렸다. 일본에서

"장대천 선풍"이 매우 빠르게 불어, 일본열도 관객들의 엄청난 관심을 끌었다. 이와 동시에 정교하고 아름답게 인쇄된 『대풍당명적』도 도쿄에서 정식으로 출판되었다. 책에 수록된 당대에서 청대에 이르는 많은 진귀한 유명 고적과 풍부한 소장품은 보통 사람들은 보기 힘든 것들이었다. 그런데 장대천이 생산 원가를 고려하지 않고 본인이 거금을 들여 제작하였기 때문에, 가히 세계 일류의 중국 역대 유명 고적·보물 도록이라고 할 만하였다. 그런 까닭에 이 책이 세상에 나오자, 곧바로 대단한 돌풍을 일으키고 찬사를 받았다. 각국의 미술계, 소장계, 문물계, 문화교육계 등 각계 인사들의 큰 관심을 받았다. 또한 전 세계의 대형 미술관, 박물관, 도서관, 화랑, 골동품점, 소장가들의 필수 소장품이 되었다.

1956년 4월, 아사히신문사의 초청으로 "장대천 돈황석굴 벽화 임모화 전시회"가 도쿄 긴자 마츠자카야 백화점 9층에서 성대하게 거행되었다. 전시장은 매우 거창하고 웅장하였다. 중국 고대의 돈황예술은 일본 관람객에게 처음 선보이는 것이었다. 찬란한 화면과 호방한 기개, 화려한 색채와 능란한 필묵이 일본 각계 인사들을 뒤흔들었다. 전시회가 열리는 동안 신문과 방송이 앞다투어 보도하고, 평론문은 더욱더 장황하였다. 관람객이 구름같이 몰려와 현장의 열기와 분위기가 예술을 사랑하는 관중 한 사람 한 사람에게 전해졌다. 뭉게뭉게 일어난 "돈황 열기"가 순식간에 일본에 물결쳤다.

이번 돈황 임모 작품전 중에, 특별한 관람객이 한 명 있었는데, 심오한 돈황문화에 빠지고, 나아가 장대천 회화의 매력에 푹 빠졌다. 그는 바로 파리 루브르박물관 관장 사르Sarr 박사였다. 그때 마침 일본에 강연차 방문하였다가 전시회를 보고 매우 감명을 받아 특별히 그를 만나기를 청하였다. 두 사람이 서로 만나 잠시 인사말을 나눈 후에, 사르 박사는 단도직입적으로 말했다.

"장 선생님, 당신이 예술계에서 명성이 자자하신 것은 제가 일찍이 알고

있었습니다. 제가 최근에 당신의 두 개의 전시회를 자세히 관람했습니다. 과연 명불허전입니다. 이렇게 더없이 아름다운 예술작품을 우리 프랑스 관객들도 볼 수 있게 된다면 정말 매우 기쁘고 즐거울 것입니다. 만약 당신의 전시회를 우리 루브르궁에서 개최할 수 있다면, 그것은 우리 박물관과 저에게 영광입니다. 제가 벌써 우리 박물관 이사회와 전화로 상의하였고, 모두가 하나같이 동의하였습니다. 이와 같은 진지한 초청에 응해 주셔서 프랑스에 와 주신다면, 우리 박물관이 선생님의 개인전을 주관하도록 하겠습니다…" 사르 박사는 또 전람회 관련 일체의 일을 차질없이 준비하고 비용도 모두 부담하겠다며, 장대천에게 파리 루브르박물관에 와서 전시회를 개최해 줄 것을 열정적으로 요청하였다.

## 유럽을 뒤흔든 파리 전시회

사르 박사의 열정적인 초청을 받게 되니 장대천은 매우 감동하였다. 거절할수도 없고, 거절해서도 안 된다고 생각했다. 그는 이어서 사르 박사에게 공손하게 말했다. "귀관에서 제가 프랑스에서 전시회를 열도록 초청해주시니, 사르 관장과 귀관의 후의에 대해 진심으로 감사드립니다. 중국문화를 선양하고 프랑스 대중들도 중국의 아름다운 예술을 감상하고 이해할 수 있게 하고, 중국과 서구의 문화예술의 교류를 더욱 강화하기 위하여 당신들의 초청을 수락합니다. 귀관에서 두 개의 전시회를 개최하러 가도록 하겠습니다." 그러고 나서 두 사람은 전시회 기간과 기타사항을 협의하였다. 최종적으로 1956년 6~7월경에 루브르궁에서 전시회를 개최하기로 결정하였다.

　　정성스럽게 준비를 마친 후, 장대천은 부인 서문파를 데리고 최초로 유

럽행에 올랐다. 사르 관장의 안배하에, 1956년 5월 31일, "장대천 돈황석굴 벽화 임모화 전시회"를 파리 루브르박물관에서 개최하였다. 장대천은 자신의 전시회에는 출석하지 않는 관례를 깨고, 직접 전시회장에 나가 전시회의 개막식을 주관하였다. 이번 전시회에서는 돈황석굴 벽화 임모화 작품 37점과 대풍당이 소장한 중국 역대 유명 작가들의 작품 60여 점, 모두 97점이 전시되었다.

이번 전시회 시리즈에서는 중국의 풍부하고 유구한 휘황찬란한 고대 문화예술을 전반적으로 소개하였다. 장대천의 돈황 임모작품을 최초로 유럽에 전시하는 것이고, 또한 중국의 돈황석굴 예술을, 그것이 가지고 있는 화려한 풍격을 처음으로 유럽 관객에게 선보이는 것이었다. 유럽의 관객들은 일종의 신기함과 부푼 기대로 전시장을 방문했다. 관객들은 동방예술의 신비한 색채와 매력에 경도되지 않을 수 없었다. 또한 장대천의 그런 정교하고 아름다운 필묵 실력과 예술 공력에 빠져들지 않을 수 없었다.

1956년 7월, "장대천 근작전"이 파리 루브르박물관에서 성대하게 열렸다. 장대천의 근작 《운산연우雲山煙雨》, 《산원취우山園驟雨》 등 30여 점이 함께 전시되었는데, 형식과 내용이 다양하여 파리를 뒤흔들었다. 당시에는 중국과 프랑스가 미수교 국가였기 때문에, 장대천 부부, 사르 관장, "중화민국 주유네스코 대표" 곽유수, "중화민국 주프랑스 공사" 진웅비陳雄飛, 중국 재불화가 상옥常玉, 반옥량, 조무극 및 대규모의 프랑스의 귀빈과 중국 화교 등이 모두 개막식에 참석하였다.

사르 관장의 정성스러운 준비로, 장대천의 이번 전시회는 루브르궁의 동쪽 화랑에 배치되었다. "야수파"의 대가로 불리는 마티스의 유작전이 열리고 있는 서쪽 화랑에서 멀지 않았다. 동양과 서양의 대가의 작품이 루브르궁의 화랑에서 일종의 강렬한 대비를 이루었다.

장대천이 남미에 머무르고 있는 동안, 홍콩 친구들이 〈대공보大公報〉254를 스크랩하여 편지로 보내 준 적이 있었다. 기사의 제목은 "피카소를 대표하여 동방의 모화가에게 서신을 보냈다"였다. 내용은 뜻밖에 "프랑스 공산당원" 피카소의 입장과 말투로, 장대천의 이름을 똑똑히 대며 그를 크게 나무라는 것이었다. 기사는 그를 "자본주의의 장식품이다"는 등 비난하였는데, 장대천은 사뭇 의외로 생각하였다.

장대천은 그를 치켜세우거나 과장하는 글은 상대하지 않는 것의 여태까지의 습관이었다. 그러나 비난하거나 비꼬는 글에 대하여는 오히려 매우 자세하게 조심스럽게 읽었기 때문에, 대공보에 실린 글을 자세히 읽었다. 비록 순전히 "되는대로 지껄이고, 가당치 않은 말이다"라고 생각했지만, 화를 내지는 않았다. 오히려 한 가지 생각이 났다. "훗날 만약 기회가 있으면, 반드시 피카소라는 사람을 만나 봐야지."

## "동에서는 장대천이 서에서는 피카소東張西畢"가 국제화단을 뒤흔들다

이번 파리 전시회에서, 장대천은 불현듯 서양화의 대가인 파카소를 한번 만나 보고 싶다는 생각이 들었다. 서양인들은 접견하기 전에 사전에 약속을 해야 했다. 더욱이 피카소와 같이 쟁쟁한 유명인을 만나려면, 미리 연락해서 허락을 구하고 가는 것이 당연했다. 그는 피카소를 만나 보고 싶다고 파리의 친구들에게 이야기해 보았다. 하지만 모두 난색을 표하였다. 프랑스에서 유명세를 떨치는 조무극조차도, 장대천의 다른 요구는 뭐든 대신해 줄 수 있어도, 피카소와 약속을 잡는 일에 대해서는 거절당할까 걱정된다고 말하는 것이었다.

또한 호의로 장대천에게 주의를 환기시켰다. "물론 피카소는 서양화단의 한 시대를 대표하는 대가이지만, 장대천 선생님께서도 우리 동방화단의 대표입니다. 특별히 우리 중국화단의 이 시대의 대가이십니다! 만일 선생님께서 그를 예방하러 갔는데 그가 유명인의 거드름을 피우고 다른 일을 핑계로 만날 수 없다고 핑계를 대면 당신에게 못을 박는 일입니다. 이는 선생님께서 체면을 잃는 일이 아닙니까? 다시 말하면, 서양의 신문기자들은 매우 약아서 틈만 있으면 파고들어요. 만일 그들이 이 일을 알면 틀림없이 제멋대로 대대적으로 떠벌리며 대서특필할 터인데, 이 어찌 스스로 망신을 자초하는 것이 아니며, 체면을 크게 잃는 일이 아니겠습니까? 웃음거리가 되는 것은 장 선생님 한 분뿐이 아니라, 동양에서 온 우리 예술가 모두가, 또한 중국인 모두가 체면을 잃는 일입니다! 그러니 선생님, 이 일을 다시 신중히 생각해 주시기 바랍니다!"

그러나 장대천은 그렇게 생각하지 않았다. 그는 '예술가끼리는 서로 존중하여야 한다. 피카소가 아무리 명성이 높고 사람됨이 거만해도, 내가 당당하게 스스로 방문하러 가면 그는 더욱 체면을 차리지 않겠는가? 만일 피카소가 한사코 거드름을 피우며 정말 문을 닫고 만나 주지 않으면 그도 어쨌든 무슨 구실을 대겠지. 만약 그 이유가 불합리하다면 설령 그렇게 소문이 나도 체면을 잃는 사람은 나 장대천이 아니고, 우리 동양의 예술가와 중국인은 더욱 아니다. 성정이 기이하고, 심지가 작고 거드름을 피우는, 눈꼴 사나운 사람은 바로 피카소 그 자이다!'라고 생각하였다.

그는 이후에 루브르궁의 사르 관장을 찾았다. 피카소를 만나고 싶다는 생각을 그에게 이야기하자, 사르 관장은 머리를 긁고 왔다 갔다 하며, 반나절을 끽소리도 하지 않았다. 이를 보고 장대천은 자연스럽게 이해하게 되었다. 사르 관장도 체면을 생각하고 거절당할까 걱정하는 것이었다. 조무극, 사

르 관장 모두 피카소를 만나는 약속을 해 주려고 하지 않는 것을 보니, 장대천은 마음이 매우 편치 않았다. 피카소가 무슨 황제나 대통령도 아닌데, 한번 보는 게 이처럼 어려운 것인지 생각 외였다.

여태까지 어떠한 어려움을 두려워하지 않고, 그 어려움에 굴복하지 않고 앞으로 전진해 온 장대천은 속으로 결심하였다. '자신이 비록 불어를 하지는 못하나, 통역을 구하면 되겠지. 이왕 말이 나왔으니 행동으로 옮겨야겠어.' 장대천은 곧바로 조씨 성을 가진 통역가를 구했다. 그는 프랑스에서 예술을 공부하는 학생이었다. 두 사람은 신문을 뒤져 피카소가 7월 28일에 프랑스 칸 부근의 한 작은 마을에서 열리는 도자기 전시회의 개막식에 온다는 것을 발견했다. 7월 27일 장대천은 부인 서문파와 조 통역을 데리고 칸으로 갔다. 호텔에 체크인한 후, 장대천은 바로 통역에게 피카소가 있는 호텔에 전화하도록 하였다. 전화를 받은 사람은 피카소 본인이 아니고 그의 비서였다. 장대천은 통역에게 부탁해 상대방에게 자신의 전화번호를 남기고, 피카소에게 회신해 달라고 한 후, 반드시 "중국화가 장대천이 먼 길을 와서 뵙고자 한다. 피카소를 만나 이야기하기를 희망하니, 시간과 장소를 알려 주시기 바란다"라고 전해 달라고 하였다. 대략 한두 시간이 지나, 피카소의 비서로부터 회신 전화가 왔다. 피카소가 내일 오전 도자기 전시회의 개막식 후에 장대천 선생을 전시장에서 만나자고 한다는 것이었다.

다음날, 장대천 부부가 약속 장소로 가 보니, 마을은 사람들로 인산인해이고, 분위기가 매우 폭발적이었다. 그들은 피카소가 나타났을 때 열광하는 장면을 친히 목도하였다. 피카소가 사람들에게 인도되어 전시장에 들어서더니, 전시장을 돌면서 행진하였다. 한 무리의 사람들이 붐비며 뒤를 따랐고 환호 소리가 그치지 않았다. 사람들은 그를 들고 여기저기 몰려다니며 환호하였다. 장대천은 자신의 근처로 올 때를 기다렸다. 그런데 피카소는 장대천과

인사할 생각이 전혀 없는지, 뜻밖에도 보고도 아는 체를 하지 않는 것이었다. 장대천은 너무 화가 나서 죽을 지경이었다. 이 노인네가 멀리서 여기까지 달려왔는데, 그는 얼굴을 보고도 인사도 하지 않다니, 이 무슨 도리인가.

장대천과 함께 온 조 통역은 혈기가 왕성한 젊은이였기 때문에, 충동적으로 뛰어가 피카소를 붙잡았다. 그는 불어로 역정을 내며 말을 해놓고 이를 지키지 않으면 어찌하냐고 그를 힐난을 했다. 얼핏 보니 피카소가 고개를 돌려 장대천을 향해 웃음을 지으며, 동시에 조 통역에게 무엇을 해석하라고 하는 것 같았다. 조 통역은 웃으며 돌아와서 장대천에게 전달하기를, 전시장이 왁자지껄하여 이야기할 수 없으니, 장대천 부부에게 내일 정오에 그의 별장으로 와서 함께 점심 식사를 하자고 했다.

7월 29일 오전, 장대천 부부는 조 통역을 데리고 피카소의 호화 별장으로 갔다. 주인과 손님이 서로 만났지만 즉시 인사말을 나누지 않았다. 양측 모두 상대방을 관찰하였다. 시간이 조금 지나서야 피카소가 말을 건넸다. 그는 최근에 세계미술사를 연구하고 있는데, 중국미술에 대해서도 깊은 흥미를 갖고 있으며 중국화를 공부하고 임모하고 있다고 했다. 그는 말을 마친 후, 다섯 본의 습작을 꺼내 들고, 그것들이 자신이 학습하고 있는 중국화의 습작이라고 소개를 했다. 특별히 장대천 선생에게 보이려고 꺼내왔다면서 서슴지 마시고 가차 없이 그에게 의견을 제시해 달라고 하였다.

장대천은 피카소의 풍격이 제백석의 풍운風韻을 갖고 있다고 생각했다. 중국인의 예의를 차리는 관습에 따라, 피카소의 습작에 대해 공손하게 치켜세울 수밖에 없었다. 그가 보여준 다섯 본의 습작에 예의로 건넬 중국말도 거의 다 바닥이 났다. 장대천은 지쳐서 더는 견디기가 힘들었다. 피카소가 말려 있던 한 폭의 그림을 펼쳤다. 거기에는 눈과 코와 커다란 입이 괴상하게 그려져 있었고, 올챙이 모양의 검은 점들을 둘레에 대충 찍듯이 하여 많은

수염과 머리카락을 의미한 듯한 그림이 있었다. 머리 아래쪽은 몇 가닥의 굵은 막대기가 그려져 있었는데, 몸통인 것 같기도 하고 형태가 매우 기괴하였다. 피카소는 그 그림이 스페인의 목신牧神이라고 설명했다. 그는 장대천 부부를 보고 매우 관심을 가지는 것 같았다. 그는 기뻐하며, 위에는 "TO. D. C. Chang"이라고 쓰고, 아래에는 직접 서명을 했다.

물론, 장대천은 내내 피카소에게 공손하게 예의를 차렸을 뿐 아니라, 그에게 완곡하게 말했다. "중국화를 그릴 때는 유화를 그릴 때 사용하는 붓을 사용할 수 없고, 모필毛筆을 사용해 그려야 합니다." 피카소의 습작을 겨냥하여, 중국화의 요점 몇 가지, 예를 들면 중요한 것은 신운神韻255, 닮기를 바라지 않고, 사의寫意를 중요하게 생각하고, 닮음像과 닮지 않음不像 간의 절묘함을 이야기하였다. 피카소가 듣더니 머리를 끄덕이며 칭송하였다.

그러나 피카소의 마지막 말이 도리어 장대천에게 깊은 깨달음을 주었다. 그는 "장 선생, 내가 제일 알 수 없는 것은, 바로 당신들 중국인입니다. 왜 가까운 것을 버리고 먼데 있는 것을 구하는지요. 모두 연이어 파리에 예술을 공부하러 오지 않습니까? 제가 보기에는, 파리에 예술이 없다는 말이 아니라, 이 서방 전체에, 백인들 모두에게 예술이 없습니다! 이 세상에서 예술을 논한다면, 첫째가 당신들 중국인이, 그다음은 일본인이 예술적이라는 것입니다. 당연한 말이지요. 일본의 예술도 당신들 중국이 원천이지, 중국에서 온 것이지요. 셋째는 아프리카 사람들이 예술적입니다. 이외에 백인들은 근본적으로 예술적이지 못해요! 그러므로 제가 제일 영문을 모르겠는 것이 왜 그렇게 많은 중국인, 동양인들이 모두 파리에 몰려와 예술을 공부하는가입니다!"

이어서 피카소는 열정적으로 장대천 부부에게 오찬을 함께할 것을 청하며, 고성의 장원을 구경시켜 주었다. 피카소의 장원에는 사방에 그의 그림과 조소가 있었는데, 그 조소는 조형이 기이하고 특이하여 매우 특색이 있었다.

그날 서문파는 마침 사진기를 가지고 갔는데, 장대천 부부와 피카소가 함께 찍은 진귀한 사진이 이렇게 하여 남게 된 것이다.

그들이 사진을 찍었을 때, 두 명의 외국인이 화원에서 피카소를 만나려고 기다리고 있었다. 한 사람은 화상이고, 한 사람은 이탈리아 화가였다. 화상은 특별히 피카소 그림 몇 점을 가져와 감정을 부탁하였고, 이탈리아 화가는 오롯이 피카소를 만나 가르침을 구하러 온 것이었다. 생각지도 못했는데, 피카소는 오히려 장대천에게 그를 대신해 감정해 보라고 하며, 희미하게 기이한 웃음을 지었다.

장대천은 이 말을 듣고 기겁을 했다. 피카소가 자신의 안목을 시험해 보려고 한다는 생각이 들었다. 그는 속으로 비록 중국과 서양의 회화가 같지는 않으나, 진짜 그림과 가짜 그림을 감별하는 원리는 당연히 같을 것이라고 생각했다. 그는 한편으로는 생각하고, 한편으로는 물감이 첩첩하게 쌓인 유화를 아주 세세하게 살펴보았다. 우선은 그림의 전체적인 화풍을 쭉 훑어보고, 다시 그림 위의 터치들을 자세히 보았다. 끝으로 그림의 모서리에 있는 피카소의 서명을 관찰하고는, 그 사람의 그림은 모두 진짜라고 확언했다.

피카소만이 아니라, 화상도 모두 놀라 어안이 벙벙하였다. 그들은 장대천의 보통이 아닌 안목에 혀를 내둘렀다. 후에 피카소의 장원을 구경할 때, 서로 매우 아끼는 장대천 부부의 모습을 보고, 피카소는 꽃밭에서 닥치는 대로 한 움큼의 꽃잎을 쥐어 그들을 향해 힘껏 뿌렸다. 피할 사이도 없이 장대천의 온몸이 꽃잎으로 뒤덮였다. 그는 피카소의 장난치는 익살맞은 표정을 보면서, 주저 없이 꽃잎 한 움큼을 쥐어 피카소를 향해 반격하였다. 서로 온몸에 꽃보라가 흩날리게 되니 매우 떠들썩하고 흥겨워, 두 사람은 서로를 바라보며 크게 웃었다. 그 모습이 천진한 아이들 같고 매우 흥겨웠다.

장대천이 피카소를 만난 일, 특히 피카소가 장대천에게 스페인 목신상

그림을 증정한 일이 알려진 후에, 의외로 15만 달러의 고가로 그 그림을 사겠다고 한 사람이 있었다. 피카소는 다른 사람에게 그림을 증정하는 일이 거의 없고 또한 그림 위에 서명도 하지 않기 때문에, 이 그림의 특별한 의미가 더욱 부각되었다. 장대천과 피카소의 만남은, 당시의 신문 매체가 경쟁적으로 보도하기도 하였다. 또한 집중적으로 피카소와 장대천의 사진과 작품이 출간되었다. 또한 각각 두 사람의 예술의 여정, 사상, 방법, 풍격, 특성 및 생활 태도, 성격과 취미, 학습과 수양, 작풍 습관 등을 총결산하며, 각 방면에서 그들에 대하여 상세하고 빠짐없는 분석, 비교와 평가를 하였다.

수많은 저명한 서방의 평론가들이 피카소는 당대 서방예술의 태두이고, 장대천은 동방을 대표하는 한 시대의 가장 위대한 예술대가라고 여겼다. 그러므로 두 사람의 만남은 특별히 중요하고 매우 두드러진 의의를 갖고 있었다. 국제적인 여론도 일치하였다. "피카소와 장대천은 각각 중서화단의 거두 자리를 차지하고 있다." 이런 강력한 국제여론의 영향으로, 그때부터 국제예술계에서는 새로운 칭호가 나와 전해지기까지 하였다. "동장(대천)서피(카소)"라고 불렀다.

"동장서피"라는 칭호는 장대천이 이미 세계 예술계의 최고봉에 올랐다는 것을 나타냈다. 또한 그가 이미 서양화의 태두 피카소와, 동방과 서방예술을 각각 대표하는 "두 최고의 정점"을 이룩했다는 것을 분명하게 보여주었다. 그러나 여론의 열띠고 소란스러운 성원과 찬양을 대할 때, 장대천은 전혀 흔들림이 없었다. 그는 시종 맑고 깨어있는 두뇌를 유지하였다. 나중에 그는 붓 몇 개와 자기의 《쌍죽도双竹圖》 한 폭을 피카소에게 보냈다. 어김없이 옛사람의 교훈을 따랐다. "가기만 하고 오지 않는 것은 예의가 아니다. 오기만 하고 가지 않는다면 역시 예의에 어긋난다."

# 몸은 세상을 떠나고 혼은 고향으로 돌아가다

장대천은《여산도》를 다 그리고 나니, 심신이 매우 피로함을 느꼈다. 기력이 매우 약해지고 입맛도 전혀 없었다. 가슴도 늘 답답하였다. 그러나 그는 여전히 기운을 차려 마야정사에서 작품 활동에 분발하였다. 그는 아들 장심일에게 일본에 가서 매화와 해당화 등 화훼를 구매하여 오라고 시키며, 재삼 강조하였다. "꼭 꽃봉오리가 막 피려고 하는 것을 사 오거라. 막 꽃이 피려고 하는 것이어야 해. 내가 즉시 보도록! 일 년 있다가 피는 꽃은 살 필요 없다. 내년, 내년에는 내가 없을 수도 있어!" 그와 그의 친구가 화원에서 산책할 때, 불시에 "매화언덕"이라는 바로 그 큰 돌을 가리키며 친구에게 말했다. "저 아래쪽 말이야, 바로 내가 죽으면 묻힐 곳이지. 옛사람들이 '고향 언덕에 가져다 장사 지낸다歸葬故丘'256고 하잖아. 대륙으로 돌아가기 전에는, 나는 저 '매화언덕' 밑에 묻힐 수밖에 없지." 가족들과 친구들이 듣고는 모두 마음이 먹먹하였다.

1979년 설날이 되었다. 장대천과 부인 서문파, 아이들이 난로에 둘러앉아 이야기를 나누며 송년의 밤을 지새우고 있을 때, 그는 멀리 대륙에 있는 아내 양완군과 많은 아이들이 생각났다. 그에게 있어 가족들은 "열 손가락 깨물어 안 아픈 손가락이 없다"는 말과 딱 들어맞았다. 그들과 헤어진 지 어언 꼭 30년이 흘렀다. 그들이 지금 어찌 지내고 있는지도 장대천은 알 수 없었다. '그들도 오늘 즐겁게 난로에 둘러앉아 한 해를 보내고 있는가?' 그의 마음이 매우 무거웠다. 무의식적으로 화탁 앞으로 가서, 선홍색 매화 한 가지를 그리고는 또 감정을 듬뿍 담아 글 한 구를 적었다. "백본이 재배된 매화도 스스로 탄식한다. 꽃을 보고 눈물을 흘리며 더욱 집을 그리워하누나…" 여기까지 쓰니, 뜨거운 눈물이 뺨까지 흘러내리고, 마음이 너무나 슬프고 아팠다.

돌연, 일종의 "날이 얼마 남지 않았다"는 예감이 그의 마음을 사로잡았다. 가까이 있는 것 같기도 하고 멀리 있는 것 같기도 하며, 뿌옇게 걷히지 않았다.

1979년 4월 12일, 장대천은 장군, 왕신형王新衡, 이추군의 동생 이조래李組萊 등을 증인으로 불렀다. 대북시 채육승蔡六乘 변호사를 초빙하여 "법률위탁인"으로 하고, 자신의 "후사"를 유언하였다. 유언에는 그 서화 작품을 모두 열여섯으로 똑같이 나누어, 상속자인 서문파와 열네 자녀들 이외에, 셋째 부인인 양완군에게도 한 등분을 주도록 하였다. 남은 옛 선인들의 서화와 문물은 대북의 "국립고궁박물원"에 유증하도록 하였다. 또한 대북시 사립구士林區 지선로至善路 2단段 342항巷 2호의 집과 토지는 대북시 주관 문화 혹은 예술 단체에 기증하도록 하였다. 아울러 막역한 친구 왕신형 선생과 이조래 선생을 유언 집행인으로 하고, 필요한 비용 또는 보수는 모두 관련 유언집행자가 보관하도록 하였다.

1976년 10월, "문화대혁명"이 끝났다. 전국인민대회 상무위원회는 「대만동포에게 고하는 문서」를 발표했다. 양 지역 동포의 직접적인 접촉, 서신 교환, 친지방문, 여행과 참관, 학술·문화·체육 교류행사 등에 도움이 되도록 하는 문서였다. 장대천은 이 소식을 듣고 매우 기뻤다. 그러나 그는 몇 차례나 조국 대륙으로 돌아가 가족들을 만나려고 요청했지만 모두 거절당했다. 이유는 "중국화의 거장이 고령이고 건강도 쇠약하여, 거장의 건강을 위하여 비행기로 장거리 여행을 하는 것은 적합하지 않다"는 것이었다. 장대천이 대륙으로 돌아가 가족을 만나는 것을 거절하였을 뿐만이 아니다. 관련 부처에서는 "대가의 신체 건강을 적절하게 돌보기 위하여" 그에게 네 명의 간호사를 "특파"하여, 하루 24시간 간호사가 교대로 "곁에서 돌보며" 그의 식사와 약, 생활을 챙겼다. 모든 활동이 모두 간호사의 보호하에 이루어졌다. 자유롭고 마음 내키는 대로 사는 것이 습관이던 장대천은 남몰래 친구에게 답답함

을 털어놓았다. "대륙은 큰 '사인방四人幇'257을 때려 부쉈지. 그런데 생각지도 못했네. 여기서 갑자기 나에게 작은 '사인방'이 나타날 줄이야. 비록 집에서 도 나는 자유롭지 못하네! 참으로 다른 방법이 없어. 방법이 없네. 아이고!"

1983년 설날이었다. 장대천은 세는 나이로 85세, 그의 84번째 생일을 맞았다. 중국의 민간에서는 예로부터 이런 말이 있다. "노인이 73세, 84세가 되는 해는 저세상에 가느냐 마느냐의 관건이 되는 해이다." 평생을 명상학命相學258을 믿어온 장대천의 시각에서는 "84"라는 고비를 늘 염려하였다. 그는 자신이 이 "큰 관문의 턱"을 지나지 못할까 염려되었다. 이리하여 그는 항상 가족과 친구들에게 "내게 남은 날이 얼마 남지 않았어.", "내년에 내가 있을지 없을지 모르겠네그려."라고 슬픈 목소리로 말했다. 가족과 친구들은 이 말을 듣고 모두 침울하고 마음 아프기가 그지없었다.

1982년 4월 15일, "중국 선박왕" 동호운董浩云이 세상을 떴다. 금세 1년이 지나갔다. 동호운은 자신의 무덤의 묘비를 아직 세우지 않은 상태였다. 그의 상속자인 동건화董建華 등은 홍콩의 천수만의 별장 안에 "호운당浩云堂"을 세우고, 특별히 "장백부" 장대천을 청하여 "호운당"의 당명을 써 달라고 하였다. 장대천은 눈물을 머금고 공손하게 글을 썼다. "동호운 선생의 묘"와 "호운당" 두 장의 족자였다. 그리고 나서 특별히 부인 서문파에게 시켜 "장원張爰"과 "대천大千" 두 개의 인장을 찍어, 정중함을 표하였다. 오랜 친구 동호운의 당명을 써 준 후, 장대천은 더욱 상실감이 들었다. 자신의 뒷일을 고려해야만 하는 시기가 왔다는 생각이 들었다. 그때가 정확히 양력 춘삼월이었다. 봄빛이 반짝거리고 아름답고, 시냇물이 졸졸 흐르고, 새가 지저귀고 꽃들이 향기를 뿜었다. 그런데 그의 눈빛이 이미 시들어 떨어진 매화에 닿았다. 그의 "매화언덕"이 무성한 풀과 나무들 속에서 쓸쓸하게 서 있어, 십분 고립무원으로 보였다. 장대천은 마음속으로 통탄해 마지않았다. 그의 날이 정말

얼마 남지 않았다. "매화언덕"이 그를 부르고 있었다. 그는 하루라도 빨리 아직 끝내지 못한 일을 처리하여 여한을 남기지 말아야 했다.

그는 『돈황석실기敦煌石室記』 원고를 수십 년간 지니고 있었다. 이는 세계 최초의 돈황예술에 대한 학술적인 연구 저서였다. 이것을 친한 친구인 태정 농에게 건네주며, 그가 전적으로 책임을 지고 출판하도록 하였다. 이 일을 처리한 후, 그는 또 대륙의 "희인姬人"259 양완군과 대륙의 각지에 흩어져 사는 자식들이 생각났다. 장대천은 그들이 마음에 걸리고 매우 그리웠다. 그는 갑자기 머리가 찔리고 눈앞이 캄캄하였다. 천천히 화탁 앞으로 이동하여, 비서에게 대북 "국립역사박물관"에서 출판한 『장대천서화집』을 한 아름 가지고 오라고 하였다. 장대천은 정신을 바짝 차리고 묵으로 대륙의 가장 친한 친구들과 문하의 제자들에게 안부를 묻는 글을 썼다.

그는 힘써 버티며 그 작업을 계속했다. 서화집에 옛 친구 이고선李苦禪, 이가염李可染과 대륙의 문하생 하해하何海霞, 전세광田世光, 유치정兪致貞, 류역상劉力上 등에게 글을 썼다. 단번에 열두 권에 글을 썼다. 그가 간신히 열두 번째 책에 글을 쓸 때, 느닷없이 심장에 극심한 통증을 느꼈다. 눈앞이 캄캄해졌다. 몸이 둔탁하게 바닥으로 쓰러졌다…

"영총榮總 의원"의 응급조치로 정신을 잃었던 장대천은 다시 깨어났다. 최근 몇 년 동안 장대천은 "영총"의 단골 환자였고, 자주 이런 일이 있다 보니 이번 일도 예사로운 일로 보였다. 병원에 며칠 입원한 후, 그즈음의 상태가 큰 위험은 없는 것 같아 의사는 일반병실로 그를 옮기게 하였다. 그때 장대천은 기력이 조금 나아진 것 같았다. 그는 가족에게 화집 스무 권을 가져오라고 하였다. 이참에 다시 대륙의 친구들에게 화첩에 글을 써서 보낼 요량이었다. 그러나 이는 의사들의 일치된 반대에 부딪혔다. 그에게 절대 붓을 잡아서는 안 되고, 침대에 누워 절대 안정을 취해야 한다고 하였다.

장대천은 실제로 어쩔 도리가 없었다. 의사는 책을 보는 것도 허락하지 않았다. 그는 가족들에게 실로 묶은 고서를 몇 권 가져오라고 하였다. 회화이론으로 회화사 방면의 명작이었다. 그는 정신 차리고 진지하게 책을 읽었다. 지식의 바다에서 한가로이 거닐며, 악독하고 흉악하고 잔인한 죽음의 신은 잊은 듯하였다. 그가 병원에 입원한 지 3일째 되던 날, 즉 3월 11일 오후, 장대천은 돌연 가슴이 답답하여 이상하다고 생각했다. 머리가 아찔하고 눈이 침침하였다. 숨쉬기가 어렵고, 구역질이 나서 견디기 힘들었다. 그는 발버둥을 치며 응급벨을 눌렀다. "영총"은 즉시 각 과에서 10여 명의 전문가를 소집해 구조팀을 구성하고 장대천을 구하는데 전력을 다하였다.

12일 밤, 장대천의 심장이 정지되었다가 1분간 뛰더니, 그는 이미 완전히 혼수상태가 되었다. 의사가 그에게 인공심장박동기를 대자, 심장이 1분 정도 뛰었다 멈추었다. 머리의 신경은 출혈로 이미 손상을 입어, 계속 혼수상태였다. 1983년 4월 2일 오전 6시 40분, 장대천의 병세가 더욱 악화되었다. 호흡이 약해지고, 심장 박동이 점점 느려지고, 혈압이 갑자기 떨어지더니, 몇 분 후에 동맥혈압이 영으로 떨어지고 호흡과 심장이 영원히 정지하였다. 일대의 예술 대가는 마침내 그의 마음의 "큰 관문의 턱"을 넘지 못하고, 그날 오전 8시 15분에 대북의 영민의원榮民醫院에서 안타깝게도 세상을 떴다. 향년 84세였다.

중국화의 종사宗師 장대천은 서거 후에 그의 생전에 그리도 아꼈던 "매화 언덕" 밑에 묻혔다. 마침내 그의 유언으로 바라던 "고향 언덕에 가져다 장사 지내 달라"는 뜻이 이루어졌다. 그는 생전에 꿈에도 그리던 파촉 고향 땅으로 돌아갈 수는 없었다. 그의 너무나도 사랑하는 고향 땅에 대한 애타는 마음과 나그네의 치열한 회한은, 처음부터 끝까지 그의 사랑하는 조국과 서로 긴밀히 연결되어, 혼이 되어 고향에 돌아갔다.

# 예술과 조국을 향한 거장의 서사시

장대천은 중국이 자랑하는 세계적인 대화가이다. 중국 근현대 화단에서 "500년 이래 1인자", "동방은 장대천, 서방은 피카소", "전 세계 당대 최고의 화가"라는 대단한 명성을 누렸던 대화가는 예술적인 성취에 있어서 뿐만 아니라 격동적인 중국 현대사를 온몸으로 겪으며 전기적인 삶을 살았다. 도인의 풍모를 지닌 장대천은 다재다능하고 상당히 복잡한 면모를 지닌 예술가이다. 그는 회화, 서예, 전각, 시사에 모두 통하는 대가이자 소장가였으며 감정가였는데, 젊은 시절에는 타의 추종을 불허하는 옛 그림의 위작으로도 한 시대를 풍미했다. 옷차림이나 행색은 옛사람이지만, 만년에 산수화를 그릴 때 먹을 뿌리거나 튀기는 등 대담한 실험으로 중국화 추상표현주의의 새로운 장을 열었던 인물이다. 그의 전통의 계승과 발전 위에 이러한 끊임없는 개척과 창작의 노력은 중국화 혁신의 대가로 전통화가들의 모범이 되고 있다.

그의 삶에 있어 역자에게 특히나 인상적인 것은 그의 어머니였다. 장대천의 형 장선자도 호랑이 그림으로 유명한 화가였는데, 형제들이 어려서 어머니에게서 그림을 배울 정도로 그녀의 실력이 출중하였다. 청나라 말기 가뭄과 외세의 침략으로 찢어지게 가난한 농촌에서 그의 가족은 어머니의 그림에 의지해 생계를 유지해 나갔다. 어린 장대천에게 회화를 대하는 기본자세와 그림에 대한 열정을 불어넣어 준 사람이 그의 어머니와 형제들이다.

예술가의 치열한 삶은 우리 같은 일반인에게도 늘 영감을 주고 자신의

삶을 다시 한번 돌아보게 한다. 이 책을 통해 접한 장대천의 예술세계와 삶은 치열하고 드라마틱해 한 편의 대하드라마를 보는 것 같았다. 장대천은 우리나라 사람들도 즐겨 가는 중국 안휘성의 황산黃山을 개척하고 길을 만든 사람이다. 또한 중국문화의 보고인 돈황에 매우 척박한 당시의 환경에도 불구하고 자비를 들이고 빚을 내어 2년 7개월간 머물며 막고굴의 300여 개 동굴에 번호를 붙이고 1,000년의 벽화를 일일이 모사하는 대역사를 실행한 장본인이기도 하다. 돈황의 예술적 가치는 그를 통해 세계에 알려졌다. 장대천은 회화의 본질에 다가가고자 끊임없이 노력하였으며, 만년에 눈병을 얻은 후부터는 시력이 크게 약해져, 다시는 공필화나 세필화細筆畵를 그릴 방도가 없자, 끊임없이 탐구하고 모색하여 오랜 전통의 중국화에서 '파묵발채법'이라는 새로운 영역과 한편의 신천지를 개창하였다. 그 누구보다도 조국을 사랑했던 이 대가는 중국화를 세계에 알리려고 부단히 노력했음에도 불구하고 시대가 허락하지 않았다. 홍콩, 아르헨티나, 브라질, 미국을 전전하다 대만에 정착했는데, 끝내 그가 꿈에도 그리던 중국 본토 사천 고향으로 돌아가지 못하고 생을 마감했다. 세계적인 영예와 지위를 누렸음에도 불구하고 끝내 고국으로는 돌아갈 수 없었던 대화가의 삶은 역자에게도 분단의 시대를 사는 우리 민족의 아픔과도 맥이 닿아 더욱 존경과 연민을 갖게 하였다.

역자와 저자 당로唐璐 박사와의 우정은 2002년부터 시작되었다. 화학을 전공한 후 식품의약품안전처에 근무하던 역자에게 중국은 식품안전과 관련된 이슈로만 인식되었던 개발도상국에 불과하였다. 2001년 미국의 FDA에서의 연수를 마치고, 귀국하자마자 북경 주중대한민국대사관의 초대 식약관으로 발령을 받아 처음으로 중국 땅에 발을 딛게 되었다. 우연인지 인연인지 세를 든 집주인이 중국의 유명화가 유인도劉人島 교수였고, 그의 부인이 바로 이 책의 저자이다. 생경한 중국과 중국인이 동양문화라는 공통분모를 바탕

으로 살갑게 다가오기 시작하는 데는 오랜 시간이 걸리지 않았다. 처음부터 친숙할 수는 없었지만, 나이도 엇비슷하고 세월이 지나며 가족 간에 우정이 싹트기 시작했으며, 그들 부부의 예술가 친구들과도 격의 없는 친구 사이가 되었다. 시간이 나는 대로 그들과 함께 중국 전역을 여행하며 중국의 문화유산과 자연환경을 접하고, 중국 각지에서 활동하고 있는 예술가들을 만날 기회가 있었다. 업무에서 공식적으로 만나는 중국 관료들과는 또 다른 면의 중국의 깊은 속살을 느낄 수 있었다. 워낙 문화예술에 관심이 있기도 했으나, 이들을 통해 자연스럽게 중국예술에 대해 관심을 갖게 되었다.

저자인 당 박사에게 이 책을 선물 받고도 서재의 한쪽에 꽂아만 두고 읽어 볼 엄두를 내지 못하였었다. 그러다가 필자가 명예퇴직하고 예전부터 가슴속에 간직해 두기만 했던 중국어 공부에 대한 뜻을 실천하기 위해 다시 중국을 방문해 1년여간 중국어 공부를 하고 나서 읽어 보니, 이 책을 번역해 한국 독자들에게도 소개해 보고 싶다는 강렬한 소망이 생겼다. 내용은 기대 이상이었다. 장대천이 워낙 유명한 대화가라 국내에서 언론 등에 단편적인 소개는 있었지만, 그의 진면목을 알 수 있는 책은 없어 매우 의미가 있겠다는 생각이 들었다. 저자는 중국의 근현대사와 맞물린 당대 대화가의 전 생애를 놀랄 만큼 생동감 넘치고 유려한 문장력으로 눈앞에서 살아 움직이는 듯하게 서술하고 있다. 그야말로 소설보다 더한 인생의 역정과 예술과 삶에 대한 장대천의 열정이 존경과 찬사를 불러일으킨다. 국내에 중국 근현대화가들의 소개가 거의 없어서 안타까웠는데, 이 책에는 수많은 중국의 근현대작가들이 장대천과의 인연으로 등장하여 중국의 현대미술사에 대하여도 많은 이야기를 들려준다.

저자는 미술사와 미술이론을 전공하였으며, 〈예술〉, 〈독자〉, 〈인민일보〉 등 주요 신문 잡지에 기고와 논문 100여 편을 발표하는 등 현재도 활발히 활

동하고 있다. 저자는 특히, 예술작품의 아름다움과 그 경지를 묘사하기 위해 사용한 수많은 중국어 표의문자는 그 함축한 뜻이 너무나도 다채로워 저자의 의도대로 번역하는 것은 정말 쉽지 않은 작업이었다. 뜻은 전달할 수 있어도 그 미묘한 아름다움을 제대로 전달할 수 없음에 역자의 역량의 부족함을 많이 느낀다. 또한 장대천은 시가에 있어서도 자신만의 작품세계를 구축하였는데, 이 또한 그 깊은 뜻과 아름다움을 제대로 번역하는 데 있어 아쉬움이 남는다. 더욱 아쉬운 것은 이 책에서 소개하고 있는 장대천의 걸작들을 저작권 문제로 담지 못한 것이다.

이 자리를 빌어 한결 같은 관심과 애정을 보내준 지우摯友인 북경사범대학 유인도 교수와 저자에게 감사의 말을 전한다. 번역하며 막히는 곳이 있을 때마다 시도 때도 없는 요청에 흔쾌히 도움을 준 중국의 박금란, 권애광에게 진심으로 깊은 감사를 드린다. 그들의 도움이 없었으면 이 책이 한국에 소개되기는 힘들었을 것이다. 또한 무슨 일이든 늘 성원과 지지를 아끼지 않는 식품의약품안전처의 김성희 과장과 박소연에게도 감사를 드린다. 또한 이 책의 출판을 적극 지지해 주신 중국인문경영연구소 유광종 소장님께도 특별한 감사를 전한다. 아울러 주중대한민국대사관에서 근무할 당시 많은 가르침을 주셨던 김하중 장관님과 조환복 대사님께도 감사의 말씀을 드린다. 끝으로 이 책이 나오기까지 많은 정성과 인내를 보여주신 ㈜늘품플러스 전미정 대표와 직원들께 무한한 감사를 드린다. 무엇보다도 든든한 버팀목이 되는 남편 한선용과 아들 한세현에게 이 책을 바친다.

2021년 11월
전은숙

## 장대천 연보

장심지張心智 채중숙苑仲淑

장대천, 사천성 내강시 사람. 원명은 장정권張正權, 이름은 장원張爰, 장계원張季爰, 호는 대천大千, 별호는 대천거사大千居土. 화실명은 "대풍당大風堂".

### 1899년 기축 (1세)
• 5월 10일 사천성四川省 내강현성內江縣城 교안양리郊安良里 상비취언象鼻嘴堰 당만塘灣에서 출생

### 1908년 무신 (10세)
• 어머니 증우정을 따라 그림을 공부하다.

### 1911년 신해 (13세)
• 부모를 따라 기독교회에 가입하다. 내강에 있는 화미華美초등소학당에서 학업을 시작하다.

### 1914년 갑인 (16세)
• 중경重慶 증가암曾家岩에 있는 구정求精중학교에 입학하다.

### 1916년 병진 (18세)
• 여름방학을 맞아 내강으로 돌아오던 중에, 토비에게 납치되어 100일 후에 도망치다.

### 1917년 정사 (19세)
• 둘째 형 선자善子와 일본 도쿄에서 회화와 염색 기술을 공부하다.

### 1919년 기미 (21세)
• 일본에서 상해로 귀국하다.
• 유명 학자이자 서화 소장인인 증희曾熙, 호 농염(農髯)를 스승으로 모시고 서예와 시문을 배우다.
• 강소성 송강현松江縣 선정사禪定寺에 출가하여 중이 되다.
• 그 절의 주지 일림逸琳 방장方丈이 법호를 "대천"으로 지어 주다.
• 100일 후에 환속하여, 사천 내강으로 돌아와 결혼하다.
• 다시 상해로 가서, 유명한 학자이자 서예가인 이서청李瑞淸, 호 매암(梅庵)에게 서예를 배우다.

### 1920년 경신 (22세)
• 증희, 이서청 두 스승에게서 서예, 시문을 배우다.
• 이서청 선생이 세상을 뜨고, 사천 내강으로 돌아오다.

### 1923년 계해 (25세)
• 형 선자를 따라 상해 "추영회秋英會"의 모임에 늘 참가하다.
• 현장에서 즉흥적으로 그림을 그리고 시를 짓다.

### 1924년 갑자 (26세)
• 형 선자와 선후로 상해에서 "한지우사寒之友社", "구사九社" 등 그림 단체에 참여하여, 당시의 서화 명사들과 자주 모임을 갖고 서화 기예에 대하여 서로 토론하고 연구하다.
• 3월 26일 부친 장충발張忠發, 자 회충(懷忠) 별세. 향년 64세.

## 1925년 을축 (27세)
- 상해 영파寧波 향우회관에서 제1차 개인 전시회를 열다.
- 출품된 100점 모두 완판되며 이때부터 그림을 그려 파는 것을 생업으로 하다.

## 1927년 정묘 (29세)
- 형 선자를 따라 황산을 유람하다.
- 일꾼 여러 명과 함께 길을 닦고 다리를 놓으며, 어려움을 극복하고 나아가 산에 길을 만들다.
- 한 곳에 도착할 때마다 경치를 사생하여, 많은 소재를 얻다.

## 1928년 무진 (30세)
- 절강浙江 가선佳善으로 거주지를 옮겨, 친한 친구의 거처 "래청당米靑堂"에 살다.

## 1929년 을사 (31세)
- 남경南京에서 "제1회 전국미술전람회"에 참가하여 두 개의 작품을 출품하다.
- 동 전람회의 간사 회원으로 선출되다.

## 1930년 경오 (32세)
- 가을, 증우농 스승이 세상을 뜨다.

## 1931년 신미 (33세)
- 일본에서 거행된 중국 당, 송, 원, 명의 역대 명화 전시회에 참석하다.
- 가을에 귀국하다.
- 두 번째로 황산에 올라 그림을 그리다.
- 황산의 풍경을 300여 장의 사진을 찍다.
- 사진을 선정하여 12폭 콜로타이프Collotype 화집을 만들다.

## 1932년 임신 (34세)
- 가족을 데리고 소주蘇州 양사원兩師園으로 이사하다.
- 둘째 형 장선자와 이곳에서 그림 공부에 몰두하다.

## 1933년 계유 (35세)
- 남경중앙대학 예술계 중국화 교수로 초빙되다.
- 5월, 프랑스 파리 박물관에서 거행되는 "중국근대회화전시회"에 작품을 출품하다.
- 작품《연꽃》을 파리 박물관이 구매하여 소장하다.
- 《강남풍경江南景色》을 모스크바 박물관이 구매하여 소장하다.
- 상해와 남경에서 전시회를 열다.

## 1934년 갑술 (36세)
- 중앙대학 교수를 사직하다.
- 남경, 제남齊南에서 전시회를 개최하다.
- 한국과 일본에 가다.
- 귀국 후 9월, 북평北平에서 "정사서화전正社書畫展"에 작품을 출품하다.

## 1935년 을해 (37세)

- 봄, 둘째 형 장선자와 북평 중산공원中山公園 호숫가의 정자에서 "장선자, 장대천 형제 합동 그림 전시회"를 열다.
- 12월, 북평에서 "장대천 관중關中과 낙양 기행 그림 전시회"를 개최하다.
- 겨울, 한구漢口에서 서화전을 개최한다. 상해에서 『장선자, 장대천 형제 합작 호랑이의 실상』 (상, 하권)을 출판하다.
- 같은 해, 작품이 처음으로 영국 버링턴Burlington미술관에 출품되다.
- 3차로 황산을 유람하며 그림을 그리다.

## 1936년 병자 (38세)

- 5월 16일, 모친 증우정曾友貞 향년 75세로 별세하다.
- 북평北平으로 이사하여, 류리창琉璃廠 동재桐梓 골목胡同 2호에 살다.
- 봄여름 내내 이화원 청리관聽鸝館에 살며 그림을 그리다.
- 여름, 황하가 범람하여 이재민을 구호 기부금을 모금하기 위해 북평에서 "장대천, 우비창于非廠, 방개감方介堪 서화전시회"를 개최하다.
- 12월, "극빈자 구제, 장대천, 우비창 합동 전시회"를 열다.
- 형 장선자와 천진天津에서 '부채의 면' 전시회를 개최하다.
- 상해중화中華출판국에서 『장대천화집』을 출판한다.

## 1937년 정축 (39세)

- 7월 7일, 노구교盧溝橋 사변이 일어나다.
- 일본군이 북평을 점령한 후, 일화日華예술원 원장 및 일위북평예술전과학교日僞北平藝術專科學校 교장 등의 직을 거절하다.
- 소장하고 있는 명·청의 서예와 그림을 전람을 위한 대출 요구를 거절하다.
- 대화 중에 일본군의 불살라 죽이고, 약탈하는 등의 악행에 대해 불만을 표시한 것 때문에, 일본군 헌병에 체포되어 한 달여간 구속되다.

## 1938년 무인 (40세)

- 5월 13일, 일본 헌병의 감시에서 빠져나와, 북평을 떠나 상해로 가다.
- 친구의 도움으로 홍콩을 우회하여 사천으로 돌아가다.
- 10월 말 중경에 도착하다.
- 장선자 형과 "장선자, 장대천 형제 전시회"를 개최하다.
- 항일전쟁을 위해 기부금을 모금하다.
- 안제원晏濟元과 항일 모금을 위한 전시회를 열어, 난민을 규휼하다.
- 연말에, 식구들과 학생들을 데리고 사천灌縣 청성산靑城山으로 가서, 상청관上淸宮에서 장기 체류하며 그림을 그리다.

## 1939년 기묘 (41세)

- 청성산에서 "마고상麻姑260像"을 그리다.
- "관일정觀日亭", "원앙정鴛鴦井" 등의 비석의 글을 쓰다.
- 성도成都, 중경에서 전시회를 개최하다.
- 협강夾江261 제지 공장에 두 차례 가서 함께 중국 화선지를 연구하고 제조하여 개선 및 발전

시키다.

## 1940년 경진 (42세)
- 중경에서 전시회를 개최하다.
- 소장하고 있는 진귀한 문물을 판매하여 돈황敦煌에 갈 경비를 모으다.

## 1941년 신사 (43세)
- 늦봄, 감숙성甘肅省 돈황 막고굴莫高窟 벽화를 임모臨摹하다.
- 연말에 청해靑海에 가서 탑이사塔爾寺의 장족藏族 화승畵師 앙길昻吉 등 5인에게 임모작업에 대한 협조를 청하다.
- 막고굴에서 2년의 기간 동안, 문하생, 아들, 조카를 거느리고 고난과 역경을 마다하지 않고, 16국, 북위北魏, 서위西魏, 북주北周, 수隋, 당唐, 오대五代, 송宋, 서하西夏, 원元 등 각 시대의 벽화의 대표작과 조각상의 임모를 수행하다.
- 모두 300여 점의 벽화를 임모하다.

## 1943년 계미 (45세)
- 봄, 국민당 행정원의 결정에 근거하여, 돈황에 "돈황예술연구원 준비위원회"가 설립되고 위원에 임명되다.
- 늦여름, 돈황을 떠나 안서安西의 유림굴楡林窟, 즉 만불협(萬佛峽)에 가서 두 달 동안 벽화를 임모하다.
- 60여 폭의 벽화를 임모하다.
- 8월 14일, 란주蘭州에서 처음으로 "장대천 돈황벽화 임모화 전시회"를 개최하다.
- 가을, 사천성 성도로 돌아가 임모작품의 수정과 교정을 계속하고, 성도에서 『장대천 돈황벽화 임모화』 서적을 간행하다.

## 1944년 갑자 (46세)
- 1월 25일에서 31일까지 국민당 정부 교육부와 사천미술협회가 성도에서 "장대천 돈황벽화 임모화 전시회"를 개최하다.
- 5월 19일, 위 전시회를 중경에서 전시하다.
- 3월 15일에서 20일, 성도에서 "장대천 소장 고서전"을 개최하다.
- 3월 25일, 중경에서 처음으로 열린 미술제 기념대회와 중화전국미술회 제7차 연례회의에서 전국미술회 이사로 선임되다.
- 사천미술협회가 『장대천 돈황벽화 임모 전시회 특집』, 『돈황 임모 백묘화白描畵』 화집을 출판하다.

## 1945년 을유 (47세)
- 성도 북쪽 교외 소각사昭覺寺에 거주하며, 네 폭 병풍의 대하화大荷花와 여덟 폭 서원아집西園雅集을 완성하고, 성도에서 전시회를 열다.
- 8월 15일, 일본이 항복하고 전쟁에 승리하다.
- 11월, 중경에서 북평으로 가, 이화원 양운헌養云軒에 거주하다.
- 북평 중산공원中山公園에서 우비창과 합동 전시회를 열다.
- 거금을 주고 고화 《한희재야연도韓熙載夜宴圖》, 《강제만경도江堤晚景圖》, 《소상도瀟湘圖》 등을 사들이다.

## 1946년 병술 (48세)

- 2월, 북평에서 사천으로 돌아오다.
- 광원현廣元縣에서 사생을 하다.
- 8월 북평으로 다시 돌아가다.
- 북평예전 중국화과 명예교수에 임명되다.
- 상해로 가 돈황벽화 임모화 전시회을 개최하다.
- 겨울, 북평으로 돌아가 이화원에 거주하다.
- 유엔 유네스코가 프랑스 파리 현대미술박물관에서 개최하는 세계미술그림전시회에 작품을 출품하다.
- 런던, 제네바, 프라하 등지에 순회 전시회가 개최되다.

## 1947년 정해 (49세)

- 상해 중국화원에서 대풍당 스승과 문하생 그림 전시회를 개최하다.
- 『대천거사 근작』 제1, 2집을 간행하다.
- 『돈황벽화임모작품』 화집을 채색으로 간행하다.
- 석판인쇄 화집을 출판하다.
- 《서강西康262유람》을 완성하다.
- 겨울, 북평으로 돌아가다.

## 1948년 무자 (50세)

- 봄, 성도로 돌아가다.
- 초여름, 상해로 가다.
- 5월, 상해 중국화원에서 전시회를 열고, 작품 99점을 출품하다.
- 9월 북평으로 돌아가다.
- 겨울, 홍콩으로 가서, 구룡九龍의 아개亞皆 옛 거리에 살다.
- 『유희신통游戱神通』을 출판하다.

## 1949년 기축 (51세)

- 3월, 홍콩에서 전시회를 개최하다.
- 모택동 주석을 위해 《하화도荷花圖》를 그려, 하향응何香凝 여사가 전달하다.

## 1950년 경인 (52세)

- 인도 다르질링 대학의 초청으로, 인도에 가서 강의하다.
- 인도 뉴델리에서 개인전시회를 개최하다.
- 인도 다르질링에서 1년여 동안 머물다.
- 부다가야 등 6대 불교 성지를 여행하다.
- 인도 서남부로 가서 아잔타 석굴을 관찰하고, 벽화와 문화재 고적을 고찰하다.

## 1951년 신묘 (53세)

- 홍콩으로 이사 가다.
- 홍콩에서 개인전을 개최하다.
- 가을, 일본, 대만의 아름다운 곳을 찾아 그림을 그리다.

## 1952년 임진 (54세)

- 남미 아르헨티나로 가족을 데리고 이민 가다.
- 아르헨티나 수도 부에노스아이레스 수도 부근에 거주하다.
- 집 이름을 "니연루呢燕樓"라고 짓고, 현지에서 전시회를 개최하다.

## 1953년 계사 (55세)

- 1월, 미국에 가서 여행하며 참관하다.
- 보스턴미술박물관, 하버드대학 중문中文도서관을 참관하고, 후에 브라질을 거쳐 아르헨티나로 돌아가다.
- 5월, 중국 대북에서 전시회를 열다.
- 6월, 일본에 가다.
- 가을, 2차 미국 여행을 가다.
- 나이아가라 폭포와 와트킨스Watkins 협곡 등 명승지를 구경하다.
- 10월, 화미협진사華美協進社가 뉴욕에서 개최하는 "당대 중국화전"에 작품 수점을 출품하다.

## 1954년 갑오 (56세)

- 브라질 상파울루시 외곽에 270여 묘의 땅을 사서, 중국식 정원을 건축하다.
- 이름을 "팔덕원八德園"이라고 짓다.
- 브라질로 이민 가 17년을 거주하다.
- 12점의 작품을 프랑스 파리시 정부에 기증하여 청사에 소장되다.

## 1955년 을미 (57세)

- 12월, 일본 도쿄에서 "장대천 전시회"를 개최하다.
- 같은 해, 『대풍당 유명 고적』 4집을 일본에서 출판하다.

## 1956년 병신 (58세)

- 4월, "장대천 돈황벽화 임모화 전시회"를 도쿄에서 개최하다.
- 위 전시회를 파리 루브르박물관에 순회 전시하고, 전시회의 개막식에 참석하다.
- 7월, 파리 외곽의 고성에서 회화의 거장 피카소와 만나 이야기를 나누며, 서로 그림을 주고받고 함께 사진을 찍어 기념으로 남기다.
- 서방의 언론이 "예술계의 정상회의"라고 영예롭게 보도하다.
- 9월, 스위스 등지를 여행하며 구경하다.
- 겨울, 《사천 자중資中263 8대 명승지》 장폭長幅을 제작하다.
- 일본, 홍콩을 거쳐 브라질로 돌아가다.

## 1957년 정유 (59세)

- 가을 안질로 인하여 미국에 가서 치료를 받다.

## 1958년 무술 (60세)

- 국제예술학회가 미국 뉴욕에서 개최하는 세계현대미술박람회에 참가하다.
- 중국화《추해당秋海棠》으로 이 학회가 수여하는 영예의 훈장을 받다.
- "당대 세계 제일의 대화가"로 공식 선정되다.

1959년 을해 (61세)
- 2월, 대북으로 관광을 가다.
- 대북역사박물관이 "장대천 선생 중국화 전시회"를 개최하다.
- 우우임于右任 선생과 개막식을 주관하다.
- 유럽을 천천히 유람하는 것을 시작으로 일본을 거쳐, 스웨덴, 스위스, 독일, 스페인 등의 나라에 가서 서구예술의 흐름을 보고, 고찰과 연구를 하다.
- 파리 국립현대미술관에서 중국의 유명화가 반옥량潘玉良이 조각한 작품《장대천 흉상》을 참관하다.
- 프랑스 파리박물관이 개최하는 상설 "중국화전람"에 12점의 작품이 전시되다.
- 대발묵大潑墨법, 대발채大潑彩법의 기법으로 창작을 시작하다.

1960년 경자 (62세)
- 프랑스 정부기관의 이름으로 파리 현대미술관에서 하화荷花 대작 특별전을 개최하다.
- 작품《하荷》가 뉴욕현대박물관이 구매하여 소장한다.

1962년 임인 (64세)
- 홍콩박물관이 "장대천 서화 전시회"를 개최하다.
- 홍콩동방예술공사가 『장대천화집』을 출판하다.
- 브라질 "팔덕원"에서 『촉강도권蜀江圖卷』 상, 하권을 제작하다.
- 일본 요코하마를 여행하다.

1963년 계묘 (65세)
- 3월 12일, "장대천 화전"이 싱가포르 빅토리아 기념관에서 열리다.
- 위 전시회를 싱가포르남양학회, 예술연구회, 남양미술전문 등 6개 기관이 연합하여 주관하고, 싱가포르 각계 명사 176명이 찬조하다.
- 딸 장심서張心瑞, 장심경張心慶과 상봉하다.
- 길이 2장 폭 1장의 6폭 병풍의 하화 대작을 그리고, 미국 뉴욕의 허쉬아들러 갤러리Hirsch& Adler Galleries에서 성대하게 전시되다.
- 『리더스 다이제스트』사가 14만 달러에 구입해 소장하다.

1964년 갑진 (66세)
- 4월, 독일 쾰른에서 전시하다.
- 태국, 말레이시아 쿠알라룸푸르 등지에서 전시회를 개최하다.
- 8월, 딸 장심서가 브라질에서 귀국하다.
- 고향 친지들에게 준 그림을 가지고 돌아오다.

1965년 을사 (67세)
- 영국 런던에서 전시회를 개최하다.
- 담낭 결석 질환으로 미국에서 진찰 받다.

1966년 병오 (68세)
- 봄, 파리에서 전시회를 개최하다.
- 겨울, 홍콩에서 전시회를 개최하다.

## 1967년 정미 (69세)

- 6월, 미국 스탠포드대학박물관에서 전시회를 개최하다.
- 미국 카밀레이크미술관으로 이전하여 전시를 계속하다.
- 10월, 대북역사박물관에서 근작전을 개최하다.
- 12월, 홍콩에서 순회 전시하다.
- 홍콩에서 『장대천화집』을 재발간하다.

## 1968년 무신 (70세)

- 2월, 대만문화학원에게 명예박사학위를 수여 받다.
- 3월, 미국 샌프란시스코 스탠포드대학 초청에 응해, 미술에 대해 강연하다.
- 5월, 긴 두루마리 그림인 《장강만리도長江萬里圖》를 완성하다.
- 대북역사박물관에서 위 작품의 특별전시회를 개최하다.
- 『장대천장강만리도책長江萬里圖册』을 발행하다.
- 같은 해, 미국 뉴욕미술관, 시카고 모리미술관, 보스턴 알버트랭톤미술관 등에 출품하다.
- 미국 프린스턴대학의 초청에 응해 "중국예술"을 강연하다.

## 1969년 을유 (71세)

- 대북 고궁박물원에서 "장대천 돈황벽화 임모화 특별전"을 거행하다.
- 62점의 임모본을 동 박물관에 기증하다.
- 후에 미국 로스앤젤레스미술관, 뉴욕문화센터, 뉴욕 산호세대학 등에서 앞뒤로 위 작품을 전시하다.
- 뉴욕미술관, 보스턴 알버트랭튼미술관에서 순회 전시회를 하다.

## 1970년 경술 (72세)

- 가족들을 데리고 미국 캘리포니아주, 카밀라시에 집을 구입하여 이사하다.
- 집을 "가이거可以居"로 이름 짓다.
- 여름, 독일 쾰른시에서 청성산 네 폭의 대통경大通景을 대표작으로 전시회를 개최하다.
- 미국 캘리포니아 카밀라 미술관에서 전시하다.

## 1971년 신해 (73세)

- 홍콩대회당에서 근작전을 열다.

## 1972년 임자 (74세)

- 미국 카밀라시 외관에 새로 집을 지어 이사하다.
- 집 이름을 "환필암環篳庵"으로 짓다.
- 미국 샌프란시스코 아시아예술문화센터에서 "장대천 40년 작품 회고전"을 개최하다.
- 전시된 작품은 1929년부터 1969년까지 각 시기의 우수작품으로 모두 54점이다.
- 위 전시회를 로스앤젤레스 화랑에서 옮겨 전시하다.
- 『장대천 자서전』을 쓰다.

## 1973년 계축 (75세)

- 대북역사박물관에서 "장대천 창작 중국화 40년 회고전"을 개최하다.
- 일본 도쿄중앙미술관에서 "장대천 화전"을 개최하다.

- 뉴욕에서 "장대천과 차남 장심일張心一 화전"을 개최하다.

## 1974년 갑인 (76세)
- 설날, 홍콩대회당에서 "장대천서화전시회"를 개최하다.
- 『장대천화집』을 출간하다.
- 11월 미국 캘리포니아 퍼시픽대학에서 "인문학박사" 명예학위를 수여 받다.

## 1975년 을묘 (77세)
- 대북역사박물관과 한중예술연합회가 서울 현대미술관에서 "중국당대화전中國當代畵展"을 개최했으며, 전시회에 장대천의 대표 작품 60점이 전시되다.
- 대북역사박물관이 "장대천 조기早期 작품전"을 개최하다.
- 9월, 정선한 80점의 작품으로 대북역사박물관이 주최하는 "중국 유명화가 작품전"에 참가하다.

## 1976년 병진 (78세)
- 대북역사박물관이 주관하는 "장대천서화전"이 열리고, 동관이 『장대천화집』제1집, 『장대천 작품선집』제2권, 『장대천 회화예술』, 『장대천 구가도권九歌圖卷』을 편집 인쇄하다.
- 대북이 장대천의 중국화 예술에 대한 다큐멘터리를 촬영하다.

## 1977년 정사 (79세)
- 6월, 대중大中시가 주관하는 근작 전시회에 응하다.
- 《청상노인서화편년清湘老人書畵編年》의 머리말을 써서, 홍콩에 보내 출판하다.
- 중국의 금석 명인 진거래陳巨來가 평생 각인한 인장을 정리하여, 『안지정사인보安持精舍印譜』를 편집하고 일본에 보내 인쇄 출판하다.

## 1978년 무오 (80세)
- 8월, 가족을 데리고 대북시 외곽 쌍계雙溪 "마야정사摩耶精舍"로 이사하다.
- 고웅시高雄에서 전시회를 개최하다.
- 10월, 대남大南으로 가 "장대천 화전" 개막식을 주관하다.
- 11월, 서울의 초청에 응하여, 세종문화회관에서 특별전을 개최하다.
- 대북시가 『장대천화』를 출판하고, 《대풍당 소장 그림》을 재발간하다.

## 1979년 을미 (81세)
- 1월, 중국문화협회가 홍콩에서 거행하는 "중국 현대화단 3걸杰 작품전"에 참가하다.
- 4월 12일, 청장군靑張群, 왕신형王新衡, 이조래李組萊, 채육승蔡六乘, 당영걸唐英杰을 증인으로 세워 유언에 서명하다.
- 『장대천의 브라질의 황폐해진 팔덕원 촬영집』 4권을 출판한다.

## 1980년 경신 (82세)
- 2월, 대북역사박물관 "장대천 화전"을 개최하다.
- 3월, 25점의 작품으로 싱가포르 국립박물관에서 거행하는 "중국 현대화단 3걸 작품 전시회"에 참가하다.
- 황군벽黃君璧 등과 함께 대작 산수화 두루마리 그림인 《보도장춘도寶島長春圖》를 그리다.
- 사천에서 『장대천화집』 제1, 2집이 출판되고, 대북역사박물관이 『장대천서화집』 제2집을 출판하다.

## 1981년 신유 (83세)
- 2월, 대북역사박물관이 "장대천 근작전"을 개최하다.
- 3월, 프랑스 파리 동양박물관이 주관하는 "중국 국화 신경향 전시회" 초청으로 참가하다.
- 대표작 30점을 출품하다.
- 8월, 일본 거류 화교의 초청에 응하여 대작 《여산도廬山圖》(그림의 길이 36척, 폭 6척)의 창작 작업을 시작하다.
- 사천에서 『장대천화집』 제3, 4집을 출판하다.
- 천진에서 "장대천의 그림" 벽걸이 달력을 출판하다.

## 1982년 임술 (84세)
- 2월, 은천銀川에 있는 영하寧夏 회족回族자치구 전람관에서 장대천이 각 시기에 출판하여 제작한 일부 작품의 전시를 주최하다.
- 음력 4월 초하루, 탄신 83주년에, 장경국蔣經國이 "중정中正훈장"을 수여하다.
- 6월, 사천, 감숙, 영하 방송국이 연합하여 다큐멘터리 《중국화 거장 장대천》을 촬영 제작하다.
- 고향 내강을 위해 "내강시지內江市志", "내강현지內江縣志"를 쓰다.
- 7월, 사천 내강시에서 인수인계식을 하다.
- 고향에서 열사 유배륜喩培倫 장군의 기념비 건립을 위해 매우 열정적인 글인 「유군배 대장군에게 드림」을 쓰다.
- 11월, 말레이시아 쿠알라룸푸르에서 거행된 "중화당대화전"의 초청에 응해 참가하다.
- 연말, 대북에서 『장대천화집』 제3집을 출판하다.
- 사천에서 『장대천화집』 제5집을 출판하다.

## 1983년 계해 (85세)
- 대작 《여산도》를 완성하다.
- 1월 20일, 대북역사박물관에서 주최하는 "장대천화전" 개막식에 참가하다.
- 대작 《여산도》를 출품하다.
- 2월, 대북에서 『장대천화집』 제4집을 출판하다.
- 3월 9일, 심혈관경화로 인하여, 심장이 쇠약해져 대북시 영민종합병원榮民總醫院에 입원하다.
- 치료를 받았으나, 응급처치도 소용이 없어 4월 2일 오전 8시 15분에 세상을 뜨다. 향년 85세.
- 4월 16일 장례식을 거행하다.
- 유골이 "마야정사" 매화언덕에 일시 안치되다.

# 참고서적

1  包立民 主 編輯, 張大千的藝術, 生活·讀書·新知三聯書店, 1986年.

2  包立民, 張大千藝術圈, 遼寧美術出版社, 1990年.

3  巴東, 張大千繪畫藝術之硏究, 臺北師範大學出版社, 1987年.

4  曹大鐵, 包立民 編, 張大千詩文集編年, 榮寶齋出版社, 1990年.

5  陳滯冬著, 張大千談藝錄, 河南美術出版社, 1998.

6  陳洙龍, 中國書畫名家畵·張大千, 中國人民大學出版社, 2004年.

7  傳申, 張大千回顧展, 워싱턴大學出版社, 1991年.

8  高陽, 梅丘生死摩耶夢, 臺北民生報社, 1984年.

9  李福順, 中國藝術大師圖文館·張大千, 山西敎育出版社, 2006年.

10  李永翹, 張大千年譜, 四川省社會科學院出版社, 1987年.

11  李永翹編, 張大千論畵精粹, 花城出版社, 1998年.

12  李永翹, 張大千全傳, 花城出版社, 1998年.

13  樂恕人編, 張大千詩文集, 臺北黎明文化事業公司, 1984年.

14  容天圻著, 庸齋談藝錄, 臺北商務印書館, 1977年.

15  四川省博物館等編, 張大千印存, 四川人民出版社, 1999年.
    張大千畵選, 人民美術出版社, 1984年.

16  臺北故宮博物館編, 張大千先生紀念冊, 臺北故宮博物館印行, 1983年.

17  文歡著, 行走的畵帝: 張大千漂泊的后半生, 花山文藝出版社, 2006年.

18  張大千著, 張大千畵語, 上海書畵出版社, 1986年.
    巴蜀精品集, 四川美術出版社, 1997年.
    張大千畵集, 上海人民美術出版社, 1995年.
    張大千畵集 第6集, 臺北歷史博物館, 1985年.

19  章博, 印竹, 大千世界, 香港博益出版集團有限公司, 1983年.
    張大千作品選, 天津人民出版社, 1984年.
    張大千臨撫燉煌壁畵, 上海三元印刷廠, 1947年.

20  張大千-中國近現代名家畵集, 天津人民美術出版社, 1993年.

21  汪毅, 走近張大千, 四天大學出版社, 2002年.

## 1장 사납고 고집스럽고 불안정한 유년기의 고달픔

1  天府之國. 토지가 비옥하고 천연자원이 풍부한 지역. 중국에서는 일반적으로 사천四川을 일
   컫는다.

2  타강沱江. 사천 분지를 흐르는 장강長江의 지류

3  공필(화)工筆(畫). 중국 전통회화 기법 중 하나로 붓으로 세밀하고 정교하게 그리는 그림

4  귀곡鬼谷. 수학의 공식과 계산법에 의해 인생 성패의 해답을 제시한 귀곡자鬼谷子의 운명에
   관한 해법

5  마의관상술麻衣相術. 얼굴의 열두 자리 혈穴의 위치를 기본으로 관상을 보는 법

6  이아爾雅. 서한西漢 시대에 완성된 중국 최초의 자의字義를 해석한 사전으로 천문, 지리, 음악,
   기재器材, 초목草木, 조수鳥獸에 대한 고금의 문자를 설명한 책이다.

7  황화黃華. 국화의 다른 이름

8  염황자손炎黃子孫. 염제炎帝·황제皇帝의 자손으로 중국인을 말한다.

9  지현知縣. 정칠품七品 관원으로 현령에 해당되는 말단관리

10 자공自貢시. 사천성 동부에 있는 도시

11 모질도耄耋圖. [문어] 고양이의 猫와 나비의 蝶는 중국어 발음이 모질과 같으며, 옛사람들은
   70을 모耄, 80을 질耋로 불렀다. 즉 장수의 뜻을 담고 있는 그림이다.

12 발문跋文 서적이나 비첩碑帖, 서화 등에 쓰는 제발題跋과 제사題辭를 가리킨다. 엄격히 말하
   면 앞에 쓰는 것을 제題 또는 제사라 하고, 뒤에 쓰는 것을 발跋 또는 발문이라 하여 구별하
   지만, 흔히 제발이라고 통칭되는 경우가 많다. 그림에 쓴 글임을 나타내기 위해 제화題畫라
   는 말을 쓰기도 하고, 작가가 직접 쓴 글임을 나타내기 위해 자제自題라는 말을 쓰기도 한다.
   (『중국회화이론사』 갈로, 강관식 옮김, 돌베개, 2016, p. 434) 두루마리 그림의 경우 그림
   앞의 제문題文과 그림 뒤의 발문으로 나누어 볼 수 있다. 제문에는 그림이 그려진 내력이 쓰
   여 있으며 발문에는 친구나 후대의 감상 소감이 적혀 있다. 그러므로 제문과 발문의 내용을
   이해해야 그림을 제대로 감상할 수 있다.(『중국화감상법』 한정희, 대원사, 2000, p. 93)

13 조달매趙達妹. 조부인으로 불림. 하남河南인. 오吳나라 황제 손권孫權의 비빈. 문헌 중에 여화가
   로 기록되어 있다. 기계를 잘 다루고 자수, 비단 장막을 잘 만들어 삼절三絶이라 불렸다.

14 서희徐熙, 885~995년?와 황전黃筌, 903?~968년을 말함. 선진先秦 시대부터 그려진 중국의 화훼화
   는 남북조 시대에는 본격적인 화과畫科로 등장하였다. 오대五代의 서희와 황전은 중국 화훼
   화의 두 조종祖宗이라고 할 수 있을 만큼 본격적인 화훼화법을 확립하였다. [출처: 한국민족
   문화대백과사전(화훼화花卉畵)]

15 선화宣和, 1119-1125년. 송宋 휘종徽宗의 연호

16 수재秀才. 과거 과목의 이름. 송대에는 과거 응시자를 수재라고 일컬었고, 명·청 시대에는
   부府·주州·현縣의 학교에 입학한 자를 일컫는다.

17 화타華佗. 중국 한나라 말기의 의사로, 명의를 상징하는 인물로 꼽힌다.

18 소전小錢. 청 말에 주조한 품질·중량이 '제전국가에서 만들어 통용된 동전' 다음 가는 작은 동전

19 무창武昌. 지금의 호북성湖北省 무한武漢시

20  무창봉기. 청 말에 조정이 마지막 10년간 서구식 자본주의 요소를 도입하고 근대 제도를 수용하고, 군사·재정 등의 행정권을 회수하여 중앙집권화를 시도하였으며, 정치·경제·사회·교육·군사 등 다양한 방면에서 개혁을 시도하였으나, 결국 내용적 모순과 민족 간 갈등 및 내외적 역량 부재로 혁명파의 불만을 샀다. 마침내 1911년 10월 10일 무창武昌에서 무장봉기가 일어나 신해혁명辛亥革命이 발발하고, 이듬해 청나라가 공식적으로 멸망하며, 개혁은 실패로 끝났다. (출처: 위키백과, 청말신정淸末新政)

21  손중산孫中山, 1866~1925년. 광동성廣東省 출생. 중국의 정치가. 신해혁명을 이끌어 청나라를 무너뜨리고 아시아 최초의 공화국인 '중화민국'을 세웠다. 새로운 나라를 이끌 사상으로 민족·민권·민생의 삼민주의를 주장했다.

22  옹극무熊克武, 1884~1970년. 사천 출생. 중국 정치가. 전국인민대표대회 상임위원회 위원, 중국국민당 혁명위원회 부주석

23  신해혁명辛亥革命. 무창봉기를 시작으로 민중봉기가 일어나 각 성들이 청조를 반대하여 독립을 선언한 민중혁명. 1911년 12월 29일 1개성 대표가 남경에 모여 손문을 총통으로 추대하고 1912년 1월 1일 손문은 임시정부를 수립하였다.

24  원세개袁世凱, 1859~1916년. 하남성河南城 출생. 군인·정치가이며, 총리교섭통상대신으로 조선에 부임하여 국정을 간섭하고 일본, 러시아를 견제하였다. 청일전쟁에 패한 뒤 서양식 군대를 훈련시켜 북양군벌의 기초를 마련하고 개혁파를 배반하여 변법운동을 좌절시켰다. 이후 의화단의 난을 진압했으며, 신해혁명 때 청나라 조정의 실권을 잡고 임시총통이 되었고, 이어 스스로 황제라 칭하였다. (네이버 지식백과)

25  파촉巴蜀. 사천四川 지방의 옛 이름

26  낙관落款. 서명한 뒤 인장을 찍는 것

27  황정견黃庭堅, 1045~1105년. 강서성江西省 부주涪州 사람. 자는 노직魯直이고 호는 산곡山谷 또는 부옹涪翁이다. 소식蘇軾의 문하생으로 시문을 잘했으며, 특히 시에 뛰어나 강서시파江西詩派의 비조鼻祖로 불린다. 또한 해서·행서·초서도 잘 써 채양蔡襄·소식·미불米芾과 함께 북송 4대가로 일컬어진다.

28  백색테러. 정치적 목적을 달성하기 위해 조직적인 암살, 파괴 등을 수단으로 하는 우익세력의 테러. 행위 주체가 극우 또는 우익으로, 좌익에 의한 테러인 '적색테러'와 구별되어 사용되는 말이다.

29  강류지주江流砥柱. [성어] 황하 가운데의 지주석砥柱石. 역경에 굴하지 않는 튼튼한 기둥[인물]. 황하의 세찬 물살 속에서도 변함없이 우뚝 서 있다 해서 나온 말

30  남병옹취南屏擁翠. '남쪽 병풍이 짙푸르다'는 뜻

31  옹위촉동擁圍蜀東. '촉의 동쪽을 둘러싸 지킨다'는 뜻

32  고유古渝. 중경의 다른 이름

33  옹관雄關. 험준한 요충지

34  바만자巴蔓子. 전국 시대의 장군

35  아토타이프. Artotype 또는 Collotype

36  석문명石門銘. 북위 시대의 유명한 마애석각의 하나로, 「泰山羊祉開復石門銘」의 약칭이다.

37  신품神品. 아주 뛰어난 작품(일품)으로 주로 서화를 가리킨다.

38  채악蔡鍔, 1882~1916년. 호남湖南 보경寶慶 출신. 민국 시대의 군사가로, 신해혁명 시기에 운남雲南에서 신군新軍: 청일전쟁 후 조직된 근대적 군대봉기를 일으켰고, 원세개의 화에 등극을 반대했다.

39 홍헌洪憲. 원세개가 창건한 중화제국의 연호

40 토비土匪. 지방의 무장 도적 떼

41 중국 속담. 一日爲師, 終身爲父

42 양산梁山. 영웅호걸 등의 웅거지

43 흑선풍黑旋風. 검은 돌풍

44 이규李逵. 중국 고전 수호전水滸傳의 주요 인물. 생긴 모습이 튼튼하고 거무스름하여 별명이 "흑선풍黑旋風"이었다.

45 사서司書. 옛날, 기관이나 부대에서 문서를 작성하거나 정서하는 일을 맡아 하던 사람

46 녹림호걸綠林好漢. 부하들을 모아 봉건 지배자들에게 반항하는 자

## 2장 기문夔門을 처음 지나고 일본에서 기술을 배우다

47 기문夔門. 통상 구당관瞿塘關이라고도 부르는데, 삼협三峽 봉절현奉节县 구당협瞿塘峽 기문산夔門山 기슭에 세워져 있다. 고대에 동쪽에서 촉도(蜀道)로 들어가는 중요한 요충지였기 때문에 진한秦漢 이래 군사들이 반드시 지켜야 하는 곳이었다. 장강이 사천분지에서 삼협으로 들어가는 대문이다. 물의 흐름이 막히고 파도가 솟아올라 사람을 놀라게 하여, "기문천하웅夔門天下雄"이라고 불린다.

48 동양東洋. 일본을 말하는데, 일본이라 지칭하는 것에 비해 경멸·혐오감을 띤다.

49 인생의 세 가지 큰일로 '입덕入德'·'입공立功'·'입언立言'을 꼽는다.

50 손일선孫逸仙, 1866~1925년. 중국의 정치인. 이름은 손문孫文 자字는 일선, 호號는 중산中山 1911년 신해혁명에서 임시 대통령에 추대되어 다음 해 중화민국의 성립과 동시에 대통령에 취임하였으나, 원세개에게 부득이 양보하고 사임하였다. 그 후 여러 번 망명생활을 하다 일본에서 지내기도 하였다.

51 노주瀘州. 사천성 남부의 도시

52 귀성풍도鬼城豊都. 원래 풍도귀성이라고 한다. 중경시 풍도현의 장강 북쪽 기슭에 있다. 동한東漢 시대 건축되어 2,000여 년의 역사를 가진 명승고적이다.

53 일품逸品. 회화의 우열을 평론하는 구분으로 신神·묘妙·능能·일逸이 있다.

54 예서隸書. 진대秦代의 정막程邈이 전서篆書를 간단하게 한 서체로 해서에 가까운 한자 서체

55 부府. 당대唐代부터 청대淸代까지의 행정구역으로 현縣보다 한 단계 높음

56 당나라 두보 「기주가夔州歌」의 한 구절

57 유우석劉禹錫, 772~842년. 당나라 시인. 자는 몽득夢得. 낙양 사람으로 진사에 급제하고 감찰어사가 되었다. 혁신정치를 하려다 실패하고 20년 동안 유배생활을 하였다. 현존하는 800여 수 중에는 풍자시, 서정시, 회고시 등이 많다. 그의 시는 통속적이면서도 청신한 맛이 있다는 평가가 있으며, 민요조의 시어도 잘 사용한다. (『당시』 김원중, 민음사, 2008, p. 499)

58 초나라 상왕이 신녀를 사모하여 신녀봉에 그녀를 보러 왔지만, 구름과 안개가 짙어 볼 수 없었고, 돌아간 뒤 꿈속에서 그녀를 만나 정을 나누었다는 전설로, 운우지정雲雨之情이란 말로 지금까지 전해지고 있다.

59 원진元稹, 779~831년. 당나라 시인. 자는 미지微之. 15세의 나이에 명경과에 급제한 뒤 벼슬길에 올랐으나, 환관과의 싸움으로 통주사마通州司馬로 유배되기도 하였다. 후에 재상의 지위까지 올랐다. 백거이와 절친한 사이이면서 신악부 운동을 주창한 사람이다. 현존하는 719

수의 시는 풍자시가 주종을 이루며, 백성의 애절한 삶이나 귀족의 음란한 생활을 잘 묘사한 사회시도 많다. (『당시』 김원중, 민음사, 2008, p. 504)

60 의경意境. 시나 그림의 근본적인 성질과 정신성을 말한다.

61 삼려대부三閭大夫. 전국 시대 초나라의 왕족 굴굴, 경경, 소소 세 성의 사무관 일을 맡아보는 사람이다. (『사기열전』 사마천, 김원중 옮김, 을유문화사, 2004, p. 443)

62 이백의 시 「황학루에서 광릉 가는 맹호연을 배웅하다黃鶴樓送孟浩然之廣陵」의 구절 (해석 『당시』, 김원중 역해, 민음사, p. 218)

63 십리양장十里洋場. 넓은 외국인 거류지가 있는 상해를 가리키는 말로, 조계租界가 많았기 때문에 거리의 모든 구석이 다 백인들 차지였고, 그들이 가져온 문명적 요소들이 도시 곳곳에 가득 들어찼다는 말이다. (『중국이 두렵지 않은가』 유광종, 책발, 2018, p. 205)

64 장훈복벽張勛復闢. 1917년 7월민국 6년, 장훈張勛이 계획한 것으로, 청나라의 폐위된 마지막 황제 부의를 복위시키기 위해 북경에서 일어난 정변을 말한다.

65 대양大洋. 옛날 '은양銀洋' 1원짜리 은화의 이름

66 유배론喩培論, 1886-1911년. 청나라 말의 혁명가. 사천성 내강 출신

67 서화동원書畫同原. '글과 그림은 근본이 같다'는 뜻

68 거인擧人. 명·청 시대의 향시鄕試에 합격한 사람

69 팔고문八股文. 명·청 양 시대의 과거의 답안용으로 채택된 특별한 형식의 문체로, 내용이 없는 형식적이고 무미건조한 문장

70 회시會試. 명·청 시대에 향시에 합격한 '거인擧人'들이 치는 과거 시험으로, 3년에 한 번 실시한다. 합격자는 '공인貢人'이라 불리며 '전시殿試'를 칠 자격이 주어진다.

71 공사貢士. 과거 시험에서 회시會試에 합격한 사람

72 보화전保和殿. 북경 고궁의 제1 전각

73 전시殿試. 과거제도 중 최고의 시험으로 궁전의 대전에서 거행하며 황제가 친히 주관한다.

74 정가수程嘉燧, 1565-1643년. 명나라 말기 서화가이자 시인. 안휘安徽성 휴녕休寧 사람. 산수, 화훼, 사생화를 잘 그렸다.

75 대본효戴本孝, 1621-1693년. 안휘성 화현 사람. 청나라 초기의 화가. 산수화에 능하였다.

76 진사에 급제한 사람을 황제가 직접 과제를 내 시험하는 것으로 과거제도 중 최고의 시험殿試와 같다이다.

77 서길사庶吉士. 옛날 한림원의 관직 이름으로, 진사 가운데서 문학에 뛰어난 사람을 뽑아 임명한다.

78 삼대三代. 하夏·상商[은殷]·주(周)의 삼대

79 양한兩漢. 전한前漢과 후한後漢

80 육조六朝. 후한 멸망 이후 수隋의 통일까지로 지금의 남경에 도읍한 왕조. 오吳·동진東晉·송宋·제齊·양梁·진陳

81 삼당三唐. 초당初唐·성당盛唐·만당晩唐

82 비각碑刻. 비석에 새긴 글자나 그림

83 위비魏碑. 북조北朝 특히, 북위北魏 시대 비석의 총칭. 글자체가 엄정하고 필력이 강건하여, 뒷날 해서楷書의 본이 되었다.

84 광초狂草. 한漢나라의 장지張芝가 창시한, 흘려 쓰는 초서

85 홍인弘仁, 1610~1663년. 휘주徽州 흡현歙縣 사람. 명 말의 유생이었으나, 명 말·청 초의 전란을 피

해 출가하였다. 무이산武夷山에서 중이 된 후 각지를 떠돌고, 흡현의 절 등에 기거하며 황산黃
山과 백악白岳을 소재로 한 많은 산수를 그렸다. (『중국회화이론사』 p. 369)

86  곤잔髡殘, 1611?~1692년?. 이명 석계石溪. 명 말·청 초 시기의 승려. 호남湖南 상덕常德 무릉武陵 사
    람. 유민遺民화가로, 산수화에 뛰어났고, 마른 붓으로 가볍게 주름을 짓는 기법에 능숙했다.

87  팔대산인八大山人, 1625~1705년. 속명은 주탑朱耷. 명대 종실宗室 출신이었으나 명이 멸망한 후
    강산을 떠돌다가 불가로 들어섰고, 화승으로 생을 마쳤다. 시중을 떠돌며 서화와 시주를 벗
    삼아 거짓으로 미치광이 생활을 하였다. 화법 형식을 무시한 파격적인 화풍이 특색이다. 군
    더더기 없는 간소한 필치로 탈속적인 작품을 그려 많은 인기를 끌었다. 그의 화조화는 서위
    徐渭의 사의적인 전통을 계승하였고, 근 300여 년간 사의寫意 화단에 영향을 끼쳤다. 그의 작
    품은 뚜렷한 화풍과 강렬한 개성이 드러나, 오늘날에도 화조화의 창작에 자못 영향을 미친
    다. (『가장 아름다운 중국회화 100선』 조력 외, 다할미디어, p. 170)

88  주석 95 참조

89  소동파蘇東坡, 1036~1101년. 북송의 대표적 시인. 미주眉州 미산眉山 사람. 이름은 식軾, 호는 동
    파. 아버지 소순蘇洵, 동생 소철蘇轍과 함께 당송 8대가 중 하나로 꼽히는 대문장가요, 시·서·
    화에 뛰어난 중국의 대표적 예인이다. (『중국회화이론사』 p. 217)

90  송강현松江縣. 현재 상해시 송강구松江區

91  삼보제자三寶弟子. 불교에 귀의하는 것은 불·법·승을 섬기는 것이므로 삼보의 제자라 되는
    것을 말한다.

92  사미沙彌. 7~20세 사이의 젊은 중이나 기타 갓 출가한 남자를 부르는 호칭

93  서시西施. 춘추 시대 월越나라 미인. 오吳나라에 패한 월나라 구천句踐왕이 서시를 부차夫差에
    게 보내어 부차가 그 용모에 빠져 있는 사이에 오나라를 멸망시켰다.

94  소식蘇軾의 시. 「맑았다 흐려지는 서호 가에서 한 잔 마시며飮湖上初晴後雨」

95  지방의 지리, 역사, 풍속 등을 기록한 책

96  석도石濤, 1642?~1707년?. 광서廣西 사람. 청초의 화승畵僧. 본명은 주도제朱道齊. 호는 대척자大滌子·
    청상노인淸湘老人·고과화상苦瓜和尙 등. 명조의 종실로 아버지가 반란을 일으켰다가 처형되자
    내관의 도움으로 겨우 목숨을 보전해 승려가 되었다. 시·서·화에 뛰어난 다예인으로 산수·
    인물·화과·난죽蘭竹에 모두 능했으며, 산수에 가장 뛰어났다. 천변만화의 필치로 종전의 방
    법에 구애되지 않는 자유롭고 주관적인 문인화를 그렸다. 청대의 가장 개성적인 화가로 팔
    대산인八大山人과 나란히 꼽힌다. 석도화론石濤畵論의 대도大道를 연 청나라 문인화의 대표적
    화가이다. 대표적인 추종자로 장대천을 꼽을 수 있다.

97  선인의 풍채와 도사의 골격, 범속凡俗을 초월한 풍격

98  황빈홍黃賓虹, 1864~1955년. 안휘安徽 흡현歙縣 사람으로 원명은 질質이고 자는 박존樸存이며, 호
    는 대천大千 또는 빈홍賓虹이다. 평생 무수한 명산대천을 유람하고 실사實寫한 것으로 유명한
    데, 작품이 무려 10,000여 점에 이르렀다고 한다. 또한 서서와 전각에 뛰어날 뿐 아니라, 회
    화사와 화론의 연구에도 큰 족적을 남겼다.

99  맹상군孟嘗君, ?~BC 279년?. 중국 전국 시대 말기의 정치인. 제나라의 왕족으로 진秦·제齊·위魏
    전문田文의 재상을 역임하였으며, 천하의 인재들을 모아 후하게 대접하여 이름이 높았다.
    3,000명의 식객을 두었다고 한다.

100  시경의 국풍國風. 대아大雅·소아小雅를 가리킴

101  정판교鄭板橋, 1693~1766년. 원명은 정섭鄭燮. 청대 서화가, 문필가. 강소성 흥화興化 사람. 가난

한 유학자 집안에서 태어나 매우 곤궁한 생활을 보냈으나 학예에 열중해 22세에 수재秀才, 40세에 거인擧人, 44세에 진사進士가 된다. 61세에 관직에서 은퇴한 후 양주揚州에 살며 예술 창작에 몰두하였다. 난죽蘭竹을 잘 그렸다. "양주팔괴揚州八怪"의 한 사람이다. (『중국회화이론사』 p. 511)

102 양주팔괴揚州八怪. 청나라 건륭제 때 양주揚州를 중심으로 활동하며 괴이할 정도로 자유롭고 개성적인 그림을 그렸던 여덟 명의 화가들. 왕사신王士愼·이선李鱓·김농金農·황신黃愼·고상高翔· 정섭鄭燮·이방응李方膺·나빙羅聘을 말한다. (『중국회화이론사』 p. 495)

103 척尺. 미터m의 1/3에 해당

104 황포강黃浦江. 상해를 가로지르는 강

105 (화)선지(畵)宣紙. 안휘安徽성의 선청宣城시에서 나오는 서화용의 고급 종이

106 관식款識. 글씨나 그림에 써넣는 표제나 서명 따위

107 나진옥羅振玉, 1866~1940년. 청 말 중화민국 초기의 금석학자이자 금석·서화 수집가. 절강성浙江省 상우上虞 사람. 청조의 내각대고의 명청당안明淸檔案과 돈황敦煌문서 보관에 노력했고 은허복 사殷墟卜辭 연구에도 성과를 올렸다. (『미술대사전: 용어편, 인명편』)

108 항두화炕頭畵. 질병이나 재난 등의 불행을 사전에 예방하고 한 해 동안 행운이 깃들기를 기원 하는 뜻에서 새해 집안에 붙이는 그림으로 민간 예술의 한 종류이다. 중국에서는 연화年畵라 고 하며, 구들에 많이 붙여 '항두화'라고도 한다. 우리나라에서는 세화歲畵라고 한다.

109 두방斗方. 신년에 써 붙이는 마름모꼴 정사각형의 서화

110 금석金石. 쇠붙이나 돌로 만든 도장이나 비석에 글을 새기는 것

111 백석百石. 벼 100섬을 하나치로 그 양을 헤아리는 데 쓰는 말

112 당나라 시인 최호崔顥, 704?~754년의 시 「황학루黃鶴樓」의 한 구절. 옛날에 신선이 황학루에서 학을 타고 하늘로 올라갔다는 전설에서 시상을 떠올려 세상만사의 덧없음을 묘사하고 있 다. 당대 칠언율시의 백미로 꼽힌다. (『당시』 김원중, 민음사, 2008, p. 306)

113 5·4운동 제1차 세계대전이 끝나자 독일에 대한 전승국인 일본·영국·프랑스·이탈리아·미 국 등은 1919년 파리에서 평화회의를 개최하고, 독일이 중국 산동성山東省에 가지고 있던 권리를 일본에 양보하라는 일본의 요구를 받아들였다. 이에 격분해 북경대학생을 중심으 로 5월 4일 천안문에서 반일 시위가 열렸다. 이를 기점으로 전국의 민중들이 자발적으로 참여하여 비폭력적이고 대대적인 전국 규모의 혁명이 시작되었다. 이는 점차 사회변혁을 요구하는 반봉건주의 혁명운동으로 전개되었다.

114 의경意境. 그림의 근본적인 성질과 그림을 그릴 때의 정신성을 말한다. 이가염은 그림에 필 요한 첫 번째 조건으로 정情과 경景의 결합, 즉 의경을 제시하였다. (중략) "즉 의경은 산수 화의 영혼이다." (『중국현대산수화의 대가 이가염』 장정란, 미술문화, 2004, p. 80-81)

115 북양군벌정부 시기의 고급관직, 이전의 총독 직위에 해당. 대군 사령부에 해당한다.

116 [속담] 힘[능력]이 모자라 어찌할 수 없다는 뜻

## 3장 남장북부南張北溥, 경화京華에서의 풍류

117 경화京華. 국도, 수도[수도는 인재·문화가 모이는 곳이므로 붙여진 호칭]

118 오창석吳昌碩, 1844~1927년. 본명은 준경俊卿. 자는 창석昌碩, 또는 倉碩·蒼碩. 절강성 안길현安吉縣의 유력가에서 태어났으나, 태평천국의 난으로 집이 망해 고아와 다름없이 되었다. 그 후 임

백년任伯年 등과 교류하며 경학 및 시문, 서화, 전각을 배우고 다시 고전에 대한 많은 연구를 쌓아 시서화각詩書畵刻이 혼연일체를 이룬 독자적 예술세계를 완성함으로써 흔히 중국 최후의 문인화 거장으로 일컬어진다.

119 원진元稹, 779-831년. 당대 시인. 15세의 나이에 명경과明經科에 급제한 뒤 관직을 지냈고 환관과의 싸움으로 통주사마通州司馬로 좌천되기도 하였다. 훗날 또다시 환관들의 질시를 받아 힘든 나날들을 보내기도 했으나 목종穆宗 때에는 재상의 지위까지 올랐다. 백거이와 절친한 사이이면서 신악부新樂府, 한시의 일종를 주창한 사람이다. 현존하는 719수의 시는 풍자시가 주류를 이루며, 백성의 애절한 삶이나 귀족의 음란한 생활을 묘사한 사회시도 많다.

120 운남전惲南田, 1633-1690년. 청 초의 문인·화가. 이름은 격格, 자는 수평壽平. 시·서·화에 능하여 삼절三絶이라 불렸다. 남화 정통파 한 사람으로 윤곽선을 쓰지 않은 사생풍의 화훼화를 창안했다.

121 동원董源, 907?-962년?. 강서의 종릉種陵 사람. 자는 숙달叔達. 남당南唐의 화가. 산수·인물·우호牛虎 등을 모두 잘해 이름이 높았으며, 산수에 뛰어났다. 특히 강남의 낮고 부드러운 산을 평원적으로 나열하고, 부드러운 담묵조로 묘사함으로써 강남산수의 단서를 열어 놓았다.

122 동기창董其昌, 1555-1636년. 명 말의 문인, 화가, 서예가. 명나라 말 제일의 인물로 당시의 화단에 끼친 영향이 매우 크고 화풍이나 화론은 후세 오파吳派 문인화가에게 결정적 감화를 주었다. 먹물 빛깔의 변화가 풍부하고 간명한 산수화를 많이 남겼다.

123 명나라 당인唐寅의 시

124 완적阮籍, 210-263년. 삼국 시대 위나라 사람. 성격이 호방하고 예법에 구애받지 않았으며 죽림칠현竹林七賢의 한 사람이다.

125 수필手筆. 자필의 문장·글자나 몸소 그린 그림. 대개 명인名人의 것을 가리킨다.

126 쌍관어雙關語. 한 단어에 겉뜻과 속뜻이 동시에 담겨 있는 말. 한 글자를 사용하여 두 가지 이상의 뜻을 나타내는 중국문학의 표현기법이다. 예를 들어 실을 가리키는 '사絲'가 실이라는 뜻을 가지면서 동시에 발음이 비슷한 '사思'가 가지고 있는 사랑한다는 뜻을 가지게 되는 것이다. (네이버 지식백과)

127 제백석齊白石, 1863-1957년. 본명은 황璜. 자는 백석白石. 호남성湖南省의 가난한 농가에서 태어났다. 교육도 제대로 받지 못한 채 목공이나 세속적인 초상화 또는 공필화 등으로 생계를 삼다가 전국 각지를 유람하였다. 진사증陳師曾과 서비홍徐悲鴻 등의 영향으로 서위徐渭·팔대산인八大山人·오창석吳昌碩 등을 배워 일가를 이룸으로써 중국 근현대 최고의 화가가 되었다.

128 신운神韻. 그림의 대상의 정신을 살아 있게 묘사하는 것을 말한다.

129 경공輕功. 중국무술 용어로, 빠르게 달리고, 디딜 곳 없는 벽을 오르고, 도약력을 높이고, 불안정한 장소에서 균형을 잡는 등의 단련법을 가리킨다.

130 장대풍張大風. 명 말·청 초의 화가. 이름은 풍風, 자는 대풍大風, 호는 승주昇州. 명나라 멸망 후에는 출사하지 않고 절강, 호북을 유랑하다가 만년에 귀향했다. 산수, 인물, 화조화를 잘 그렸고, 특히 날카로운 속필로 화풍에 특색이 있다. 대표작에 《제갈량도》가 있다.

131 제갈량

132 대풍가大風歌. 한고조 유방이 한나라 개국공신인 한신韓信, 팽월彭越, 경포黥布 가운데 마지막 반란인 경포의 반란을 진압하고 돌아가는 길에 자신의 고향 패沛현현재 강소(江蘇)에 들러 마을 사람들과 잔치를 벌이고 이 시를 노래하며 눈물을 흘렸다고 한다. 유방의 금의환향가이다.

133 석도화상화어록石濤和尙畵語錄. 청 초 화단에서 사람들의 이목을 일신시킨 것은 석도와 팔대

산인을 수장으로 하는 일군의 창조적인 화가들, 즉 회화사의에서 명의 유민화가라 불리는 화가들이었다. 석도와 팔대산인은 서로 달랐다. 팔대산인은 그의 기이한 그림으로 세상 사람들을 깜짝 놀라게 했지만, 그의 예술사상이 무엇인지에 대해서 그 자신은 아무 말도 하지 않고 아무런 글도 쓰지 않았다. 석도는 달랐다. 그는 재기 넘치는 많은 그림을 그렸고, 사람들의 이목을 끈 적지 않은 화론을 발표했으며, 손닿는 대로 쓴 제발 외에 전문적인 저술도 남겼다. 현존하는 『석도화상화어록石濤和尙畵語錄』은 그의 전문적인 저술의 초고로 보인다. (『중국회화이론사』 p. 472-473)

134 오악五岳. 중국 역사상의 오대 명산. 동악東岳인 태산泰山, 서악西岳인 화산華山, 남악南岳인 형산衡山, 북악인 항산恒山, 중악인 숭산嵩山을 가리킨다.

135 낙불사촉樂不思蜀. 안락하여 고향에 돌아가는 것을 잊다. 촉한蜀漢이 망한 후 유선劉禪 일가는 낙양洛陽에 옮겨 살았는데, 사마소司馬昭가 유선에게 촉나라를 생각하느냐고 묻자 이에 '此間樂, 不思蜀'이라 답한 고사에서 유래하였다.

136 마상란馬湘蘭, 1548~1604년. 명 말 청 초의 여류화가. 금릉金陵, 현재의 남경(南京)의 명기로 묵란을 그려 마상란이라는 이름으로 유명하다.

137 노구교盧溝橋 사변. 1937년 일본·중국 군대가 노구교북경 남서쪽 교외에 있는 도시에서 충돌하여 중·일전쟁의 발단이 된 사건

138 한지우사寒之友社. 가난한 벗들의 모임이라는 뜻

139 1.28사변. 제1차 상해사변으로, 1932년 1월 28일, 만주사변을 일으켜 만주를 침탈한 일본 제국이 만주국을 세우고, 만주의 항일 세력을 일소할 시간을 벌기 위해 벌인 침략 행위이다.

140 사詞. 중국 고전문학 중의 운문의 일종. 5언시나 7언시·민간 가요에서 발전한 것으로, 당대唐代에 처음 만들어지고 송대宋代에 가장 성하였다. 원래는 음악에 맞추어 노래 부르던 일종의 시체詩體였으며, 구의 길이가 가조歌調에 따라 바뀌어서 장단구장단구라고도 부른다.

141 서비홍徐悲鴻, 1895~1953년. 중국화 개혁의 대부. 강소성江蘇省 의흥宜興 출신. 지방화가인 아버지에게서 일찍이 그림을 배웠고, 9세부터 청 말 화가의 작품을 임모하였다. 20세에 상해에 가서 활동하며 청말 개혁 정치가 강유위康有爲를 스승으로 모셨다. 6개월간의 일본 유학 후 중국화개량론의 이론으로 미술계에 큰 반향을 일으켰다. 중앙대학中央大學 교수, 북평미전北平美專 교장 등을 지내며 본격적인 중국화 개혁운동을 했다.

142 삼국연의에서 주유가 조조를 화공火攻으로 무찌를 계획을 세우고 만반의 준비를 끝냈는데, 동풍이 불지 않아 불을 지를 수 없었던 고사에서 나온 말

143 영모翎毛. 조류를 그림의 소재로 한 중국화

144 국도, 수도[수도는 인재·문화가 모이는 곳이므로 붙여진 호칭]

145 청리관聽鸝館. 이화원 청리관聽鸝館은 이화원 내 열세 개 중요 건축군 중의 하나로, 만수산 남측 자락에 위치한다. 앞쪽으로는 이화원 장랑과 곤명호가, 뒤쪽으로는 만수산의 화중여畵中游 원락이 있다. 이곳은 자희태후慈禧太后와 그 신하들이 음악을 듣고 오락을 즐기던 중요한 장소로, 꾀꼬리의 소리를 듣는다는 의미로 '청리관'이라 이름 지었다. 청리관 편액은 자희태후의 친필이다. 청리관은 건륭년간에 처음 지어지고, 광서 시기에 재건되었다. 청리관 건축은 1860년 영국·프랑스 연합군에 의해 전부 파괴되었으며, 광서 18년에 원래 모습에 의거 재건하였다. 청리관은 현재 궁궐요리 전문 레스토랑으로 유명하다.

146 부유溥儒, 1896-1963년. 자는 심여心畬. 호는 서산일사西山逸士. 현대 중국화가. 청조 황실의 출신으로 공친왕恭親王의 적손嫡孫으로 독학으로 화업의 길을 개척하였다. 1940년경, 북경 예술

전과학교 교수가 된다. 산수·인물·화조화를 잘하였으나 특히 산수는 북송화를 배워 청려한 화풍을 표현했다. 시문, 서예에도 능해 삼절三絶이라 불렸으며, 상해의 장대천과 병칭되어 '남장북부南張北溥라 불리었다. 북경 정권 이후 1955년 본토를 떠나 대북으로 옮겨 대북사범대학교 교수가 되었다가 대북에서 사망한다.

147 경운대고京韻大鼓. '大鼓'의 일종. 북경에서 발생하여 북방 각지에 유행하였는데, 하북河北성의 농촌에서 행해지던 '木板大鼓'와 청대 팔기八旗의 자제들 사이에 유행하던 '자제서子弟書'가 합하여 발전한 것이다.

148 곡예曲藝. 민간에서 유행되는 지방색이 농후한 각종 설창문예說唱文藝의 총칭

149 대옥장화黛玉葬花. 홍루몽의 한 단락으로 '꽃들의 장례'라는 뜻

150 자희태후慈禧太后. 서태후, 청나라 함풍제의 후궁이며, 동치제의 생모로 수렴청정을 하였다.

151 서랑徐娘. 남조南朝 양梁나라 원제元帝의 비 서소패徐昭佩. 노년에도 한창때의 아름다움을 간직했다 한다.

152 평측平仄과 운韻에 구애받지 않는 통속적인 해학시. 당대 장타유張打油의 시에서 유래한다.

153 장삼영張三影, 990~1078년. 이름은 장선張先. 절강성 호주湖州 사람. 북송의 태평성대에 있어 도회지의 번화한 생활, 특히 기생집의 생활을 사에 담은 시인이다. '영影'자가 든 시구 셋이 걸작이라 하여 사람들이 그를 삼영三影이라 불렀다.

154 조아비曹娥碑. 아비娥碑는 동한년간에 사람들이 조아曹娥의 미덕을 찬양하고, 그녀의 효행을 기념하기 위하여 세운 석비이다.

155 엽공작葉恭綽, 1881~1968년. 광동성廣東省 번우番禺 사람. 근대의 정치가이자 서화가, 소장가이다.

156 완벽귀조完璧歸趙. 빌려 온 원래의 물건을 손상 없이 온전하게 되돌려 주다. 전국 시대 인상여藺相如가 화씨벽和氏璧, 둥근 돌 모양의 비취 원석을 온전하게 진나라로부터 조나라에 돌려보낸 고사에서 나왔다.

157 우우임于右任, 1879~1964년. 섬서성陝西省 삼원三原 사람. 근현대 정치가이자 교육가, 서법가. 동맹同盟회의 성원이었고, 장기간 국민정부에서 고급관료를 했다. 동시에 중국 근대 서법가이다. 복단複旦대학, 상해대학 등 중국의 저명한 고등교육기관을 창설하는 데 크게 기여했다.

## 4장 청성산靑城山을 그리워하다

158 대후방大後方. 중일전쟁 시기에 국민당 통치하에 있던 서남·서북 지역으로 전선으로부터 멀리 떨어져 있어 전화戰火가 미치지 않는 지역이다.

159 하서주랑河西走廊. 동쪽 오초령烏鞘嶺에서 시작해 서쪽 옥문관玉門關에 이르며, 남북은 감숙성甘肅省 서북부 기련산祁連山 이북, 합려산合黎山·용수산龍首山 이남 사이 동서 길이 약 900키로미터, 폭 수 키로미터에서 100키로미터에 이르며. 서북·동남 방향으로 늘어선 좁고 긴 평지이다. 복도 모양처럼 황하黃河 서쪽에 위치하므로 하서주랑이라 부른다. 지역은 감숙성 란주蘭州와 돈황 등을 포괄한다. 예로부터 중앙아시아를 왕래하는 고대 실크로드로 서방과의 교류에 중요한 국제 통로였다.

160 쌀 다섯 말五斗米. 얼마 안 되는 봉급이라는 뜻

161 낙양지귀洛陽紙貴. [성어] 진대晉代 좌사左思의 삼도부三都賦가 나오자 사람들이 다투어 베끼므로 뤄양의 종잇값이 올랐다는 고사에서 유래한다.

162 지렴(紙簾). 방풍(防風) 발을 친 창문 안쪽에 드리운 종이

163 광원(廣元). 사천성 북부의 현청 소재지

## 5장 돈황을 꿈꾸고 석굴의 벽과 씨름하다

164 관산월關山月, 1912~2000년. 광동성廣東省 양강현陽江縣 사람. 1936년 영남화파의 명가 고검부
高劍父가 그의 재능을 발견하고, 그가 주재하는 광주 춘수春睡화원에서 그림을 배웠다. 각지
를 여행하며 사생 경력을 쌓아 철저한 자연 관찰을 바탕으로 영남파의 특징인 호쾌한 필치
와 청신한 감각을 불어넣은 현대 중국화의 작품을 창작했다. 현대 중국화를 대표하는 산수
화가이다.

165 영남嶺南. 오령五嶺 남쪽 일대의 땅으로 광동·광서성 일대를 말한다.

166 영남嶺南화파. 일본 화법을 중국 화법에 결합시킨 유파로 광동지방 출신으로 이루어진 화파
로 일본 유학을 통해 일본 화법의 영향을 받았으며, 고검부高劍父, 고기봉高奇峰 형제와 진수
인陳樹人 등이 이 화파의 선구자이다.

167 잠강湛江. 광동廣東성 서부 뢰주雷州반도 동안의 무역항

168 감숙성甘肅省과 청해성靑海省 사이에 위치하는 산

169 옥문관玉門關. 감숙성 안서주安西州 돈황 서쪽에 있으며 실크로드의 중요한 관문 역할을 했던
곳으로, 돈황시 서북쪽으로 98키로미터 떨어진 곳에 있다.

170 단애斷崖. 수직 또는 급경사의 암석사면을 말한다.

171 감영청甘寧靑. 영하寧夏회족回族자치구와 청해靑海 지역

172 서하西夏, 1038~1227년. 당 말唐末에 이원호李元昊가 감숙성에서 내몽고 서부에 걸친 지역에 세운
나라로 몽고에 망한다.

173 후종난胡宗南, 1886-1962년. 중화민국 육군 1급 장군

174 왕자운王子云, 1897~1990년. 현당대 조각이론 예술가. 이름은 청로青路, 자는 자운子云. 강소성
서주徐州 사람. 중국 현대미술의 선구자이자 고고考古미술의 개척자

175 불교. 험상궂은 사람

176 롱서隴西. 섬서성陝西省과 감숙성甘肅省 경계에 있는 룽산隴山의 서쪽, 즉 감숙성을 가리킨다.

## 6장 국보를 소장하고 돈황을 재창조하여 빛나게 하다

177 엽찬여葉淺予, 1907~1995년. 현대중국의 만화가, 삽화가. 절강성浙江省 동로현桐盧縣 사람. 유연하고
아름다운 필선으로 중국의 사물을 생생히 표현했다. 중국 미술가협회 부주석 역임하였다.

178 전체적으로는 하나의 그림이나 여러 폭으로 나누어 그린 그림으로 길이가 2장丈인 그림

179 법화法幣. 1953년 이후 국민당 정부가 발행한 지폐(=法貨)

180 천서川西. 성도와 면양綿陽 일대 지역

181 화하華夏. 중국의 옛 명칭

182 장안長安. 서한西漢·수隋·당唐나라 때의 수도. 지금의 서안 일대

183 강파康巴. 강정 사천성 성도와 서부 티베트를 잇는 길목 또는 그 지역의 문화를 말한다.

184 한구漢口. 후베이湖北성 우한武漢시의 일부

185 삼진三鎭. 무한武漢은 한구漢口, 한양漢陽과 무창武昌의 세 지역으로 이루어져 있다.

186 양안兩岸. 대만해협을 사이에 둔 중국의 대륙과 대만을 가리킴

187 전순거錢舜擧, 1235~1301년. 호주湖州, 절강성 오흥(吳興) 사람. 이름은 선選, 자는 순거舜擧. 남송 말기에서 원대 초의 유명한 화조화가. 시·서·화에 두루 능한 다예인으로, 특히 화조절지花鳥折枝에 능했다. 그림이 워낙 정교해 사람들이 화공의 그림으로 오인했기 때문에 항상 그림에 스스로 지은 시를 직접 써넣었다고 한다.

188 심석전沈石田, 1427~1509년. 중국 명나라 때의 화가. 이름은 주周, 자는 계남, 호는 석전 또는 백석옹. 강소 장주長州 사람. 명나라 명망가에서 태어나 원말 사대가의 문인화를 배웠다. 특히 수묵산수에 뛰어났다. 흔히 오파吳派의 창시자로 불리며, 당인唐寅·문징명文徵明·구영仇英와 함께 명 4대가로 일컬어진다. 문인화 융성의 단서를 만들었으며, 시서에도 빼어났다.

189 오대五代. 당 말에서 소오에 이르는 기간907~960년에 흥망한 후량後梁·후당後唐·후진後晉·후한後漢·후주後周를 가리킴

190 고굉중顧閎中. 오대五代 남당南唐 후주後主 이욱李煜, 재위 961~975년 때의 궁정화가로 인물화를 잘 그렸다. 당시 중신重臣 한희재韓熙載가 창기를 좋아해 항상 빈객들을 불러 음주와 가무로 소일했는데, 후주 이욱이 듣고 고굉중을 시켜 이를 그려 바치라고 하자, 고굉중이 몰래 잠입해 한희재가 연회 베푸는 광경을 모두 기억했다가 그려 바쳤다고 한다. 이것이 바로 오늘날 전해지는《한희재야연도韓熙載夜宴圖》이다.

191 장백구張伯駒, 1898~1982년. 고궁박물원 전문위원, 국가문물국 감정위원회 위원

192 전자건展子虔, 약 545~618년. 수나라의 회화 거장

193 지천명知天命. 50세를 일컬음

194 권세나 권위를 이용하여 남을 위협하거나 기만한다는 뜻

195 신산자神算子. 셈에 뛰어난 재주가 있는 사람. 수호지水滸志에 나오는 장경蔣敬의 별호

196 감괘坎. 팔괘八卦의 하나로, 물을 대표한다.

197 살성煞星. (점성술에서) 사람의 운명을 맡았다는 불길한 별

198 오도자吳道子, 약 680~759년. 오도현吳道玄이라고도 불리며, 도자는 초명이고, 도현은 현종玄宗이 지어준 이름이다. 양적陽翟, 지금의 하남(河南) 우현(禹縣) 사람으로 어려서는 가난한 고아였기 때문에 민간 화공으로 떠돌이 생활을 했으나, 중년에 현종의 아낌을 받아 벼슬길에 오른다. 인물·산수 등 못 그리는 것이 없었으며, 특히 불화와 도석화에 뛰어났다. 벽화를 많이 그렸기 때문에 유작이 거의 남아 있지 않다. 흔히 당나라 최고의 화가로 일컬어진다.

199 촉蜀. 사천四川 지역

200 백묘白描. 중국화 기법 이름으로, 색채의 굵기에 변화를 주지 않고 윤곽선만으로 대상을 그리는 기법

201 무종원武宗元, 약 980~1050년. 북송北宋의 화가. 하남河南 백파白波 사람. 본명은 종도宗道. 도석과 귀신에 능했으며, 오도자의 그림을 임모해 이름이 높았다. 그러나 붓을 함부로 놀리지 않아 귀인이나 명신들이 몰려들어도 허락하지 않았으며, 필선이 흐르는 물과 같고 신채神采가 생동했다고 한다.

202 과차골목跨車胡同. 청나라 시기에 차자골목車子胡同이라 불린 골목길 이름. 북경시 서성구西城區에 있다.

203 녹류명선도綠柳鳴蟬圖. 버드나무의 매미를 그린 그림이라는 뜻

204 준해전투淮海戰役. 1948.11.6.~1949.1.10.. 해방전쟁 시기 중 중국인민해방군 화동華東과 중원中原 야전군이 서주徐州를 중심으로 한 준해 지역에서 국민당 군대와 벌인 전투

205 평진전투平津戰役. 1948.12.5.~1949.1.31.. 중국인민해방군 동북東北과 화북華北 야전군과 국민당 군대와 북평과 천진 지역에서 벌인 전투

206 초총剿總. 토비숙청사령부의 약칭. 중화민국국민정부가 제2차 세계대전을 전후하여 중국공산당에 대한 군사포위토벌작전을 준비하던 군사 단위로서 일반적으로 제일선 지휘 기관이 되었다. 주로 동북東北, 화북華北, 서주徐州 및 화중華中 등 네 지역으로 나뉜다.

207 모윤지毛潤之. 모택동의 자

208 법가法家. 동년배또는 본인보다 나이가 어린 사람에 대한 칭호

209 아정雅正. 서예 등에 쓰이는 인사말 또는 경어

210 장원張爰. 장대천의 본명은 장권張權, 후에 개명한 이름은 장원張爰이다.

211 진성陳誠. 중국의 군인. 국방 최고위원회 상무위원, 참모총장을 지냈다. 대만에서는 1950년 행정원장, 1954년 부총통을 역임하였다.

212 아우랑가바드Aurangabad. 인도 마하라슈트라주 아우랑가바드 지구에 있는 도시. 아잔타 석굴, 엘로라 석굴 등 건축·미술 유적이 풍부한 도시이다.

213 다르질링Darjeeling. 히말라야 산 속에 있는 도시로, 차로 유명한 곳이다.

## 8장 브라질에 머무르다 미국으로 거주지를 옮기다

214 열하熱河. 열하성熱河省. 1928년 설치되었다가 1955년 다른 성과 통합되었다.

215 문화대혁명 당시 투쟁·비판의 집회에서 주된 비판 대상자와 함께 비판을 받는 것을 말한다.

216 포가袍哥. 옛날, 서남西南 각 성省에 있었던 민간 비밀결사의 구성원 또는 그 조직

217 하용賀龍, 1896~1969년. 중국인민해방군 창시자이자 주요 인물로 군인, 혁명가.

218 진반운동鎮反運動. '반혁명운동을 진압한다'의 약칭이다. 1950년 12월에서 1951년 10월까지 전국 범위로 진행되었다. 국민당 잔당 및 반혁명분자를 숙청하는 정치운동으로, 신중국 초기 항미원조, 토지개혁과 함께 3대 운동의 하나로 지칭된다(출처: 頭條百科)

219 항미원조운동抗美援朝運動. 우리나라 6.25 전쟁을 말한다.

220 Mark Aurel Stein1862~1943년. 원래 헝가리인이었으나, 영국 국적을 가졌다. 중국 서북부를 네 차례 탐사하였고, 돈황의 문화재를 훔쳐갔다.

221 Paul Pelliot1878~1945년. 프랑스인 중국학자로 중앙아시아를 탐험하고, 수많은 유적을 수집하여 프랑스로 가져갔다.

222 Landon Warner1881~?. 미국의 탐험가이자 고고학자. 일본에서 유학하며 불교미술을 전공하였다. 돈황문물 도굴범이다.

223 왕도사王道士, 1850~1931년. 이름은 왕원록으로 섬서陝西 출생. 출가한 뒤 이리저리 떠돌다 돈황에 정착하여 불교 성지 관리권을 행사함. 돈황 석굴을 발견하고, 벽화를 훼손하지 않은 점과 경권經卷을 판 돈으로 건축물을 복구한 공적은 인정되나, 경권을 스타인에게 헐값에 팔아 중국 문화유산에 막대한 손실을 끼친 과오를 저질렀다고 평가된다.

224 대련對聯. 한 쌍의 대구對句의 글귀를 종이나 천에 쓰거나 대나무·나무·기둥 따위에 새긴 글

225 주석 121 참조

226 동파모자東坡帽. 중국 남방 사람들이 햇빛이나 비를 가리기 위하여 사용한 대나무 갓. 소동 파가 직접 만들었다고 해서 동파모로 불린다는 이야기가 있다.

227 왕유王維, 699-759년. 산서山西 태원太原 사람으로 자는 마힐摩詰이다. 시詩·서書)·화畵·금琴에 모 두 능했으나 특히 그림으로 회자되어 후에 남종화南宗畵의 비조鼻祖로 일컬어졌다.

228 완계사浣溪紗. 사詞의 곡조의 명칭

229 추해당秋海棠. 식물. 베고니아

230 태산북두泰山北斗. '1인자'라는 뜻

## 9장 마침내 고국으로 돌아가고 만년에 화법을 바꾸다

231 청정무위淸靜無爲. 도덕경道德經의 철학 이념, 맑고 깨끗하고, 고요(침착, 냉정)한 상태를 의미 한다.

232 전국시기 굴원屈原의 시사詩詞

233 강康. 강康은 민국시기의 "서강성西康省"으로 사천四川 서부와 서장西藏의 동부를 말하고, 유渝 는 중경重慶의 약칭이다.

234 관자管子. 춘추 시대 제나라의 재상 관중管仲이 경제세민과 부국강병 계책을 역설한 책이다.

235 내업內業. 안으로 공을 쌓는 일內功으로 마음을 수양하는 방법을 말한다.

236 사의화寫意畵. 묘사 대상의 생긴 모습을 창작가의 의도에 따라 느낌을 강조하여 그린 그림

237 발묵潑墨. 중국화의 전통 주요기법 중의 하나로 윤곽선이 없이 수묵을 번지듯이 표현하는 기법

238 파묵법破墨法. 농묵濃墨 옆에 담묵淡墨을, 담묵 옆에 농묵을 사용하여 중간색조의 묵색을 얻고 경계상의 자연스런 조화를 위해 사용되는 기법이다. 파묵을 사용할 때는 반복을 피해서 묵 이 건조될 수 있게 해야 하고, 한 번에 어느 곳이 가장 짙어야 하는지, 밝아야 하는지, 중간 색조여야 하는지 간파하는 것이 중요하며 그림에 따라 필의 교차와 중복을 효과적으로 활 용해야 한다. (『중국현대산수화의 대가』 이가염, 미술문화, 2004, p. 133)

239 발채潑彩. 물감을 뿌려서 그림을 제작하는 기법. 발묵법을 계승하면서도, 색채와 빛의 관계 에 대한 추상 표현주의 운동의 요소들을 원용하여 창안한 기법

240 준법皴法. 동방화에서 산·암석·폭포·나무 등의 입체감을 표현하기 위해 가벼운 필치로 주 름을 그리는 화법으로, 산이나 바위 등에 표면의 질감을 나타내기 위해서 가하는 규칙적인 필법이다. 당대에 그 시원적인 형태가 나타나 송대에 들어와 본격적으로 사용되었으며, 여 러 종류가 있다.

241 왕흡王洽. 8세기 중후반경 활동. 발묵산수를 잘 그렸다고 전하나 자세한 경력은 미상. 성품 이 매우 호탕하고 술을 좋아해 그림을 그릴 때는 언제나 술을 마시고 먹을 뿌린 다음 그 먹 의 형상에 따라 산이나 돌, 구름을 그렸다고 한다. 흔히 먹을 조방하게 쓰는 화가의 대명사 로 일컬어진다. (『중국회화이론사』 갈로, 돌베개)

242 미불米芾, 1051~1107년. 형주의 양양襄陽 출신. 시·서·화 삼절로 일세를 풍미한 다예인多藝人으 로서 그림은 왕흡과 동원을 종으로 삼아 운산雲山 연수煙樹의 독특한 미가산수米家山水를 창 안했다.

243 미점준米点皴. 북송의 서화가 미불과 미우인 부자가 처음의 창조한 것이다. 수묵이 듬뿍 들 어간 횡점, 점이 밀집된 산, 발묵潑墨, 파묵破墨, 적묵積墨을 함께 사용하여 강남산수에 있어

아침에 비 온 뒤의 변화무쌍한 구름과 안개 속의 어슴푸레한 모습을 가장 잘 표현하였다.

244 당나라 사공도司空圖가 지은 《이십사시품二十四詩品·雄渾》에 나오는 문장

245 중국 위나라의 조식이 지은 산문부인 낙신부洛神賦의 한 문장

246 응물상형應物上形. 화가가 사회생활을 묘사하든 자연경물을 묘사하든 간에 반드시 대상의 객관적인 모습에 근거하여 표현해야 한다는 것을 말한다.

247 조무극趙無極, 1921~2013년. 중국계 재불 화가. 1935년 항주예술전문학교 입학하고, 임풍면林風眠에 사사하였다. 1948년 프랑스 유학하여 프랑스에 정주하였다. 풍부한 감수성과 독창성으로 서양 현대 서정주의 추상파의 대표로 불린다. (『중국미술사』 마이클 설리번, 예경, 2005)

248 여산廬山. 강서江西성에 있는 산

249 육육대순六六大順. 원래는 음력 6월 초엿새를 가리킨다. 모든 일이 순조롭게 된다는 뜻으로, 중년의 가정을 행복을 비는 데 사용함. 『左傳』에서 "君義, 臣行, 父慈, 子孝, 兄愛, 弟敬, 이 여섯 가지를 합해 육순이라고 하였다"는 것에서 유래한다.

250 장학량張學良, 1898~2001년. 근대 중국 군인. 정치가. 1928년 동북지방의 실권을 계승하고 일본의 압제에 대항하여 남경 국민당 정부에 의한 중국통일에 힘썼다. 1936년 서안西安사변을 일으켜 장개석을 감금하고 중국공산당과 휴전할 것을 요구했다가 관직이 박탈되고 10년의 금고형에 처해졌다. 공산당과의 내전에서 패배한 국민당 정부가 대만으로 옮겨갈 때 같이 끌려가 1990년까지 연금상태에 놓여 있었다.

## 10장 공을 세워 이름을 날리고 전설 같은 삶을 살다

251 명적名跡. 명성과 공적

252 오언절구五言絶句. 한 구句가 다섯 자로 되어 있는 시

253 칠언절구七言絶句. 일곱 글자를 일구一句로 하는 정형시

254 대공보大公報. 홍콩의 일간지

255 신운神韻. (문장이나 글씨·그림 등의) 기품. 신비롭고 고상한 운치. 본디 지닌 독특한 맛을 말한다.

256 귀장歸葬. 타향에서 죽은 사람의 시체를 고향에 가져다 장사지냄을 일컫는다.

257 사인방四人幇. 중국의 문화대혁명 기간 동안 권력을 휘두르던 공산당 지도자인 왕홍문王洪文·장춘교長春橋·강청江淸·요문원姚文元 4인을 말한다.

258 명상학命相學. 운명, 길흉, 화복 따위에 관한 문제를 논하는 학문. 음양학이라고도 한다.

259 희인姬人. 옛날 노래와 춤을 업으로 삼던 여자

260 마고麻姑. 선녀의 이름

261 사천성 협강현

262 서강西康. 서장西藏 자치구 동부에서 사천성 서부에 걸친 지역

263 자중현지명